細看藝術

揭開百大不朽傑作的祕密

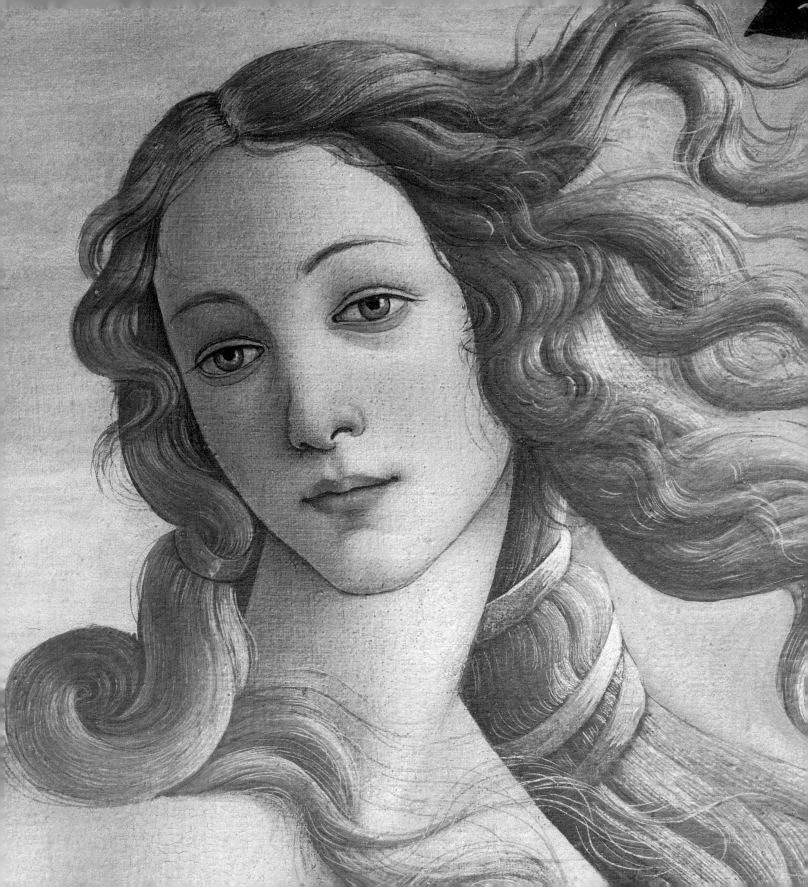

細看藝術
揭開百大不朽傑作的祕密

作者──蘇西·霍吉

翻譯──林凱雄、陳海心、謝雯伃

Boulder Media 大石文化

目錄

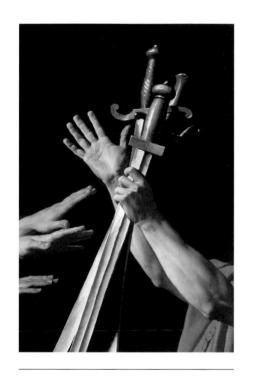

前言

想像一下，如果有機會把世界最頂尖的藝術作品拿在手上看個仔細，會是什麼感覺。再想像一下，要是有一位專屬解說員陪你一起看畫，指出作品上的細節，告訴你背後的故事、訊息和見解，幫你用全新的眼光和更深刻的理解來欣賞每一件作品，會有什麼收穫。

這正是這本書的目的。世界各地的畫廊、博物館、教堂，還有許許多多其他地方，都收藏了精采的藝術傑作；想要看盡心儀的作品，可能花上一輩子都看不完。所以，這本書從全球最出色的藝術作品中挑選了100件，以高解析圖像送到你手裡，讓你隨時翻閱欣賞、細細研究。這100件作品包括繪畫和雕刻，都是全球最知名，在藝術史上占有重要地位的名作。每一件作品都在某個方面具有開創性，在媒材、題材、創作手法或意涵等方面突破傳統，達到前所未有的成就。

作品的意涵與詮釋

本書仔細檢視每件藝術作品，針對細節層面加以考究，例如作品的寓意或象徵意義、技術手法、媒材的選用與處理、透視觀點、自傳性元素、空間與光線的描繪方式、對後人的啟發與影響、委託人的角色、後續的改動修整，以及對時代事件的詮釋。

欣賞任何藝術作品都是很個人的經驗，不過若能具備更廣泛的知識與理解，總是有助於欣賞。知道得愈多、看得愈仔細，就能看出更多東西，得到的樂趣也愈大。這本書的目的就是要提供這些協助，當你的解說員，幫你鎖定需要注意的細節，讓你慢慢品味，對這些不朽名作獲得更深入的了解。書中收錄了14到21世紀、來自不同國家的重要藝術家基於種種目的而創作的藝術品，用平易近人、刺激思考的方式加以說明，並由淺入深涵蓋多種層面的資訊，從創作地點、時間、收藏者，到為什麼採用這樣的筆觸、為什麼會把倒影放在某個奇怪角度、出現在背景裡是什麼人等等。

一窺社會的窗口

本書的內容架構包含細部導覽與整體分析，首先從一幅出自14世紀托斯卡納的畫作談起；當時托斯卡納的某些藝術家開始嘗試超越拜占庭藝術的圖像傳統。接著按照年代順序，逐一探討接下來幾個世紀的作品，分別回應宗教改革、俄國與法國大革命、兩次世界大戰、各國內戰與科技發明等重大歷史背景，最後以每天生活在視覺媒體之中的21世紀時作結。藝術家出於天性，永遠都會對自己所處時代的文化提出反思與評論，試圖加以理解，而他們用個人的方式來表現自己的社會，過程中必然會造成社會改變。

作品是基於藝術家個人的目標與意圖構思而成，絕非憑空出現，也很少是靈光乍現的即興產物。然而藝術家的社會地位、成長背景、創作地點、創作媒材、宗教信仰，以及經常具備的反骨精神，在在都會影響作品的樣貌。藝術也往往受到規範、傳統、習俗、金主或財力限制的影響。藝術就像一扇讓人一窺社會的窗口，所以藝術的目的與意圖也會隨著時間地點的變化而有很大差異。

「問題不在於你看的是什麼，而是你看到了什麼。」

——亨利·大衛·梭羅（Henry David Thoreau）（個人日記，1851年8月5日）

藝術的功能是持續變動的，在某些情況下受到認可或歡迎的作品，在其他情況下卻可能十分唐突、令人反感。重大事件無疑會迫使人心發生改變，但即使是看似無關緊要的小事，例如鐵道線延長，或是某個藝術派別的興起，也會產生類似的顛覆效應。

指出關鍵面向

本書收錄的一百件作品不但是傑出藝術家的代表作，從整體的角度來看，也代表了人類的表達能力、為創作投入的努力，以及歷史關鍵時刻的實體化。本書也論及史上最重要的藝術運動，如普普藝術、文藝復興、表現主義、立體主義、矯飾主義、印象主義、後印象主義、抽象表現主義、荷蘭風格主義、至上主義，以及許多偉大的藝術家，包括波提且利（Sandro Botticelli）、安迪·沃荷（Andy Warhol）、馬薩其奧（Masaccio）、林布蘭（Rembrandt van Rijn）、康丁斯基（Wassily Kandinsky）、畢卡索（Pablo Picasso）、維拉斯奎茲（Diego Velázquez）、卡拉瓦喬（Caravaggio）、塞尚（Paul Cézanne）、米開朗基羅（Michelangelo）和孟克（Edvard Munch）。

每件作品都以四頁的篇幅，進行抽絲剝繭的分析，一層層揭露豐富的題旨、意圖與創作方法。前兩頁介紹藝術家的生平，和作品的歷史與社會背景，多數還會與同一作者或類似題旨的另一幅作品來互相對照比較。後兩頁則框出作品的幾個重要面向，加上編號並局部放大，讓讀者清楚看見原本可能不會發現、或是不為人知的細節，如藝術家刻意犯的錯、從其他藝術家模仿來的人物姿態、描繪光線或空間深度的新手法、特定色彩或雕刻方式的運用、雙關意義、不明的陰影，或是某個看似平凡無奇的元素的象徵意義。

以上種種乃至於其他要素，都能讓我們看到作品真正的用意、藝術家的想法以及創作手法。比方說，在孟克最知名作品問世的十年前發生的某個自然事件，影響到他的創作方式。詹姆斯·惠斯勒（James Abbott McNeill Whistler）發明一種他稱為「醬料」的混和媒材，使得他的作品與當時其他藝術家截然不同；米開朗基羅因為洞悉了人類感知事物的方式，所以大幅扭曲了他最受推崇的一件雕塑的比例；在凡艾克（Jan van Eyck）的某一幅畫裡，一個看似平日常的物品其實同時象徵著財富與聖母馬利亞。

理解藝術的工具

這本書用全新的眼光來審視藝術作品，並指出即使是原本熟悉這些作品的人也可能會遺漏的面向。這些細節加上細膩的分析，能讓你在欣賞書上這些作品時得到扎實的享受，也能作為你欣賞、理解其他作品時的工具。讀完本書之後，不論你下次遇到出自哪個時代、哪個地區的作品，都會更明白需要注意哪些地方、如何發掘更多訊息，如何享受更多的樂趣，也因此這本書會成為你想要長置案頭、回頭一再查閱的參考書。

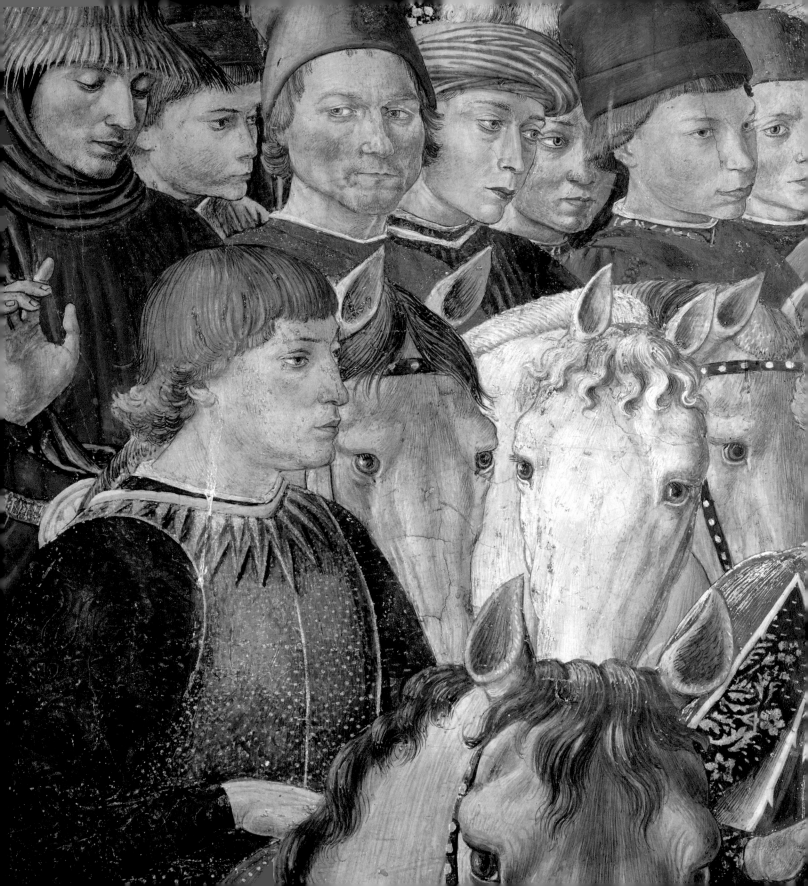

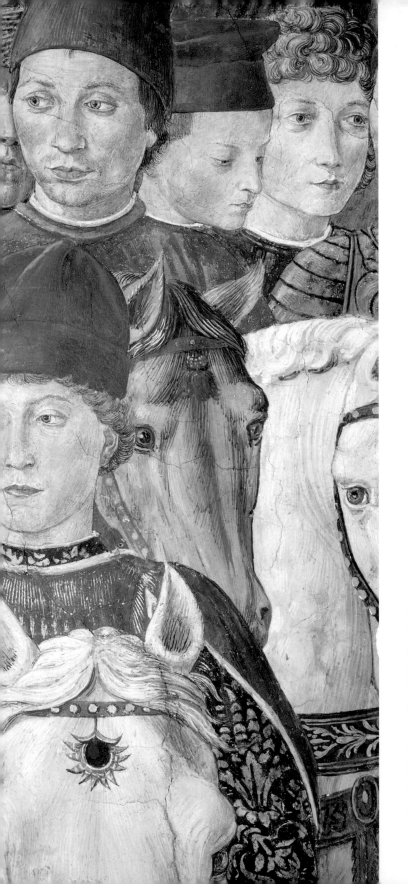

公元1500年以前

在公元5到16世紀的中世紀期間，宗教是左右歐洲藝術的最大力量。大多數藝術作品都是天主教會委製，而且通常是由修士負責創作。泥金手抄本、壁畫與雕刻都以拜占庭帝國平面的、裝飾性的風格為特色。從1150年到大約1499年間，盛行一種稱為哥德藝術（Gothic art）的風格。「哥德」這個詞原本帶有貶意，指的是複雜的建築風格、華麗的祭壇畫、裝飾性強烈的繪畫、雕塑、彩色玻璃、泥金手抄本和掛毯，主題都著重在基督信仰。當時的藝術家以學徒的方式在大師門下受訓，學著前人的手法來創作。接著，人文思想開始散播，有的藝術家開始以古希臘羅馬藝術為榜樣，創作更寫實的作品，這個對藝術、科學、建築、文學、音樂與發明創造重燃興趣的時代，在幾世紀過後被稱為「文藝復興」（Renaissance）。

三王來朝（The Adoration Of The Magi）

喬托·迪·邦多納（Giotto Di Bondone）
約1303–1305年作

溼壁畫
200 × 185公分
義大利帕多瓦（Padua），斯克羅威尼禮拜堂（Cappella degli Scrovegni）

喬托·迪·邦多納（約1270–1377年）是藝術史上的要角之一。他的創作年代是在史稱哥德（Gothic）或前文藝復興（Pre-Renaissance）的時期，並且是自羅馬時期以來，第一位以自然主義（naturalistic）風格描繪周遭世界的藝術家。關於他的生平記載不多，他可能出生在弗羅倫斯（Florence）或是附近一帶，只有少數作品確定是他創作的，但已知他擁有一間井然有序的大型工作室，是當代最著名的藝術家，把原本平面化、風格化的繪畫傳統，轉變成較真實的圖像。

由於喬托在義大利各地創作，而且到處聘請助理，他的創作觀念很快就傳播開來。和他同時代的許多顯赫之士，包括但丁（Dante Alighieri）、佩脫拉克（Petrarch）、薄伽丘（Giovanni Boccaccio）、撒克提（Franco Sacchetti）等作家都曾宣揚他的成就。例如但丁就在《神曲》（約1308–1320年作）裡寫道：「原本契馬布耶（Cimabue）相信自己是繪畫界的翹楚，而今喬托一鳴驚人，前者的聲名遂黯然失色。」銀行家暨編年史學者微拉尼（Giovanni Villani）則形容他是「他那個時代至高無上的繪畫大師，以師法自然的方式描繪所有的形象和姿態。」瓦薩里（Giorgio Vasari）在他的著作《傑出畫家、雕刻家和建築師生平》（1550）中寫到，喬托打破當時盛行的拜占庭畫風，開創了「我們今日所知的偉大繪畫藝術，引進精確模仿自然的繪畫技巧，這種技巧先前已經被忽略了超過兩百年。」

這幅畫位於帕多瓦的斯克羅威尼禮拜堂，又稱劇場禮拜堂（Arena Chapel），由當地放貸人斯克羅威尼（Enrico Scrovegni）出資興建，是禮拜堂內的22幅壁畫之一，每一幅各描繪基督一生中的一段情節。這幅壁畫呈現的是三王向新生的救主致敬。《聖經》中描述三王「從東方來」尋找一個孩子，因為他們看到這個孩子的星高高升起。希律王心懷不軌地問他們嬰兒在哪裡，三王就依照星星的指引前往伯利恆。他們在夢中得到警告，勿回去見希律王，於是改走另一條路回家鄉。那個時代的義大利人是虔敬的基督徒，視藝術為宗教的延伸；喬托生動的畫作有助於他們了解《聖經》故事，並得到切身的感受。

《三王來朝》，羅倫佐·莫納可（Lorenzo Monaco），1420-1422年作，蛋彩，畫板，115 × 183公分，義大利佛羅倫斯烏菲茲（Uffizi）美術館

喬托在劇場禮拜堂繪製了《三王來朝》之後一個多世紀，莫納科（Lorenzo Monaco，約1370–1425年）畫了這幅充滿表現力的作品。這幅畫的委託人是誰不得而知，然而其中的用色、空間深度感、人物的姿態和表情，都明顯可以見到喬托的影響。馬利亞照例穿著藍袍，袍子上有三顆星星象徵她的處女之身（額頭上一顆，左右肩膀各一顆，不過畫中位於左肩的那一顆被聖子遮住了）；她坐在一塊石頭上，把嬰兒展現給群眾看。身穿金色袍子的約瑟坐在附近，抬頭望著他們。畫面上最主要的部分是三王一行人，被畫成三個年齡、國籍都不一樣的人。

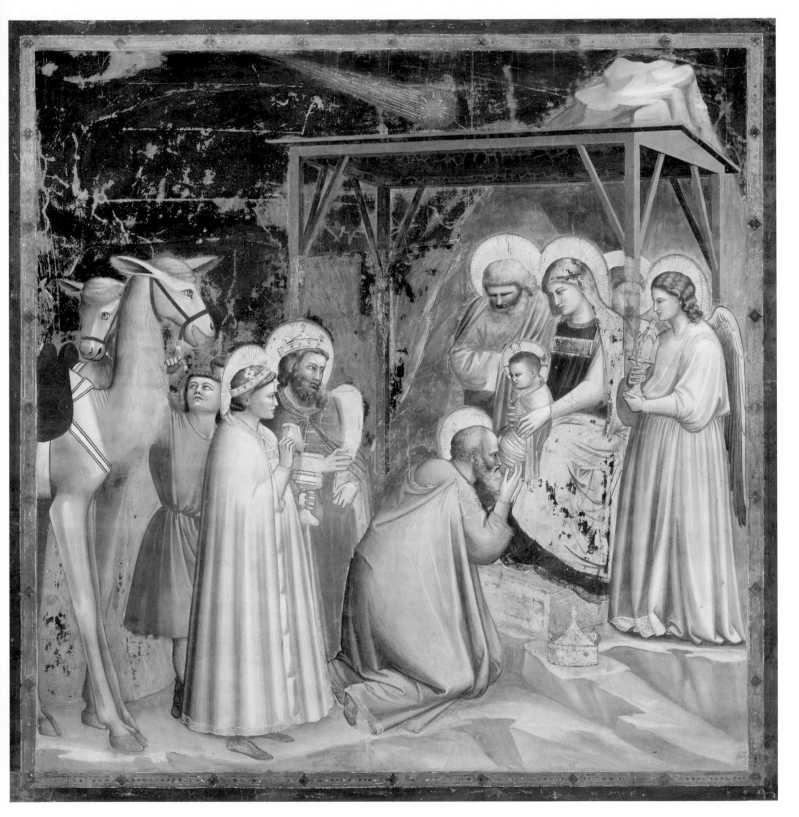

喬托・迪・邦多納 Giotto Di Bondone　II

細部導覽

❷ 嘉士伯

喬托把三王描繪成三個不同年齡的人，象徵人生的幾個階段。畫中最年長的嘉士伯跪在聖母抱著的基督腳邊，已經把王冠摘下來放在地上以示恭敬，上前親吻聖嬰裹在包巾裡的腳。他們內心的聖光透過頭上的光環煥發出來，但形體則是以自然主義的方式描繪。

❶ 三王

《聖經》並未稱三博士為王，但是在喬托的時代他們被視為王。喬托篤守中世紀的傳統，相信三王向一個嬰孩致敬。他們的名字在《新約聖經》中並未提及，但在基督教的習俗中分別稱他們為嘉士伯（Gaspar）或卡斯帕（Caspar）、梅爾基奧（Melchior），以及巴爾沙薩（Balthasar）或巴爾沙札（Balthazar），通常各被描述為印度人、波斯人和阿拉伯人。在這幅畫中，梅爾基奧和巴爾沙薩等著在嬰孩前面下跪，手上拿著要送給嬰孩的禮物：乳香和沒藥。他們的情感和思緒透過含蓄的手部姿態和面部表情顯露出來。

❸ 伯利恆之星

喬托對伯利恆之星的描繪也代表了他對真實性和自然主義的追求。在1301年，他開始創作這幅畫之前兩年，哈雷彗星出現了。他憑著對哈雷彗星的記憶，把這顆星描繪成帶著熾烈的尾巴迅速劃過天際。喬托在畫中融入對真實事件的描繪，突顯出他作畫是基於個人經驗。

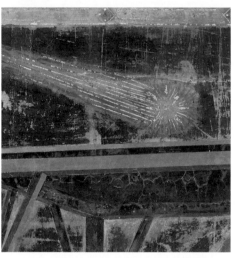

❹ 駱駝伕與駱駝

喬托畫中大部分面向都是從生活中取材，例如畫中的駱駝伕是以自然主義方式描繪，神情非常專注。但駱駝的眼睛是亮藍色的，顯然喬托沒看過駱駝，而運用藍色來增添奇妙的戲劇效果。《聖經》裡並未指出三王騎駱駝，但駱駝使這幅畫多了一些異國情調。

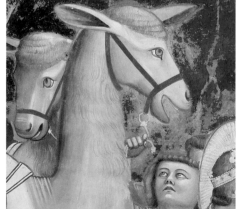

喬托以突破性手法創造了某種合理的空間感，將形體融入周遭環境，並透過姿態和表情的描繪來表現互動。

❺ 皺褶

畫出布料的衣紋、個別人物的表情以及色調的對比都是喬托的創意，這些畫法之前僅見於古希臘和羅馬藝術。他透過漸層的色調對比，呈現出紡織品垂墜時產生的皺褶。情感和思緒透過低調的手勢和臉部表情流露出來。

❻ 空間安排

喬托對於如何在平面上呈現立體感有很大的進展。畫中聖家庭坐在裡面的那座馬廄（或者天棚）是以仰角觀看，因此喬托才有機會把結構描繪出來。天使和聖家庭的成員重疊，表現出空間深度，也有助於把不同群體的人物統合在一起。

❼ 青金石

由於青金石比較昂貴，因此只用於乾壁畫（fresco secco），也就是在乾燥後的灰泥上作畫，而不會用在溼壁畫（buon fresco，又稱為真壁畫，也就是在潮溼的灰泥上作畫，讓顏料融入牆壁）上。但喬托把這種飽滿的藍色顏料和蛋混合，調製出蛋彩，塗在乾燥的灰泥上，也因此較不持久。

〈三王來朝〉，創作者不詳，約526年作，鑲嵌畫，義大利拉芬納（Ravenna），新聖阿波理那雷教堂（Basilica of Sant'Apollinare Nuovo）

這座建於公元6世紀初的宗座聖殿，以描繪基督故事的閃亮鑲嵌畫而聞名。殿內的〈三王來朝〉以色彩繽紛的玻璃塊拼貼而成，示範了曾被世人遺忘、直到喬托才加以復興的藝術概念，包括以交疊的形體顯示立體感、衣服的細節、用陰影暗示皺褶和衣紋，以及帶有寫實風格的臉部表情。三王的名字在這裡都出現了，而且也分別屬於三個不同的世代。實際上《聖經》中並未指明有幾個王，在東方基督教中往往是十二位，而西方基督教則是三位。

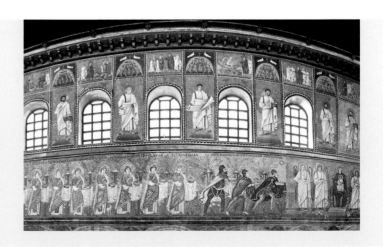

聖三位一體 (The Holy Trinity With The Virgin And St John And Donors)

馬薩其奧（MASACCIO）
約公元 1425-26 年作

溼壁畫
667 × 317公分
義大利佛羅倫斯，福音聖母教堂（Santa Maria Novella）

馬薩其奧（1401-28年）本名托馬索・迪・瑟・喬瓦尼・迪・西蒙尼（Tommaso di Ser Giovanni di Simone），是義大利文藝復興初期（Quattrocento）的第一位大畫家。馬薩其奧是他的綽號，意思是「大湯姆」或「笨湯姆」，以和他經常合作、本名也叫托馬索（Tommaso di Cristoforo Fini）的馬索利諾・達・帕尼卡萊（Masolino da Panicale）區分，馬索利諾的意思是「小湯姆」。

馬薩其奧的創作生涯只有短短七年，對整個藝術發展卻有深遠的影響。他是最早在繪畫上採用「線性透視法」的文藝復興藝術家之一，能讓平面作品產生奇異的立體感。他也脫離了當時流行的國際歌德風格的華麗繁複，採用更平實自然的手法。

〈聖三位一體〉是馬薩其奧晚期承接的大型委託案，也是他最偉大的傑作，畫面結構開闊恢弘，是目前已知史上第一幅精準表現出單點透視效果的繪畫，透過這種技法能在平面上描繪出立體縱深。在這幅畫出現之前，身兼設計師、建築師與工程師的菲利波・布魯涅內斯基（Filippo Brunelleschi）就已經首先用過線性透視法，馬薩其奧的這幅畫把這種畫法提升到更高的境界。這件作品結合了兩個主題：第一是聖三位一體，即十字架上的基督、基督上方的聖父，以及象徵聖靈的白鴿，三者都位居古典式的凱旋門拱之下；第二則是聖者代禱，天主教徒傳統上是向聖者祈禱，請求代向天主陳情。畫中這個主題就發生在分別位於十字架左右兩邊的聖母馬利亞和使徒約翰面前。聖母的手指向釘在十字架上的聖子，這是畫上唯一的肢體動作。她既是母親，也是聖母，所以是連接聖界與凡間的角色。柱子前面有兩個真人大小、未具名的出資人。這件作品影響了好幾代的佛羅倫斯藝術家，不過1570年教堂建造了一座石壇，把這幅畫整個擋了起來。一直到1861年進行修復時把石壇移開，這件作品才重見天日。

〈聖彼得傳教圖〉，馬索利諾，1426-27年作，溼壁畫，255 × 162 公分，義大利佛羅倫斯，布蘭卡西小教堂（Brancacci Chapel）

布蘭卡西小教堂位在加爾默羅會聖母堂（Santa Maria del Carmine）內，布蘭卡西家族委託馬薩其奧與馬索利諾（約1383-1440年）在小教堂牆上繪製一組連系列壁畫，描述聖彼得的生平。兩人作品差異十分明顯。馬索利諾的人物體態優雅、儀態莊重且表情內斂，反映出當時流行的畫風，與馬薩其奧充滿戲劇張力、透視效果與表情豐富的人物形成很大的對比。

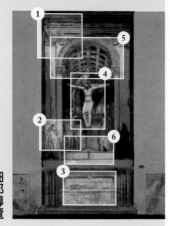

細部導覽

這幅祭壇畫的委託或出資人來歷不詳。作品中這兩位的姓名一直無法確認，應該是當地人，很可能是佛羅倫斯的兩大望族之一，不是藍濟（Lenzi）就是伯提（Berti）。伯提家族住在福音聖母教堂一帶，在馬薩其奧的壁畫底下有一個家族墓室，藍濟家族的墓則在祭壇旁邊。

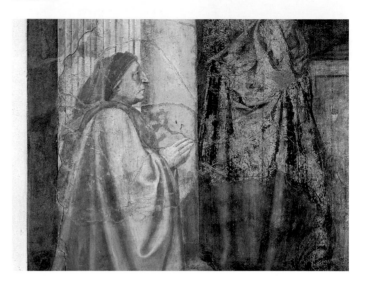

③ 醒世警語

在主畫面下方有一副躺在墓裡的人骨，上面寫著：「我曾經是你們的樣子；現在的我則是你們未來的樣子」。這句警語的典故出自亞當，他的罪把死亡帶給了全人類，用意是警惕觀賞者，人生在世的時間是短暫的，只有透過信仰才能超越人世的死亡。

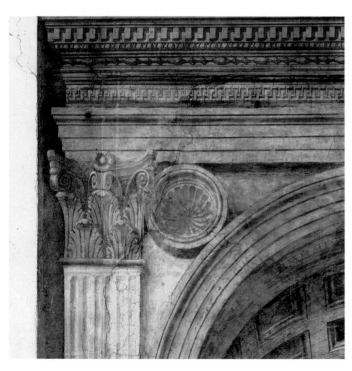

① 古典羅馬

整幅畫創造出一種錯視（trompe l'oeil）效果。馬薩其奧以愛奧尼亞柱式、科林斯壁柱和桶形拱頂作為畫面的邊框，借用了古典羅馬建築的凱旋門形制，象徵基督藉由釘刑與復活而戰勝死亡。凱旋門通常是桶形拱頂結構，往往有石刻、浮雕以和紀念勝利的銘文作為裝飾。

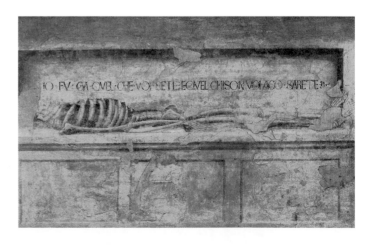

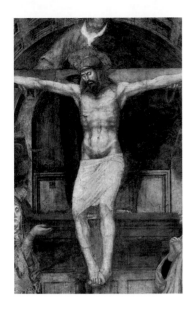

❹ 早期人文主義

畫中基督的形體是一個寫實的肉體而不是象徵性的，這是人文主義這種新思想的典型特徵，也是文藝復興藝術家結合信仰與科學的途徑之一。在基督的左膝後方可以看見聖父的左腳。聖父像凡人一樣腳踩著地，用身體的力量攙扶兒子的身軀，這樣如實的描寫是史無前例的創舉。馬薩其奧不把他描繪成無所不能的天神，而是一個普通人。

〈聖家庭與聖約翰〉，米開朗基羅，約1507年作，油彩與蛋彩、木板，直徑120公分，義大利佛羅倫斯，烏菲茲美術館

米開朗基羅以文藝復興時期流行的圓形規格，描繪聖家庭與聖約翰，背景是一群裸體的男性。看不出畫中人物正在做什麼事情。米開朗基羅深受馬薩其奧影響，尤其是他在宗教畫中展現戲劇效果、悲慟與情感的方式。

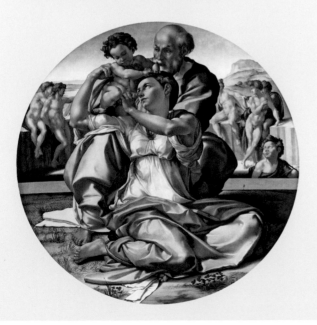

馬薩其奧是最早把線性透視法運用到繪畫創作的藝術家之一。此外他也脫離了繁複的國際歌德式風格，創造出一種更可信、更合乎自然的外觀。他的畫揭幕時，觀眾都會對他運用透視法與明暗對比所創造出來的逼真效果感到震撼。

❺ 視覺透視

當初這幅畫一揭幕，就對當時的觀眾造成極大的震撼。很多人以為馬薩其奧是在教堂牆上挖了一個洞，在洞裡蓋了另一間小教堂。他利用仰角以及匯聚的透視線條，稱為正交線（orthogonal），讓觀眾一抬頭就看到耶穌和天花板。

❻ 草圖

馬薩其奧先在已經構好圖、並畫有精確透視線的牆上勾勒草圖，然後在草圖上塗一層現調的灰泥。他為了確保透視線的準確，會在消失點上插一根釘子，綁上幾條線，再循著灰泥底下的草圖把線沿著透視線拉直，在灰泥上壓出痕跡。

阿諾菲尼夫婦像（The Arnolfini Portrait）

楊‧凡艾克（Jan van Eyck）
1434 年作

油彩、橡木板
82 × 60公分
英國倫敦，國家美術館（National Gallery）

楊‧凡艾克（約1390-1441年）的早年生平不詳，一般認為他在現今比利時的馬賽克區（Maaseik）出生，最初和畫家哥哥休伯特‧凡艾克（Hubert van Eyck，1370-1426年）一起工作，休伯特死後，當地最有權勢的統治者及藝術贊助人勃艮第公爵「好人」菲利浦（Duke of Burgundy, Philip the Good）聘用他為宮廷畫家和侍衛官，在布魯日（Bruges）和里耳（Lille）工作。公爵付他年薪，從這一點可明顯看出凡艾克的地位很高。從此他終其一生為公爵服務，最後在布魯日過世。

凡艾克天資聰穎、受過教育，並經常旅行，也負責過許多外交任務，藝術方面的產量很小；他只接宗教畫與肖像的委託，例如這一幅。凡艾克獨力完成的畫作應該只有23幅左右，影響卻非常大。他細緻的作品受到大量研究與仿效，尤其是他對油畫顏料的革命性處理，也就是混合色粉與亞麻仁油的做法。

這幅雙人肖像畫中的人物是喬凡尼‧狄尼可勞‧阿諾菲尼（Giovanni di Nicolao Arnolfini），另一位很可能是他的妻子蔻斯坦莎‧特倫塔（Costanza Trenta），不過特倫塔在1433年就去世了，那時這幅畫還沒完成。阿諾菲尼家族來自義大利的盧加（Lucca），在布魯日經商而且非常成功，事業結合了貿易與金融，是最早的商人銀行業者之一。這對夫婦在1426年結婚。常有人以為畫中的蔻斯坦莎懷孕了，但其實不是，她只是用當時常見的方式撩起連身長裙。然而學者對這幅畫的含義還是爭論不休。從窗外的櫻桃樹和果實看來，時間應該是初夏，而這對夫婦所在的房間是在二樓以上。這個房間可能是會客室，因為當時的勃艮第人會把床鋪當座椅用。夫婦雙方都出身成功的經商家族，兩人的結合也是出於商業考量。他們公開展示自己的財富：穿著精緻的服飾，房間裡擺了很多貴重物品，包括鏡子、地上鋪的安納托力亞地毯、大型黃銅吊燈、精美的床簾，還有椅子與長凳上的雕花。

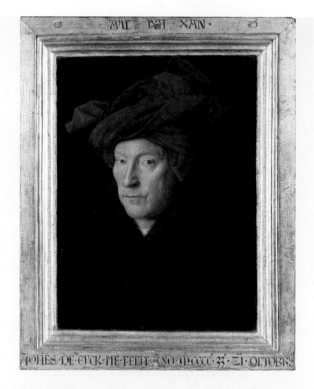

〈男子肖像〉（Portrait of a Man），楊‧凡艾克，1433年，油彩、橡木板，26 × 19公分，英國倫敦，國家美術館

這幅畫一般相信是凡艾克的自畫像，畫框上方寫著他姓氏的雙關語：「Als Ich Can」（我／艾克可以），下方則用拉丁文寫著他的姓名與日期：「楊‧凡艾克在1433年10月21日畫了我」，字母故意畫得像是刻上去的一樣。在15世紀的歐洲北部，肖像畫與彰顯財力的物品很流行；當時資本主義與中產階級興起，影響了藝術的主題、風格與題材的選擇，幾個最活躍的藝術中心也在法蘭德斯一帶發展出來，肖像畫變得特別受歡迎。

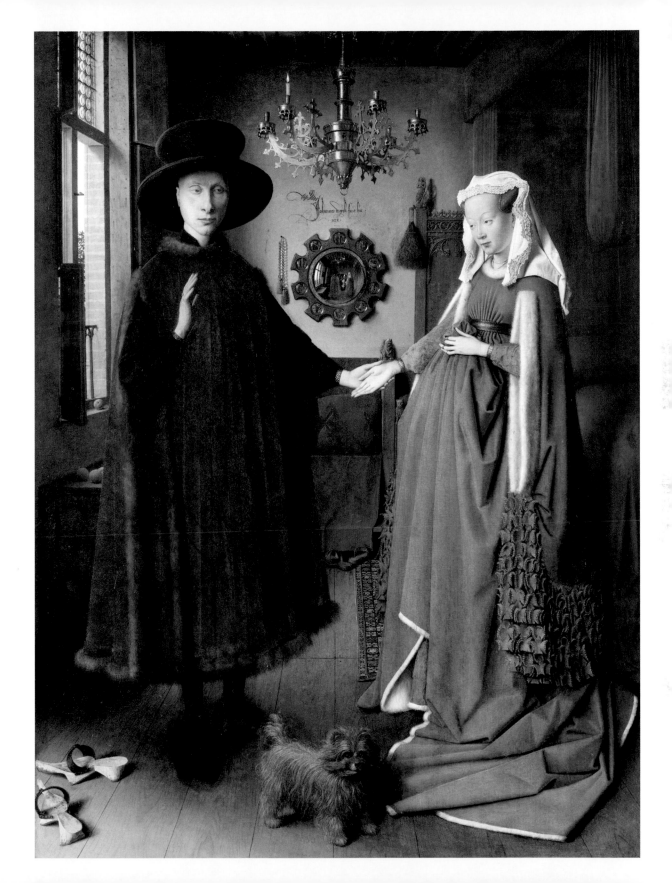

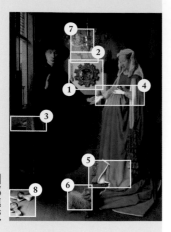

❷ 落款

鏡子上方是花體的拉丁文簽名「Johannes van Eyck fuit hic 1434」，意思是「楊・凡艾克於1434年在此」。這個簽名證實了凡艾克在場，也是他典型的奇特落款之一。簽名上方的花飾是為了展現他的細描技巧。

❸ 財富的跡證

邊桌上放了一些從南方進口的柳橙。柳橙在歐洲北部是難得的珍饈；主人的財力由此彰顯出來。畫中的水果和果樹上的花，也是愛情、婚姻與多子多孫的象徵。

❹ 生育力的象徵

根據紀錄，喬凡尼和蔻斯坦莎沒有孩子，不過蔻斯坦莎穿的綠色連身裙代表希望與生育力，鋪著紅布的床鋪也讓人聯想到產房。這或許暗示了她死於難產。椅子上的人偶雕像是懷孕婦女與生產的主保聖女聖瑪加利大。

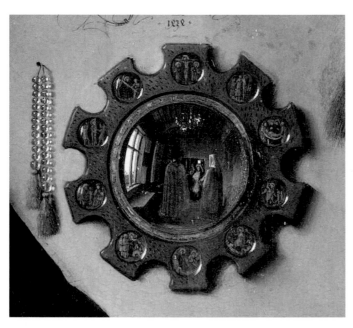

❶ 鏡子

有錢人才買得起鏡子，而這面鏡子映照出站在房門口的另外兩個人，其中一個可能是凡艾克本人。阿諾菲尼舉著右手面向那兩人，或許是在打招呼。微凸的圓形鏡面是當時的玻璃鏡能做成的唯一形狀。木頭鏡框上的圓形徽章描繪耶穌受難的種種場景，代表上帝對救贖的承諾。無瑕的鏡子則是聖母馬利亞的象徵，隱喻她的童貞受孕與純潔。鏡子旁邊掛的那條琥珀珠串是念主禱文用的一種念珠。

❺ 昂貴的衣服

法蘭德斯地區是這個貿易大帝國的中心，凡艾克也畫出了當地的某些進出口商品，例如毛皮、絲綢、羊毛、亞麻布、皮革和黃金。蔻斯坦莎厚重的長袍以松鼠毛鑲邊，她丈夫的無袖罩袍則以松貂毛作為內裡，雖然已經褪色，仍看得出原本染的是紫紅色，這一點再度證明他們家境富裕，因為深色染料的生產成本比淺色染料高。阿諾菲尼在罩袍之下穿了一件男用緹花緊身上衣，蔻斯坦莎的藍色襯裙有白色毛邊。從她戴的白色荷葉邊頭巾看得出來他們已經結婚了，因為未婚女性會把頭髮鬆散地放下來。兩人的首飾都很樸素，合乎商人的身分，不過穿的衣服就很奢華了。畫中的東方地毯在15世紀的歐洲北部是稀有的商品。

凡艾克下筆精準而有自信。他運用油彩的技術非常純熟，也會使用溼中溼與乾刷等多元的作畫技巧以描繪出多種質感與光線效果，有史上第一位風俗畫家（genre painter）之稱。

技巧解析

❻ 半透明罩染法

凡艾克用一層層稀薄的半透明顏料疊出色調與顏色的強度，創造出可信的真實感。他用溼中溼畫法做出細微的光影變化，以加強立體的錯覺，並且準確捕捉物體的質感，這些在當時是卓越又創新的畫法。

❼ 光線效果

凡艾克是第一位偏好使用油彩勝於蛋彩的畫家。油彩讓他得以描繪出光線的微妙變化與細節，譬如這幅畫裡閃閃發亮的黃銅大吊燈、鏡子，以及蔻斯坦莎的頭巾。從窗戶透進來的光線被各種物體表面反射，而凡艾克藉由描繪這些直射與漫射的光線加強了油畫的寫實效果。

❽ 象徵

凡艾克的技巧之一是在畫面中融入象徵符號讓看畫的人去尋找，讀出畫的含意。這幅畫裡就充滿了這種象徵，例如阿諾菲尼昂貴的拖鞋指向屋外的世界，暗示了他的事業；妻子的拖鞋指向內部，暗示她的角色是打理住處、照顧家人。

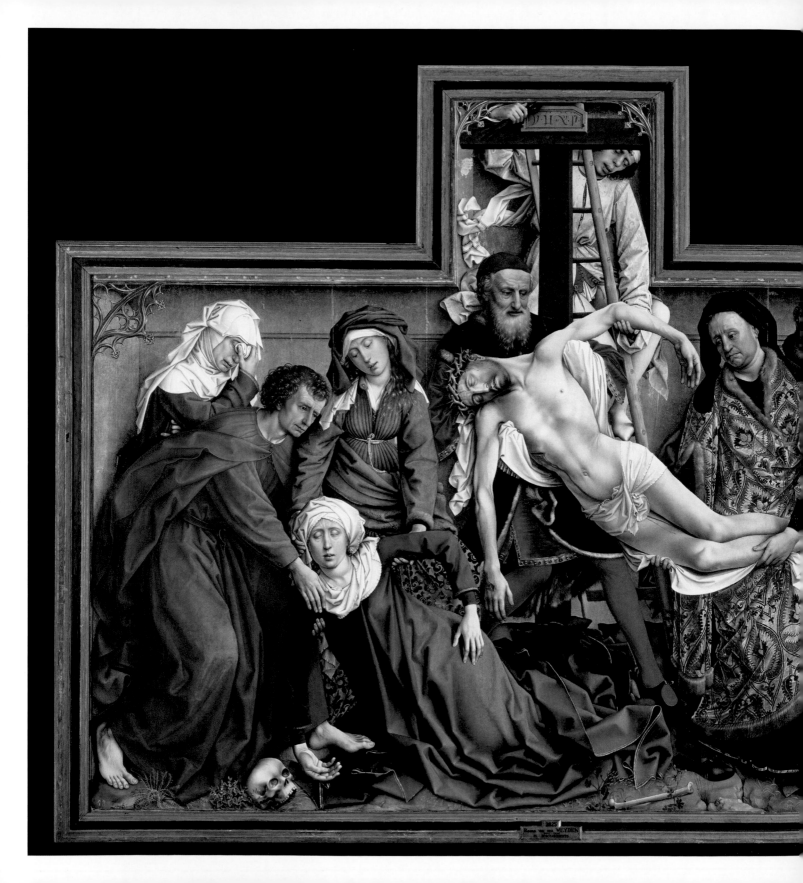

卸下聖體
（DESCENT FROM THE CROSS）

羅傑爾・范・德・魏登（Rogier van der Weyden）
約 1435-38 年作

油彩、橡木板
220 × 262公分
西班牙馬德里，普拉多美術館（Museo Nacional del Prado）

羅傑爾・范・德・魏登（約1399-1464年）是15世紀中期最具影響力的藝術家，生前就已經是蜚聲國際的名家。他出生於比利時土奈（Tournai），1427年到1432年之間在羅伯・康平（Robert Campin，約1375-1444年）門下學藝，三年後已經在布魯賽爾市開業作畫。他隨後獲得勃艮第公爵「好人」菲力普（Philip the Good of Burgundy）委託作畫；在義大利工作期間也受到艾斯特（Estes）與麥第奇（Medici）等當地望族的禮聘。他善於寫生，筆下的人物維妙維肖，充滿表現力，但他也會提高用色的鮮豔度，把人物的特徵理想化，以引起更強烈的共鳴。可惜他的畫都沒有落款，因此有很多畫只能推定是他的作品，而無法完全認定。他的作品對歐洲繪畫影響深遠，但是到了18世紀中期卻幾乎完全被世人遺忘。即使如此，他的名字後來又逐漸受到矚目，如今已是公認法蘭德斯早期最偉大的藝術家之一。

　　這件畫作是一件祭壇三聯畫的主屏。兩邊的側屏已不知去向。這幅畫採取中世紀慣用的手法來描寫「卸下聖體」，十個人物占滿了畫中淺薄的空間，位居中央視覺焦點的就是基督的聖體。據《聖經》記載，亞利馬太的約瑟（Joseph of Arimathea）捐出自己的墓穴讓耶穌安葬。

〈女士肖像〉（Portrait of a Lady）
羅傑爾・范・德・魏登（Rogier van der Weyden），約1460年作，油彩、橡木板，34 × 25.5公分，美國華盛頓特區，國家畫廊

魏登以寫實技巧、張力鋪陳和強烈的情緒感染力著稱。他沿襲了歐洲北部比例精準、細節生動的繪畫傳統。畫中的年輕女性視線低垂，傳達出文靜端莊的氣質；至於她苗條的身形，魏登把她的肩膀畫得很窄，額頭畫得很高，顯然運用了理想化的手法，想把她畫得比本人更美。

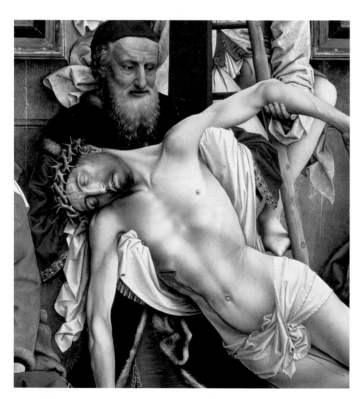

❶ 耶穌

畫中人物幾乎都是真人大小，有的姿態相呼應，有的互相接觸或扶持，有的則和特定的《聖經》內容相關。基督蒼白的身軀呈對角線方向伸展。留著大鬍子的亞利馬太的約瑟從腋下攙著聖體，一個僕人托著基督的手肘。即使背景看起來只是一個金色的平面，魏登還是透過線條清晰的衣紋和細膩的色調對比，創造出豐富的空間深度感和形式。

❷ 聖母

「聖母昏厥」的典故是從《彼拉多行傳》（the Acts of Pilate，約公元350年）這部次經福音發展而來，後來在中世紀晚期的藝術和若干文學作品中大量被引用。但由於福音正典中並未記載這項事蹟，後來這個講法也就變成頗有爭議。在這幅畫中，聖母失去知覺後形成的身體曲線，與她的愛子已無生息的軀體相呼應。

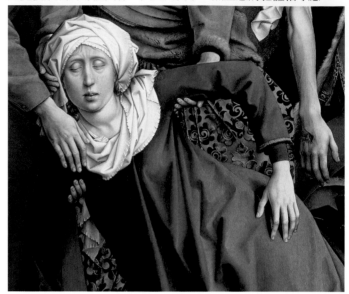

❸ 十字弓

這幅畫是由魯汶（Leuven）的十字弓同業公會委託繪製，因此畫上有幾個十字弓狀的花飾窗格，耶穌與聖母的姿勢也呈現出十字弓的形狀。這些花飾窗格標示了神聖人物的領域與觀眾所屬的俗世之間的界線。

④ 巧計掩飾

為了隱藏十字架與梯子接觸到地面的部分，范·德·魏登延長了聖母的左腿，好讓她的腿和斗篷蓋過十字架的底部與梯子的一隻腳。法利賽人尼哥德慕的姿勢也有點扭曲，好讓他的右腳和鑲了毛邊的錦緞袍子下襬遮住梯子的另一隻腳。

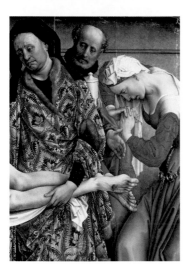

⑤ 三名聖經人物

根據《約翰福音》，尼哥德慕協助亞利馬太的約瑟打理基督的遺體以備下葬。尼哥德慕在畫中穿著華麗的衣服，哭著幫亞利馬太的約瑟把基督遺體從十字架上抬下來。他身後留絡腮鬍的男人捧著一罐香膏，讓抹大拉的馬利亞用來塗抹基督的腳。抹大拉的馬利亞穿著低胸露背的連身裙，提醒觀眾她在追隨基督之前的人生經歷。

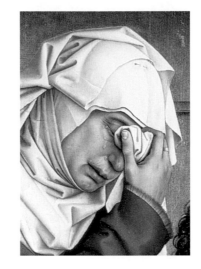

⑥ 革羅罷的妻子馬利亞

革羅罷的妻子馬利亞是女門徒、聖母馬利亞的姊妹。她臉上淌著淚水，傷心欲絕。范·德·魏登對細節無比注重，用色調與色彩呈現她道服上的皺褶，以及別針、淚滴與眼眶上的皺紋等微小細節。

⑦ 象徵性色彩

紅色是貫穿整幅畫的主要色彩，除了象徵基督的寶血，也帶領觀眾的視線在畫面上移動。綠色由鉛錫黃與靛藍混合而成，往往還加了一點白色的筆觸。白是代表純潔與無罪的顏色，在構圖中一再出現，以平衡色彩的配置。

〈耶穌被釘十字架雙聯畫〉（Crucifixion Diptych），羅傑爾·范·德·魏登，約1460年作，油彩、橡木板，左幅180.5 × 94公分，右幅180.5 × 92.5公分，美國賓夕法尼亞州，費城藝術博物館（Philadelphia Museum of Art）

這幅油畫顯示范·德·魏登營造畫面震撼力的技巧與能力到了晚年依然不衰。我們對這件作品所知不多，只知道可能是放在某一件祭壇雕刻裝飾外側的畫屏。范·德·魏登再次畫出聖母昏厥以及位於十字架下方的頭骨。基督被釘十字架的地方是各各他，意思是「髑髏地」。根據古老的東方傳統說法，亞當就葬在各各他，而他的兒子塞特（Seth）在他的墳墓上種了一棵樹，後來那棵樹被做成基督的十字架。從10世紀晚期開始，許多西方藝術家會在基督的十字架下方畫一個亞當的頭骨以提醒觀眾：亞當在吃了禁果後被逐出樂園，不過基督在十字架上犧牲自己，幫世人贖了這個原罪。

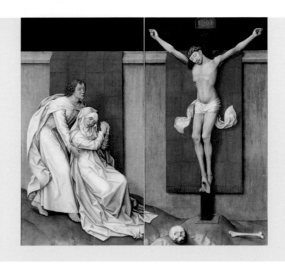

聖羅馬諾戰役 (THE BATTLE OF SAN ROMANO)

巴奧洛‧烏切羅 (Paolo Uccello)

約 1438-40 年作

烏切羅（約1396-1475年）本名巴奧洛‧迪‧多諾（Paolo di Dono），是早期佛羅倫斯畫家，因為熱愛動物與鳥類而獲得「烏切羅」這個綽號，也就是義大利文「鳥」的意思。烏切羅在大約1407到1414年間擔任雕塑家羅倫佐‧吉伯提（Lorenzo Ghiberti，約1378 -1455年）的學徒，後來才開始畫畫；從他的作品看得出他醉心於新穎的線性透視法。1425-1430年間，他在威尼斯為聖馬可大教堂（Basilica di San Marco）設計拼貼畫，很快引來許多人委託他作畫。

　　這幅畫的全名是〈聖羅馬諾戰場上的尼柯洛‧毛陸奇‧達‧托倫蒂諾〉（Niccolò Mauruzi da Tolentino at the Battle of San Romano），是一組三聯畫的第一幅，描繪佛羅倫斯與西埃納在1432年的一場戰爭。這組頌揚聖羅馬諾戰役的三聯畫是受富翁李奧納多‧巴托里尼‧薩林貝尼（Lionardo Bartolini Salimbeni）委託，不過佛羅倫斯的權貴羅倫佐‧德‧麥第奇（Lorenzo de' Medici）對這組畫十分覬覦，後來強行取得，安放在他新落成的麥第奇宮裡。1495年，李奧納多的兒子達米亞諾‧巴托里尼‧薩林貝尼（Damiano Bartolini Salimbeni）宣稱與弟弟共同擁有這組畫。羅倫佐說服了李奧納多轉讓這些作品，不過達米亞諾拒絕了。然而這些畫最終還是被強行搬走，再也沒有歸還。

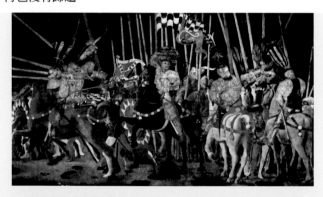

〈米凱萊托在聖羅馬諾戰役的反擊〉（The Counterattack of Micheletto da Cotignola at the Battle of San Romano），巴奧洛‧烏切羅，約1435-40作，蛋彩、白楊木板，182×317公分，法國巴黎，羅浮宮

這是聖羅馬諾戰役三聯畫的其中另一幅，描繪佛羅倫斯的盟友米凱萊托‧達‧科提紐拉（Micheletto da Cotignola）的反攻。烏切羅故意把這幅畫畫得很像掛毯，因為當時的人認為掛毯比繪畫高級。

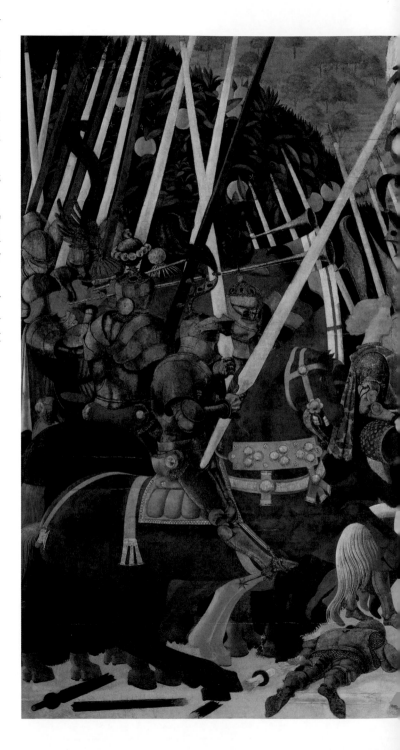

蛋彩混合胡桃油與亞麻仁油、白楊木板
182×320公分
英國倫敦,國家美術館

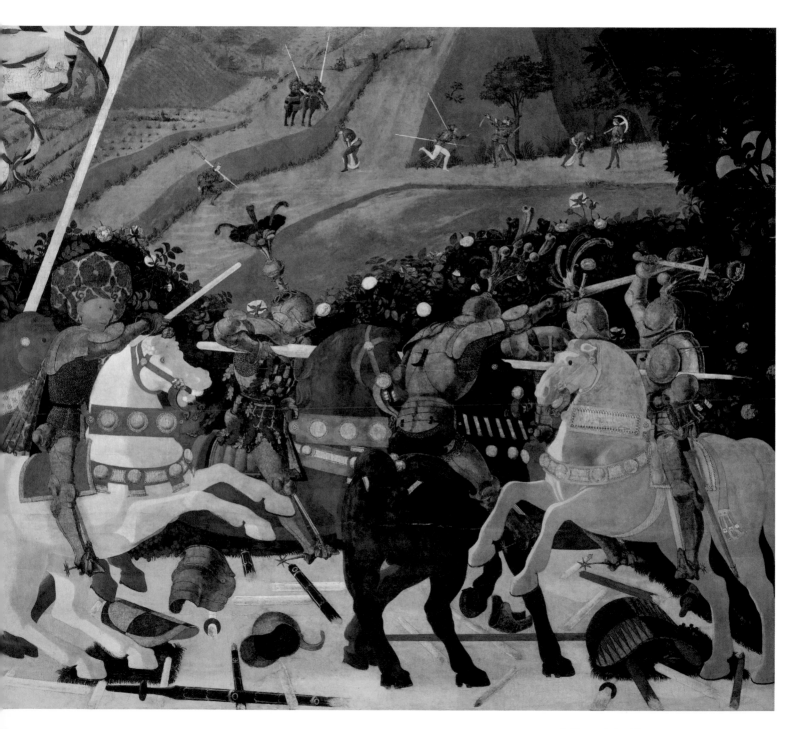

❷ 長矛裝飾

士兵的長矛和背景的暗綠色葉子與明亮柳橙互相交錯，形成裝飾性的背景。這組三聯畫是設計來掛在高於視平線的地方，下緣距地面約2公尺。在這個位置觀看，這些長矛與達‧托倫蒂諾人立起來的座騎共同構成的斜線，能引導觀眾的視線向上，增添戲劇性的效果。

❸ 前縮透視法

這個士兵可能是史上第一個以前縮透視法畫成的人物。烏切羅把他放在正交線、也就是透視線上。他身上沒有血跡，背上的盔甲有一個被長槍刺穿的大洞。一根根斷裂的長矛指向位於達‧托倫蒂諾座騎頭部的消失點，強調出透視線，也協助把觀眾的視線導向達‧托倫蒂諾。

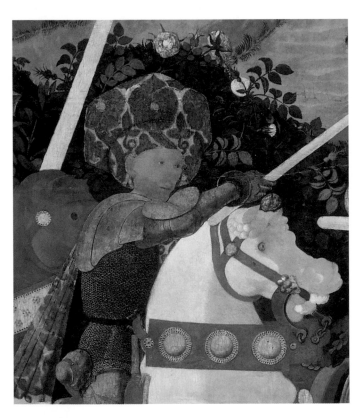

❶ 指揮官

畫面中央騎著白色戰馬的人是佛羅倫斯的指揮官尼柯洛‧毛陸奇‧達‧托倫蒂諾。他在戰役剛開始時被西埃納軍隊突襲，在敵眾我寡的情況下，憑著僅僅20名騎兵在援兵抵達前抵擋了八個小時。他紅色與金色交織的頭巾和高舉的指揮杖把觀眾的視線吸引到畫面中央。這麼不實用的頭飾根本不可能戴上戰場，是畫家為了凸顯這位英雄才畫的。

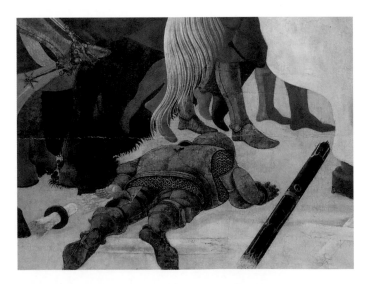

❹ 僕從

達‧托倫蒂諾身後是他的扈從；這個金色捲髮的男孩讓人聯想到天使。烏切羅細心安排的色調對比如今已經褪色，不過在當初為這幅畫帶來一種立體效果。

❺ 壓印金飾

馬具上的圓形黃金飾品是壓印上去的，凸出於畫的表面。文藝復興時期的戰事會以誇耀與慶典的形式進行。烏切羅讓人物與馬匹盛裝登場，也為這幅畫注入了馬上刺槍比武會的氛圍。

❻ 馬匹

烏切羅的人物動態很逼真，不過他的馬就生硬不自然了。英國攝影師埃德沃德‧邁布里奇（Eadweard Muybridge）在19世紀開始用攝影分析動態之前，大部分的人都不知道動物是怎麼跑的。烏切羅就馬畫成在跑動時同時舉起兩隻前腿，兩隻後腿著地。

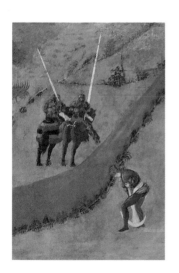

❼ 背景

打鬥在背景繼續進行：步兵被畫得很小，有些在為十字弓重新搭箭，其餘也大都處於動態之中。中景對中世紀藝術家來說很難畫。

❽ 所羅門結

達‧托倫蒂諾在戰場上衝鋒時也帶著有自家紋章的旗幟，由旗手負責舉著。他的紋章「所羅門結」是線條交纏、流動的符號。烏切羅細心地描繪出盔甲、紋章旗幟、頭盔的羽飾和時髦的布料，滿足佛羅倫斯人的驕傲。

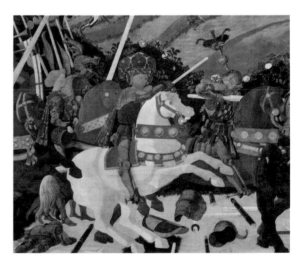

❾ 消失點

地面上的長矛與盔甲殘片清楚地構成了這幅畫的正交線。如果用尺把所有的正交線畫出來，這些線會交集在達‧托倫蒂諾白色戰馬的下巴上。這種把視線集中在單一消失點上的作法，能協助觀眾了解畫面的重點。

聖告圖 (The Annuciation)
安吉利科修士 (Fra Angelico)
約 1438-45 作

溼壁畫
230×321公分
義大利佛羅倫斯,聖馬可修道院美術館 (Museo del Convento di San Marco)

安吉利科修士(約1387-1455年)最為人稱道的作品是聖馬可修道
院的一系列溼壁畫。聖馬可修道院是一個包含了教堂與修道院的
宗教建築群,現在是一座美術館。安吉利科修士本名古多·迪·
皮耶洛 (Guido di Pietro),成為道明會修士後,大半輩子都叫
做喬凡尼修士 (Fra Giovanni),不過因為他名聲高潔,世人追
諡他為安吉利科修士,意思是「天使弟兄」。起初他接受的是抄
本插畫的訓練,後來成為佛羅倫斯與羅馬最重要的藝術家之一。
他的作品用色巧妙、人物莊嚴,再加上他對線性透視的精確處理
以及對空間與光影的合理描繪,使他的作品備受推崇,畫風揉和
了哥德式風格與早期文藝復興的進步思想。安吉利科修士的創作
受到雕刻家吉伯提、唐那太羅 (Donatello,1386-1466年),以
及建築師布魯涅內斯基、畫家馬薩其奧的影響。

　　〈聖告圖〉描繪的是一段《聖經》情節:大天使加百列向
聖母馬利亞顯現,宣布她會藉由聖靈降孕生下一子。這個情節經
常出現在文藝復興時代的繪畫裡,安吉利科修士也畫了好幾個版
本。這幅溼壁畫位於聖馬可修道院一道通往二樓的樓梯頂端,為
了供人在昏暗的光線中默觀。

聖馬可修道院,義大利佛羅倫斯

1437年,科西莫·德·麥第奇 (Cosi-
mo de'Medici) 委託建築師兼雕刻家米
開羅佐 (Michelozzo) 重建這座修道
院。從12世紀以來,住在這座修道院裡
的原本都是本篤會修士,不過在當時改
由道明會修士使用。1439年,科西莫
委託安吉利科修士為修道院內部進行裝
飾,範圍包括祭壇與走廊。

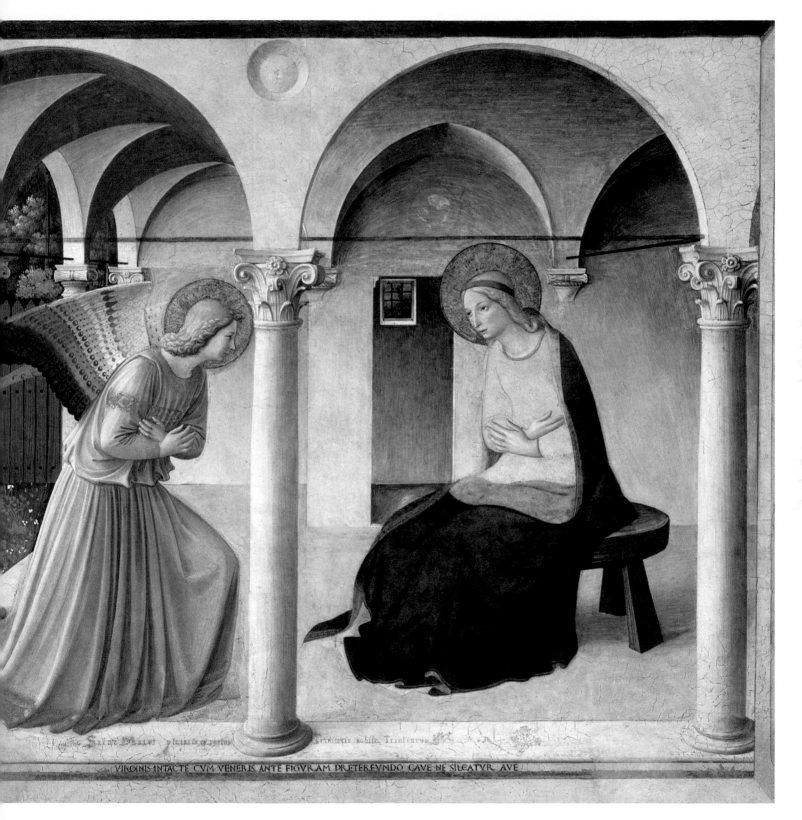

VIRGINIS INTACTE CVM VENERIS ANTE FIGVRAM PRETEREVNDO CAVE NE SILEATVR AVE

安吉利科修士 Fra Angelico 31

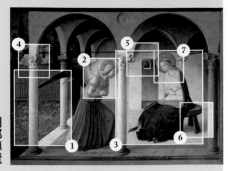

細部導覽

① 戶外場景

安吉利科修士把加百列與聖母馬利亞放在戶外而不是室內；一般認為他是第一個以這種手法詮釋聖告故事的人。這座有個小房間的迴廊看起來是依照聖馬可修道院的格局畫的。圍著籬笆的花園象徵馬利亞的純潔，風格類似中世紀的掛毯。

② 天使加百列

天使加百列的身形像馬利亞一樣修長而文雅，兩個人物都是以真人寫生而成，不過加百列紅潤的臉頰是理想化的表現手法。加百列是上帝的天使長，被描繪成年輕又幹練的模樣，看起來正在與馬利亞密談，身體前傾，像在透露機密。他粉紅色與金色的長袍畫得和他的翅膀一樣真實。

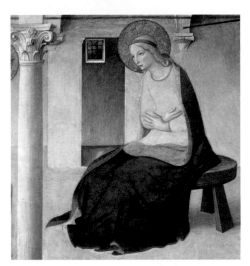

③ 聖母馬利亞

聖母馬利亞安詳地接受了她的未來，帶給畫面一種寧靜感。馬利亞低著頭，謙卑而優雅地坐在樸素的矮木凳上，雙手交插在胸前，表示她順從上帝交託的任務。色調飽滿的群青色披風象徵她的尊貴與純潔。

④ 科林斯式列柱

人物與建築的線條同時烘托出畫面的寧靜感。加百列來到涼廊旁的迴廊上會晤馬利亞，這是一個拱頂、側邊開放的空間，以科林斯式列柱支撐。前景中間的柱子一方面把馬利亞與加百列隔開，另一方面又把他們結合在一起，與觀眾區分開來。

❺ 空間深度感

這幅壁畫呈現出光感和色彩的亮度，人物姿態生動自然，深具分量感，展現了安吉利科修士敏銳的觀察力和高妙的畫工。畫中的建築結構也顯示出這位藝術家對透視法的掌握能力。列柱漸次退後縮小、背景裡有一個敞開的小室，這樣的構圖營造出一個真實的實體空間，極具說服力。

❻ 光影

這幅畫雖然展現了安吉利科修士對線性透視法的了解，也看得到布魯涅內斯基與馬薩其奧的影響，不過光影並不一致。馬利亞有影子，加百列卻沒有——或許是因為他是上帝的信使。而且拱廊內的光線非常均勻，雖然日光是從左邊來。

❼ 光環

藝術作品裡的光環是指神聖人物周圍的圓圈或圓盤，特別常見從頭部發散，以燦爛的光暈彰顯他們神聖的特質。文藝復興藝術的慣用手法是在聖母與大天使加百列的頭部四周畫上金色光盤，而在這幅畫裡，安吉利科修士用錯綜複雜的裝飾花紋來加強兩者細膩的金色光環。

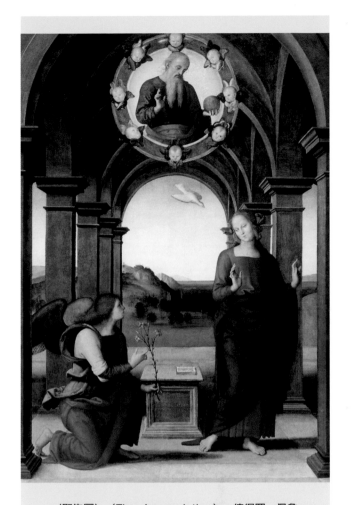

〈聖告圖〉（The Annunciation），彼得羅・佩魯吉諾（Pietro Perugino），約1488-90年作，油彩、畫板，212×172公分，義大利法諾，新聖母教堂（Church of Santa Maria Nuova）

這個版本的聖告圖是人稱佩魯吉諾的彼得羅・迪・克里斯多費羅・萬努奇（Pietro di Cristoforo Vannucci，約1446-1523年）的作品。佩魯吉諾把場景設定在開放的柱廊下，可見受到了安吉利科修士的直接啟發。畫中自然的光影效果、慈祥地低著頭的聖母，以及拿著象徵純潔的百合恭敬地跪在她身邊的加百列，明顯都是安吉利科修士的影響。上帝在他們倆上方的圓形徽章裡顯現，由基路伯和撒拉弗天使圍繞，把聖靈以白鴿的型態賜給馬利亞。拉斐爾後來很可能當過佩魯吉諾的學徒，但就算沒有，佩魯吉諾與安吉利科修士對他的影響也很大。

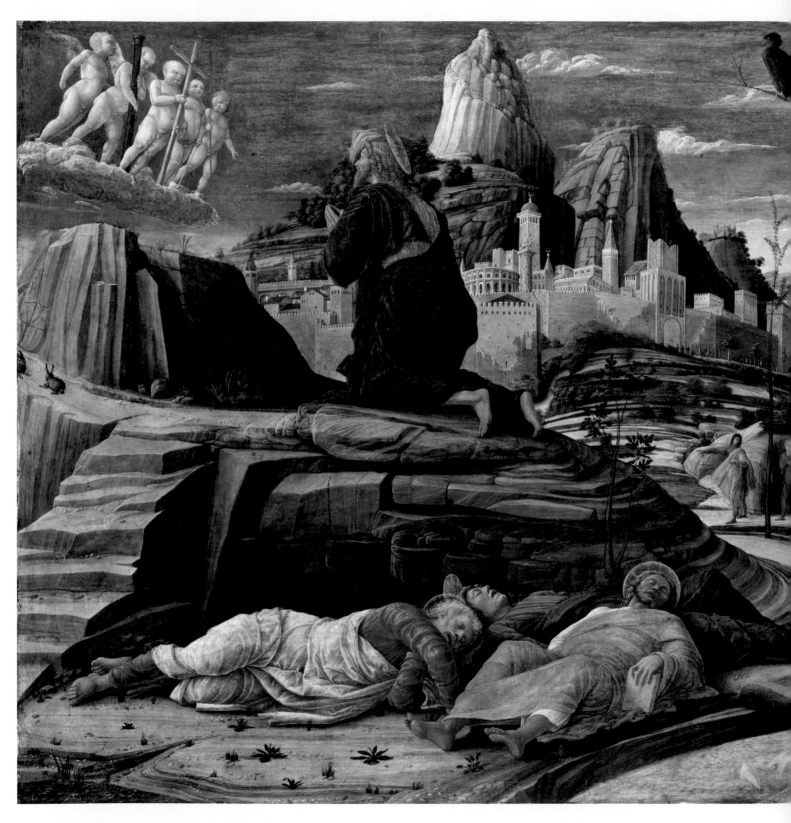

34　園中祈禱 The Agony In The Garden

園中祈禱（The Agony In The Garden）

安德烈亞・曼帖那（Andrea Mantegna）

約 1458-60 年作

蛋彩、木板
63×80公分
英國倫敦，國家美術館

曼帖那（約1431-1506年）公認是義大利北部的第一位文藝復興藝術家。他是一個木匠的次子，幼年時被帕多瓦藝術家弗朗切斯科・斯夸爾喬內（Francesco Squarcione，約1395-1468年）合法收養，不過17歲時與斯夸爾喬內斷絕關係，在帕多瓦自立工作室，後來又對斯夸爾喬內提起訴訟，舉證自己被剝削。他在訴訟同年接受委託，繪製聖索菲亞教堂（Church of Santa Sofia）的祭壇畫，而且對成品非常自豪，在畫上題了「帕多瓦的安德烈亞・曼帖那，年17，親手繪製本畫，1448年」的字樣。

　　1443年，唐那太羅從帕多瓦搬到佛羅倫斯住了十年，留下許多青銅與大理石雕塑，對曼帖那的藝術發展造成重大影響。曼帖那也對古典時代十分著迷，經常在畫中描繪特定的羅馬建築與雕塑，並探索如何以線性透視法營造戲劇效果。1453年，他與尼可洛希亞（Nicolosia　Bellini）結婚，也就是雅科波・貝里尼（Ja-copo　Bellini，約1400-71年）的女兒、喬凡尼（Giovanni　Bellini）和詹提勒（Gentile　Bellini，約1430-1507年）的妹妹。貝里尼是威尼斯首屈一指的畫家家族。

　　曼帖那婚後繼續留在帕多瓦獨立執業，直到曼托瓦（Mantua）的統治者路多維科・貢扎加（Ludovico Gonzaga）在1459年說服他搬到曼托瓦為止。此後他終其一生為貢扎加家族工作，他的作品以及他對古典時代的偏好也成了其他藝術家的效法對象，例如威尼斯的喬凡尼・貝里尼和德國的阿爾布里希特・杜勒（Albrecht Dürer）。

　　曼帖那和他的妻舅喬凡尼根據雅科波・貝里尼的一件素描各畫了一幅〈園中祈禱〉。兩人的成品大異其趣，從曼帖那這一幅可以看出他的雕塑式畫法。在15世紀以前，這個聖經故事並未大量出現在藝術作品裡，不過這個故事很能讓曼帖發揮他生動的想像力，這幅畫也成為他最知名的作品之一。畫中描繪的是門徒彼得、雅各與約翰在耶穌禱告時作的夢。耶穌要求三人負責守夜，他們卻睡著了。曼帖那在這幅畫裡創造出嶙峋的山景，耶穌在一處岩臺上禱告，三個門徒睡在地上。

② 逮捕耶穌的人群

在遠方，猶大正領著一群士兵往耶穌與門徒這邊過來。根據《馬太福音》，猶大為了「三十塊銀錢」背叛了耶穌。他在這幅畫裡為眾人帶頭，指著能找到並逮捕耶穌的方向。

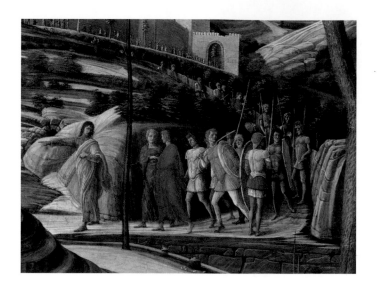

③ 高聳的堡壘

耶路撒冷聳立在遠方的山邊，有如神話中的堡壘，其中有騎士雕像、形似古羅馬競技場的建築，還有一根石雕凱旋柱，與羅馬的圖雷真凱旋柱（Trajan's Column）很類似。這幅畫裡還有讓人聯想到羅馬與佛羅倫斯的其他建築物，只是比例經過縮放。曼帖那把耶路撒冷畫成珍珠般的粉紅色與白色，藉此強調這是門徒的夢境。

① 天使

在《聖經》裡，耶穌在這一刻經歷了身為人的軟弱，在恐懼與順服上帝之間猶豫不決。《聖經》描述「有一位天使從天上顯現，加添他的力量」。曼帖那用五個小天使來預示「基督受難」的意象，也就是在園中禱告之後發生的情節；其中四個小天使拿著即將為耶穌帶來磨難與死亡的物品：他被綑綁在上面受鞭刑的柱子；受釘刑用的十字架；綁著海絨的葦子（後來用來沾醋讓他解渴）；士兵刺穿他胸側用的長槍。

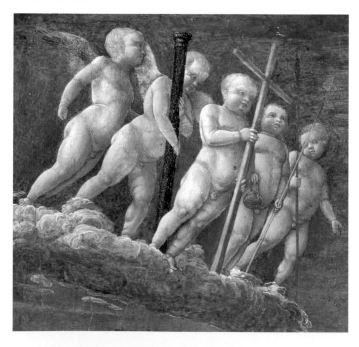

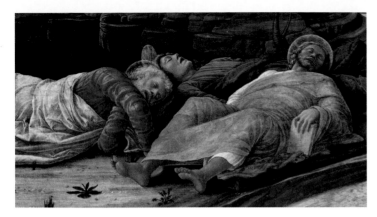

❹ 色彩與人物

這幅畫是用蛋彩畫在木板上，不過造型與色彩都跟溼壁畫一樣經過仔細畫分。黃色與褐色是畫面的主色，而使徒與前來逮捕耶穌的人群以鮮豔的色彩呈現，形成強烈對比。雅各與約翰一個穿紅色與綠色的衣服、另一個穿著鮮黃色與淺紫色，彼得則穿藍色與粉紅色。曼帖那豔麗的用色對威尼斯的親家造成很大影響。他把受到耶穌囑咐守夜卻睡著了的使徒畫成打鼾的模樣，為陰鬱不祥的畫面增添了一抹幽默。觀眾會知道，等到耶穌把這些使徒搖醒、告訴他們應該禱告以「免得入了迷惑」，氣氛就大不相同了。

❺ 耶穌與岩石

耶穌跪在一個形似祭壇的岩臺上禱告，背向門徒與觀者。曼帖那細細刻畫耶穌的每一絲頭髮與鬍鬚、臉上的每條紋路，還有頭上精細的光環，甚至畫出他雙色絲綢袍子的光澤。曼帖那特別把岩石的構造強調出來，細心描繪出岩層紋理、荒蕪的風景，以及石塊的天然型態。

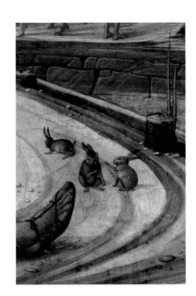

❻ 淡化象徵

曼帖那似乎是想減輕憂鬱的氛圍，在畫面中加入了在溪邊玩耍的兔子，就位於通往耶路撒冷的小徑上。這些兔子也有象徵用意，代表基督未來的追隨者。三隻兔子附近還有三個樹樁，可能是在暗示基督受難的場景，因為跟基督同時被釘死的還有兩個小偷，總共用上了三個十字架。

〈三人哀悼基督〉（The Dead Christ and Three Mourners），安德烈亞・曼帖那，1470-74年作，蛋彩、畫布，68×81公分，義大利米蘭，布雷拉美術館（Pinacoteca di Brera）

從曼帖那這件晚期作品可以看出他誇張的前縮透視法運用，以及他對古希臘羅馬造型的熱愛。基督遺體平放在一塊大理石石板上，由痛哭的三位哀悼者看守，分別是聖母馬利亞、福音書作者使徒約翰，還有被遮去大半的第三人，很可能是抹大拉的馬利亞。根據傳統說法，使徒約翰在基督復活升天後負責照顧聖母。這些人物並未經過美化，而且曼帖那把基督手腳上的釘痕畫得如解剖圖一般精細。耶穌的遺體幾乎占滿了畫面空間，十分引人注意；強烈的前縮透視法還有畫面洋溢的戲劇感，成為曼帖那贈給世人歷久不衰的遺產。

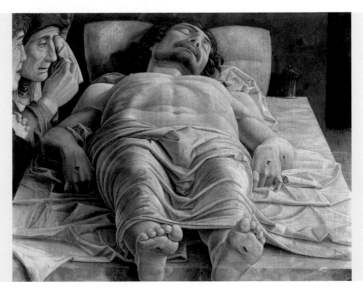

三王來朝（Procession Of The Magi）

貝諾佐・戈佐里（Benozzo Gozzoli）

1459-61年作

乾壁畫（蛋彩、油彩）
405 × 516公分
義大利佛羅倫斯，麥第奇・里卡迪宮（Palazzo Medici Riccardi）

戈佐里（約1421-97年）本名貝諾佐・迪・雷茲（Benozzo di Lese），父親是裁縫師。他在托斯卡納的村莊聖伊拉廖（Sant'Ilario）出生，1427年和家人遷居佛羅倫斯，成為安吉利科修士的學徒與助手。1444年到1447年間，他與吉伯提合作了〈天堂之門〉（Gates of Paradise），也就是佛羅倫斯洗禮堂（Florence Baptistery）的青銅門。他在翁布里亞（Umbria）與托斯卡納的好幾個城鎮工作過，作品展現出他對風景、扮裝人物、肖像技法的寫實細節有獨到興趣。1459年，當時佛羅倫斯最顯赫的藝術贊助人麥第奇家族把戈佐里從羅馬召回，為麥第奇宮內的小教堂做牆面裝飾。這幅以三王來朝為主題的壁畫色彩繽紛而華麗，成了戈佐里最偉大的作品；畫中融入了麥第奇家族成員的肖像。戈佐里以一年一度的主顯節遊行構思這項裝飾計畫，把遊行的意象與基督教的三王故事結合起來。此後戈佐里的人生大多在托斯卡納度過。雖然他還有其他大型又知名的委託作品，最為人知的還是麥第奇宮中這些朝氣蓬勃的壁畫；畫中的裝飾細節與突出的國際哥德式風格讓人記憶深刻。

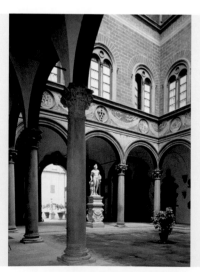

義大利佛羅倫斯，麥第奇・里卡迪宮

1444年到1484年間，佛羅倫斯的雕刻家與建築師米開羅佐・迪・巴多羅米歐（Michelozzo di Bartolo-meo）為科西莫・德・麥第奇設計了麥第奇宮，融合早期義大利哥德式風格以及更理性和古典的文藝復興風格。麥第奇宮有巨大的飛簷和拱型窗，宮內有中庭和花園，種滿了柳橙樹。宮內最重要的部分或許就是小教堂了，也就是戈佐里畫壁畫的地方。整體來說，這棟建築反映出麥第奇家族與日俱增的財富與影響力。

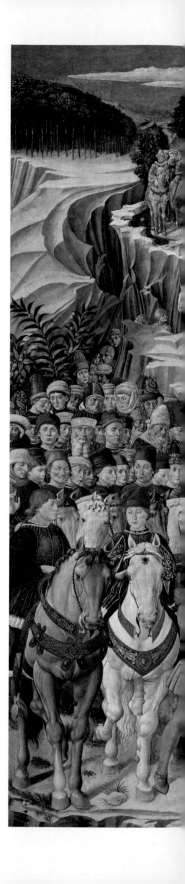

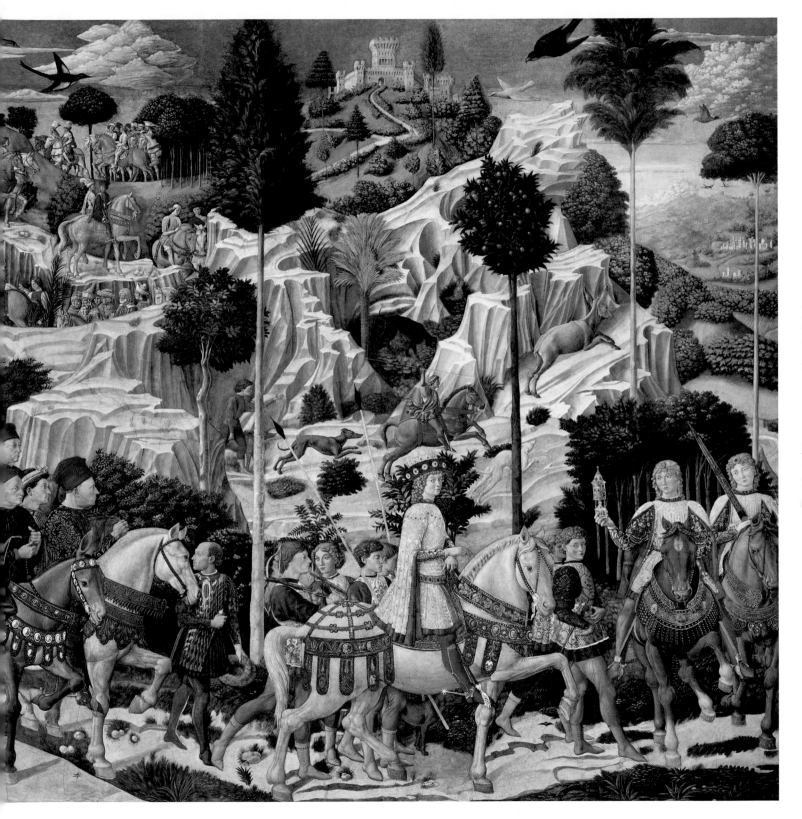

貝諾佐・戈佐里 Benozzo Gozzoli　39

❷ 三王

三王帶著為嬰兒基督準備的黃金、乳香、沒藥這三樣傳統禮物。戈佐里根據中世紀習俗把他們畫成三個年紀不同的男人，但與喬托的表現方式不同（見10-13頁）；嘉士伯在這裡是最年輕的一位，穿著白色與金色的衣服領隊，相貌可能是根據年輕的羅倫佐‧德‧麥第奇（Lorenzo de' Medici）所畫，不過這一點尚未證實。

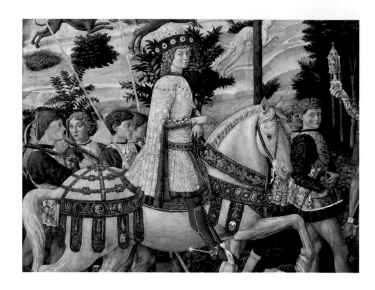

❸ 麥第奇家族肖像

三王很可能是根據麥第奇家族成員的相貌畫的。梅爾基奧是科西莫，照例穿著黑色服飾、騎著一頭不起眼的驢子。騎白馬的巴爾沙薩則是皮耶羅，也就是科西莫的兒子、羅倫佐的父親。壁畫裡出現的還有皮耶羅的三個女兒，和比她們年長的次子朱利亞諾。麥第奇家族的象徵符號也出現在畫面裡，譬如羅倫佐紋章中的月桂樹樹叢。

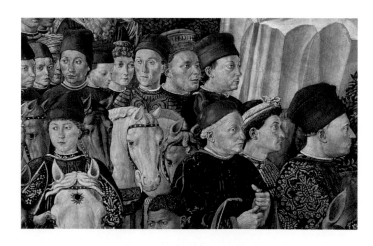

❶ 景物細節

隊伍貫穿了整幅壁畫的構圖。這趟旅程是從耶路撒冷往伯利恆的方向去，但畫上的風景卻是佛羅倫斯周圍的丘陵，包括麥第奇家族擁有的城堡與別墅。風景裡的種種細節——植物、花卉、動物、服裝、人物——都讓人很想看個仔細，一定也讓麥第奇家族的人在冗長的儀式中用來神遊解悶。

細部導覽

戈佐里作畫時綜合了許多技巧，起初用的是壁畫技法，快完工時又加上蛋彩和油彩。因此雖然這件作品在短短數月內就完工，他還是能營造出複雜又細膩的畫面。

❹ 溼畫與乾畫

戈佐里可能只和一位助手一起完成這幅作品。他以乾壁畫為主，搭配少許溼壁畫技法，並加上蛋彩與油彩以創造裝飾效果。作品完工後再貼上金箔，讓這幅畫能在小教堂昏暗的燭光中發光。

❺ 細膩的手法

戈佐里使用了青金石這類稀少昂貴的畫材。他混合了裝飾性的細節與正確的線性透視，創造出色彩繽紛的華麗效果，把虔敬的基督教故事和裝飾用途結合起來。他對細節一絲不苟，小心地描繪出樹上的每片綠葉和每顆豐美的果實。

❻ 打底

戈佐里在新鮮的灰泥上先用吸飽了綠色、紅色與土黃色水性顏料的筆刷直接上色，然後才用土綠（verdaccio）打明暗調子。土綠是一種混合了黑色、白色與黃色的顏料，在文藝復興時代用來做單色打底，以畫出偏暗的區域。

〈三王來朝〉（The Adoration of the Magi）細部，簡提列・德・法布里亞諾（Gentile da Fabriano），1423年作，蛋彩、畫板，203×282公分，義大利佛羅倫斯，烏菲茲美術館

皮耶羅・德・麥第奇可能建議過戈佐里以簡提列（約1370-1427年）的〈三王來朝〉做為小教堂壁畫的範本。簡提列這幅畫的內容、裝飾、繪畫手法繁複無比，常有人說它是國際哥德式風格的極致之作。這幅畫呈現了三王朝聖途中的許多場景。人物穿著用花紋繁複的錦緞做成的華服。此外還有花豹、單峰駱駝、猿猴、獅子等異國動物，和較常見的家畜混雜成群。銀色與金色塗層創造出閃閃發光的質感。

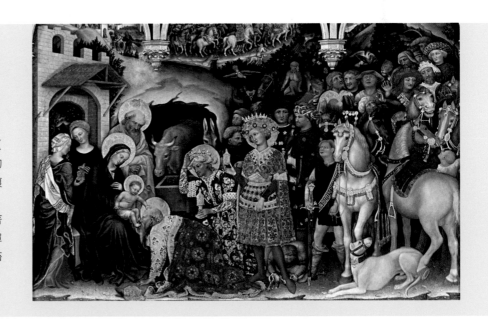

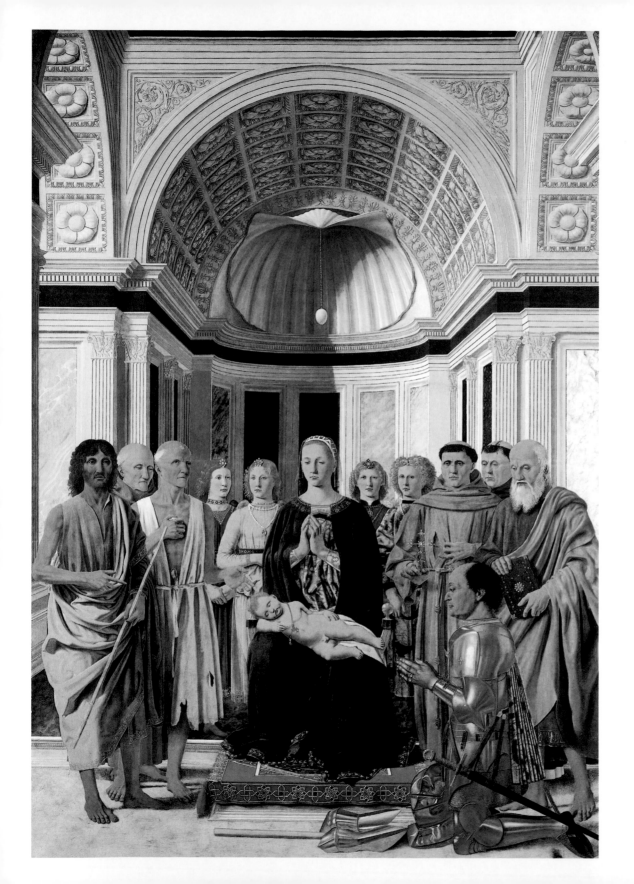

聖母子與諸聖人（Madonna And Child With Saints）

畢也洛‧德拉‧弗蘭且斯卡（Piero Della Francesca）
1472-74年作

油彩、蛋彩、畫板
248×170公分
義大利米蘭，布雷拉美術館

畢也洛（約1415-92年）在整個藝術生涯受中都到高度推崇，義大利許多最顯赫富有的贊助人都聘用過他，包括烏爾比諾公爵費德里科‧達‧蒙特費爾特羅（Duke of Urbino, Federico da Monte-feltro），里米尼領主西斯蒙多‧潘朵夫‧馬拉泰斯塔（Lord of Rimini, Sigismondo Pandolfo Malatesta），以及教宗尼古拉五世（Pope Nicholas V）。他在托斯卡納的桑塞波爾克羅（Sansepol-cro）出生，在義大利幾個城鎮工作過，不過大部分的創作委託還是來自家鄉。畢也洛的師承不詳，許多作品也已佚失，使得他的作品年表很難建立，只能推定他1439年以前在佛羅倫斯與畫家多明尼克‧韋內齊亞諾（Domenico Veneziano，約1410-61年）共事過。韋內齊亞諾受戈佐里的影響，而畢也諾處理畫面空間的方式顯然又受到韋內齊亞諾影響，作品後來以冷色調與冷靜的幾何構圖聞名於世。畢也諾是數學理論家，他正確的透視法、簡化的造型與幾何構圖也影響了許多後輩藝術家。雖然他的名氣在死後不如生前，卻從沒有被人遺忘過。瓦薩里在1550年的著作《藝苑名人傳》（Lives of the Artists）裡提到畢也諾晚年失明，在1470年代停止作畫。

　　這幅畫也以〈布雷拉聖母〉之名為人所知，由烏爾比諾公爵費德里科‧達‧蒙特費爾特羅委託，可能是為了慶祝他的兒子圭多巴多（Guidobaldo）出生，或是為了紀念他征服馬雷瑪（Maremma）幾座城堡的功績（馬雷瑪是義大利一個位於利古里亞海和第勒尼安海交界處的地區）。如果這是為了公爵的兒子誕生畫的，嬰兒基督就代表了圭多巴多，聖母的容貌應該與公爵夫人巴蒂斯塔‧史弗查（Battista Sforza）相似。巴蒂斯塔在圭多巴多出生不久後就過世了，葬在聖伯納迪諾修道院（Monastery of San Bernardino），也就是這幅畫最初放置的地方。這種繪畫形式叫作「神聖對話」（sacra conversazione），是在文藝復興時期發展出來的一種傳統祭壇畫，場景是一群聖人圍繞在聖母與聖子身旁，看似在互相交談、閱讀或沉思，氣氛友善，雖然這些聖人不見得活在同一個時代。聖人的手勢通常指向聖母與聖子，把觀眾的注意力引導到他們兩人身上。

〈耶穌受鞭刑〉（Flagellation of Christ），畢也洛‧德拉‧弗蘭且斯卡，約1455-65年作，油彩、蛋彩、木板，58.5×81.5公分，義大利烏爾比諾，馬爾凱國家美術館（Galleria Nazionale delle Marche）

這是耶穌在本丟彼拉多面前受鞭刑的時刻。雖然《聖經》只提到彼拉多下令鞭打耶穌，不過後世作家把故事繼續擴充，加入耶穌被綁在柱子上鞭打的描寫。色調的對比、正確的線性透視，以及古典主義元素（尤其是畫面中的建築物和耶穌上方的金色雕像），讓這幅畫進入了文藝復興時期。鞭刑在背景進行，前景有三個男人。耶穌在一個加蓋的庭院裡，地磚黑白相間，而那三個男人站在庭院外面的赤陶土地磚上。透視線把畫面一分為二，也隔開了內在與外在空間。前景的三人身分不詳，不過大部分的看法認為站在中間的是烏爾比諾的統治者歐丹托尼奧‧達‧蒙特費爾特羅（Oddantanio da Montefeltro），左右是他的兩個幕僚。

② 蛋

畢也洛把畫面設定在一座文藝復興古典式教堂的半圓形後殿裡，以複雜的建築物為背景，用準確的透視法表現空間深度。後殿中央有一顆蛋用細線高掛著，很可能是鴕鳥蛋。這是蒙特費爾特羅家族紋章中的符號之一，可能也象徵上帝創世，以頌揚圭多巴多誕生、馬利亞的生育能力，以及上帝對復活與永生的承諾。這顆蛋的視覺造型呼應著下方馬利亞橢圓形的頭部。另一種說法是，如果與形似貝殼的屋頂一起看，那顆蛋代表的是一顆珍珠，象徵馬利亞的美。

① 聖嬰

聖嬰戴著一條珊瑚珠項鍊，橫臥在母親大腿上。珠子的紅色是鮮血的隱喻，是當時的人可以接受的生死象徵，也暗示耶穌被釘十字架以後完成的救贖。珊瑚有另一個更實際的用途，那就是讓正在長牙的嬰兒戴著啃咬。

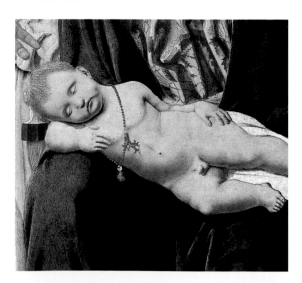

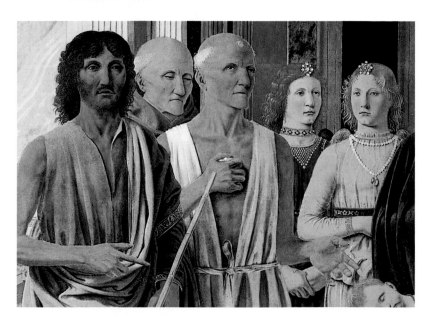

③ 左側的聖人與天使

一般認為這幾位聖人是施洗約翰、聖伯爾納定栖亞那（這幅畫最初放置地點的主保聖人），以及聖耶柔米，另外有兩名穿戴著珠寶的天使站在他們身後。施洗約翰是巴蒂斯塔的主保聖人；因為費德里科致力於推廣人道機構，所以人道主義者的主保聖耶柔米也在這裡出現。

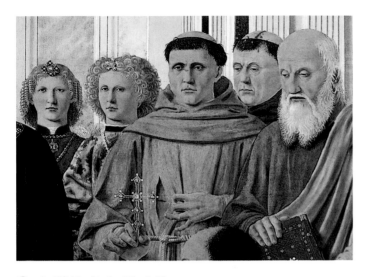

❹ 右側的聖人與天使

這幾位聖人是聖方濟、殉道者聖伯鐸與聖安德肋，在他們後面也有兩名穿戴珠寶的天使。文藝復興時期的特點之一就是人道主義快速興起。聖方濟在這裡出現是因為這幅畫本來要放在聖方濟會的聖多納托守規派教堂（San Donato degli Osservanti），也就是費德里科死後下葬的地方。

❺ 白色區域

畢也洛的畫風特色是清晰的線性透視與幾何造型，而這源於他的研究興趣——他寫過幾本幾何學與透視法的書。他的每幅畫都包含一些白色或近乎白色的區域，而且所有的作品都散發出一種寧靜、次序與清晰感。

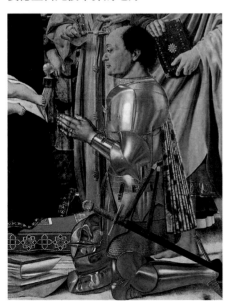

❻ 費德里科

費德里科是文藝復興時期戰功最彪炳的傭兵指揮官之一。他身穿盔甲跪在聖母子與聖人之前，卸下了頭盔與防護手套以示尊敬。

❼ 高消失點

這幅畫的消失點位置很高，大約在畫中人物手部的高度，使得那些神聖人物和許多宗教畫比起來，沒有那麼高高在上。

❽ 其他作品的影響

精確的透視、嚴謹的細節，光線與各種不同質感的呈現，反映出當時尼德蘭繪畫在烏爾比諾廣受歡迎。

波提納利祭壇畫（Portinari Altarpiece）

雨果·凡·德·古斯（Hugo van der Goes）

約 1475-76 年作

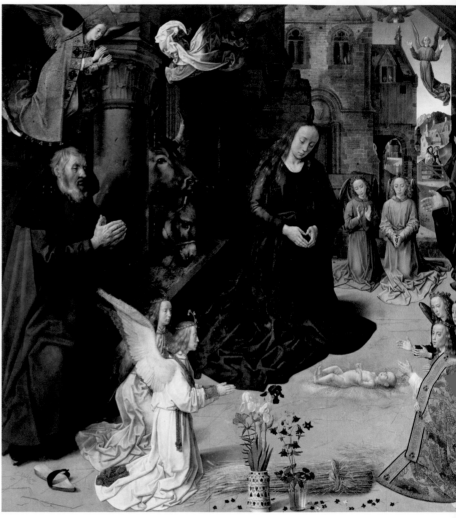

在早期文藝復興時代，雨果·凡·德·古斯（約1440-82年）是繼凡艾克之後根特（Ghent）最重要的畫家。他特異又富有表現力的宗教畫極具內涵，但也常令人不安。

　　一般相信凡·德·古斯在比利時的根特出生，1467年成為根特畫家公會成員，從此接到很多委託，包括了為布魯日市進行裝飾工作，以慶祝勃艮第公爵「勇士查理」（Charles the Bold, Duke of Burgundy）與約克的瑪格麗特（Margaret of York）的婚

禮。約在1475年時，他進入布魯塞爾附近的路德克魯斯特修道院（Rood Klooster）成為平信徒修士，直到過世。他成為修士後繼續作畫，並接見過高貴的訪客，包括奧地利大公，不過他在晚年深受憂鬱發作所苦。

　　這幅大型三聯畫是唯一一件確定出自凡·德·古斯之手的作品，通常稱為〈波提納利祭壇畫〉，因為這是受托馬索·波提納利（Tommaso Portinari）委託所作。波提納利是麥第奇銀行在

油彩、木板
中央畫屏253×304公分，左、右屏各253×141公分
義大利佛羅倫斯，烏菲茲美術館

〈聖告圖：波提納利祭壇畫背面圖〉（Back of the Portinari Altarpiece, the Annuciation），雨果·凡·德·古斯，1479年作，油彩、畫板，每幅各253×141公分，義大利佛羅倫斯，烏菲茲美術館

〈波提納利祭壇畫〉的左右畫屏闔上以後就能看到這組聖告圖。畫中人物是聖母馬利亞與大天使加百列，以灰色彩繪法（grisaille）畫成，也就是只用單一色調、故意畫得有如拱形壁龕裡的石雕像。兩個人物的衣服上有大量皺褶和衣紋，十分炫技。文藝復興時期的佛羅倫斯藝術家看到這幅畫以後才發現了這種錯視手法；這幅畫也啟發了許多義大利畫家。

布魯日的代理人，出身佛羅倫斯望族，為了佛羅倫斯新聖母醫院裡的教堂而委託凡·德·古斯創作。對遠在異鄉的波提納利來說，這是為了提醒同胞別忘了他這個人和他對故土的忠誠。這幅畫在布魯日完成後運到佛羅倫斯，對義大利文藝復興藝術產生重大影響。中屏描繪的是基督教常見的主題：牧羊人的敬拜。波提納利一家人和他們的主保聖人位於左右兩側的畫屏上，背景裡還有與基督誕生相關的微景圖（vignette）。

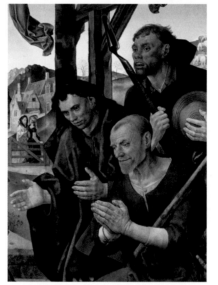

❷ 象徵

凡·德·古斯在前景裡細細描繪出花瓶、玻璃杯與花朵；花瓶裡插著橘色的百合，是耶穌受難的象徵。三支白色鳶尾花象徵純潔，紫色鳶尾花和耬斗菜代表基督信仰中聖母的七項苦難。地上那捆穀物代表聖餐，也就是耶穌在被釘十字架的前一晚與門徒擘餅分食的那次「最後的晚餐」。鞋子則指出這個地方是聖地。

❸ 牧羊人

在同時期的其他宗教畫裡，牧羊人大都與三王一起出現，不過凡·德·古斯在這裡只畫出牧羊人，讓他們先於其他人來到聖家庭面前。凡·德·古斯是第一位把牧羊人畫成邋遢樸實的鄉下人的畫家，也藉由這幅畫把牧羊人的地位提升到與崇高的聖人相當。每個牧羊人各有寫實的樣貌，與通常會把他們理想化的表現手法大不相同。

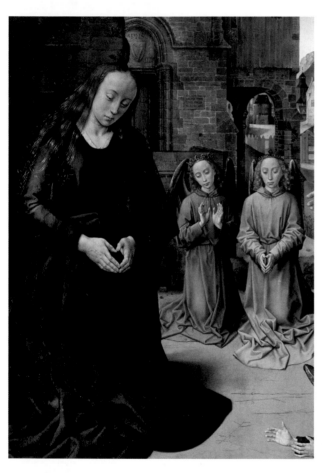

❶ 位階與大小

凡·德·古斯把中世紀用大小表示位階的做法用在人物身上，以凸顯各人的重要程度；當時的慣例是把金主畫得比神聖人物小。約瑟與馬利亞在這幅畫裡自然是最大的。馬利亞俯向她的孩子，而她剃光的額頭是當時最流行的造型。在她身後有兩個比例很小的天使在為嬰兒基督禱告。

❹ 贊助人

這位就是作品贊助人托馬索·波提納利。他是貝緹麗彩·波提納利（Beatrice Portinari）的後代，而貝緹麗彩曾經在一個世紀前但丁（Dante Alighieri）的《神曲》（Divine Comedy，約1308-20年作）裡出現過。在大小比例上，托馬索與他的家人幾乎和聖家庭與其他主保聖人一樣大。

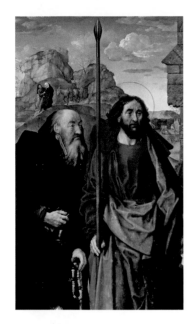

❺ 左屏

這兩位聖人是聖多默（持長矛者）和聖安東尼，是托馬索和他兩個兒子的主保聖人。他們身後的背景裡畫著基督降生的另一個情節：約瑟在前往伯利恆的路途中扶持著懷孕的妻子馬利亞。雖然一般都說達文西是第一個使用空氣透視法（或稱大氣透視法）的人（見63頁），不過我們在這幅畫裡可以看到，凡・德・古斯已經觀察到遠處的風景會偏藍。

❻ 右屏

這些女士打扮入時，不過她們其實也是聖人：高盤髮髻的是抹大拉的馬利亞，捧著書的是聖瑪加利大。她們是托馬索的妻子瑪麗亞・貝倫賽麗（Maria Baroncelli）以及大女兒瑪格麗塔（Marghe-rita）的主保聖人。我們可以藉由惡龍這個傳統符號認出聖瑪加利大，而在她右邊是另一幅述說基督誕生故事的微景圖：三王前往伯利恆朝拜，正穿越北國冬季蕭瑟的樹林。

❼ 光線與色彩

強烈的金色光線照亮了聖子。他獨自躺在母親腳前的地面上，而不是依照慣常畫法睡在木槽裡。他身上發散出光環，不過要說是稻草也可以。聖子旁有一群衣飾華麗的天使在敬拜他，也被聖子的光芒照亮。凡・德・古斯使用明暗對照法（chiaroscuro）的效果對義大利藝術家造成很大影響。從鮮明的色彩可以知這幅畫十分昂貴，因為大地色系的顏料很容易取得，不過明亮的色調需要寶石或半寶石製成的顏料才畫得出來。凡・德・古斯的寫實畫法以及對光線與濃重色彩的描繪，為繪畫開闢了新方向。

〈牧羊人的敬拜〉（Adoration of the Shepherds）細部，多明尼哥・基爾蘭達約，1483-85年作，蛋彩、畫板，167×167公分，義大利佛羅倫斯，天主聖三大殿（Santa Trinità）

1478年，富裕的佛羅倫斯銀行家弗朗切斯科・薩塞蒂（Francesco Sassetti）取得聖三大殿聖方濟小堂（Chapel of St. Francis）的所有權，並在兩年後委託佛羅倫斯市最知名的藝術家多明尼哥・基爾蘭達約（Domenico Ghirlandaio，1449-94年）進行裝飾。這幅描繪「牧羊人的敬拜」的祭壇畫是小堂裡主要的作品，後來廣受其他藝術家仿效。基爾蘭達約從1483年開始作畫，而在同一年來到佛羅倫斯的〈波提納利祭壇畫〉帶給他特別多的啟發。他在這幅祭壇畫裡加入了當時佛羅倫斯社會的許多要人，他自己也在畫裡帶領牧羊人。

春（Primavera）

山德羅・波提且利（Sandro Botticelli）

約 1481-82 年作

油性蛋彩、畫板
203×314公分
義大利佛羅倫斯，烏菲茲美術館

波提且利（約1445-1510年）本名亞歷山德羅・迪・馬力亞諾・菲力佩皮（Alessandro di Mariano Filipepi），是第一個根據神話場景創作大型作品的畫家，創作態度和繪製宗教作品一樣誠摯。

　　藝術史家瓦薩里是第一個把這幅作品取名為〈春〉的人。他在1550年描述這幅畫「把維納斯畫成春天的象徵，由優美三女神以鮮花裝飾」。這幅畫的靈感來自古典與當代詩作，包括了奧維德（Ovid）、盧克萊修（Lucretius）、安哲羅・波利齊亞諾（Angelo Poliziano）等人的作品，把春天旺盛的生命力以及當時盛行的新柏拉圖式愛情理想以象徵手法表現出來。畫的中心主題是愛，以及在理想情況下會帶來繁衍的婚姻；另一個重要主題是愛情勝於暴力。維納斯是保庇婚姻和夫婦之愛的女神；她戴著體面出嫁的佛羅倫斯婦女所戴的頭飾，彷彿在為人祝福似地舉起手來。她整個人被桃金娘樹叢的深色葉子圍繞，桃金娘是維納斯的代表植物，在傳統上也代表性慾、婚姻與生育能力。畫面裡其他人物的位置、樹木之間的光線，都把觀眾的視線導向維納斯。

〈豐收或秋季〉（Abundance or Autumn），山德羅・波提且利，約1480-85年作，粉筆、墨水、畫紙，31.5×25公分，英國倫敦，大英博物館

這幅素描與〈春〉非常相似，原本可能是為了準備另一幅姊妹作而畫的。1479年，佛羅倫斯的宗教領袖薩佛納羅拉（Girolamo Savonarola）生了一場「虛榮之火」（Bonfire of the Vanities），公開焚燒引人墮落的世俗物品，波提且利也把幾件作品投入火中焚毀，其中可能就有根據這幅素描畫成的作品。

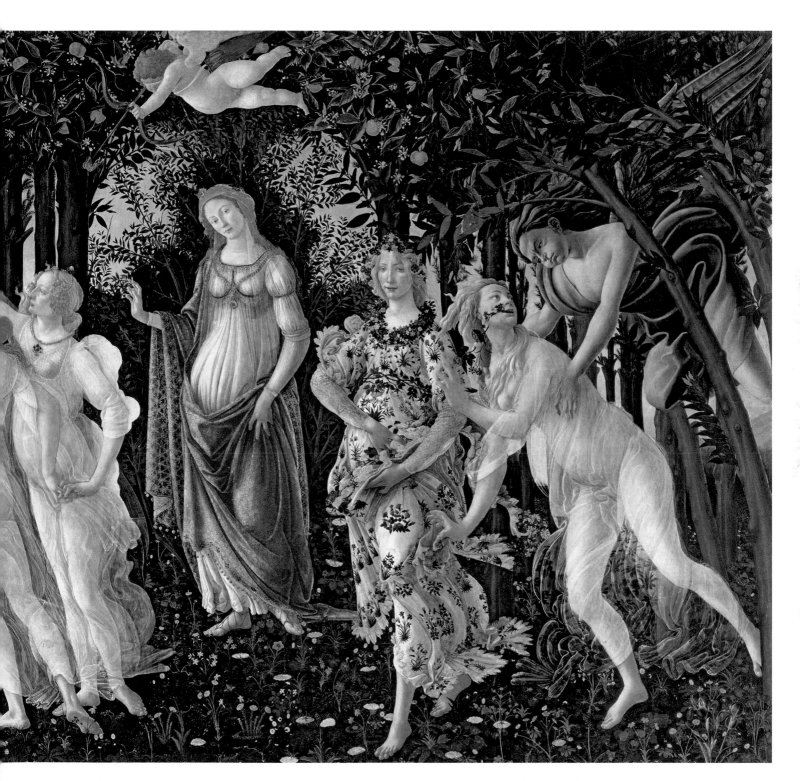

山德羅・波提且利 Sandro Botticelli　51

細部導覽

❶ 花卉

這幅畫裡有500種植物,其中有大約190種花卉,而且許多都可見於春季的佛羅倫斯,是直接寫生來的,例如玫瑰、雛菊、矢車菊、德國鳶尾、款冬、野草莓、康乃馨、風信子和長春花。野生柳橙成熟的時節與畫中花卉的花期不符,不過柳橙樹是作品贊助人麥第奇家族的象徵。

❷ 轉化

圖右的西風神仄費洛斯(Zephyr)看上了中間的仙女克洛里斯(Chloris),強行侵犯她後又懊悔,於是把她變成圖左的花神弗羅娜(Flora)。兩個女性的衣服飄往不同方向,克洛里斯嘴裡有花冒出來,顯示仙女蛻變成女神的過程。這則寓言出自奧維德的拉丁詩集《歲時記》(Fasti,公元8年作)。佛羅倫斯詩人波利齊亞諾曾在1481年開課講授奧維德,波提且利可能因此獲悉這則神話。

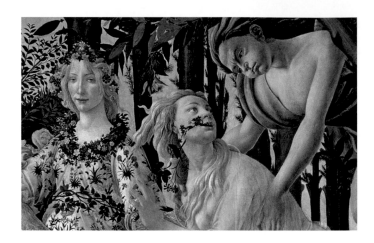

❸ 優美三女神

阿格萊亞(Aglaea)、攸夫羅西尼(Euphrosyne)、賽萊亞(Talia)這三女神的名字分別是美麗、光輝與歡悅的意思,象徵春天的美好與生育力。波提且利用蛋彩讓三女神裸露的肌膚呈現半透明的質感。不過她們衣不蔽體,看起來有些猥褻。從她們拉長的手指、圓潤的腹部、雪白光滑的皮膚,可以得知當時的人心目中理想的美是什麼樣子。優美的觀感比真實的比例更重要。

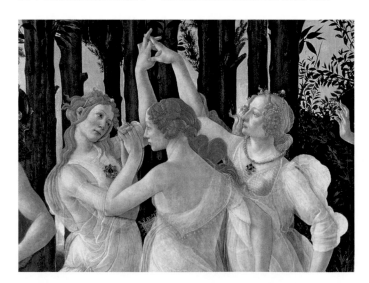

❹ 墨丘利的魔杖

這片花園由眾神的信使墨丘利（Mercury）看守。他的劍收束在身側，右手揮舞的是一根魔杖，或說是信使的權杖，刻成兩隻長著翅膀的蛇交纏的形狀。他對不祥的灰雲舉起魔杖，好把那些雲趕出這個快樂平和的場景。

❻ 薄塗法

波提且利以薄塗法（scumbling）與罩染法（glazing）來作畫。薄塗法是指最後一層顏料用乾筆塗上，但不塗滿，讓下層的某些顏色可以透出來。罩染法是在已經乾燥的不透明顏料上方覆蓋一層透明塗料。在波提且利死後400年，薄塗法在點描主義畫家之間又流行起來。

❺ 維納斯的長袍

波提且利刻意把這件長袍和墨丘利的披風畫成類似的紅色系，藉此象徵性地指出升高的氣壓，也就是升高的水銀，會促使季節從晚春轉入初夏。維納斯的肚子也開始微微隆起，因為地球萬物就是在年中的月分開始繁衍。

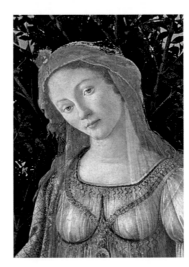

❼ 膚色

波提且利筆下的膚色是用半透明的赭色、白色、辰砂、紅澱顏料以細小的筆觸費心地層層塗染而成。所有女性人物都以蒼白的膚色配上粉嫩的雙頰，男性擁有較深的膚色，而他筆下的嬰幼兒全有著紅潤的臉頰，是用前面提到的白色與兩種紅色顏料罩染而成。

〈四季假面劇〉（The Masque of the Four Seasons）細部，華特·克雷恩（Walter Crane），約1905-09年作，油彩、畫布，244×122公分，德國達母斯塔特，黑森邦博物館（Hessisches Landesmuseum）

英國的前拉斐爾派畫家（Pre-Raphaelites）在19世紀重新發掘了波提且利的作品，波提且利的許多概念也出現在前拉斐爾派和同時期的藝術與工藝運動（Arts and Crafts）設計師的作品裡，特別是華特·克雷恩（1845-1915年）。波提且利的人物與場景可以直接拿來與克雷恩這幅〈四季假面劇〉對照著看。波提且利也啟發了前拉斐爾派畫家約翰·艾佛雷特·米萊（John Everett Millais）在作品〈奧菲莉亞〉（Ophelia）裡加入具有象徵意義的花卉，見218-221頁。

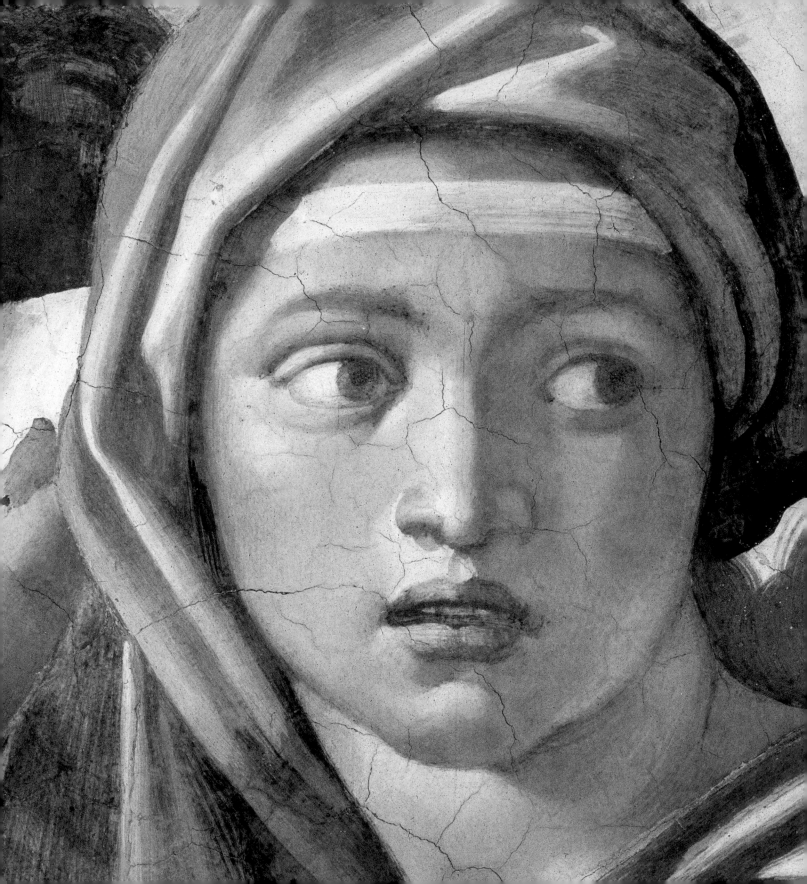

16世紀

16世紀的歐洲藝術家開始抗拒中世紀傳統，各種新風格應運而生，作品變得較理想化，也更靈巧嫻熟。文藝復興從早期過渡到全盛期沒有歷經明顯轉變，不過全盛期的藝術家更注重寫實。「文藝復興」這個詞最早是由法國歷史學家朱爾·米榭勒（Jules Michelet）在1858年首次提出。義大利北部的文藝復興藝術家率先達到了技術巔峰，他們的觀念很快傳播到義大利各地，和研發出專業油彩顏料的歐洲北部。油彩是一種滑順、容易修改、色澤明亮的媒材，問世後很快就取代了蛋彩，成為備受藝術家青睞的顏料。此外，從1520年代開始興起「矯飾主義」（Mannerism），對文藝復興全盛期和諧的古典主義與理想化的自然主義提出反動。這個稱呼源於義大利文的「maniera」，意思是「手法」或「風格」，特徵是刻意拉長造型線條，顯得更加風格化。

人間樂園（The Garden Of Earthly Delights）

耶羅尼米斯·波希（Hieronymus Bosch）
約 1500-05 年作

油彩、橡木板
中屏220×196公分，左右屏各220×96.5公分
西班牙馬德里，普拉多美術館

波希本名傑羅尼米斯·凡·艾肯（Jheronimus Van Aken，約1450-1516年），在荷蘭小鎮聖托亨波斯（'s-Hertogen-bosch）出生，父親是畫家。波希的一生以創作想像力豐富的圖像聞名，作品在荷蘭、奧地利、西班牙都有人收藏，很多根據他的畫作製成的版畫也被大量印製、模仿。他沒有留下任何信件或日記，因此個人生平與師承鮮為人知，目前已經確認的生平事蹟來自簡短的聖托亨波斯市政紀錄，以及當地修道會「聖母兄弟會」（Brotherhood of Our Lady）的帳目。波希在1486年加入聖母兄弟會以後，終生與這個組織保持密切關係。聖母兄弟會規模龐大，資金充裕，對聖托亨波斯的宗教與文化生活帶來很大貢獻，波希一生多數時間也都在這個小鎮度過。要判定哪件作品出自波希之手十分困難，目前只有25幅畫確定是他的作品。波希對荷蘭畫家老布勒哲爾（Pieter Bruegel the Elder）的影響特別大，作品也獲西班牙國王腓力二世（Philip II）收藏。到了20世紀，超現實主義畫家把波希視為先驅。

波希的作品反映出他那個年代的道德化價值觀。當時的歐洲對《聖經》的信仰勝於一切，代表大部分的人都接受亞當和夏娃被逐出伊甸園的概念，所以非基督徒（或是不敬虔的基督徒）要承受永世的天譴。在這組大膽的三聯畫裡，波希描繪了罪惡生活的下場。整組作品的結構明確，左屏描繪天堂、中間的正方形畫屏描繪種種罪行、右屏呈現罪行的後果：在地獄裡遭受無盡的懲罰。右屏與另外兩個畫屏的內容形成很強烈的對比：場景設定在夜晚，內容則是殘酷的折磨與懺人的報應，寒色調與冰冷的水流營造出令人戰慄的氛圍。

這件作品的贊助人不詳，不過從這麼極端的題材看來，這不太可能是祭壇畫。畫屏闔上以後，左右屏的背面另有一組單色畫（灰色彩繪法），描繪聖經裡上帝創世的情景。

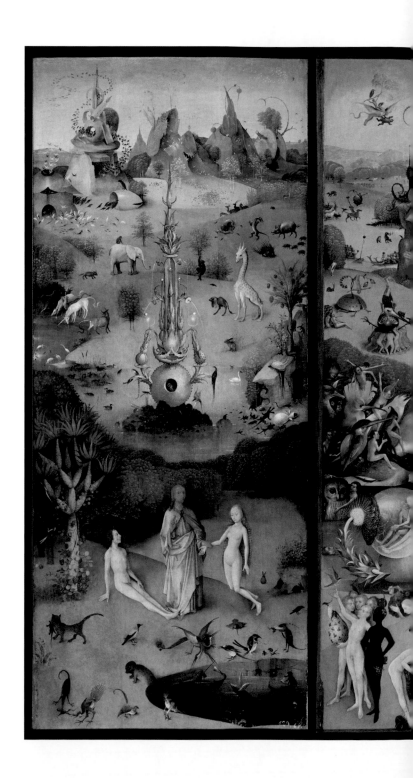

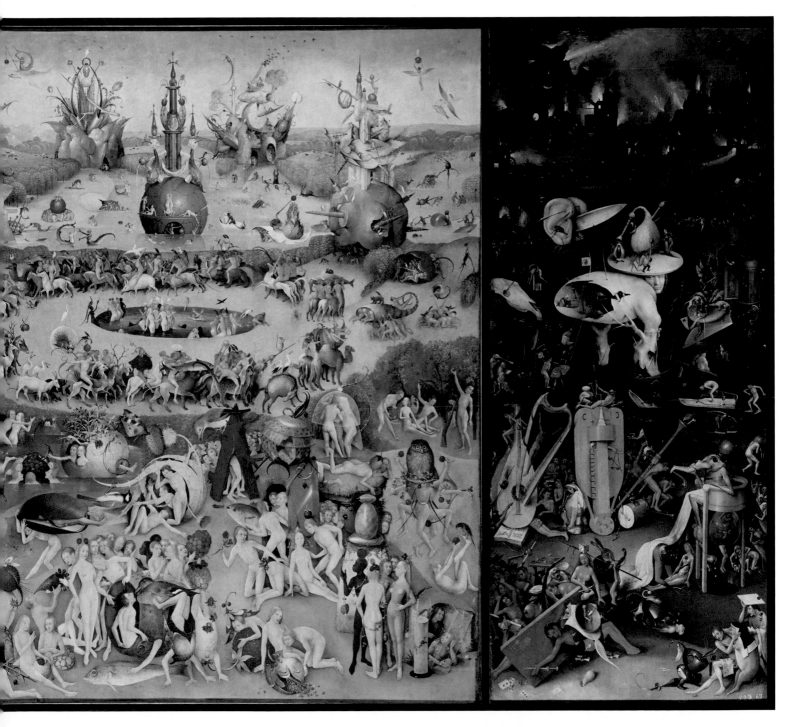

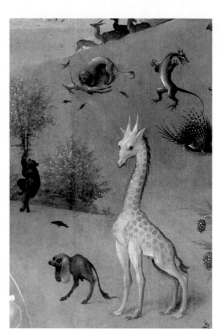

❷ 動物園

這片純淨的土地上住了各種動物,包括虛構生物如獨角獸,還有他從沒見過的動物如長頸鹿,也有他見過的動物例如貓。另外還有想像出來的動物,例如長頸鹿左邊那隻像狗的兩腿生物。其中的異國動物應該是波希參考當代旅遊誌畫的。

❸ 生命之泉

這個從水中升起的東西是生命之泉,粉紅色代表神性,水的藍色代表大地。這座生命之泉的構造古怪,看起來脆弱易碎。它從泥漿中升起,上面的寶石閃閃發光。波希大概是根據描述印度風物的中世紀文獻來發想,因為當時有很多人認為印度就是天堂樂園所在地。

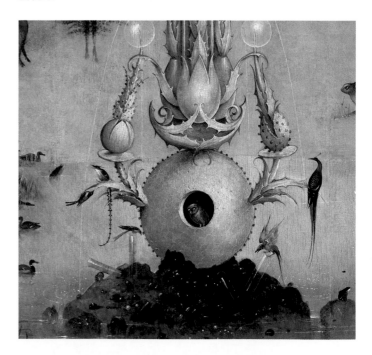

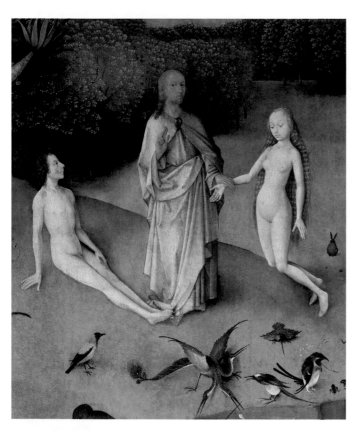

❶ 亞當與夏娃

這一景描繪的是上帝把夏娃領到亞當面前那一刻。亞當剛睡醒,看著上帝一手牽著夏娃的手腕、另一手祝福他們兩人的結合。夏娃避開亞當的視線,不過亞當看著她的眼神既驚奇又充滿肉慾。這是上帝創世的最後一天,此時他已經創造出各種花卉、水果、動物、鳥類,以及亞當和夏娃。

❹ 大小比例

中屏畫的是一個墮落的遊樂場，裡面有大量的裸體男女，和存在於幻想或寫實中的各種動物、植物和果實，比例十分混亂。這裡有巨大的草莓（紅色代表激情，草莓又特別是肉體之樂的象徵）、黑莓、覆盆子、鳥和魚。透視法與邏輯在這裡全被棄之不顧。

❺ 維納斯的沐浴

樂園中央的池子彰顯出人類的肉慾與墮落，池裡有很多正在洗澡的女人，還有許多男人騎著各種動物圍繞著女人。騎乘是性交的隱喻，而「維納斯的沐浴」是戀愛的委婉說法。摘取花朵和果實這類性行為的隱喻在作品中也隨處可見。

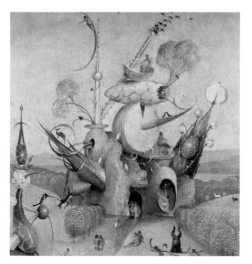

❻ 岩石露頭

中央畫屏的背景裡豎立著奇形怪狀的露頭，可能是礦物或動物構成，突起的模樣又有如性器官，讓人看了不太自在。這個畫屏裡滿是自顧自地沉溺在狂歡裡、無視於旁人存在的人物，其中有的就圍繞在這些露頭周圍尋歡作樂，有的還爬了上去。

❼ 樹人

樹人的軀幹是個中空的蛋殼，腿則是樹幹。他把臉側到一邊，頭上頂著一個圓盤，上面有很多妖魔鬼怪與被他們折磨的人。這個人物要傳達的道德教訓是：塵世逸樂構成的是虛假的樂園，過度沉迷其中會導致永世的懲罰。

❽ 酷刑懲罰

樂器在傳統上是愛與肉慾的象徵。波希在這裡把樂器畫得巨大無比，沉溺於肉體享樂的人被釘在上面。一個形似鳥的動物正在吃人，再像排便一樣把人排出體外，這是犯了暴食罪的人所受的懲罰。

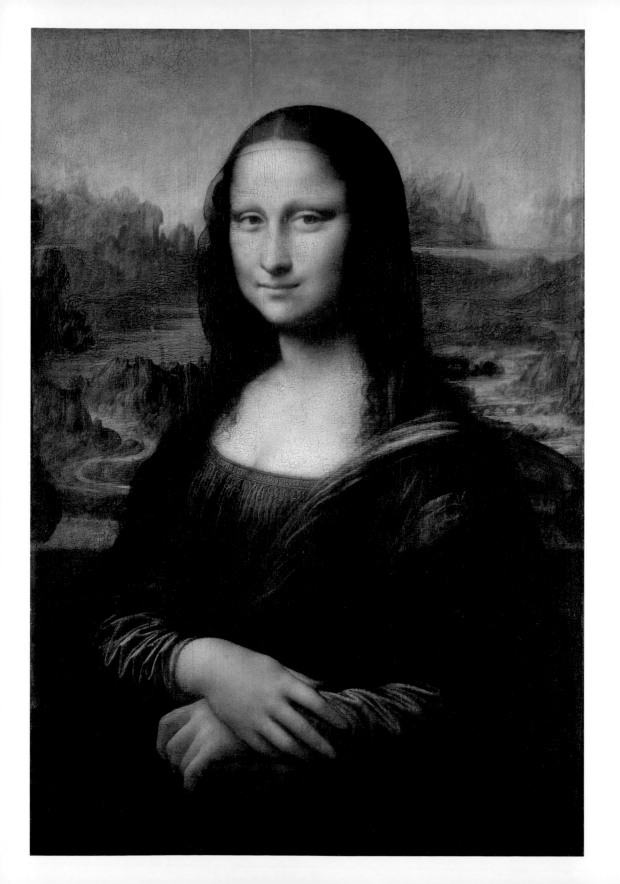

蒙娜麗莎（Mona Lisa）

李奧納多・達文西（Leonardo Da Vinci）
約 1503-19 年作

油彩、白楊木板
77×53公分
法國巴黎，羅浮宮博物館

達文西（1452-1519年）是文藝復興時期義大利最具創造力的天才之一，集畫家、雕塑家、工程師、建築師、科學家、發明家於一身。他在托斯卡納的文西鎮（Vinci）附近出生，是當地一名律師的私生子。14歲時，他到佛羅倫斯的雕塑家與畫家安得烈・德・維羅丘（Andrea del Verrocchio）門下學藝，六年後成為聖路加公會（Guild of St Luke）核可的師傅。1483年，他搬到米蘭為當地的統治者斯佛札（Sforza）家族工作，身兼工程師、雕塑家、畫家、建築師多職，直到1499年法國入侵米蘭、斯佛札家族被迫出逃為止。隨後達文西回到佛羅倫斯，但不久又重返米蘭，到了1513年才移居羅馬，在那裡住了三年。1517年，達文西應法國國王法蘭西斯一世（Francis I）之邀搬到法國近安布瓦士鎮（Amboise）的克洛呂斯城堡（Château of Cloux），最後就在這裡度過餘生。

　　達文西因為多才多藝，完成的畫作比較少，不過留下很多素描和筆記簿，內容結合了精確的科學與生動的想像力，反映出他在地質學、解剖學、重力、光學等廣泛題材上源源不絕的創意。除了繪畫與工程傑作之外，達文西也設計過潛水裝備、降落傘與飛行器——比人類真正實現這類發明的時間早了好幾百年。

　　〈蒙娜麗莎〉是全世界最有名的畫，收藏在羅浮宮的防彈玻璃櫃裡，每天一開館就有幾千人排隊等著進場看這幅畫。這幅小尺寸作品激起世人無數靈感：詩詞、歌曲、故事、電影、廣告，也引來許多偽作與竊賊。這幅畫一問世，就把人類描繪現實的成就提升到新的境界。畫中女子的笑容、身分、性別與雙手，以及畫面背景、對陰影的處理手法與視覺效果，甚至連達文西對繡花布錯綜複雜的描繪，都造就了這幅畫的神祕吸引力。達文西遷居法國時也帶著這幅畫同行，在那裡繼續加工。不過他顯然從不覺得大功告成，因為他在晚年曾說他很後悔「從沒完成過任何一件作品」。這幅畫後來由法蘭西斯一世收購。

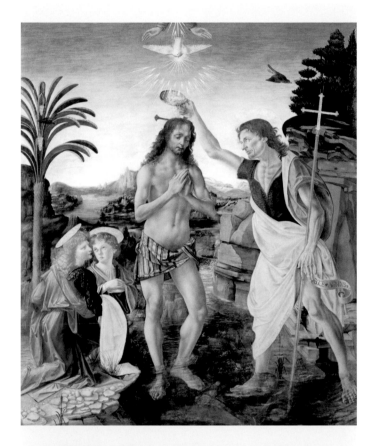

〈基督受洗〉（The Baptism of Christ），安得烈・德・維羅丘，1470-75年作，蛋彩、油彩、木板，180×152公分，義大利佛羅倫斯，烏菲茲美術館

維羅丘（1436-88年）是雕塑家、金匠與畫家，在佛羅倫斯開設工作坊，波提且利與達文西都當過他的學徒。瓦薩里在1568年版的《藝苑名人傳》裡提到達文西協助維羅丘畫了這幅作品，而且達文西負責畫的其中一個天使「比作品其他部分高超太多，使得維羅丘看了決定就此封筆」。

❷ 笑容

沒有人知道蒙娜麗莎的微笑到底為什麼這麼神祕。她的眼睛沒有露出笑紋，嘴角似乎只是微微抬起。達文西會聘請樂師在他作畫時演奏音樂來取悅模特兒，或許達文西就是趁她微笑時畫下她的嘴唇。

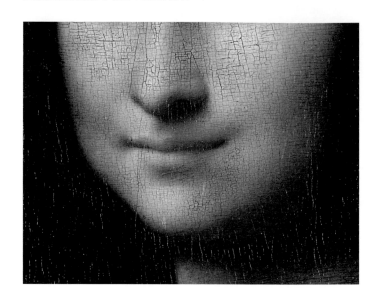

❶ 模特兒

畫中這位模特兒是誰，從來沒有確鑿的結論。瓦薩里在1550年版的《藝苑名人傳》裡寫到：「法蘭切斯科・德・喬宮達（Francesco del Giocondo）委託達文西為妻子蒙娜麗莎畫肖像」。喬宮達是布料與絲綢商，而麗莎・迪・安東尼奧・瑪麗亞・格拉迪尼（Lisa di Antonio Maria Gherardini）是他的第三任妻子。畫名〈蒙娜麗莎〉或〈拉・喬宮達〉（La Gioconda）指的就是她，不過這件事其實難以驗證。這幅畫的義大利文標題「La Gioconda」意思是「歡樂」、「快活」，是拿麗莎夫姓的陰性變格來作的雙關語。也有人推測這位模特兒可能是曼托瓦侯爵夫人伊莎貝拉・艾斯特（Isabella d'Este, Marquess of Mantua），或是某個麥第奇家族成員的情婦。

❸ 雙手

16世紀的人特別推崇女人的手，認為這是女性美的要素，而美麗的手就如同這幅畫裡的樣子：白皙纖細、手指修長。在達文西筆下，這雙手看起來既放鬆又自持。

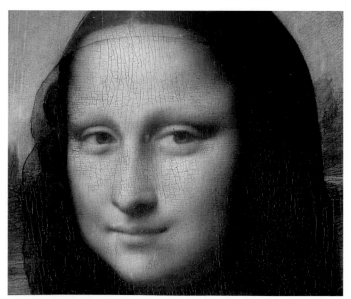

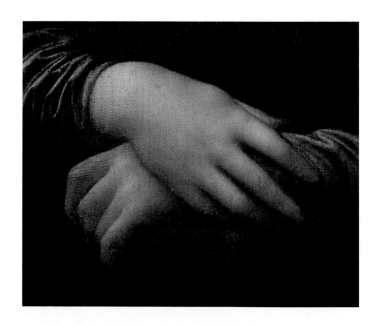

達文西是第一位藉由描繪光線來表現量體、空間深度與光度的藝術家。這種透過光影層次來凸顯三度空間的技巧叫做「明暗對照法」（chiaroscuro）。達文西也透過研究解剖學發展出一套決定人體比例的計算方式。

❹ 細節

達文西重現了這件連身裙上精緻的刺繡，不厭其煩地用筆尖和溼潤的油彩描出種種細節。他畫出一連串細緻又複雜的繡結，每一條繡線都能從頭到尾看得清清楚楚，沒有中斷。

❻ 朦朧效果

達文西用一種柔和又朦朧手法來描繪陰影與色調變化。這種技巧叫做暈塗法（sfumato），名稱源自義大利文fumo，也就是煙霧的意思。暈塗法是用透明顏料層層疊加而成，這種不著痕跡的混色方式能創造出一種模糊感與光輝的質地。

❺ 空氣

這是史上最早以虛構風景為背景的肖像畫之一。達文西在畫裡使用的空氣透視法是一項創舉——把遠處的景色畫得模糊不清，加強了空間深度的錯覺。低調的色彩與朦朧的輪廓讓遼闊的風景彷彿往遠方退去。

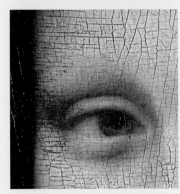

❼ 眉毛

模特兒臉上看不到明顯的眉毛與睫毛，可見她在當時一定是非常時尚的人。不過這也可能是因為這幅畫受到過度清理維護，把她的眉毛和睫毛洗掉了；也可能是達文西用的色粉褪色的緣故。

〈蒙娜麗莎〉失竊記

1911年8月，〈蒙娜麗莎〉從羅浮宮失竊，到第二天才被人發現，竊賊又直到兩年後才落網。羅浮宮的員工文謙佐·佩魯賈（Vincenzo Peruggia）在日常開館時間行竊，等閉館時再把他藏在館內某處的〈蒙娜麗莎〉蓋在外套下夾帶出去。佩魯賈是個愛國的義大利人，認為這幅畫該歸他的祖國所有。他把畫留置在自家公寓兩年，結果在想把畫賣給佛羅倫斯烏菲茲美術館高層時被逮捕。這幅畫在烏菲茲美術館重新展出，隨後在1914年1月歸還給羅浮宮。佩魯賈坐了六個月的牢，不過義大利舉國都為他的愛國情操喝采。〈蒙娜麗莎〉是因為這次竊案才開始在藝文界以外聲名大噪。

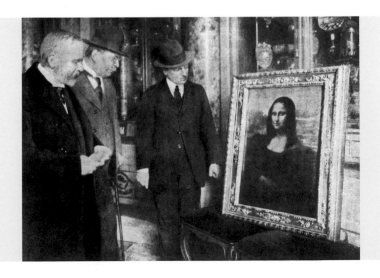

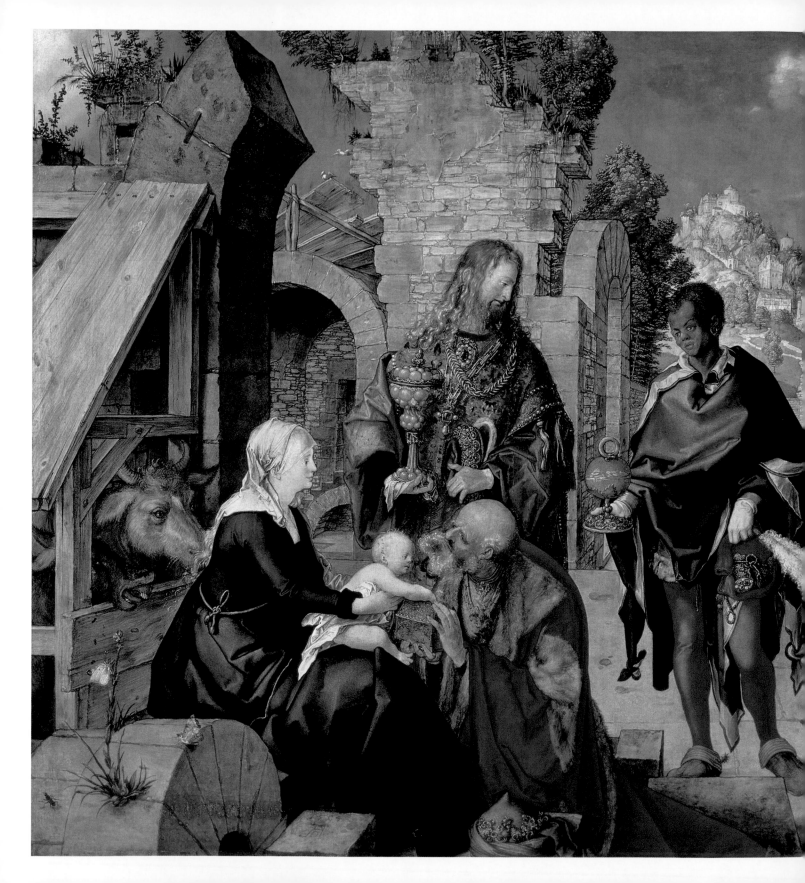

賢士來朝（Adoration Of The Magi）

阿爾布里希特 · 杜勒（Albrecht Dürer）

1504 年作

油彩、木板
99×113.5公分
義大利佛羅倫斯，烏菲茲美術館

杜勒（1471-1528年）在當年的德國是卓越的畫家與版畫家，二十幾歲就享譽歐洲各地。他在紐倫堡（Nuremberg）出生，曾跟當金匠的父親學藝，在當地傑出的畫家與版畫家米夏爾·沃格穆特（Michael Wolgemut，1434-1519年）門下當過學徒，也跟德國著名的人文學者有來往。杜勒的事業發展得很快，年紀輕輕就身兼畫家、版畫家、作家、插畫家、平面設計師與理論家多職，並因廣泛發行木版畫而出名。杜勒結識了義大利多位重要藝術家，包括拉斐爾、喬凡尼·貝里尼和達文西，從而把古典藝術主題引介到歐洲北部藝壇，他也親自撰寫論文加以維護。杜勒出身的歐洲北部原本就注重細節描繪，他又曾經兩度前往義大利參訪，這些因素都強化了他的觀察力。此外他也在義大利培養出對色彩、造型比例與透視法的興趣。

這幅《賢士來朝》由薩克森選侯「智者」腓特烈（Frederick the Wise, Elector of Saxony）委託杜勒為維騰堡（Wittenberg）的諸聖堂（Schlosskirche）祭壇創作，也是杜勒在1494-1495年與1505-1507年兩次參訪義大利之間產出的重要作品之一。

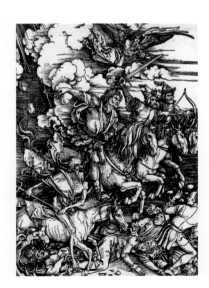

〈啓示錄四騎士〉（The Four Horsemen of the Apocalypse），阿爾布里希特·杜勒，1498年作，木刻版畫，39×29公分，美國紐約，大都會藝術博物館（Metropolitan Museum of Art）

「世界末日」（The Apocalypse）是杜勒為《聖經·啓示錄》所作的一系列版畫插畫，共有15幅，這是其中最著名的一幅。在這系列版畫之前已經有許多插畫《聖經》版本，其中關於這段故事的插畫都相對拘謹，而杜勒的構圖與精湛的視覺效果讓畫面充滿動態與激情。

❶ 畫面焦點

馬利亞背後的驢子和閹牛顯然是寫生而成。馬利亞身穿深藍色長袍、頭戴白紗，把裹在她頭紗裡的嬰兒耶穌舉向年紀最大、禿頭大鬍子的賢士。這位賢士跪得離她很近，好像正一邊輕聲對嬰兒耶穌說話、一邊把黃金珠寶盒獻給他，也就是耶穌用右手抓住的盒子。這些人物的臉龐堅決又有尊嚴，可見杜勒對著模特兒用心臨摹過。

❷ 背景與天空

杜勒用精確的透視法畫出一個傾頹的古代拱門；古典建築遺跡代表了基督教會在異教衰敗後的興起。天空的細節描繪有如科學般精確。這幅畫讓杜勒有機會展現他對透視法的駕輕就熟。

❸ 自畫像

畫面中央留著金色長鬈髮的年輕賢士，是杜勒的自畫像。他穿得很奢華，衣飾上有錯綜複雜的細節，還戴著貴重珠寶，手上拿著自己的禮物：一個華麗的寶盒。杜勒能畫出這個盒子，有賴於他受過的金工訓練。他謙卑地看著同行的另一位賢士。

❹ 僕人與象徵

跟在三位賢士後面走上樓梯的是一名僕人，彷彿正從袋子裡拿出更多禮物。在僕人面前有一株車前草從石板縫隙間長出來。車前草在當時以療癒功效聞名，更重要的是，它代表了信徒走向基督的路（讓生命得到醫治）。

杜勒鍾情於大自然，認為研究自然界能幫助他達成個人藝術創作的寫實目標。他曾經寫到：「美麗的事物蘊藏在大自然裡，任憑有所洞察的藝術家擷取。因此，即使是卑微之物，抑或醜陋之物，我們也能從中找到美感。」

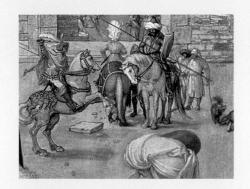

❺ 寫生

杜勒很喜歡在作品裡加入各種細節、風景與自然型態。三王隨從隊伍裡的馬匹儘管只在背景裡，看起來都很真實，動作也很自然。杜勒細心記錄他在真實世界看到的一切，無論是透過版畫或素描，或是在這幅畫裡，都能看到他畫出動植物每根毛髮、鬚腳與葉子的用心。

❻ 色彩

從杜勒的作品可以看出他對義大利文藝復興藝術的了解，他顯然也吸收了很多義大利藝術的發展成果。在這幅畫裡尤其能看到威尼斯畫家的用色對他的影響，譬如各種紅色、綠色、藍色的強烈對比。

❼ 慣例畫法

以杜勒不能像創作世界末日那組木刻版畫一樣自由揮灑。他依循中世紀時期發展而成、當時的人能接受的尺度來畫這則故事。在杜勒的年代，慣例的畫法是把三賢士畫成年齡不一的三個男人，其中最年長的賢士通常會跪在聖嬰前敬拜他。

〈聖方濟會榮耀聖母教堂三聯畫〉（Frari Triptych），喬凡尼‧貝里尼，1488年作，油彩、木板，184×79公分，義大利威尼斯，聖方濟會榮耀聖母教堂（Santa Maria Gloriosa dei Frari）

1494-1495年間，23歲的杜勒在威尼斯待了幾個月，熟習義大利文藝復興美學，也結識了包括威尼斯畫派的喬凡尼‧貝里尼在內的多位藝術家。杜勒在多封信件裡敘述了貝里尼對他的尊重與讚賞，從中也看得出他對貝里尼的推崇。杜勒深受貝里尼許多作品的啓發，例如這組祭壇三聯畫。貝里尼精心描繪出聖尼古拉與聖彼得（左屏）、聖馬可與聖本篤（右屏），中間則是高坐在寶座上的聖母與聖嬰，人物形象與透視法都表達得十分精準。一般相信這組油畫的木框也是由貝里尼設計。貝里尼濃重的色彩、強烈的色調對比、對建築的細膩描繪還有光線與寫實的效果，都大大影響了杜勒。

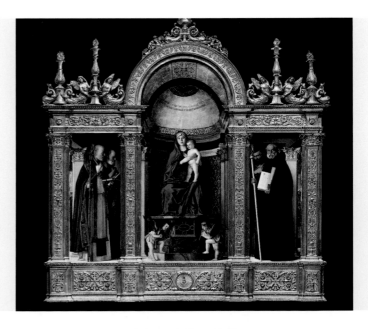

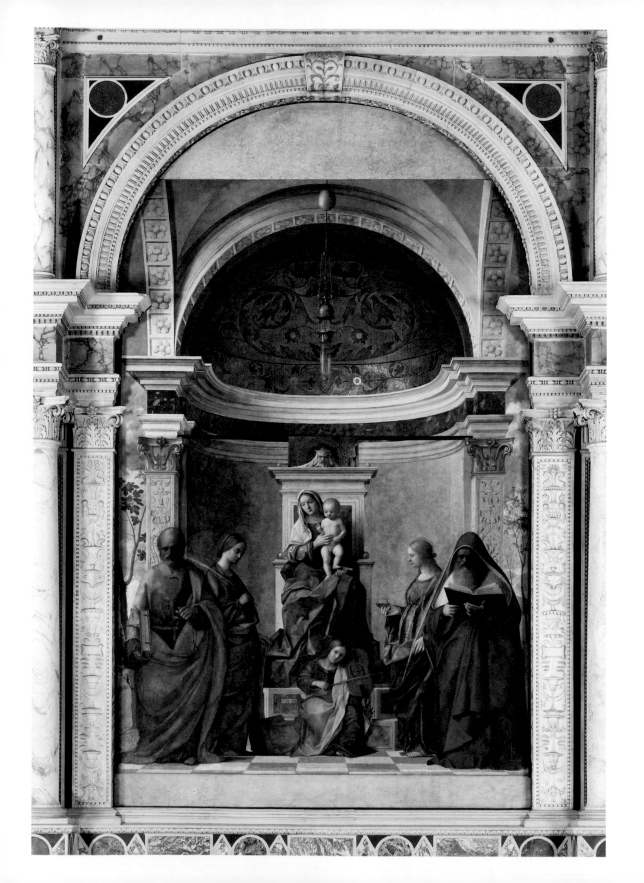

聖扎加里亞教堂祭壇畫 (San Zaccaria Altarpiece)

喬凡尼·貝里尼 (Giovanni Bellini)
1505 年作

油彩、畫布 (轉印自木板)
402×273公分
義大利威尼斯，聖扎加里亞教堂 (San Zaccaria)

喬凡尼·貝里尼 (約1431-1516年) 是威尼斯畫派的貝里尼家族中最知名的成員，他的父親雅科波、弟弟詹提勒、妹婿曼帖那都是畫家。雅科波曾經拜在簡提列·德·法布里亞諾 (Gentile da Fabriano，1370-1427年) 門下，並且把佛羅倫斯的文藝復興概念帶回威尼斯，不過他的兒子喬凡尼才是真正為威尼斯繪畫帶來重大變革的人。喬凡尼發展出濃重的用色風格，而這也是威尼斯畫派聞名於世的特點。他的畫作充滿絢麗的色彩與色調對比，對後世的影響十分深遠，從他的學徒吉奧喬尼 (Giorgione) 與提香 (Titian) 的作品尤其能看得出來。

貝里尼早期使用蛋彩創作，畫出許多動人的聖母與宗教人物形象，畫面充滿自然光的效果。1475年，西西里畫家安托內羅·達·梅西那 (Antonello da Messina) 到威尼斯住了一年，貝里尼因此與他結識，兩人互相影響了對方的創作。藝術史家瓦薩里認為梅西那是把油畫引進義大利的功臣，而貝里尼也是在認識梅西那以後棄蛋彩改用油彩。油彩擁有蛋彩所欠缺的濃厚色澤與透明度，讓貝里尼能夠層層薄塗、混合出細膩的色彩與色調。1479年，喬凡尼為弟弟接手完成威尼斯議會大廳的多幅歷史畫，並因此贏得歷經60年職業生涯不衰的聲譽，不過1577年發生的一場大火把這批畫全燒毀了。另一方面，貝里尼也繼續接受重要的委託，畫作結合了理想化與寫實，充滿精確的細節、神祕的場景以及明亮的戶外風光，而他傳達細膩人類情感的能力尤其受到讚揚。貝里尼的藝術生涯既長青又成功，這要歸功於他能夠師法新的繪畫技術並運用在自己的作品裡。杜勒曾經在1506年的書信裡描述貝里尼「年紀很大，但是在那群畫家裡還是屬他最傑出」。

這幅畫掛在威尼斯聖扎加里亞教堂側壇的大型壁龕裡，畫名又叫〈寶座上的聖母和聖子及聖人〉(Virgin and Child Enthroned with Saints)，主題是「神聖對話」：聖母與聖嬰坐在寶座上，身邊圍繞著一個天使與四位聖人；這幾位聖人分別是使徒聖彼得、亞歷山大的聖加大肋納、聖露西與聖耶柔米。

〈聖卡西安諾教堂祭壇畫〉(San Cassiano Altarpiece)，安托內羅·達·梅西那，1475-76年作，油彩、木板，56×35公分，奧地利維也納，藝術史博物館 (Kunsthistoriches Museum)

這幅祭壇畫原本的尺寸更大，不過現在只剩下繪有四位聖人和寶座上的聖母的中央畫屏。梅西那 (約1430-79年) 在旅居威尼斯時畫了這件作品，一般認為他是受到貝里尼某一幅祭壇畫的啟發，不過等梅西那這幅畫完成，又反過頭來影響了貝里尼和其他威尼斯畫家。雖然這幅畫只剩片段，寫實的風格與宏偉的氣勢還是顯而易見。畫裡的四位聖人是聖尼古拉、抹大拉的馬利亞 (也可能是聖烏蘇拉)、聖露西與聖道明。梅西那用細膩到幾乎難以察覺的筆觸畫出強烈的光線效果與精確的細節，為畫面的金字塔式構圖增添了戲劇張力。梅西那用油畫顏料做的罩染，還有他明晰的色彩以及對自然光的重視，都啟發了貝里尼，使貝里尼的作品提升到新的境界。

細部導覽

❷ 神聖人物

「神聖對話」在傳統上會呈現出聖人群聚的畫面，不過他們未必活在相同的時代，比方說，這幅畫左側的這兩位聖人就分別是1世紀的聖彼得與4世紀的亞歷山大的聖加大肋納。貝里尼在兩人左側畫出戶外風景，暗示觀眾這個場景發生在自然光下。

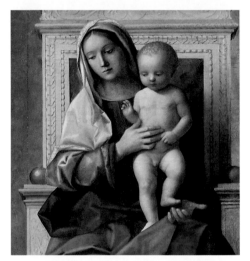

❸ 聖母

聖母柔和又深思的神情提醒了觀眾，她知道兒子的命運卻坦然接受。貝里尼的人物表情逼真而充滿思緒，姿態柔和，很符合當時的喜好。年輕、仁慈又優雅的聖母坐在寶座上，把赤裸的嬰兒抱在大腿上。嬰兒基督舉起手來，為祭壇前禱告的信徒祝福。

❶ 建築細節

貝里尼用筆非常細膩寫實，讓人產生這幅祭壇畫是嵌在教堂建築裡的錯覺。畫裡的每樣東西都散發柔和的光輝，十分逼真，吸引上教堂的人來到側壇前觀看，好像這個場景就在眼前真實上演一樣。

❹ 奏樂的天使

一位身穿綠色與粉紅色衣服的天使，坐在馬利亞腳前的臺階上演奏中提琴。這個天使會在這裡演奏，可見威尼斯人普遍追求感官享受勝於智識。除了正在讀書的聖耶柔米之外，聖母子旁的聖人不是低頭就是側著頭，似乎正在聆聽天使的演奏。

貝里尼從蛋彩改用油彩以後，畫面色彩更加飽和豐富。他使用半透明又富有光澤的顏料營造出細節與寫實感，並且讓畫面沐浴在十分自然的光輝裡，而這些是他從前使用蛋彩不可能達成的效果。

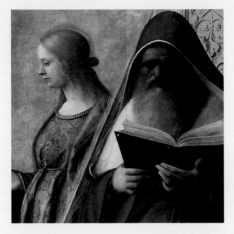

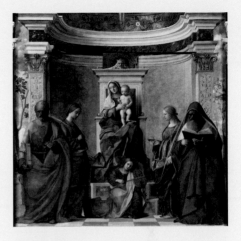

❺ 顏料的運用

油彩讓貝里尼能在平滑的塗層裡不著痕跡地過渡亮暗面。油彩也比蛋彩乾得慢，讓他能使用比較少的用色組合，卻又很容易調出各式各樣自然的色調。他在畫面裡的光影是根據對實體的仔細觀察與細膩的層層塗染營造出來的。

❻ 質感

來自4世紀的聖露西穿著淡藍色、繡有金色花樣的閃亮絲袍，外面還披著一件同樣富有光澤的褐色披風。貝里尼顯然很善於描繪各種質感，比方說聖耶柔米身上柔軟的紅色衣服、手裡厚重的書、那把毛茸茸的大鬍子，以及聖露西的黃金腰帶，還有這兩位聖人後方的石牆。

❼ 構圖

貝里尼把這群人物用文藝復興時期慣用的金字塔式構圖呈現，其中聖母與聖子位於最高點，彷彿身在畫面後方，而這種視覺效果更因為準確的單點線性透視法而得到強化，我們可以順著地磚鋪出的正交線找到馬利亞腳邊的消失點。

〈聖母子〉（Madonna and Child）細部，阿爾布里希特・杜勒，約1496-99年作，油彩、畫板，52×42公分，美國華盛頓哥倫比亞特區，國家藝廊

貝里尼的作品很寫實，色彩與光線的呈現和諧又平衡，而且對細節很用心，對建築結構有充分了解，也會技巧性地柔化輪廓線。他不只為威尼斯藝術帶來啟發與變革，也影響了德國的藝術，從杜勒在1494年到義大利拜訪他以後所畫的作品尤其看得出來。杜勒這幅作品用了金字塔式構圖，聖嬰的體格結實，人物擺出的姿態有如雕塑，馬利亞的身形則被鮮豔的紅色與藍色凸顯出來。從這些地方都能清楚看到貝里尼的影響，並進而啟發了歐洲北部的其他藝術家。透過畫面裡這扇打開的窗戶能看到阿爾卑斯的山景，描繪得十分精細。

西斯汀禮拜堂天花板（Sistine Chapel Ceiling）

米開朗基羅（Michelangelo）
1508-12 年作

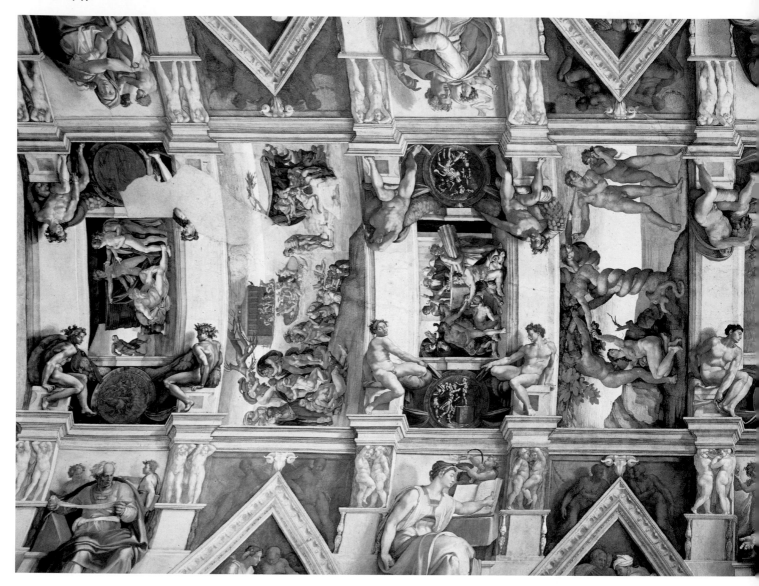

米開朗基羅・布奧納羅蒂（Michelangelo Buonarroti，1475-1564年）是史上最傑出的藝術家之一，身兼雕塑家、畫家、建築師、詩人多職，創作產量驚人，而且影響力至今不衰。他在托斯卡納的卡普雷塞（Caprese）一個小康家庭出生，年輕時當過基爾蘭達約的學徒，後來在麥第奇宮的雕塑花園裡習藝。雖然米開朗基羅自認是雕塑家，不過他在繪畫與建築方面的成就也很高。他精湛的藝術表現很快獲得世人認可，是第一位在生前就出版過傳記的西方藝術家，其中一本由知名藝術史家瓦薩里執筆，瓦薩里在書中表示米開朗基羅「達到了所有藝術表現的巔峰」。米開朗基羅獲得了「神人」（義大利文是「Il Divino」）的封號，當時的人還稱呼他的藝術風格是「terribilità」，直譯出來的意思是「偉大得嚇人」。

溼壁畫
40×13.5公尺
梵蒂岡城，宗座宮（Apostolic Palace）

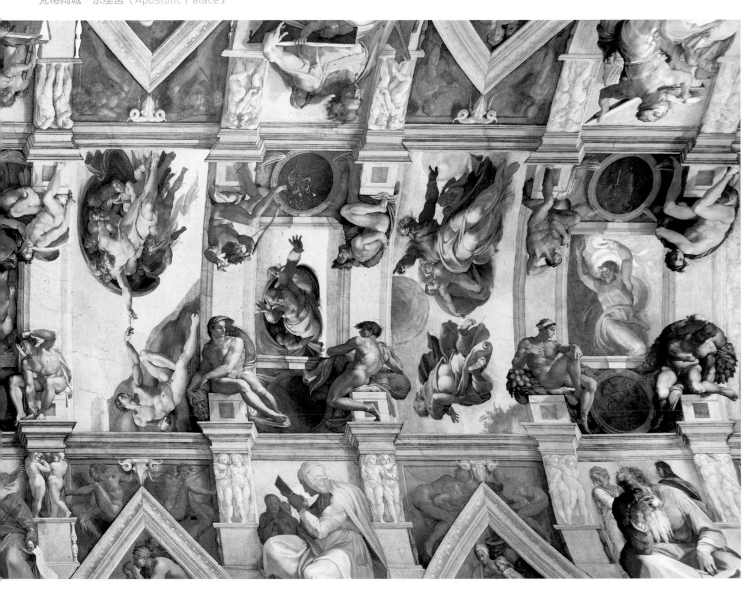

1508年，米開朗基羅受教宗儒略二世（Pope Julius II）委託，為西斯汀禮拜堂的天花板繪製以十二使徒為主角的壁畫。當時這間禮拜堂已經有許多藝術裝飾，包括波提且利、基爾蘭達約與佩魯吉諾的畫作以及拉斐爾的掛毯。米開朗基羅沒畫過壁畫，因此懷疑這是競爭對手嫉妒他，為了讓他出糗所設的圈套。他為這件工作落到自己頭上表達了不滿，宣稱：「我不是畫家！」不過他最終還是完成了這組龐大又充滿戲劇張力的作品，在1512年的諸聖節揭幕。這組壁畫把整片天花板規律地分割，在大塊畫面之間穿插次要小圖，用獨一無二的手法描繪出《創世紀》的故事，畫出了343個人物。米開朗基羅的用色有如珠寶般輝煌，此外他也使用了明暗對照法，輪廓線條大氣而清晰，從地面仰望就能清楚看出各個畫面的主題。

❶ 大洪水

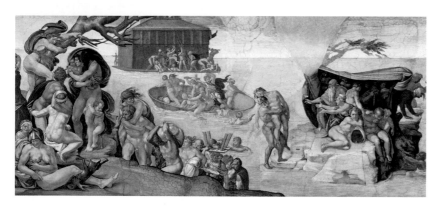

米開朗基羅最先著手的幾個畫面就像這一個,複雜又包含了眾多人物。挪亞的方舟位在背景裡,四周圍繞著逃離大洪水的人群。方舟是教會的比喻,也就是讓人得到救贖的地方。畫面其他地方是許多人想逃離高漲的水位,同時又盡可能抓住自己的財物,譬如煎鍋、凳子、麵包等等。有些人互相攙扶,另一些人在簡陋的庇護所裡抱成一團,還有一艘快要翻覆的小船。

❷ 亞當的誕生

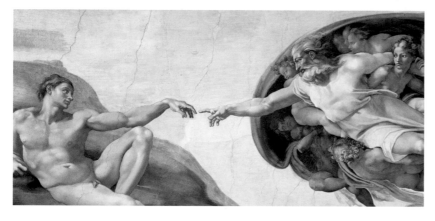

這是西方藝術史上最具代表性的圖像之一,米開朗基羅把上帝描繪成一個莊嚴的老人,身旁圍繞著天使。上帝伸手觸碰亞當的手,在這一刻把生命賜給亞當。體格完美的亞當直視上帝的雙眼,從亞當這個例子能看到米開朗基羅善用古典式的理想化手法來呈現人物,尤其是男性的裸體。米開朗基羅筆下的人物、姿態與手勢經常從古希臘羅馬雕塑取材,強烈的色調對比更凸顯出他身為雕塑家對造型的了解。

❸ 夏娃的誕生

在米開朗基羅的版本裡,夏娃不像《聖經》所述是用亞當的肋骨創造出來,而是來自上帝打的手勢。她從熟睡的亞當身後冒出來,已經是一個完整長成的女人。她面露驚訝之色,但還是對她的創造者表示感激。上帝在這裡被畫成一個站姿挺拔、鬍鬚飄動的老人,身上裹著一件寬大的披風。米開朗基羅在畫這個部分時,工作已經進入尾聲,而他在最後這段時間專門處理主要人物。米開朗基羅自行設計了鷹架:從靠近天花板頂端窗戶的牆洞打造出由托架支撐的木板平臺。

❹ 畫法

米開朗基羅剛接受委託，就認定傳統的壁畫技法不適合他，又對助理的能力有疑慮，所以他研發出獨特的畫法，幾乎是一人獨力完成整件作品。他站在固定在靠近屋頂的鷹架上作畫，頭必須以很不舒服的角度向後仰。

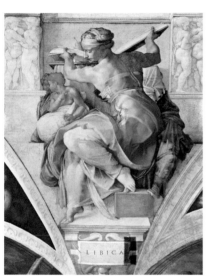

❺ 女先知

在天花板兩側的是十二位先知，都在預示基督的降臨，其中有七位是《舊約》的先知、五位是古典神話世界的女先知（Sibyl）。她們預示耶穌是為所有世人而來，不只是為了猶太人而已。這位是半人半神的利比亞女先知，而她就如同米開朗基羅筆下所有的人物一樣，是照著男模特兒畫的。她捧著一本書，裸露出強壯的肩膀與手臂。

❻ 灰泥

米開朗基羅是用「真壁畫」（buon fresco）技法來創作，也就是在牆上塗多層灰泥，並且趁未乾時在最上層的「細白灰泥」（intonaco）上作畫。不過米開朗基羅最初幾次調出來的細白灰泥過於潮溼，結果全發霉了，不得不從頭來過，後來總算調出一種抗霉的新配方。細白灰泥每次只能刷上小片面積，這一小塊在義大利文叫做「giornata」，意思是「一天的工作量」。

❼ 裸體像

米開朗基羅用「ignudi」來指稱他在這件作品裡加入的20名坐姿裸男；這個字來自義大利文的形容詞「nudo」，意思是裸體。每個裸男各自代表一種理想化的男性人物，與《聖經》並無關聯。他們坐在天花板邊緣，與附近的場景互動，譬如這一個就往下看著醉醺醺的挪亞。

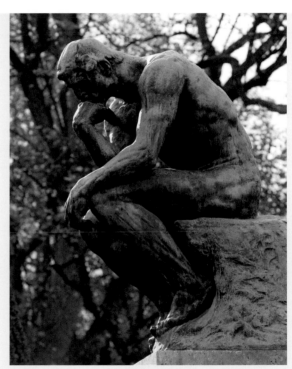

沉思者（The Thinker），奧古斯特・羅丹（Auguste Rodin），1903年作，青銅，189公分高，法國巴黎，羅丹美術館（Musée Rodin）

法國雕塑家羅丹（1840-1917年）在1875年間首度參訪義大利，期間曾研習米開朗基羅的作品。米開朗基羅影響了羅丹整個創作生涯，這尊陷入冥想的男子青銅像就是一個例子。1889年，羅丹把這尊雕塑獨立展出，後來陸續翻模製成三座不同大小的青銅像，這個大型版本就是其中之一。

雅典學派（The School Of Athens）

拉斐爾（Raphael）
1510-11年作

溼壁畫
500×770公分
梵蒂岡城，宗座宮（Apostolic Palace）

拉斐爾全名拉斐爾·聖齊奧·達·烏爾比諾（Raffaello Sanzio da Urbino，1483-1520年），是義大利文藝復興盛期的畫家與建築師。拉斐爾善於吸收他人的影響與風格，作品細膩逼真、色彩豐富，構圖均衡討喜。他與米開朗基羅和達文西並稱文藝復興三傑。拉斐爾的創作能量豐沛，生前經營一間大型工作室，即使37歲就英年早逝還是留下了大量作品。

　　拉斐爾在烏爾比諾出生，兒時有神童的美譽。當時費德里科·達·蒙特費爾特羅公爵的宮廷是義大利數一數二的強權，而拉斐爾的父親是他的宮廷畫家。雖然公爵在拉斐爾出生前一年過世，小小年紀的拉斐爾在父親協助下得以進出宮廷、研習裡面收藏的藝術品。一般認為拉斐爾在1494年父親過世後，進入佩魯加最負盛名的畫家佩魯吉諾的工坊。拉斐爾21歲時移居佛羅倫斯，很快就與比他年長的達文西與米開朗基羅齊名。1508年，正當米開朗基羅在為西斯汀禮拜堂畫天花板的時候（見72-75頁），拉斐爾開始為隔壁宗座宮裡的簽字廳（Stanza della Segnatura）做裝飾工作。當時簽字廳是作為圖書室使用，拉斐爾為了呼應這個空間的用途，在每面牆上分別畫了哲學、神學、詩歌、法律四個主題。〈雅典學派〉代表的主題是哲學，描繪了許多古代與當代的傑出哲人。

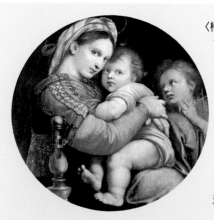

〈椅上聖母〉（Madonna of the Chair），拉斐爾，1514年作，油彩、畫板，直徑71公分，義大利佛羅倫斯，彼提（Pitti Palace）

圓形畫（tondo）是文藝復興時期盛行的繪畫樣式，這個名稱也是當時的發明，源於義大利文「rotondo」，就是圓形的意思。從這件作品看得出來拉斐爾畫技嫻熟，聖母子在畫裡親暱地相擁。從擁抱的姿勢、相接觸的頭，還有嬰兒扭動的腳趾，都能看出母子情深。耶穌身後是他的表親施洗約翰。

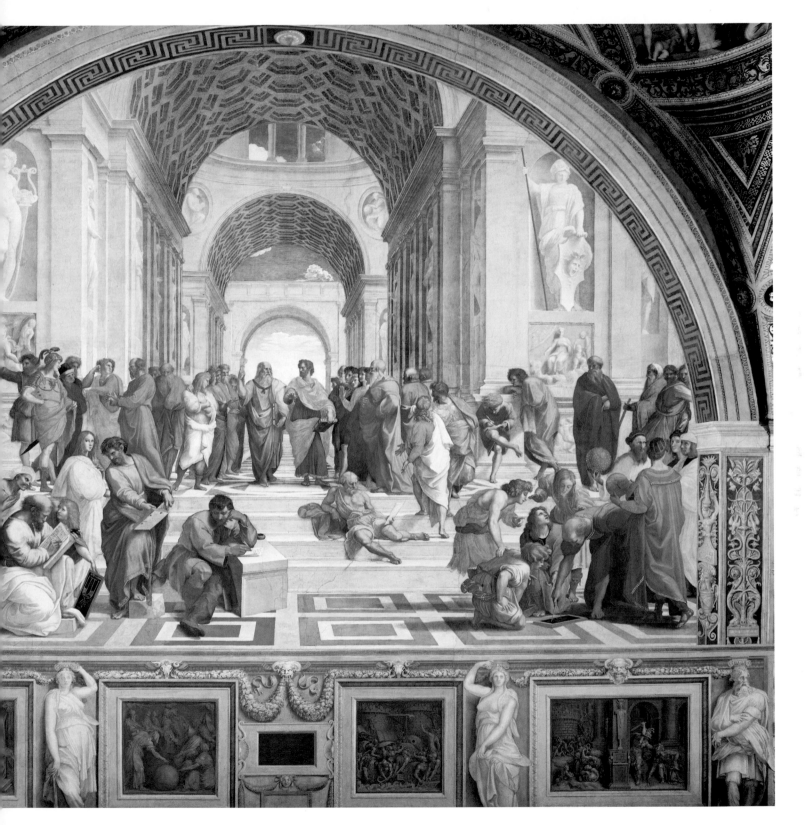

❷ 亞歷山大大帝與蘇格拉底

穿藍衣、戴頭盔的人應該是亞歷山大大帝，他是征服大半個古代世界的馬其頓國王，也是亞里斯多德的學生。他專注聆聽穿著橄欖綠長袍的蘇格拉底說話，蘇格拉底邊說邊伸手指數算自己的論點。這群人有克律西波斯（Chrysippus）、色諾芬（Xenophon）、伊斯基尼斯（Aeschines）等，都是出色的哲學家。

❸ 迪亞戈拉斯

文藝復興時期對古典主義有多麼著迷，這幅畫就是具體的例子。戴著一頂小帽子的是公元前5世紀的雅典政論家與領導人物克里提亞斯（Critias），匆匆從他身邊走過的同樣是公元前5世紀的希臘詩人迪亞戈拉斯（Diagoras）。迪亞戈拉斯曾經見證不公義的行為，不過看到眾神並未對罪犯加以斥責，而成為無神論者。

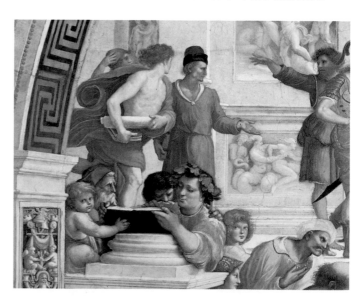

❶ 柏拉圖與亞里斯多德

這幅畫的構圖中心是古典時代的兩大哲學家。柏拉圖一手指向天空，另一手拿著《對話錄》裡的〈蒂邁歐篇〉（Timaeus，約公元前360年作），他的相貌體態畫的是達文西。亞里斯多德站在他身邊，一手指向地面，另一手拿著《尼各馬科倫理學》（Nicomachean Ethics，約公元前350年作）。兩人的手勢暗示了他們對「真實」的觀點不同。

❹ 智慧女神

在畫面右方的壁龕裡有一尊雅典娜（Athena）的雕像。她一身羅馬智慧女神敏耐娃（Minerva）打扮，掌管和平與防禦型戰事，也負責保護追求知識與藝術成就的機構。她上方的拱頂上畫的花紋源於希臘陶器，以飾帶形式呈現。

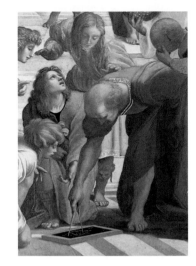

❻ 歐幾里得

古希臘數學家歐幾里得（Euclid）正在教導學生。他彎下腰在石板上寫字，並拿著指南針演示自己的理論；他的長相是依照當代建築師多納托·布拉曼帖（Donato Bramante）畫的。布拉曼帖是教宗儒略二世的建築顧問，也是拉斐爾的遠親。促成拉斐爾獲召到羅馬的人就是布拉曼帖。

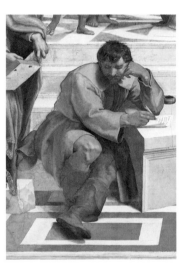

❺ 赫拉克利特

這個獨自坐在階梯上的人物原本不在拉斐爾的草圖裡。他是根據米開朗基羅的相貌畫成的赫拉克利特（Heraclitus），一位年代早於蘇格拉底的希臘哲學家，經常為人類的愚行哀哭。拉斐爾曾經溜進西斯汀禮拜堂偷看米開朗基羅進行中的壁畫，沒有被發現；當時米開朗基羅嚴禁任何人在完工前進來觀看。

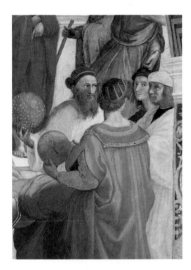

❼ 托勒米與瑣羅亞斯德

托勒米（Ptolemy）是公元前2世紀的天文與地理學家，我們可以從他頭上戴的冠飾認出他來。他手上拿著地球儀，認為地球是宇宙的中心。在他身旁拿著一個天球儀的是古波斯先知瑣羅亞斯德（Zoroaster）。托勒米旁邊是拉斐爾的自畫像——他擠在人物之間，看向畫面外的觀眾。

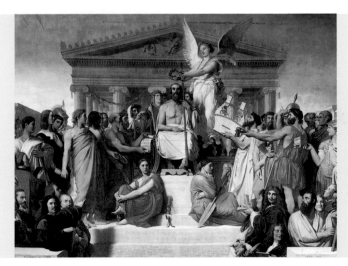

〈荷馬禮讚〉（The Apotheosis of Homer），尚—奧古斯特—多米尼克·安格爾（Jean-Auguste-Dominique Ingres），1827年作，油彩、畫布，386×512公分，法國巴黎，羅浮宮博物館

這幅巨型畫作是由法國政府委託，描繪荷馬獲頒桂冠，正為他戴上桂冠的人物長著翅膀，是勝利或宇宙的化身。安格爾很快就有了這幅畫構想，不過在真正動筆前做了大量的準備與研究工作。畫裡有一群對稱分布的人物聚在一座古希臘神廟前，這幅畫原本的名字是〈荷馬接受古希臘羅馬與現代群賢禮讚〉。圍繞在古希臘詩人荷馬身邊、有如神祇般的人物是古今的46位詩人、藝術家與哲學家，其中包括拉斐爾與米開朗基羅。安格爾十分推崇拉斐爾，這幅畫也很有〈雅典學派〉的影子。

伊森海姆祭壇畫（Isenheim Altarpiece）

作馬蒂亞斯·格呂內華德（Matthias Grünewald）
約 1512-16 年作

油彩、畫板
500×800公分
法國科爾馬（Colmar），恩特林登博物館（Musée d'Unterlinden）

格呂內華德（1470-1528年）是德國畫家，也是16世紀數一數二的文藝復興藝術家，不過他只有10幅油畫與35件素描傳世。他無視當時風行的古典風格，創作出帶有晚期哥德主義風格的繪畫。格呂內華德的名聲在死後衰退，到了19世紀才重獲重視，而且有許多作品曾被誤認為是杜勒的，不過兩人的風格其實很不一樣。格呂內華德出身玉茲堡市（Würzburg），身兼藝術家與工程師二職而且都很成功，有一段時間還經常接受梅因茲選侯烏列爾大主教（Elector of Mainz, Archbishop Uriel von Gemmingen）的宮廷委託。他生前雖然地位崇高也備受肯定，與他有關的文件紀錄卻異常稀少。

　　這組祭壇畫是受伊森海姆的聖安東尼教區修道院委託，為當地醫院的小教堂繪製。畫面有三種展現形式，闔上時能看到中屏的主題是基督受難、左右屏是聖安東尼與聖塞巴斯蒂安。畫屏的其他兩層內面上是聖母領報與耶穌復活的故事。另外還有一座比這組祭壇畫更早裝設的木雕裝飾，兩側也有格呂內華德的畫作，主題分別是聖安東尼受試探和聖安東尼與聖保羅相會。

〈聖血祭壇〉（The Holy Blood Altar）局部，蒂爾曼，里門施奈德（Tilman Riemen-schneider），1501-05年作，椴木雕刻，1050×600公分，德國羅騰堡（Rothenburg），聖雅各教堂（St Jakob's Church）

這件雕工精細複雜的祭壇裝飾主題是最後的晚餐，正中央刻的是耶穌與拿著錢包的猶太在交談，耶穌剛宣布了門徒裡有一名叛徒。里門施奈德（1460-1531年）是德國的雕塑家與木雕家，他的作品富有表現力，對造型與人物形象刻畫入微，這些特色都與格呂內華德的繪畫相似，尤其是他們兩人都致力於表現中世紀的傳統風格。

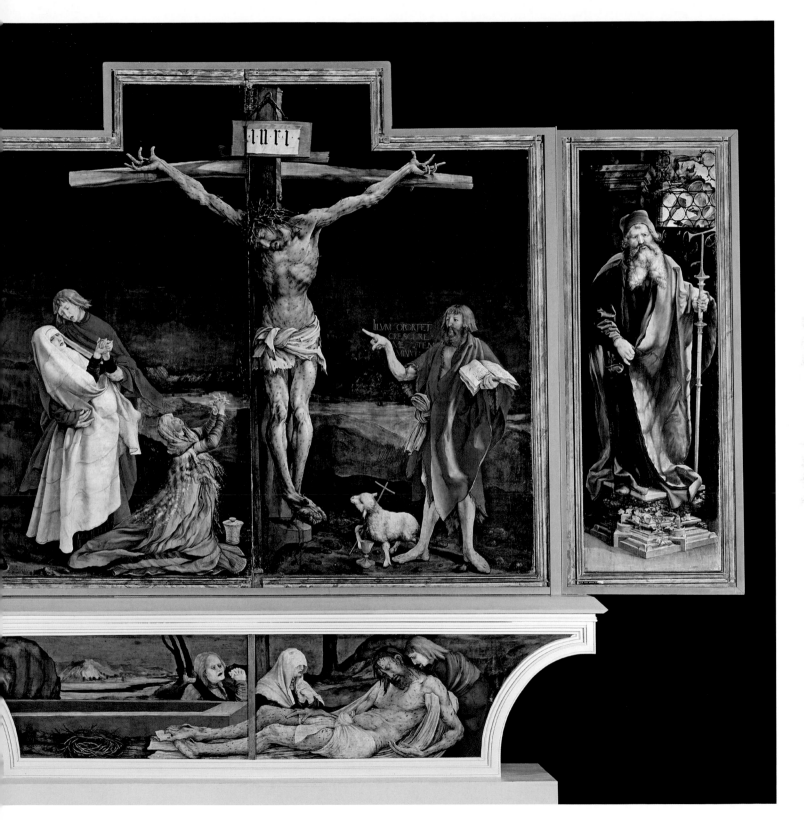

❷ 手的表情

耶穌痛苦地扭動著，凸顯出他身受的折磨。被巨大的釘子釘在十字架上的手特別有表現力，也格外引人注意，從他彎曲又尖細的手指能看出他所經歷的痛苦折磨。格呂內華德用明暗對照法營造出雕塑般的效果，從這裡也看得出來當時在德國盛行的木雕祭壇裝飾影響了他的創作。

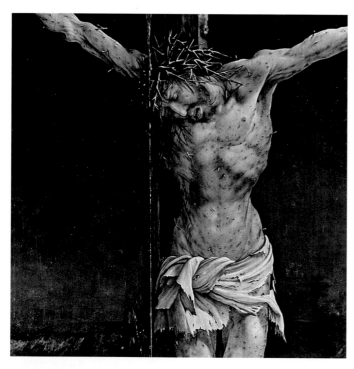

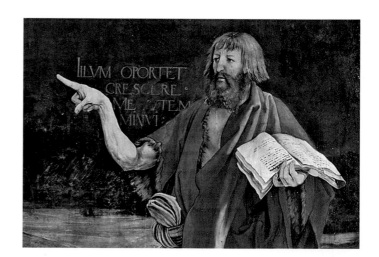

❶ 耶穌

這是這幅祭壇畫的正面，也是醫院裡的人最常看到的部分。畫面的場景設定在夜間，在十字架上受難的基督遍體麟傷、姿態扭曲，所受的磨難比在祭壇前禱告的病患更嚴重。耶穌的膚色帶著淡淡的綠色，渾身都是荊棘刺與傷口，四肢拉長扭轉、手指與腳趾彎曲，顯示他死時承受的痛楚。

❸ 施洗約翰

格呂內華德這幅祭壇畫的目的是安慰醫院病患。根據《聖經》敘述，施洗約翰在耶穌受釘刑以前就被希律王砍頭了，不過施洗約翰還是在這裡出現，象徵救贖的訊息。他指向基督的身體，而在施洗約翰身後有一段用拉丁文寫的《聖經》摘句「illum oportet crescere me autem minui」，意思是「他必興旺，我必衰微」，暗示耶穌已經完成了他的任務。

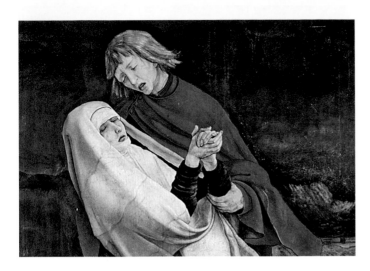

❹ 聖母與聖約翰

中世紀藝術經常用大小來表示人物的位階高低，聖母馬利亞與寫福音書的聖約翰在這裡就被畫得比正中央的基督小。耶穌在死前把母親託付給約翰照顧，而約翰在這裡抱住過度哀慟而昏厥的聖母。為了安慰醫院裡的病人，這些人物承受的身體苦痛都被畫得特別明顯。

❺ 聖安東尼

經營伊森海姆醫院的教派奉聖安東尼為主保聖人，所以格呂內華德在這裡畫出這位聖人，以嫻熟的技法描繪出光照效果。聖安東尼是出身埃及的基督教修士，信徒認為敬奉他能免於感染傳染病，尤其是皮膚病，例如會引發皮膚壞死的麥角中毒，俗稱「聖安東尼之火」。聖安東尼後面是一頭象徵黑死病的怪獸，牠破窗而入並且呼出毒氣。

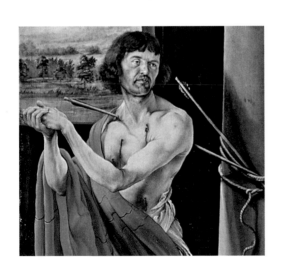

❻ 聖塞巴斯蒂安

聖塞巴斯蒂安是改信基督教的羅馬士兵。羅馬當局為了懲罰他，把他綁在柱子上用箭刑伺候。不過聖塞巴斯蒂安活了下來，告訴羅馬皇帝他堅持基督信仰不變，所以皇帝下令處死他。因為他身上有許多箭痕，所以成為對抗瘟疫的主保聖人。

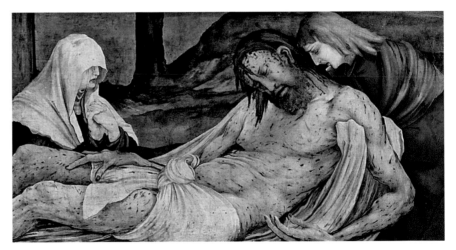

❼ 哀慟

祭壇平臺畫屏裝設在祭壇裝飾下方，功能是補強主畫屏要傳遞的訊息。這幅祭壇平臺畫的主題是哀慟，描繪信徒把基督毫無生氣的屍體從十字架解下來，準備下葬。格呂內華德在這裡繼續強調基督身受的折磨，在屍體上畫滿恐怖的潰爛、痘疤與刺痕。這個畫面也是為了引導觀眾思考人必有一死的課題。瘟疫在格呂內華德的年代十分盛行，他自己也是因為染上瘟疫而過世。

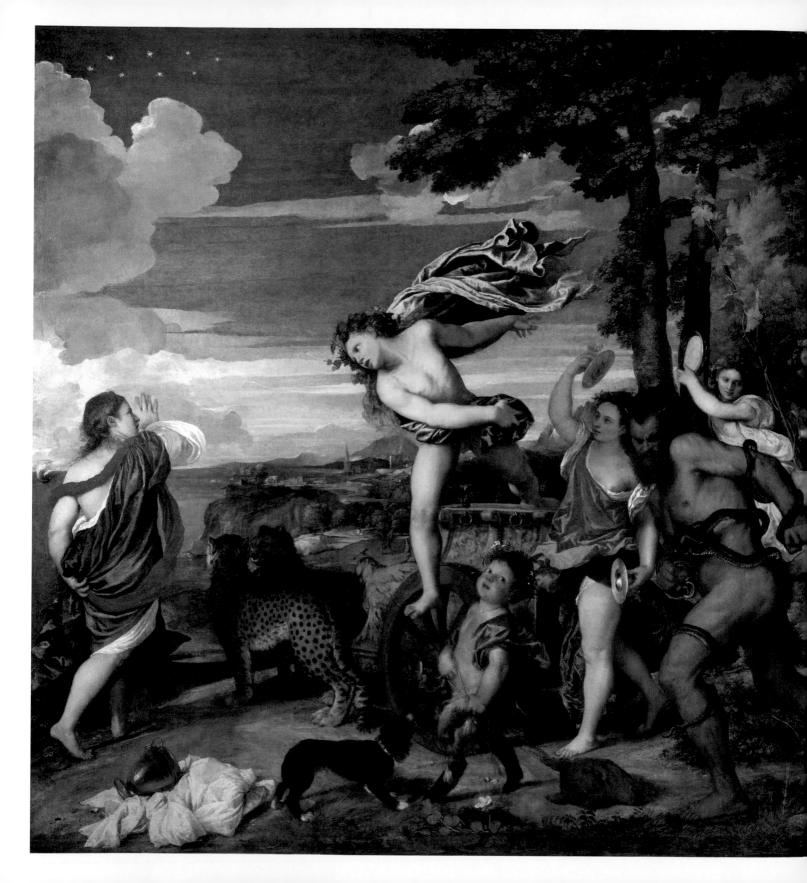

酒神和亞里亞得妮（Bacchus And Ariadne）

提香（Titian）
約 1520-23 年作

油彩、畫布
176.5×191公分
英國倫敦，國家美術館

提齊安諾・維伽略（Tiziano Vecellio，約1488-1576年）以提香的名號為世人所知，是16世紀最具影響力的藝術家之一。他是第一位馳名國際的畫家，一生都以威尼斯為據點，並且引領威尼斯進入文藝復興盛期。提香曾經是喬凡尼・貝里尼的學徒與吉奧喬尼的助手，後來也基於這兩位大師的典範發展出自己的風格。他勇於嘗試各種畫風，用色鮮豔，構圖繁複，筆觸流暢，又能充分描繪出威尼斯澄澈的光線，作品也因為這些特色受到世人認可。

提香生於威尼斯近郊的小鎮皮耶韋迪卡多雷（Pieve di Cadore），父母的身分低微。他擁有多種繪畫長才，不論肖像、神話與宗教題材都很拿手。他的創作生涯長達60年，但丁曾在《神曲》〈天堂〉篇（Paradiso，約1308-20年作）的最後一句話之後說提香是「小星星之中的太陽」。歐洲各地的權貴與政府都當過提香的贊助人，包括威尼斯政府、教宗宗座、神聖羅馬帝國皇帝查理五世（Charles V）與他的兒子、西班牙國王腓力二世等等，提香也不斷努力把藝術家的地位從匠師提升到受人敬重的專業人士。他自由的筆觸、對畫面空氣感的烘托，還有特別是他的用色，對同期和後代畫家都造成深遠的影響。

這幅畫由費拉拉公爵阿方索一世・埃斯特（Alfonso I d'Este, the Duke of Ferrara）委託，是提香為了裝飾公爵宮阿拉巴斯特廳而創作的五幅油畫之一，也是他最有動感、用色最活潑的作品之一，描繪的是古羅馬詩人卡杜勒斯（Catullus）與奧維德詩作裡的神話故事。亞里亞得妮公主是克里特國王的女兒，在愛上雅典英雄忒修斯（Theseus）以後，拋棄家鄉隨情人遠走。亞里亞得妮協助忒修斯殺死克諾索斯宮裡的人頭牛身怪，不過忒修斯趁她在納索斯島上熟睡時無情地拋棄了她。心碎的亞里亞得妮看著情人的船在海面上駛離，而酒神巴卡斯在這個時候與一眾隨從來到她身邊。巴卡斯一看到她就墜入情網，從座車上跳下來；亞里亞得妮轉頭看見巴卡斯之後也對他一見鍾情。

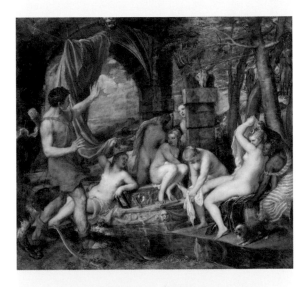

〈黛安娜與阿克塔昂〉（Diana and Actaeon），提香，1556-59年作，油彩、畫布，184.5×202公分，英國倫敦，國家美術館

這幅畫是提香在完成〈酒神和亞里亞得妮〉的三十多年後畫的，呈現出提香成熟後的風格：筆觸更流暢、更有表現力，用色也更柔和、深沉與細緻。這幅畫是為西班牙國王腓力二世所畫。當時腓力二世不情願地娶了英格蘭女王瑪麗・都鐸（Mary Tudor），提香為了取悅國王，故意把畫裡的年輕女性畫得特別性感。這幅畫是以神話為主題的六幅系列作之一，典出奧維德的詩作《變形記》（Metamorphoses，公元前8年作）。阿克塔昂是一名年輕英俊的獵人，無意間撞見了聖潔的女神黛安娜正與隨從的一群仙女沐浴。他想移開視線已經太遲，黛安娜發現了他。

細部導覽

❷ 亞里亞得妮

這位公主醒悟到情人棄她而去，正淚水盈眶，結果那群喧鬧的隊伍來到，讓她一時之間不知如何是好。她轉身背向看畫的觀眾，正向情人遠颺的船隻揮手時看見了酒神，立刻把忒修斯拋在腦後。提香以善用色彩聞名，在這裡用昂貴的群青色畫出亞里亞得妮身上亮眼的藍色長袍。

❸ 獵豹

為了凸顯一見鍾情的情節，提香把拉車的獵豹畫成互相凝視的樣子。他根據真正的獵豹寫生，把這種動物的毛皮、精巧的色斑與強壯的體型都捕捉到畫面裡。這幅畫的贊助人阿方索・埃斯特擁有一個私人動物園，所以提香故意把傳統上負責拉動酒神座車的美洲豹換成阿方索養的獵豹，作為對贊助人的恭維。

❶ 酒神巴卡斯

我們可以從酒神的月桂葉與葡萄藤冠認出他來。他的姿態強健又充滿活力，與亞里亞得妮的姿態形成對立式平衡（contrapposto）。這位古羅馬的酒神年輕力壯又愛好玩樂，他從座車上一躍而下的姿態是畫面的焦點所在。

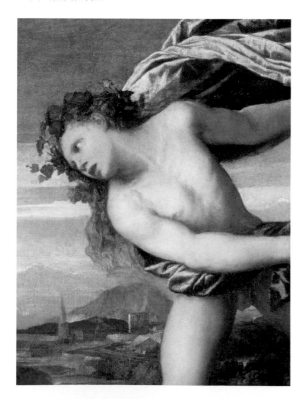

❹ 勞孔

酒神巴卡斯生性活潑，身旁總是圍繞著玩伴。這名身上纏繞著蛇、孔武有力的男性是根據一座古羅馬時代的特洛伊祭司勞孔（Laocoön）雕像畫的；在羅馬神話裡，勞孔與他的兩個兒子被眾神派來的巨蛇攻擊。這座雕像在1506年重見天日時引起了很大的轟動，許多文藝復興藝術家都把擷取自這座雕像的各種元素融入自己的作品。

提香是深入探索油彩各種表現可能的先驅之一，又因為他的贊助
人都非常富有，所以他用得起最高級的色粉。透過他富有表現力
的用色與充滿動感的構圖，這幅作品的色彩豐富、生意盎然。

❺ 色彩

提香用群青色來畫藍天、亞里亞得妮的
深藍色長袍以及銶手的裙子，又用朱紅
與洋紅創造出明亮的紅色系與粉色系。
他還用了雄黃這種橙紅色的礦物顏料，
以及氧化鉛製成的鉛錫黃。至於畫裡的
綠色植物是用孔雀石綠與銅綠畫成的。

❻ 落款

地上這堆皺成一團的布料（主要以鉛錫
黃畫成）上有一口銅甕，上面用拉丁文
刻著「TICIANUS　F（ecit）」，就是「
提香作」的意思。當時很少有藝術家會
在作品上落款，而提香是最早開始落款
的藝術家之一，這麼做也是為了提高藝
術家的聲譽。

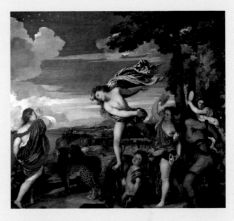

❼ 構圖

這幅畫採用原創的手法來處理傳統的交
叉型構圖。大部分的動態都位於畫面右
側，也就是酒神那群鬧哄哄地穿過希臘
鄉間的玩伴。酒神的右手位於畫面正中
央，身體則躍向位於構圖左側的亞里亞
得妮。高居亞里亞得妮上方的八顆星星
是她會被酒神變成的星座。

〈牧羊人的朝拜〉（The Adoration of the Shepherds），吉奧喬尼，
1505-10年作，油彩、畫版，91×110.5公分，美國華盛頓哥倫比亞特
區，國家藝廊

吉奧吉歐·達·卡司特法蘭可（Giorgio da Castelfranco，1477-1510年）以
吉奧喬尼的名號為人所知，是文藝復興時期最偉大的藝術家之一，雖然英年
早逝，影響卻很大。他的生平鮮為人知，只有少數畫作確定出自他筆下。他
曾經是喬凡尼·貝里尼的學生，畫風也受到達文西影響，此外他很可能教過
提香與謝巴斯提亞諾·德爾·畢翁伯（Sebastiano del Piombo，1485-1547
年）。提香與吉奧喬尼的風格有很多相似的地方。舉例來說，這幅畫也是傳
統的交叉式構圖，畫面右側充滿人物動作、左側的空間較為開放，還有明亮
的群青色天空與逼真的威尼斯風景。右側的深色背景把約瑟與馬利亞的服飾
襯托得格外有光彩。就像提香的〈酒神與亞里亞得妮〉，這幅畫也有出人意
料的地方：占據畫面正中央的是牧羊人而不是聖子。

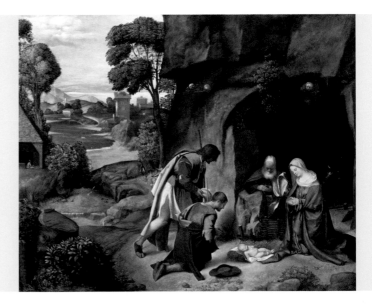

使節（The Ambassadors）

小霍爾班（Hans Holbein the Younger）

1533 年作

油彩、橡木板
207×209.5公分
英國倫敦，國家美術館

小漢斯·霍爾班（1497-1543年）是德國畫家、製圖師、設計師和版畫家，出生於德國南部的奧格斯堡（Augsburg），家族裡有多位藝術家，畫家父親老漢斯·霍爾班（Hans Holbein the Elder，1465-1524年）就是帶他開始學藝的人。他從1515年開始定居在瑞士的巴塞爾（Basel），成為當地首屈一指的畫家，創作了許多壁畫、宗教畫、彩繪玻璃窗設計、書籍插畫等等，偶爾也畫肖像。宗教改革來到巴塞爾時，他同時接受改革宗客戶與天主教贊助人的委託。他的晚期哥德式風格受到義大利、法國與荷蘭的藝術以及人文主義影響而更為精煉。小霍爾班曾經在英格蘭住過兩段時間，分別是1526-1528年以及從1532到過世。他的寫實功力極具說服力，讓亨利八世自1535年開始聘用他為宮廷畫家；除了畫作，他也為亨利八世設計過珠寶與節慶飾品等貴重物品。小霍爾班替都鐸宮廷畫的肖像，為亨利八世大權凌駕英國教會那段時期留下了紀錄。

〈使節〉是一幅精心安排的雙人肖像，描繪兩名富有又受過教育、位高權重的年輕男性：尚·德·丁特維爾（Jean de Dinteville）是在倫敦擔任外交大使的法國貴族，他的朋友喬治·德·塞費（Georges de Selve）是天資聰穎的古典學者和出使教廷的外交官，在小霍爾班畫這幅畫的幾年前剛成為法國拉沃赫（Lavaur）地區的主教。丁特維爾委託這幅肖像是為了讓住在法國特華（Troyes）一帶的家人掛在自家城堡裡。這幅畫巧妙地融合了寫實與理想化筆法，納入了許多象徵符號讓觀眾得以一窺兩位主角的生活與個性。1533年春天，德·塞費到倫敦拜訪友人丁特維爾，這幅畫表面上是為了紀念這次訪問而委託，然而背後真正的意圖並不清楚。畫裡的科學儀器與樂器彰顯出兩位男士的學養，不過其中有些物品隱約與1533年受難日發生的事件有關（亨利八世在這一天宣布改立安妮·博林〔Anne Boleyn〕為合法妻子與英格蘭王后），而這遠在耶穌受難的1500年以後。要是把畫面裡的死亡意象納入考慮，譬如前景裡那顆扭曲的頭骨，又暗示了這幅畫有更深層的宗教意味。

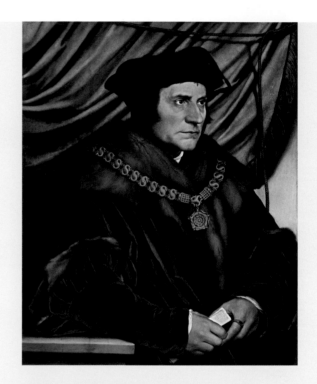

〈湯瑪斯·摩爾爵士肖像〉（Portrait of Sir Thomas More），小霍爾班，1527年作，油彩、橡木板，75×60.5公分，美國紐約，弗里克博物館（The Frick Collection）

1526年，小霍爾班帶著德西德里烏斯·伊拉斯謨（Desiderius Erasmus，荷蘭人文學家、天主教神父、教授與神學家）的介紹信從瑞士前往倫敦，並結識了湯瑪斯·摩爾爵士。摩爾爵士是極具影響力的人文學家、學者、作家與政治家，小霍爾班在抵達倫敦一年後為他畫了這幅肖像。當時摩爾在蘭卡斯特公國（Duchy of Lancaster）擔任大臣。小霍爾班用濃烈的色彩與錯綜複雜的細節，呈現出摩爾穿著厚重天鵝絨與毛皮的模樣。畫裡的摩爾還戴著金鍊領章，顯示出他地位崇高並且效忠於國王。

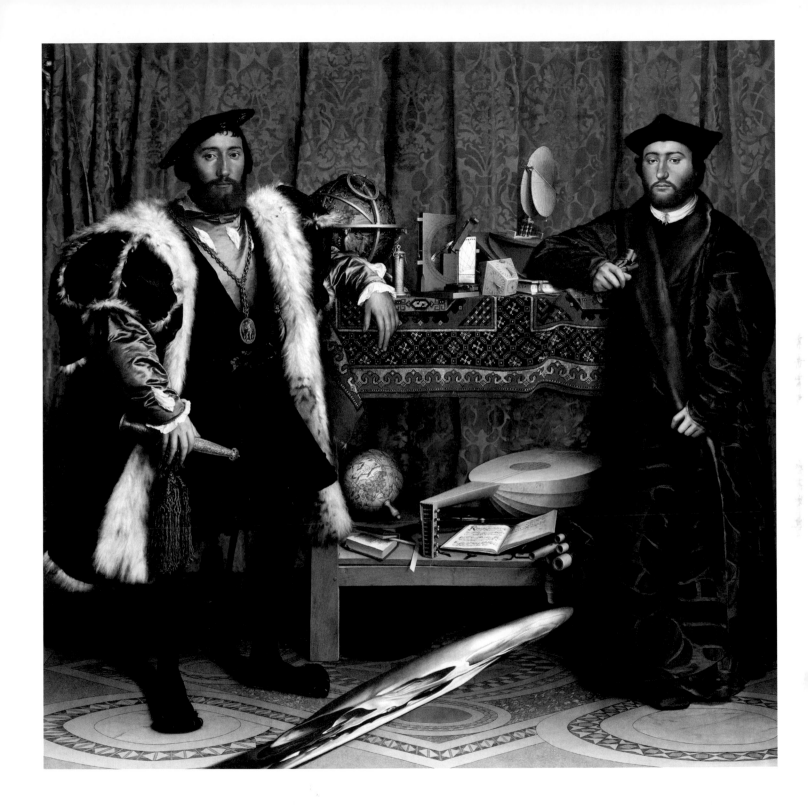

❷ 魯特琴

文藝復興的繪畫只要出現樂器都是和諧的象徵，不過這把魯特琴的琴弦斷了，顯示出小霍爾班對天主教徒與新教徒之爭的看法。此外，旁邊這本讚美詩集打開到載有「來吧，神聖的鬼魂」以及十誡的頁面，表達出天主教徒與新教徒的共同信仰，而這也是希望不同教派和諧共處的暗示。

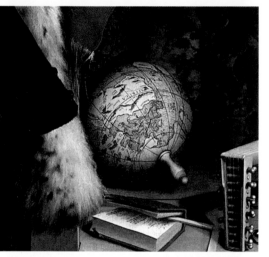

❸ 地球儀

從這個地球儀的擺法能看到對丁特維爾與德·塞費來說都很重要的國家。歐洲占了主要位置，非洲位於歐洲下方，而羅馬位居正中央。雖然小霍爾班是依照地球儀實品畫的，他還是更動了一些地方，譬如他特別寫出丁特維爾家族在法國波利西（Polisy）的城堡名字，因為這幅畫就是要掛在那座城堡的主客廳裡。

❹ 丁特維爾

丁特維爾是法國貴族，在畫裡戴著聖米迦勒勳章騎士團（Order of St Michael）的勳章，因為他繼承了家族身為這個騎士團成員的爵位。他與德·塞費是在法國宮廷裡認識的。丁特維爾的家訓是「Memento mori」，意思是「謹記汝等必亡」。因為丁托維爾是這幅畫的贊助人，與這句家訓有關的元素也在畫得到凸顯。

❶ 隱藏的十字架

這個幾乎被綠色錦簾完全遮住的十字架，暗示基督與兩位大使的生命同在。這個十字架一方面是種安慰，表示兩位大使的努力有基督在照看與指引，另一方面也是一種警告：要趁活著的時候實踐基督精神，等到死後就太遲了。

❺ 科學儀器

這兩名男性把手肘靠在一種叫做陳設架的家具上。架上鋪著一片土耳其地毯，上面擺了一些諸如天球儀、隨身日晷之類的科學儀器，從中可以看出那個年代的文化與知識發現，同時也暗示這兩個人的學識豐富。

❻ 馬賽克地板

小霍爾班精準重現了倫敦西敏寺裡的中世紀馬賽克地板。從這裡可以看出他很擅長前縮透視法，為觀眾營造出可信的空間深度。這片地板的花紋繁複，也證明了線性透視的表現手法在當時已經發展到很高妙的程度。

❼ 扭曲的頭骨

在前景裡有一個頭骨，以失真扭曲的圖像呈現。小霍爾班使用了強烈的前縮透視，使得觀眾在正前方看畫時只能看到一個毫無意義的形狀，要從右前方的某個視角才能看到頭骨正確的樣子。這是代表「謹記汝等必亡」這句家訓的一個例子，也提醒觀者生命總有盡頭。

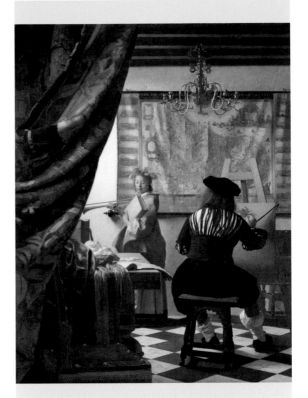

〈繪畫的藝術〉（The Art of Painting），楊·維梅爾（Jan Vermeer），1665-68年作，油彩、畫布，130×110公分，奧地利維也納，藝術史博物館

小霍爾班影響了包括荷蘭畫家維梅爾在內的好幾代藝術家。維梅爾與小霍爾班一樣，會在畫面裡營造繁複的物體表面質感與細節。畫中有個藝術家正在工作室裡描繪一名站在窗邊的女人。工作室牆上掛著一大幅低地諸國的地圖，而維梅爾的落款就在女人脖子後面的地圖上。這個正在作畫的人應該就是維梅爾本人。一片掛毯有如厚重的簾布垂掛在畫面左邊，遮住了地圖的一角、喇叭的一端以及部分桌椅。維梅爾善於描繪虛構空間，也很懂得烘托出澄澈的自然光、納入細膩的細節，而且他的線性透視法與大氣透視法相當精準，這些特點都與小霍爾班的〈使節〉相呼應。

尼德蘭諺語（Netherlandish Proverbs）
老布勒哲爾（Bruegel the Elder）
1559年作

油彩、橡木板
117×163公分
德國柏林，柏林國立博物館（Staatliche Museen）

老彼得·布勒哲爾（Pieter Bruegel the Elder，約1525-69年）也有
「農夫布勒哲爾」的封號，因為他擅長以獨特又不帶情感的手法
描繪農夫與鄉村生活，而且常會一身鄉下人打扮，以便與對方打
成一片、收集創作素材。除此之外，他也會創作風景畫與宗教
畫。說他「老」是為了與他同是畫家的長子區別。一般認為老布勒
哲爾是個天資聰穎又有教養的人，不過與他生平有關的事證很
少。他在宗教改革期間出生，而宗教對立與政治鬥爭隨著他的成
長過程愈來愈激烈，最終在他晚年時爆發了八十年戰爭（1568-
1648年）。1551年，他成為安特衛普聖路加公會的自由師傅，並
且在隔年前往義大利旅行，後來經由阿爾卑斯山區返鄉。老布勒
哲爾在生前就享有盛譽，影響力也很大。

　　諺語在16世紀的歐洲北部特別風行，有許多諺語成套出
版，也有詮釋諺語的版畫印行。布勒哲爾的〈尼德蘭諺語〉調性
幽默，裡面的圖像都是根據當時最知名的慣用語所畫，大約有一
百條左右。這種人物充塞畫面的繪畫風格衍生出「尋寶畫」
（wimmelbild）這個名詞，這種藝術作品畫滿了正在發生各種事
情的人和動物。

〈雪中獵人〉（Hunters in the Snow
[Winter]）），老布勒哲爾，1565年作，
油彩、木板，117×162公分，奧地利維
也納，藝術史博物館

老布勒哲爾創作過一系列油畫來描繪一
年的12個月分，這是其中的第一幅，主
題是1月。我們能看到畫裡充滿各種活
動，有人在結凍的池塘上溜冰作樂，還
有些農夫在另一個地方想撲滅火堆。

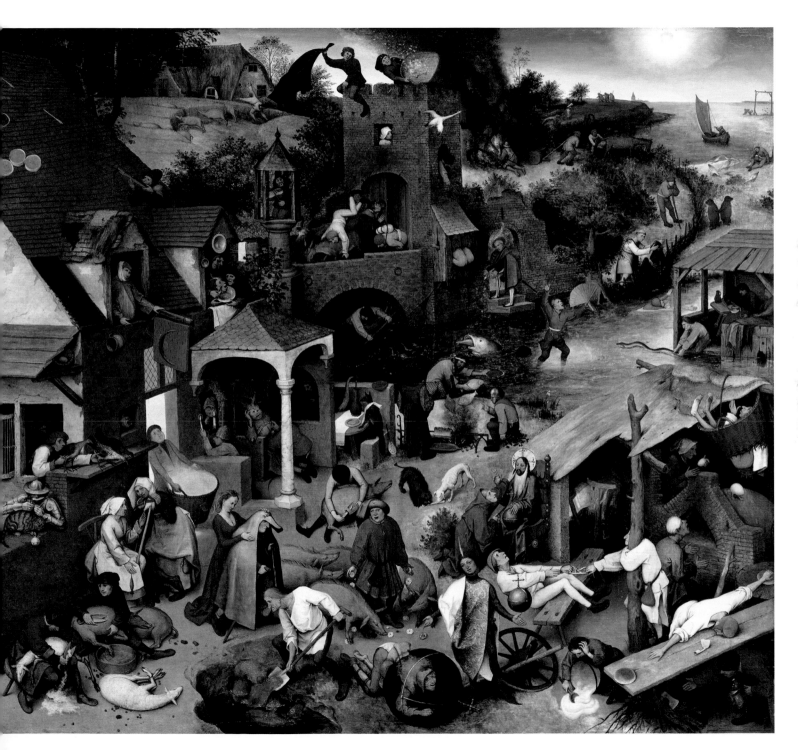

❷ 撞牆的人

「用頭撞磚牆」的意思是浪費時間追求沒有意義的目標，而這個在睡衣外穿著胸甲的男人就在用頭撞磚牆。從他身上還能看到另一句諺語：「一腳光著、一腳穿鞋。」他的右手握著一把劍、只穿了一隻鞋，這表示他好高騖遠，沒有考慮到處事保持平衡的重要性。

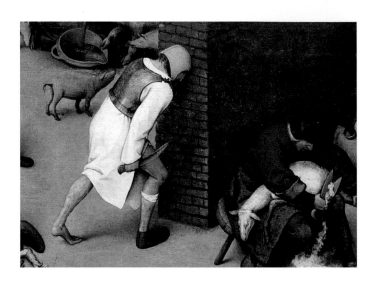

❸ 三句箴言

內穿紅衣的男人正在「把錢丟進水溝」，而另一個男人為了陽光在水面閃耀而發脾氣，拿了一把大扇子想把光擋住，這表示他很吝嗇。後方還有個男人正在「逆著潮水向上游」，表示他是個不循規蹈矩、舉止違反常識的人。

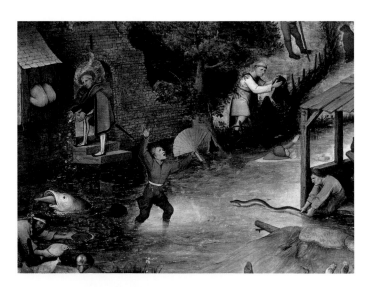

❶ 藍色斗篷

人類的邪惡與無知是這幅油畫的主題之一。畫的原標題是〈藍色斗篷，或說人世荒唐〉（The Blue Cloak or The Folly of the World），從這裡可以看出老布勒哲爾的用意是表現人類的愚行。「藍色斗篷」出自「她給丈夫穿藍斗篷」這句俗語，表示妻子紅杏出牆。藍色在藝術作品裡也隱含欺瞞的意味。這個身穿紅色連身裙的女人正把一件藍色斗篷披到丈夫身上，那個年代的觀眾一看就知道她與人私通。

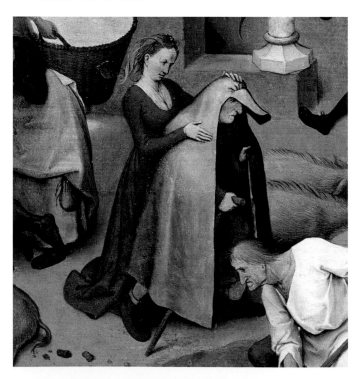

94　尼德蘭諺語 Netherlandish Proverbs

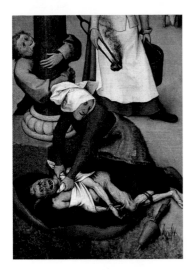

④ 魔鬼

當時的地理探險與科學發展已經帶來不少重大發現，不過市井小民還是相當迷信，以為許多身體畸形、疾病與傳染病是魔鬼在作怪。這個女人把魔鬼綁在枕頭上，暗示她是個嘮叨的妻子、覺得魔鬼（或說是男人）很難應付。

⑥ 屋頂

未婚同居在當時俗稱「住在刷子底下」，這是違反基督教教義的罪行。「用塔派當屋瓦」指一個人手頭寬裕、什麼都不缺；那個瞄準「空中的派」的弓箭手則代表他過度樂觀。

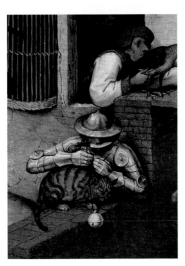

⑤ 為貓繫鈴鐺

這個男人不只在「為貓繫鈴鐺」，也「武裝到牙齒」。為貓繫鈴鐺相當危險，在荷蘭的童話故事裡是由一隻勇敢的老鼠出面擔下這件差事。這個過度小心的男人把自己保護得密不透風，似乎是怕惹貓發怒。老布勒哲爾把遠方的人物明顯地愈畫愈小，為這幅令人眼花撩亂的油畫創造出空間深度的錯覺。

⑦ 三個盲人

這則與盲人有關的聖經寓言出自《馬太福音》15章14節，意指愚者彼此盲從。老布勒哲爾在完成這幅畫的三年後，用這個寓言為題材畫了另一件作品。這三個盲人迷了路，牽著彼此的手走在懸崖邊緣，看起來十分危險。

〈為玩牌打架的農夫〉（Peasants Brawling over a Game of Cards）細部，阿德里安·布勞威爾（Adriaen Brouwer），1630年作，油彩、木板，26.5×34.5公分，德國德勒斯登，古代大師美術館（Gemäldegalerie Alte Meister）

布勞威爾（約1605-38年）受到老布勒哲爾的直接影響，在這裡描繪出農民的敗德行徑。在17世紀中期，喝酒、抽菸、打牌與賭博都是輕浮敗德的行為，而布勞威爾繼承了源於老布勒哲爾的傳統，畫中的農夫神色茫然，卻頑固又自負。與老布勒哲爾不同的地方在於，布勞威爾不是刻意要把農夫一個個描繪成愚蠢的人物，而是想彰顯出社會問題。他的筆觸輕快、色彩強烈，讓人一看就受到吸引。透過色彩與色調的安排，更凸顯了畫面的三角式構圖與人物動態（從高舉手臂的男人開始）。

迦拿的婚禮（The Wedding At Cana）
保羅·維諾內些（Paolo Veronese）
1562-63 年作

油彩、畫布
677×994公分
法國巴黎，羅浮宮博物館

保羅·維諾內些本名保羅·卡拉里（Paolo Caliari，1528-88年），
出生在維洛納（Verona），工作據點在威尼斯，以宗教與神話題
材的大型歷史畫聞名於世，也繪製過精美的天花板壁畫。維諾內
些與比他年長的提香、丁托列多並稱16世紀的威尼斯畫派三傑，
影響力在過世後仍然不衰。維諾內些用色技巧高超，他接受修道
院食堂與威尼斯總督宮委託所做的創作是他最知名的作品。他所
有的畫作都充滿戲劇感，場景裡的建築十分宏偉，前縮透視法精
妙，色彩鮮活而且光線效果豐富，也經常出現眾人盛裝出席的慶
典場面。維諾內些最初跟著石匠父親作學徒，13歲開始跟維洛納
當地兩位畫家學藝，分別是安東尼奧·巴蒂雷（Antonio
Badile，1518-60年）與喬凡尼·巴蒂斯塔·卡洛托（Giovanni
Battista Caroto，約1480-1555年，）。維諾內些後來成為專業畫
家，經營一間大型工作室，由弟弟貝內德托（Benedetto，1538-98
年）與兒子加布里埃（Gabriele，1568-1631年）和卡爾羅
（Carlo，1570-96年）擔任助手。

　　1562年，威尼斯聖喬治馬焦雷島（San Giorgio Maggiore）的
本篤會修道院委託維諾內些創作這幅畫，他只花15個月就完成
了。根據《新約》描述，耶穌基督所行的第一個神蹟是在迦拿的
婚禮上把水變成酒。當時耶穌與他的母親正在參加一場婚禮，結
果主人準備的酒喝完了，於是耶穌把水變成了酒。

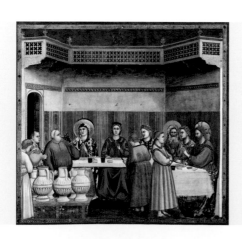

〈迦拿的婚禮〉（The Wedding at
Cana），喬托·迪·邦托納，約1304-
06年作，溼壁畫，200×185公分，義大
利帕多瓦，斯克羅威尼禮拜堂

這場私人婚禮在家居式的小型室內空間
裡舉行。喬托企圖在這幅畫裡描繪出三
度空間，這是繪畫史上的創舉，也為維
諾內些在內的後代藝術家開闢了新方
向，創造出更複雜的場景設定。

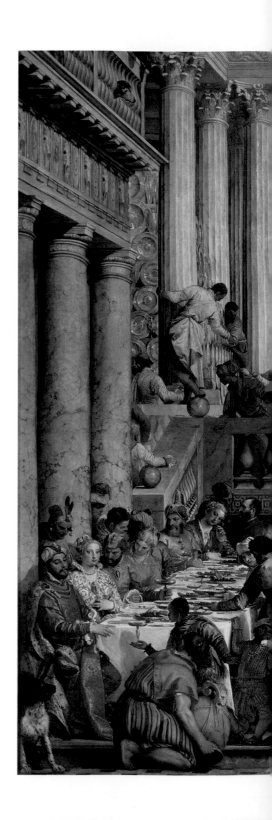

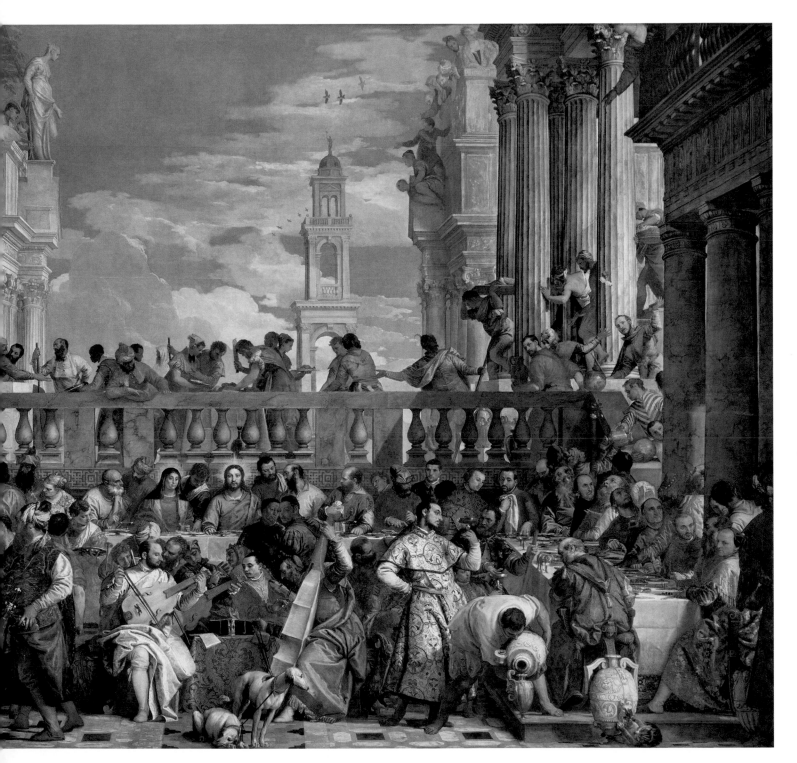

❷ 樂團伴奏

在前景裡有五名音樂家正在演奏，為用餐的婚禮賓客提供悅耳的背景音樂助興。這些音樂家也是幾位威尼斯重要藝術家的肖像。穿著白衣演奏古提琴的是維諾內些本人，穿著紅衣坐在他對面演奏低音提琴的是提香。維諾內些背後那個一臉大鬍子、穿著綠衣的人是丁托列多，也在演奏古提琴。更後面那位歪著頭吹長笛的則是畫家雅科波·巴沙諾（Jacopo Bassano）。在這群音樂家之間有張桌子，上面的沙漏暗指基督在這則故事裡對母親說的話：「我的時候還沒有到。」

❶ 古典式建築

這幅畫裡的建築混合了當代與古代的細節，有古希臘的多利克式與科林斯式石柱以及古代的雕像與橫飾帶。許多人物正從陽臺俯身觀看下方的活動。維諾內些為這則聖經故事設定了華美的場景，有許多當代的威尼斯人參與其中。

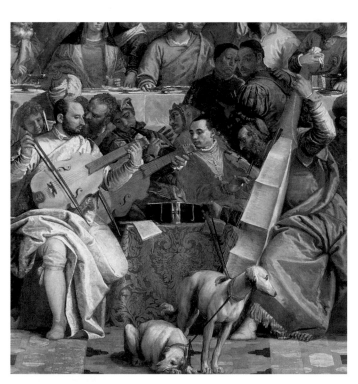

❸ 主桌

耶穌與他母親頭上散發著金色光圈，藉此可以認出他們坐在音樂家後面那張位居中央的餐桌。在耶穌兩側坐著好幾位門徒，不過他是唯一一個看向畫面之外的人物。他與其他聖經人物穿著簡單的古典式服裝，其他賓客卻穿著精美的當代服飾，包括了奢華的布料與充滿異國風情的珠寶。新娘穿著金色的禮服，她的相貌可能是當時已故的葡萄牙皇后：奧地利的埃利諾（Eleanor of Austria）。

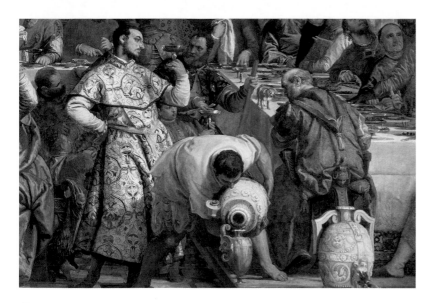

④ 神蹟

維諾內些把這則故事畫得有如一齣盛大的表演，場面熱鬧非凡，背景是宏偉的古典式建築。一個盛裝的男人（畫的是維諾內些的弟弟貝內德托）正在檢視杯裡的紅酒，在他面前有個僕人正把某種液體倒進比較小的酒壺裡，看起來顯然是紅酒而不是水。在他們兩人之間另外有個小孩舉著一杯酒。

⑤ 肉

在耶穌上方有個架高的陽臺，幾個男人正在那裡宰殺一頭牲口，看不出來究竟是什麼動物，有人推測是一頭羔羊。這是供應宴會食用的肉，而這一景也用來象徵基督在十字架上犧牲生命，也就是《聖經》所說的「上帝的羔羊」。

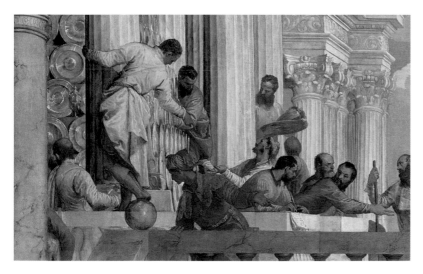

⑥ 用色組合

維諾內些使用的色粉十分昂貴，其中很多是威尼斯商人從東方進口的，有些則提煉自威尼斯肥沃的土壤，譬如各種鮮豔的黃色、橙色、紅色、綠色與藍色。他畫這幅畫時用了群青，一種用阿富汗的青金石碾碎製成的色粉，價格比黃金還貴。此外他也用了花紺青這種藍色顏料，是威尼斯玻璃工業的副產品。

⑦ 狗

維諾內些會盡可能為畫面加入詼諧生動的情景。這裡就有一隻沒上鍊子的狗聞到了肉味，從欄杆間探出頭來一探究竟。畫裡的其他地方也出現了狗、貓、鸚鵡、長尾鸚鵡與其他鳥類，混在人群與賓客裡嬉耍。

基督受難（Crucifixion）

丁托列多（Tintoretto）

1565 年作

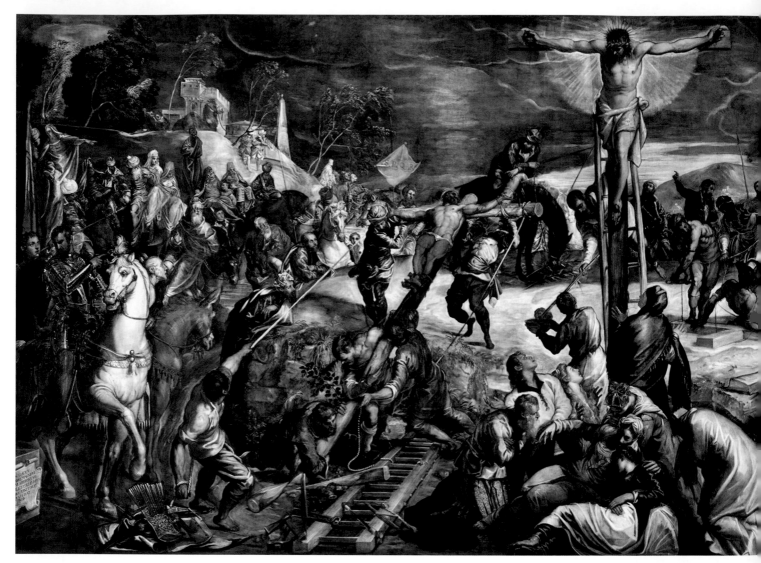

丁托列多（1518-94年）本名雅科波·康明（Jacopo Comin），不過世人叫他雅科波·羅布斯蒂（Jacopo Robusti）以紀念他的父親，因為他的父親在康布雷同盟戰爭（1509-16年）爆發時曾經在帕多瓦英勇抵抗帝國大軍。至於他更知名的稱號「丁托列多」意思是小染工，因為他的父親是絲綢染工。常有人說丁托列多是義大利文藝復興時期最後一位大藝術家，也有人視他為矯飾主義

的主要推手之一。此外，他表現透視法與光線效果的戲劇化手法讓他成為巴洛克藝術的先驅。根據他早期的傳記作者描述，丁托列多曾經在工作室門上貼了一句標語，自信地宣示他志在「米開朗基羅的設計、提香的色彩」。丁托列多早年的師承不詳。他曾經在1580年前往曼托瓦，除此之外一生都住在威尼斯。曾有傳說丁托列多在1533年進入提香的工作室，但因為丁托列多太有才

油彩、畫布
536×1224公分
義大利威尼斯，聖洛克大會堂（Scuola Grande di San Rocco）

〈基督受難〉（Crucifixion）細部，彼得·
格特納（Peter Gertner），1537年作，
油彩、畫板，69×97公分，美國馬里蘭州
巴爾的摩，華特斯美術館（Walters Art
Museum）

德國畫家格特納（約1495-1541年後）的作
品絕大多數是肖像，不過他比丁托列多早了
28年創作出這幅同樣以基督受難為主題的
畫。這兩幅作品的相似之處是裡面都有來自
各國的群眾、色彩豐富，還有複雜的細節與
構圖。雖然格特納的風格偏向哥德多於文藝
復興，這幅畫裡的人物打扮、表情與姿態還
是很自然寫實。而且他與丁托列多一樣，在
畫面裡納入了不分彼此的多國人物，提醒觀
眾這個場景要傳達的普世訊息。在基督受難
的場景裡畫出許多不同種族的人物，這個概
念在格特納的時代相當罕見。

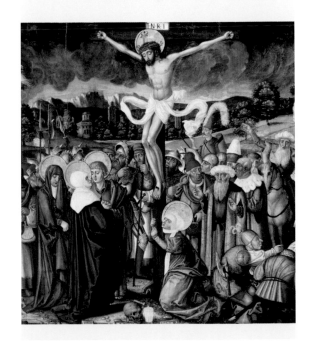

華，提香在十天後就把他逐出門下。丁托列多善於繪製大型宗教
畫、祭壇裝飾、神話題材與肖像，而他的繪畫特色是肌肉發達的
人物、充滿戲劇性的姿勢與透視法，以及強烈的色彩與光線。

　　1564年，他受託為聖洛克大會堂做內部裝飾，進行了24年
之久；這幅《基督受難》就是他為這次委託所畫的六件作品之
一。

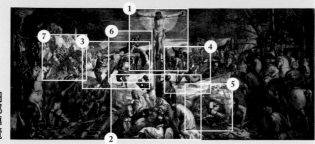

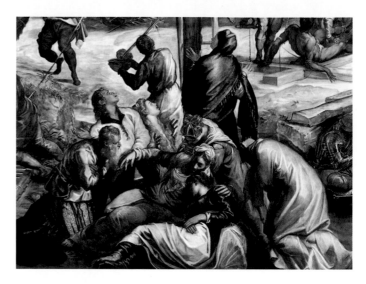

❷ 十字架底部

在十字架底端哀悼的人抱成一團,形成一個金字塔型。基督的母親馬利亞站直了身子向上凝視她的兒子,抹大拉的馬利亞則跪在地上。在抹大拉的馬利亞身旁是寫福音書的聖徒約翰,他握著革羅罷的妻子馬利亞的手,也就是聖母馬利亞的姊妹。革羅罷的馬利亞哀慟欲絕、倒在另一個女人懷裡,亞利馬太的約瑟也在旁邊仰望著耶穌。

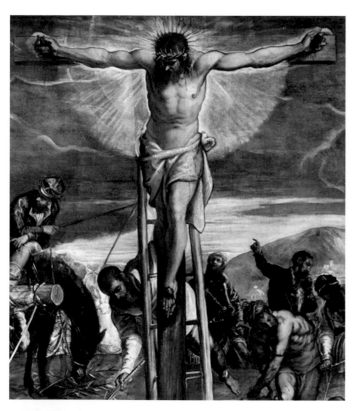

❶ 耶穌

丁托列多有時會用屍體來當人物的模特兒,不過他其實很擅長用蠟與黏土塑像,會製作模型來輔助自己安排人物與構圖。一個身形健壯的耶穌被釘在十字架上,他的光環以光線的形式射出,與傳統上用金色圓盤來表現的版本大不相同。這些細緻的光束看起來簡直有如翅膀,暗示耶穌超凡的地位。

❸ 悔過的小偷

在耶穌的十字架左邊有一個被判處死刑的男人。士兵把他綑綁在十字架上,正要把這個十字架豎起來。根據《聖經》描述,與耶穌一起受釘刑的還有兩個小偷,這一個就是其中在死前悔過的「好小偷」。有些經文描述這兩個小偷與圍觀的人群一起嘲弄耶穌,不過在《路加福音》裡,這個悔過的小偷說:「耶穌啊,你的國降臨的時候,求你紀念我!」

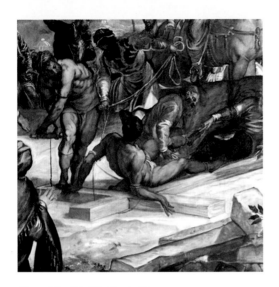

❹ 不知悔過的小偷

為了增添基督受難記的戲劇感，丁托列多把兩名小偷受釘刑的過程描繪出來。這是其中不知悔過的小偷，正要被綁到十字架上。在《聖經》裡，這個小偷譏笑耶穌自稱是救世主卻不能自救。

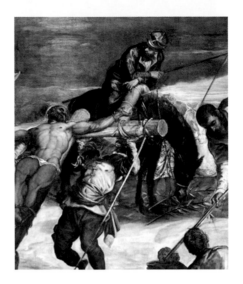

❻ 驢子

19世紀的英國藝評家約翰·羅斯金（John Ruskin）首度前往威尼斯時，曾經在寫給父親的信裡說這幅畫「遠處有一頭驢子正在吃地上剩餘的棕櫚葉。如果這不叫神來之筆，我就不知道怎樣才是了。」

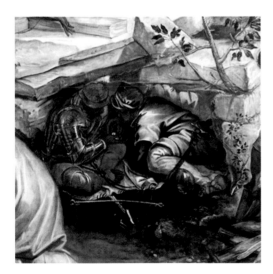

❺ 抽籤的士兵

在哀悼基督的那群信眾右邊，有個男人正在前景挖洞，用來豎立不知悔改的小偷的十字架。這個男人腳邊是基督的長袍，他面前有兩個士兵蹲伏在地上做籤，想用抽籤決定誰能擁有這件長袍。

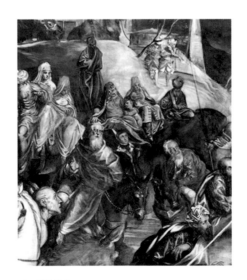

❼ 群眾

這幅油畫展現出基督受難地各各他的全景，裡面滿是士兵、行刑人、騎師與使徒等等各種人物。對畫裡的大多數群眾來說，這不過是一場尋常的死刑，很多人連正眼都沒看一眼耶穌，有些人則繼續幹他們的粗活。

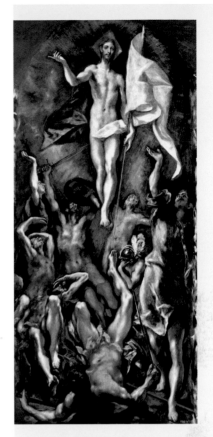

〈耶穌復活〉（Resurrection），
葛雷柯（El Greco），
1597-1600年作，油彩、畫布，
275×127公分，西班牙馬德里，
普拉多美術館

葛雷柯生於希臘的克里特島，這個島在當時歸威尼斯所有。他年輕時為希臘當地人繪製拜占庭風格的聖像，後來前往威尼斯參訪，受到提香與丁托列多作品的啟發，發展出獨一無二的風格。在這幅畫裡，基督手握著象徵戰勝死亡的白旗、凌空大步向前，守墓的士兵則在恐懼中竄逃。從這幅畫可以明顯看出丁托列多豐富的用色組合與明暗對照法對葛雷柯的影響。

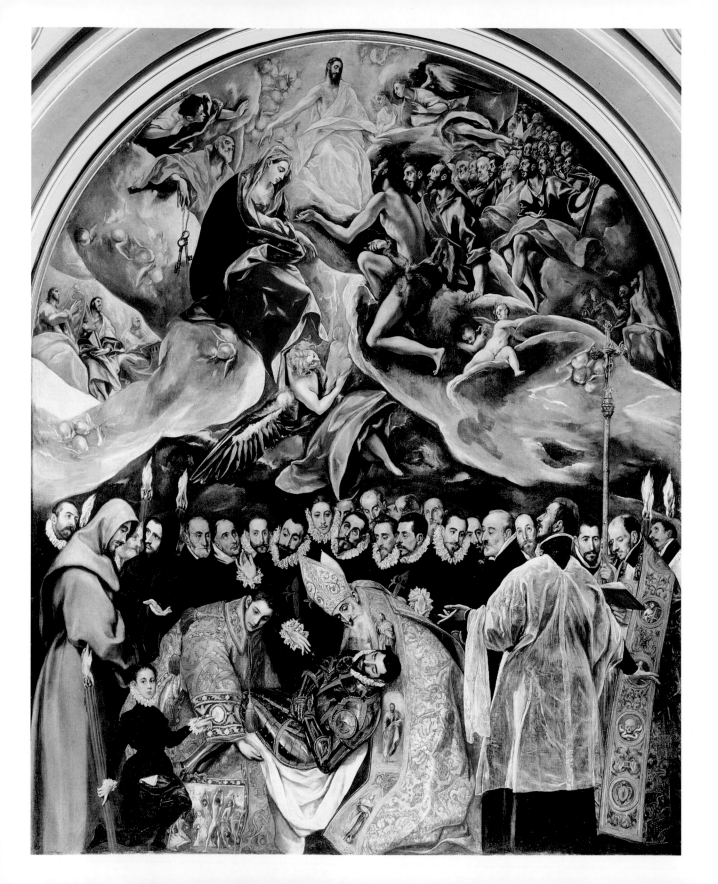

歐貴茲伯爵的葬禮（The Burial Of The Count Of Orgaz）

葛雷柯（El Greco）

1586-88 年

油彩、畫布
460×360公分
西班牙托雷多，聖多默教堂（Church of Santo Tomé）

多米尼克‧提托克波洛斯（Doménikos Theotokópoulos，1541-1614年）以葛雷柯之名為人所知，意思是西班牙文的「希臘人」。他在克里特島上的福德勒（Phodele）出生，這個島在當時是威尼斯共和國的一部分。葛雷柯早年是東正教風格的聖像畫家，1568年到威尼斯參訪，在提香門下學習。葛雷柯受到提香與丁托列多很大的影響，改為師法這兩位畫家富麗的用色、戲劇化的色調對比跟透視法，以及更自由簡約的筆法。1570年，葛雷柯搬到羅馬成立了工作室，從米開朗基羅與拉斐爾的作品得到很多啟發，不過事業沒有太大成功。他七年後移居西班牙的馬德里，後來又搬到托雷多，此後終生住在托雷多工作，擔任畫家、雕塑家與建築師。葛雷柯的工作主要來自宗教機構的委託，不過也為宗教與非宗教背景的委託人都畫了不少肖像。他極富表現力與充滿想像的繪畫風格毀譽參半，而他的作品特色是充滿彷彿在波動的造型線條、畫幅驚人，而且人物總是顯得拉長並且痛苦地扭曲著。這種色彩繽紛的強烈風格通常稱為「矯飾主義」，不過葛雷柯的風格實在獨一無二，難以完全歸入某個類別。當時的西班牙反對宗教改革，天主教會亟欲恢復權威，而葛雷柯畫中的情感正鮮明地傳達出這種宗教熱忱。葛雷柯生前雖然受到高度推崇，作品在死後卻乏人問津。世人到了19世紀末才對葛雷柯的作品重燃興趣，並且對他作出各式各樣的論述。有人說他對現代藝術而言是個神祕主義者與先知，也有人說他會畫出那些扭曲的造型是因為患有嚴重散光，不過這些全是誤解。說葛雷柯是表現主義與立體主義藝術家的先驅倒是不為過。

托雷多在葛雷柯的年代是西班牙的基督信仰中心，這幅巨型油畫是由當地聖多默教堂的教區神父安得烈‧努涅茲（Andrés Núñez）委託創作，目的是紀念歐貴茲伯爵唐‧貢札羅‧魯伊斯‧德‧托雷多（Count of Orgaz，Don Gonzalo Ruíz de Toledo）的葬禮。這位伯爵在當時已經逝世250年，但生前曾經對教堂慷慨捐助。傳說伯爵的葬禮舉行時，聖司提反與聖奧古斯丁從天而降，把他的遺體抬往教堂墓地，這是他最終的安葬處。

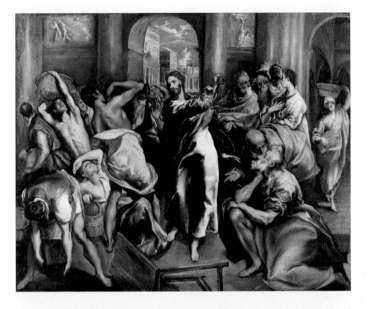

〈基督自聖殿驅逐商人〉（Christ Driving the Traders from the Temple），葛雷柯，1600年作，油彩、畫布，106.5×129.5公分，英國倫敦，國家美術館

葛雷柯筆下拉長的人物與強烈的色彩光線對比，為作品創造出令人難忘的力道，這些特點也證明他已經從矯飾主義進一步發展成巴洛克風格。這幅畫的主角是耶穌，他擺出對立式平衡的姿態，準備揮出鞭子；商人位於畫面左邊、使徒位於右邊。這個主題在當時象徵天主教會需要改革，典故出自《馬太福音》，描述耶穌把閒雜人等從耶路撒冷聖殿的門廊驅走，因為這些人把聖殿當成市集地點，在那裡買賣祭祀用的牲口、兌換銀錢。經文寫著：「耶穌進了神的殿，趕出殿裡一切做買賣的人，推倒兌換銀錢之人的桌子和賣鴿子之人的凳子。」

細部導覽

② 聖人與皇室成員

聖母馬利亞在雲端照看這場葬禮,從一名金髮天使手中接過歐貴茲伯爵的靈魂。在聖母上方是穿著天使般白袍的耶穌,她左邊是施洗約翰,她後面則是聖彼得——他穿著黃色長袍,手裡拿著天堂的鑰匙。在聖約翰身後那群人裡有西班牙國王腓力二世。當時這位國王致力以天主教把歐洲統合在西班牙的領導之下。

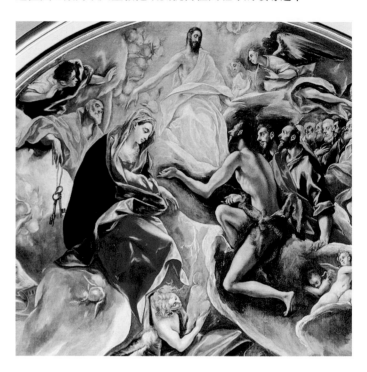

① 葬禮

歐貴茲伯爵唐・貢札羅・魯伊斯生前曾為重建聖多默教堂出資,過世後就葬在這座教堂的其中一間側堂裡。伯爵穿著華麗的盔甲下葬,遺體由兩位身穿金色祭衣的聖人抬著,右邊是聖奧古斯丁,左邊是聖司提反。聖司提反在金色長袍外掛著一塊畫板,上面描繪他被憤怒的暴民亂石打死的情景。

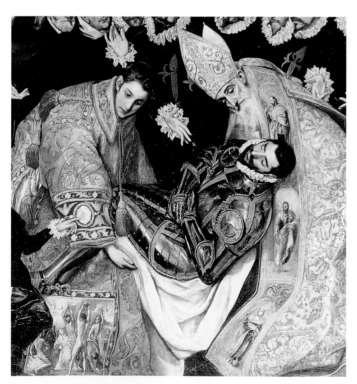

③ 知名人物

這些穿著西班牙傳統服飾的人是當時某些最顯赫的人物。從紅色十字記號看得出來,他們屬於由菁英分子組成的軍事宗教團體聖地牙哥騎士團(Order of Santiago)。左起第二個人物是葛雷柯的自畫像。這群人的臉孔形成一個橫飾帶,用來區隔天堂與人世。

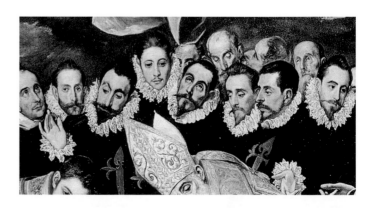

❹ 安得烈・努涅茲

這個穿著白色法衣、背向看畫觀眾的人是安得烈・努涅茲，也就是這幅作品的委託人聖多默教堂教區神父。當時歐貴茲伯爵的後代拒絕把伯爵遺贈給教會的金錢付給他，努涅茲為此跟他們打了一場官司，在委託葛雷柯作畫不久前獲得勝訴。

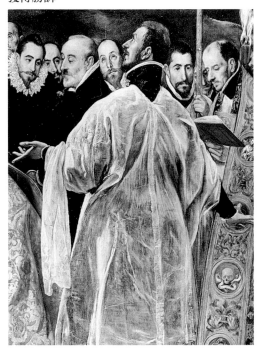

技巧解析

葛雷柯從義大利矯飾主義畫家巴米加尼諾（Parmi-gianino，1503-40年）身上得到很多啟發。在矯飾主義的作品裡，藝術家會壓縮空間，使用特異的顏色，人物身形會被拉長並且擺出複雜的姿勢。

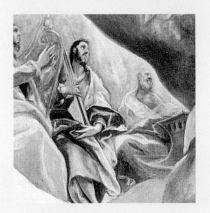

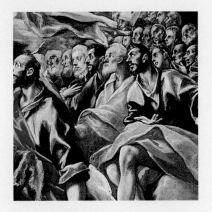

❺ 色彩

葛雷柯的用色組合包括了土紅、土黃、鉛錫黃、土棕、生褐與瀝青（黑色）。他先在畫面打上一層不透明的淺色底，然後直接塗上濃重的半透明油彩，而這是把威尼斯畫派的手法簡化而成的技巧。

❻ 空間

這幅油畫完全沒有留白的地方，擠滿了人物，而且到處都是半透明的雲朵。畫面裡不見地面、地平線或天空，也沒有使用透視法。葛雷柯捨去了所有對空間感的描繪，也因此脫離了文藝復興的傳統。

〈三王來朝〉（Adoration of the Kings），雅科波・巴沙諾，約1540年作，油彩、畫布，183×235公分，英國愛丁堡，蘇格蘭國家美術館（National Gallery of Scotland）

巴沙諾（約1515-92年）是開創現代風景畫的畫家，也是16世紀威尼斯畫派最鮮為人知的重要藝術家之一。他筆下常見色彩豐富、場面盛大的華麗場景，對葛雷柯造成很大的影響。這件作品與《歐貴茲伯爵的葬禮》有明顯相似之處。巴沙諾在畫面上的幾個區域重複使用鮮豔的色彩，營造出整體的熱鬧氣氛，提香、丁托列多與葛雷柯也會使用這種技巧。巴沙諾會用複雜的前縮透視法來處理姿勢，尤其是背對看畫觀眾的人物與動物，這也為葛雷柯帶來不少啟發。

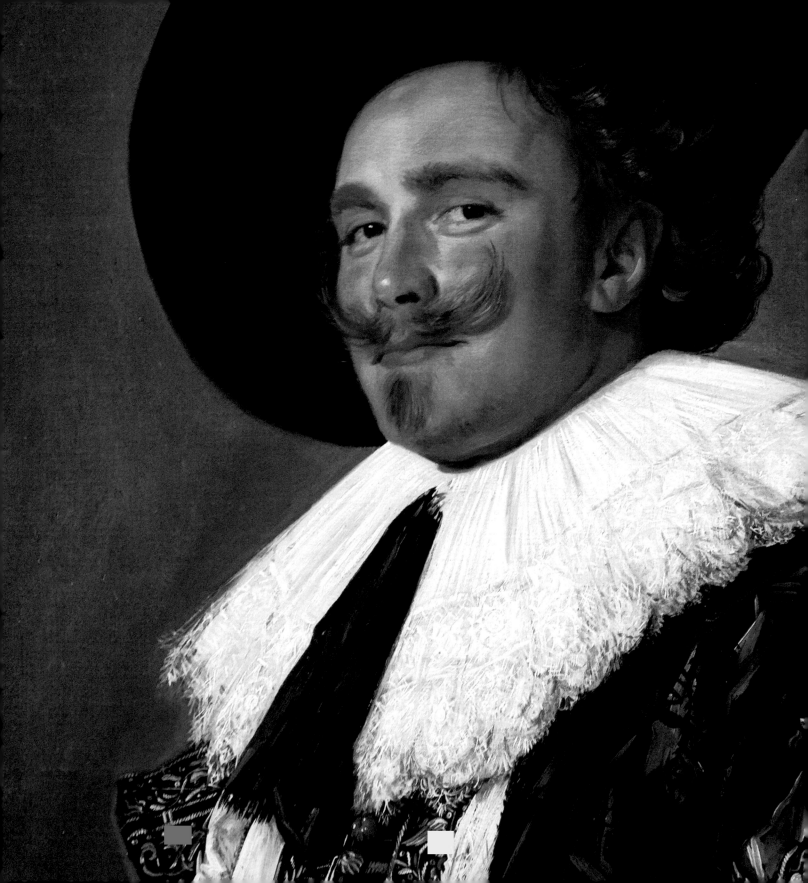

17世紀

巴洛克（Baroque）一詞可能源自葡萄牙文的「Barroco」，意思是「形狀怪異的珍珠」。巴洛克是繼矯飾主義之後發展出來的藝術風格，特色是藉由強烈的色調對比，為作品注入情感、動態及戲劇張力。這股潮流是在新教改革運動（Protestant Reformation）之後，從歐洲緊張的宗教局勢中發展出來的；這場宗教改革運動在16世紀造成了宗教、政治、文化與知識分子的動盪，分裂了原本由羅馬天主教獨尊的局面。在羅馬教廷於1545至1563年間召開的特利騰大公會議（Council of Trent）之中，決定了宗教藝術必須能教育和激發信徒的虔誠之心。大約在1560年時，反宗教改革（Counter-Reformation）登場，一直延續到三十年戰爭（Thirty Years' War）結束的1648年；隨之而來的，就是最先從義大利發展出來的嶄新藝術風格巴洛克藝術，而後蔓延至法蘭西、德意志、尼德蘭、西班牙和不列顛。巴洛克藝術旨在強化天主教的形象，題材聚焦天主教教義，在視覺和情感上營造出強烈的感染力。

以馬忤斯的晚餐
（The Supper At Emmaus）
卡拉瓦喬（Caravaggio）
1601 年作

油彩、蛋彩、畫布
141 × 196公分
英國倫敦，國家美術館

米開朗基羅·梅里西·達·卡拉瓦喬（Michelangelo Merisi da Cara-vaggio, 1571-1610年）出生於義大利卡拉瓦佐，天性傲骨反叛，然而他的作品確實舉世無雙。他曾在米蘭當西蒙尼·彼得扎諾（Simone Peterzano，約1540-1596年）的學徒，1592年搬到羅馬，開始擔任朱薩佩·西薩里（Giuseppe Cesari，約1568-1640年）的助手。自立門戶之後，他的畫作反映了極端的自然主義（Naturalism），戲劇性的明暗對比法以及暗色調主義（tenebrism）更加強了這個風格。

雖然卡拉瓦喬的藝術事業極為成功，但他用鄉下人當作模特兒來描繪聖經人物則冒犯了傳統人士的品味。他曾數次因與人鬥毆而入獄，在1606年更因在打架時殺了人，被教皇宣判死刑。他逃到羅馬，數年後得到教宗赦免，卻在返鄉過程中死於不明原因。他對後世的影響非常深遠，過世後有許多人模仿他的畫風，其中好幾個人因此被稱為卡拉瓦喬主義者（Caravaggisti），他們的風格就叫卡拉瓦喬風（Caravagesques）。

〈以馬忤斯的晚餐〉所描繪的聖經故事發生在耶穌被釘上十字架之後。兩名門徒在路上遇到了一個陌生人，並邀他共進晚餐。陌生人拿起麵包進行祝福時，他們發現原來他是復活的耶穌。

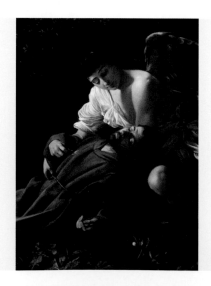

〈狂喜中的阿西西聖方濟〉局部，卡拉瓦喬，1595-1596年作，油彩、畫布，94 × 130公分，美國康乃迪克州哈特福，沃茲沃斯博物館（Wadsworth Atheneum）

這是卡拉瓦喬的第一幅宗教畫，描繪阿西西的聖方濟觸碰到聖痕（十字架在耶穌身上留下的傷痕）的那一刻。一名天使俯身查看方濟，親密的構圖投射出神聖的氛圍。

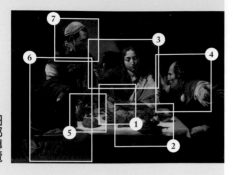

❷ 靜 物

這個描繪得非常精細、擺放位置非常靠近桌沿的水果靜物,充滿了象徵意義。例如開始腐朽的蘋果和無花果代表原罪;石榴暗示耶穌的復活;葡萄表示慈悲;梨子象徵耶穌。整體而言,水果代表繁衍與新生。在這籃水果的前方,桌子的視野沒有被擋住,顯示有一個位子是留給觀賞者坐的。

❶ 粗糙的手

卡拉瓦喬之所以會引起爭議,原因之一就是他把神聖人物畫成鄉下人的形象。他用窮人當模特兒,把他們粗糙、充滿皺紋的皮膚和髒兮兮的指甲畫出來。然而他是遵照特利騰大公會議的準則,在宗教畫中展現更多寫實主義的成分,以幫助信徒理解並接受天主教教義。

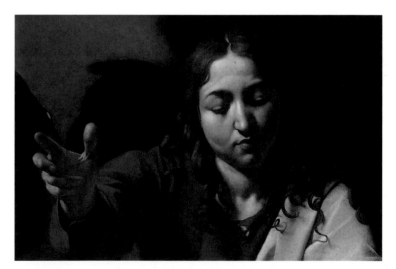

❸ 耶 穌

畫中的耶穌異乎尋常地沒有鬍子。卡拉瓦喬用強烈的明暗對比法畫出耶穌的頭部,強調他的五官,表現出戲劇化的立體感。客棧老板的影子投射在耶穌頭部後面,像一團深色的光環,雖然沒有落在耶穌的臉上,但暗示了不久前發生的悲慘事件。耶穌的右手伸向觀眾的方向,彷彿在歡迎大家進入畫中。

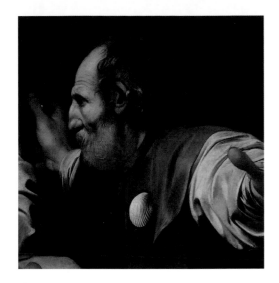

④ 朝聖者

使徒穿的長罩衫上的扇貝是朝聖者的傳統徽章，暗示他可能是使徒聖雅各。他也可能是革流巴；根據《聖經》，他是在前往以馬忤斯的路上遇到耶穌的門徒之一。

⑤ 祝福麵包

這一餐是臨時起意的。兩名疲憊、悲傷的旅人只是邀請一名陌生人到客棧來一起用餐，對方也同意了。他們請他祝福麵包。就在這一刻，他祝福時的動作和方式讓他們看出了他的身分。

⑥ 門徒

這名衣衫襤褸的門徒因為看到復活的耶穌，驚訝地把椅子往後推。他應該不是革流巴就是路克。

⑦ 客棧老板

客棧老板與畫中所有人物一樣，都是用真人模特兒畫出來的。他站在一旁看著耶穌，不明白發生了什麼事，不知道誰是耶穌，也不了解這一刻的重要性。他代表的是不信者。

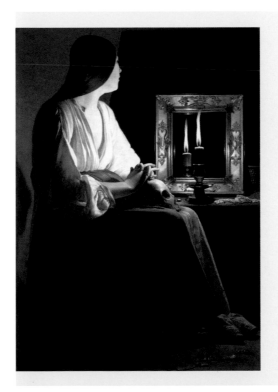

〈懺悔的抹大拉馬利亞〉，喬治·德·拉圖爾（Georges de La Tour），約1640年作，油彩、畫布，133.5 × 102公分，美國紐約，大都會藝術博物館

卡拉瓦喬在16世紀時畫了這個主題，而多年後喬治·德·拉圖爾創作了這幅更富劇場感的版本。在《聖經》中，抹大拉的馬利亞拋棄了她罪惡的生活方式，追求默觀的生活。拉圖爾把她和象徵虛榮的鏡子，以及象徵死亡的頭骨畫在一起。蠟燭表示精神上的啓蒙。他師法卡拉瓦喬，以強烈的明暗對比法呈現被燭光照亮的物件。

升起十字架（The Elevation Of The Cross）

彼得・保羅・魯本斯（Peter Paul Rubens）
1610-11 年作

油彩、畫布
462 × 341公分
比利時安特衛普（Antwerp），聖母大教堂（Cathedral of Our Lady）

彼得・保羅・魯本斯（1577-1640年）是巴洛克時期最多產、最具創新能力、最靈活多變、最搶手的畫家之一，也是17世紀法蘭德斯地區（範圍大致與今日的比利時相當）首屈一指的藝術家，深具文化素養、聰明才智和領袖魅力。他是一位受過古典教育的人文主義學者，經營一座大型工作坊，一生創作了大量的油畫、版畫及圖書插畫。此外，他也是受人敬重的外交官，和狂熱的藝術品與古董收藏家。他學徒時期曾在托比亞・維哈奇特（Tobias Verhaecht, 1561-1631年）、亞當・凡・諾爾特（Adam van Noort, 1562-1641年）和奧托・凡・文（Otto van Veen, 約1556-1629年）的門下學習，不過當時他所受的大部分訓練，都和模仿早期藝術家的作品有關。出師之後，魯本斯移居義大利，開始研究文藝復興時期的偉大作品，還有他過去透過複製品而認識的那些古典藝術，並且特別受到拉斐爾、米開朗基羅、提香、丁托列多和維洛內塞的啟發。他在義大利各地旅行、工作了八年，尤其經常效力於曼圖亞公爵文琴佐・岡薩加（Vincenzo Gonzaga）。

內魯本斯在1608年回到了安特衛普，並獲任命成為宮廷畫家，為當時尼德蘭的統治者阿爾伯特大公，以及大公夫人伊莎貝拉效勞。在這段時期，除了前往西班牙、義大利、法蘭西與英格蘭的幾趟重要外交任務，並在當地完成了幾項繪畫委託工作之外，他都定居在安特衛普。魯本斯的創作風格主要是以義大利藝術為基礎，特色在於充滿動態的構圖、大膽的用色和有力的筆觸，強調動作及感官的描繪。他為來自歐洲各地的重要贊助人服務，並獲西班牙國王菲利普四世與英格蘭國王查理一世封為爵士。他的作品包括祭壇畫、肖像畫、風景畫，以及以神話和寓言為主題的歷史畫，是一位極為成功的畫家，在藝術上享有長久不墜的聲望。

魯本斯在1610年受託為安特衛普的聖瓦卜爾加教堂（Church of St Walburga）繪製了這組祭壇畫。這項委託案是由當地富商科內利斯・凡・德・海斯特（Cornelis van der Geest）所安排，他同時也是縫紉品商業同業公會會長、聖瓦卜爾加教堂的管理人和藝術品收藏家。這幅巨型的三聯畫描繪了豎立耶穌十字架的場景；中幅以充滿動態的筆法，描繪一群人正在把耶穌被釘的十字架立起來。

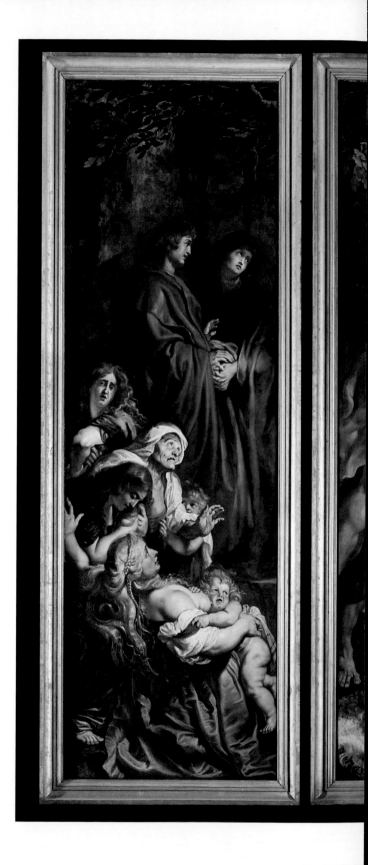

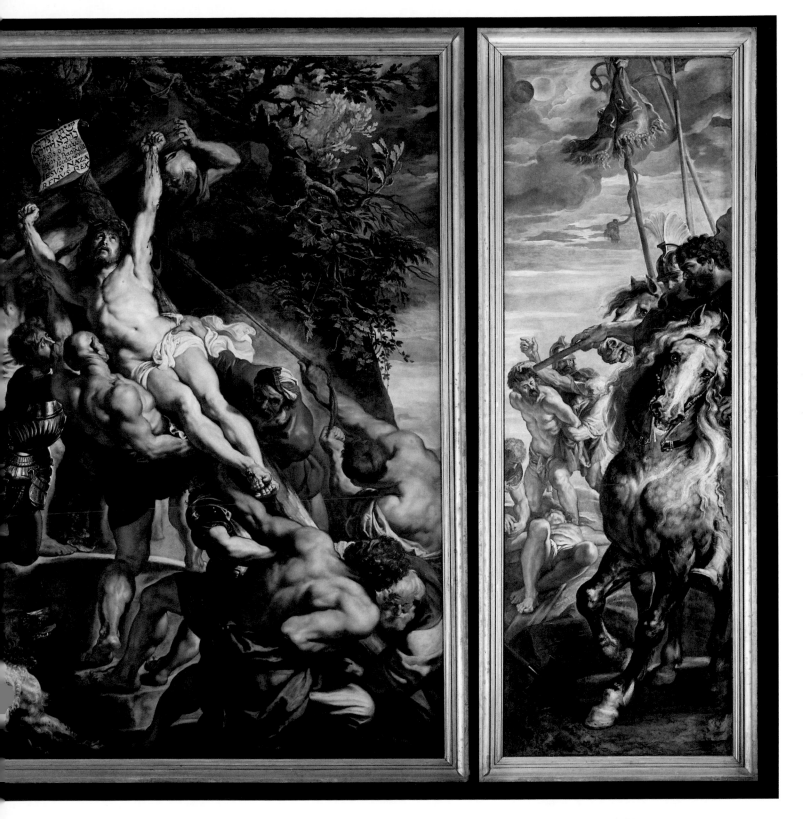

彼得・保羅・魯本斯 Peter Paul Rubens　115

細部導覽

❷ 耶穌基督

釘在十字架上的耶穌痛苦至極地被人往上抬，他的皮膚呈現出蒼白的藍灰色調，鮮血從掌心沿著手臂流淌下來。他的嘴唇已經發青，眼望上蒼，默默無語地祈求內心的力量。他的手臂下方有一張臉往外望，那是其中一名負責推高十字架的壯丁，他面露愧疚的神情，但這只是他的工作。

❸ 紅衣男子

抬起十字架的眾人之中，有的赤裸著上半身，有的則似乎是從事不同的職業。這名戴著黑白相間頭巾、身穿紅袍的男人，看起來像埃及人而不是羅馬人；而且他和其他大部分人一樣，並沒有看著耶穌，而是專心做自己的工作。

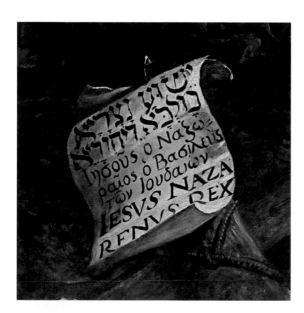

❶ 卷軸題字

魯本斯受過古典教育，所以很可能懂得亞蘭文、希臘文和拉丁文；他一向非常重視在詮釋《聖經》故事時的精確性，因此畫在十字架上方的卷軸上就包含了這三種語文。正如《約翰福音》所述，卷軸上的題字是「猶太人的王，拿撒勒人耶穌」。特利騰大公會議要求畫家在表現《聖經》故事時必須顧及歷史的正確性，魯本斯也遵循了這項指示。

❹ 羅馬士兵

一名穿戴閃亮盔甲的羅馬士兵，幫忙把十字架推到定位。他看著耶穌，知道耶穌正在承受痛苦。這名士兵是耶穌周圍少數幾個看著他的人之一，其他人大多專注於豎起十字架。這個士兵的形象取材自現實生活，魯本斯繪畫中的人物都是如此；他生動的表情是魯本斯為研究如何表現驚恐所畫的習作。他也和旁邊魁梧的男人形成了對比，這個人只顧著用力，完全無視於耶穌的垂死痛苦。

有別於其他大多數的宗教三聯畫，這件作品的三個畫屏都在講述同一則聖經故事。充滿戲劇張力的中屏顯示了米開朗基羅的影響；左屏描繪了旁觀者及哀悼者，右屏則有羅馬士兵，以及兩名與耶穌同時被釘上十字架的竊賊。

❺ 構圖

在這件作品中，魯本斯對文藝復興時期的傳統「X」形構圖做出了變化，把十字架的底部安排在畫面的一角，頂部則倒向上方的另一個角落，使耶穌的身體成為畫面的焦點。強烈的對角線構圖不僅能創造出動態感，更能讓觀者感覺這個事件就像直接發生在眼前。

❻ 用色

使用濃郁的色彩和塗繪表現法，是建立在提香的繪畫觀念上；而充滿戲劇張力的構圖及明暗對比，則來自卡拉瓦喬。畫布塗上底色之後，魯本斯使用溼潤的顏料直接勾勒出輪廓，使用的顏色包括：群青（青金石）、藍銅、大青、朱紅、鉛丹、赭褐、湖水黃、銅綠、鉛白及象牙墨。

❼ 方法

魯本斯的工作速度很快，他會先畫出一些詳細、精確的預備草圖。由於這幅畫作是在他成名致富之前創作的，所以主要都是親手完成。他也用了多位模特兒，並特別強調人物的遒勁肌肉、蓄勢待發的姿勢，以及前縮透視效果。他以極快的速度作畫，使用以松節油稀釋的油彩大膽下筆。

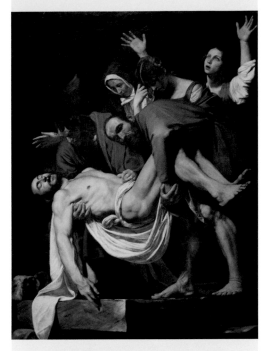

〈卸下聖體〉（Deposition from the Cross）局部，卡拉瓦喬，約1600-04年作，油彩、畫布，300 × 203公分，梵蒂岡（Vatican City），梵蒂岡畫廊（Pinacoteca Vaticana）

魯本斯旅居羅馬時，卡拉瓦喬正好就在那裡工作，對他產生很大的影響。反宗教改革運動最重要的藝術目標之一就是讓觀者有切身感。這幅描繪耶穌遺體被放入墓穴中的畫作也使用了對角線構圖。卡拉瓦喬筆下的耶穌有結實的肌肉，與一般常見的枯槁、瘦弱形象大不相同。此外也不用理想化的方式描繪，而是賦予尋常百姓的外貌；福音書作者約翰和尼哥底姆抱住聖體，約翰從胳膊下方托住，尼哥底姆則從膝蓋處抬起。他們兩人身後是聖母馬利亞、抹大拉馬利亞及革羅罷馬利亞。黑暗的背景中排除了對其他細節的描繪，迫使觀者將注意力集中在人物身上；採用前縮透視法描繪的墓穴石臺，看起來就像朝觀者的方向突出。這幅畫深深影響了魯本斯。

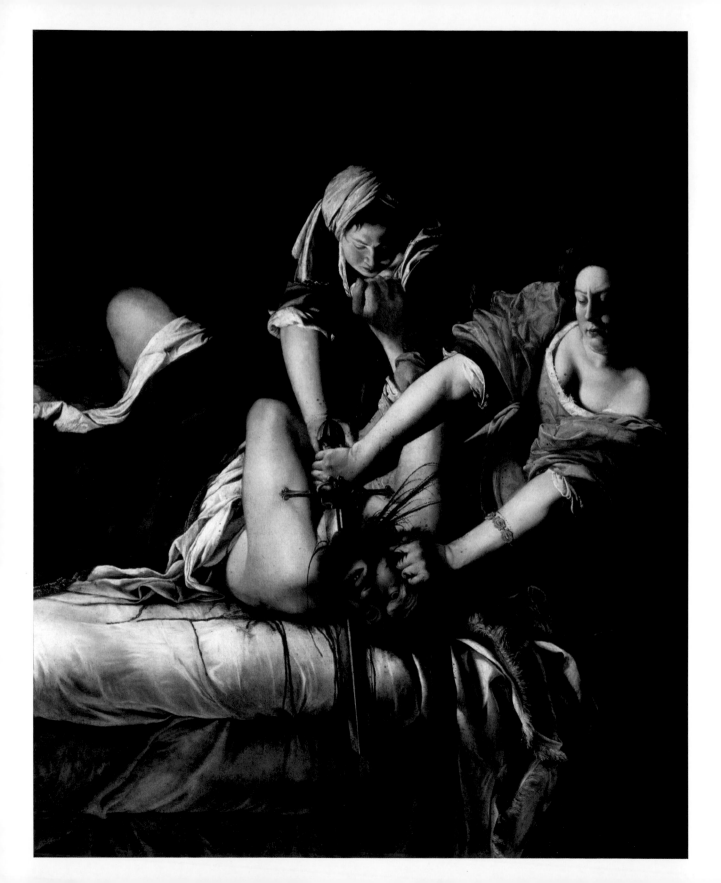

猶滴斬殺荷羅孚尼（Judith Slaying Holofernes）

阿特蜜希雅・簡提列斯基（Artemisia Gentileschi）
約 1620 年作

油彩、畫布
199 × 162.5公分
義大利佛羅倫斯，烏菲茲美術館

阿特蜜希雅・簡提列斯基（1593-約1652年）是托斯卡納畫家歐拉齊奧・簡提列斯基（Orazio Gentileschi, 1563-1639年）的長女，母親在她12歲時去世，後來被帶到父親的工作坊中從事繪畫工作，也和父親一樣深受卡拉瓦喬的影響。除了藝術方面的訓練之外，她幾乎沒有受過其他教育，直到成年才學習讀書寫字。她的生活和藝術密不可分，18歲那年，她遭到父親的朋友和同儕藝術家阿戈斯蒂諾・塔西（Agostino Tassi, 約1580-1644年）強暴。後來塔西並未履行結婚的承諾，歐拉齊奧於是尋求法律途徑，控告塔西。在七個月的審訊期間，阿特蜜希雅被迫提出使自己難堪的證據。塔西最後雖被判流放，必須離開羅馬，但這項命令並沒有執行。

　　阿特蜜希雅後來與一位佛羅倫斯藝術家結婚，並搬到佛羅倫斯，成為這個時期的主要畫家之一，先後獲得麥第奇家族及西班牙國王菲利普四世的贊助；當時女性藝術家非常少見。在佛羅倫斯，她還成為繪畫藝術學院（Accademia dell'Arte del Disegno）的第一位女性成員，並與當時許多傑出的藝術家、作家和思想家交遊。她高度寫實的繪畫風格充滿了力量及表現力，經常取材自聖經故事中堅強、受苦的女性角色。在父親的教導下，阿特蜜希雅也承襲了卡拉瓦喬的繪畫手法（卡拉瓦喬與歐拉齊奧兩人互相認識），她筆下的人物形象是直接汲取自現實生活中。阿特蜜希雅去世後幾乎被世人遺忘，直到1970年代，才由於成為女性主義的代表性人物而受到學界關注。

　　「猶滴斬殺荷羅孚尼」這個舊約聖經主題，她畫過許多遍，這個版本很可能是科西莫・德・麥第奇（Cosimo de' Medici）委託創作。猶滴這位聖經故事中的女英雄是來自拜突里雅城的一位猶太貴族階級寡婦；荷羅孚尼則是巴比倫王尼布甲尼撒手下的將軍，對猶滴的城市展開圍攻。她趁他在飲宴後醉得不省人事之時，用刀割下了他的首級。令人怵目驚心的寫實性、明暗對比及猶滴的動作，在很大程度上都是受到卡拉瓦喬的影響，這幅繪畫被公認是巴洛克時期的偉大作品之一。她對舊約聖經故事直接了當的驚人詮釋，至今仍使觀者震驚不已。

〈蘇珊娜與長老〉（Susanna and the Elders）局部，阿特蜜希雅・簡提列斯基，1610年作，油彩、畫布，170 × 121公分，法國巴黎羅浮宮

這幅有阿特蜜希雅簽名的現存最早作品，展現出當時年僅17歲的畫家的驚人成熟度與藝術造詣。畫作描繪了《聖經》中關於蘇珊娜的故事，她是品德高尚的年輕婦女，遭到兩名長老的糾纏，她拒絕他們之後卻被誣告奸淫。在《聖經》中，蘇珊娜為了她從未犯下的罪行而被判死刑，後來天主派遣但以理來拯救她，洗刷了蘇珊娜的冤屈。畫家從女性的角度來描繪這個故事，兩名男子對她糾纏不休時，蘇珊娜表現出抗拒與無力抵抗的樣子；而男性畫家在表現這個題材時，總會把蘇珊娜描繪成輕浮、忸怩作態的女子。阿特蜜希雅作品中的男子斜睨著蘇珊娜、威脅她，完全無視於她的反抗之意。這幅畫作中的柔和色彩及圓潤輪廓，也顯示出阿特蜜希雅受到米開朗基羅的影響。

❷ 手鐲

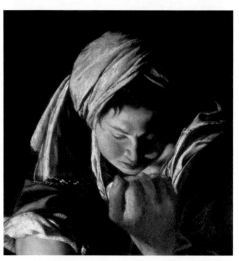

猶滴的手鐲上有兩個圖像，部分可以清晰辨識；其中一個是手持弓箭的女子，另一幅是女子舉著手臂，腳邊還有一隻動物。兩者都代表狩獵以及月亮與動物女神黛安娜；在藝術中，則是聖母馬利亞的前身。而黛安娜就是希臘神話中的阿蒂蜜絲（Artemis），象徵阿特蜜希雅自己。

❶ 荷羅孚尼

阿特蜜希雅以淋漓盡致的細膩手法，描繪荷羅孚尼從酒醉狀態中醒來的樣子，他還無法完全了解正在發生的情況，也無力抵抗兩名女子。猶滴左手揪住荷羅孚尼的頭髮，用另一隻手割他的脖子，腥紅的鮮血噴在白色的床單上。過去繪畫中對於這則故事的描繪，通常會讓猶滴使用荷羅孚尼自己的軍刀；但在這裡，阿特蜜希雅卻畫了一把十字架形狀的劍，暗示基督戰勝邪惡與罪愆。

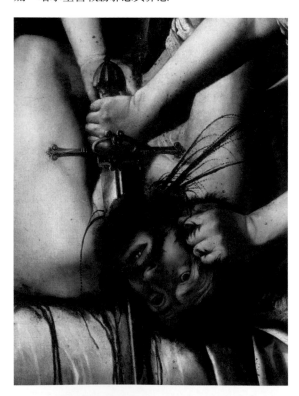

❸ 阿貝拉

傳統上，背景中的女僕通常都被描繪成老婦；但在這幅畫中則是一名年輕女子協助她的女主人壓制這個暴虐之人。這不僅使她們的行動看起來真實合理，也營造出女性共謀的故事情境。在酒醉狀態下，孔武有力的將軍還是能擊倒一名女性，但肯定無法同時制伏兩名女子。荷羅孚尼揮出拳頭試圖推開阿貝拉，卻被她牢牢地按在床上。

❹ 猶滴

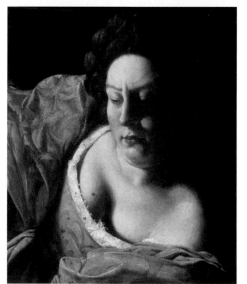

荷羅孚尼對她的家鄉發動攻擊之後，猶滴就來到他的營帳之中，假意和他談判。她的美貌迷住了他，於是荷羅孚尼邀請她共進晚餐，打算誘姦猶滴，結果卻因為喝了太多酒而醉倒了。猶滴抓住了這個機會，把這個居心叵測的人斬首。在這幅畫中，她的臉皺起了眉頭，袖子往上推到手肘，胸口和上身的衣物都濺上鮮血。

阿特蜜希雅是以現實生活中的人物作為模特兒，並且特別強調光影明暗的強烈對比。她的畫作充滿戲劇性的人物表現和鮮活的情緒張力，且往往從極富衝突性的角度來描繪身形壯碩的人物，很快就成為引人注目的作品。為了清楚傳達自己的觀點，她會直接了當地表現出故事中某些最鮮明逼真的元素，毫不含蓄。

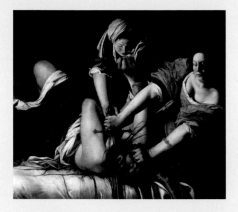

❺ 質地

與這個殘酷情境形成鮮明對比的，就是猶滴精緻的衣著與荷羅孚尼營帳帷幔的質地。她穿著金色的錦緞，他身上則覆蓋了酒紅色的天鵝絨毯。清爽的白色亞麻床單營造出質感與色彩間的醒目對比。猶滴手中金銀雙色的利劍閃耀金屬的光芒，與她手臂上的手鐲相呼應。

❻ 構圖

雖然這幅畫看起來有別於傳統風格，但位在畫面下方中心三分之一處的利劍，其實是相當古典的表現方式。畫中三個人物的手臂全部聚攏在荷羅孚尼的頸部，像箭頭一樣地向觀者指出這場刺殺行動的重點。此外也強調了正在發生的恐怖事件，以及從垂死之人身上湧出的鮮血。

❼ 充滿自信的手法

阿特蜜希雅使用稀薄的油彩來描繪，色彩包括：湖水紅、朱紅、赭黃、群青、藍銅、赭褐、鉛黃、鉛白及象牙墨。阿特蜜希雅意圖透過藝術進行心理動勢的實驗。她找出聖經故事中最聳動的場景，然後用大膽的筆法和溼潤的顏料盡情揮灑。

〈猶滴斬首荷羅孚尼〉（Judith Beheading Holofernes），卡拉瓦喬，1598-99年作，油彩、畫布，145 × 195公分，義大利羅馬，國家古代美術館（Galleria Nazionale d' Arte Antica Palazzo Barberini）

雖然卡拉瓦喬也選擇了猶滴割下將軍首級的這個戲劇性時刻，但他這幅作品並不像阿特蜜希雅的版本那麼令人震撼。不過還是看得出阿特蜜希雅參考了這幅畫的某些做法，包括暗色調、黑色背景和荷羅孚尼的表情。但是，卡拉瓦喬筆下的猶滴在行刺時，態度顯得恐懼而畏縮。《聖經》裡特別為猶滴留下了列傳，因為她以女性身分體現了以色列人勇於戰勝敵人的力量。在這幅畫中，猶滴與她的女僕從右邊進來，荷羅孚尼向上翻的雙眼，顯示出他已經活不了了，但生命跡象仍在。對於斬首場景的逼真、精準描繪，顯示出卡拉瓦喬可能曾經目睹當時的處決過程。

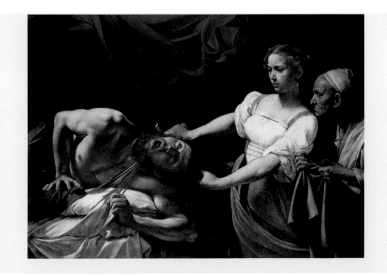

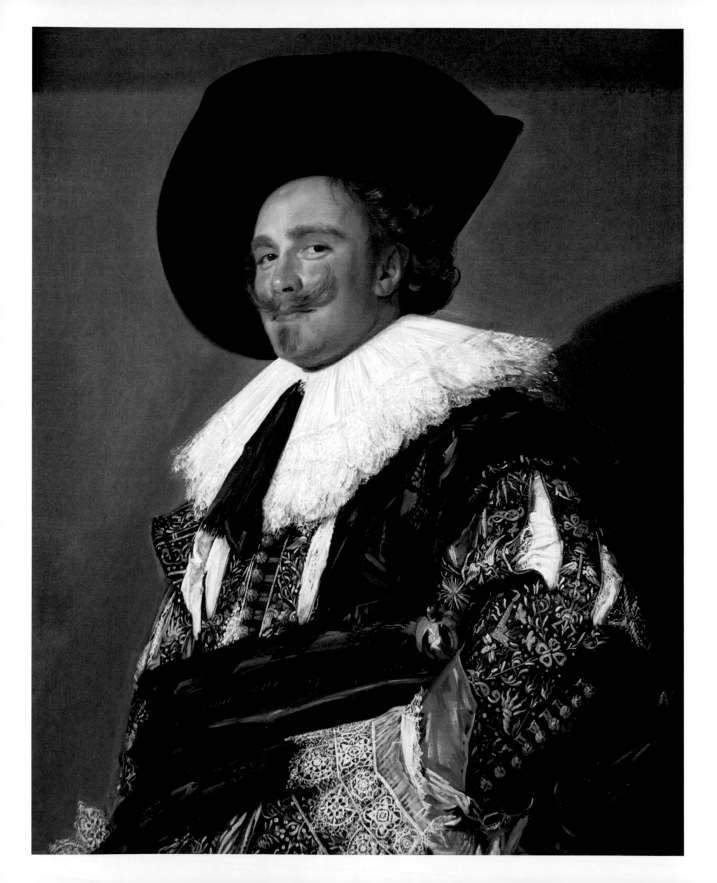

微笑的騎士 (The Laughing Cavalier)

法蘭斯・哈爾斯 (Frans Hals)
1624 年作

油彩、畫布
83 × 67.5公分
英國倫敦，華勒斯收藏館 (Wallace Collection)

法蘭斯・哈爾斯 (約1582-1666) 出生於安特衛普，年幼時就因為家鄉被西班牙人侵略，而隨父母逃離，並於1585年在哈倫 (Haarlem) 落腳，往後終其一生都定居此地。1600至1603年間，他向法蘭德斯移民卡勒爾・凡・曼德爾 (1548-1606年) 習藝，在很短的時間內就建立了獲利豐厚的事業。哈爾斯為哈倫的市民繪製能表現出人物性格、栩栩如生的肖像畫，並以此聞名，作品包括個人肖像畫，以及家族、市民警衛隊與哈倫救濟院委員會成員的群體肖像畫。他尤其擅長於安排人物之間的互動。

雖然哈爾斯藝術事業很成功，但人生中也遭遇過幾次嚴重的財務困境，最後在窮困潦倒之中去世。他分別和兩個妻子生下十個小孩；由於債務不斷增加，為了支應家庭與工作上的開支，他也做過畫作修復、藝術經紀和藝術稅務專員的工作。他生活態度隨和，畫風充滿了明朗的活力，透過毫不拘泥的表現方式、自由揮灑的筆觸，打破了傳統，並運用柔和的色彩和光線來營造氛圍，重新定義了肖像畫的既有觀念。

這幅生氣勃勃的半身肖像畫，涵蓋了使哈爾斯躋身一流肖像畫家的所有元素。畫面看起來就像是看著畫中人物一揮而就，表現出一位完美體現了巴洛克時期騎士風範的尊貴之人。人物的姿態瀟灑地往後倚，並注視觀者，在華美的服飾下展現出他的財富與自信，臉部表情只是淺淺地微笑，也沒有證據表明他是「騎士」。儘管未經證實，但據說他就是成功的荷蘭布商提爾勒曼・羅斯特曼 (Tieleman Roosterman)，哈爾斯在兩年後還為他畫了另一幅肖像。畫中人物穿著華麗服飾，流露出風流倜儻的挑逗神情，可能表示這是一幅訂婚肖像，雖然並沒有發現伴侶的畫像。這件作品最初名為〈男子肖像〉 (Portrait of a Man)，19世紀晚期畫作在倫敦皇家藝術學院 (Royal Academy) 的一場展覽中展示，首次命名為〈微笑的騎士〉，此後一直沿用至今。

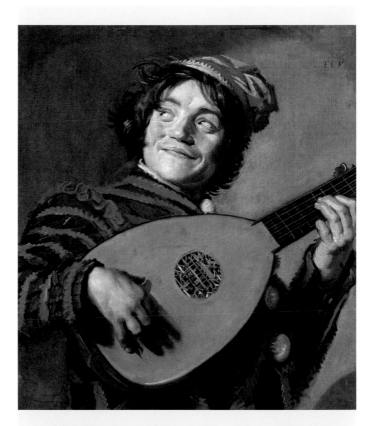

〈彈魯特琴的小丑〉 (Buffoon with a Lute)，弗蘭斯・哈爾斯，1624-26年作，油彩、畫布，70 × 62公分，法國巴黎，羅浮宮

畫中描繪的可能是一位演員，他穿著小丑服，正在彈奏一把魯特琴，因此這是一幅使用模特兒的人像畫 (tronie)，而非受客戶委託繪製的肖像畫 (portrait)。這幅畫也諷諭了世人對音樂的虛榮心態。自由的處理手法、隨性的筆觸和簡單直接的構圖，都營造出一種即時感。採用明亮側光的表現手法，是在後人稱之為哈爾斯的「卡拉瓦喬主義」時期中形成的；不過他應該沒有追隨過卡拉瓦喬，只是採取這類繪畫當時流行的做法。

❷ 蕾絲

紡織及釀酒曾經是哈倫的重要貿易產業，17世紀才被絲綢、蕾絲和錦緞紡織業所取代。在這幅畫作中，哈爾斯非常仔細地描繪了蕾絲荷葉領及刺繡精美的衣袖，甚至包括透過衣袖開縫處露出來的蕾絲。畫中人物滿懷自信、神氣十足地穿著這身華服，暗示了布料可能是他生命中的重要一環。

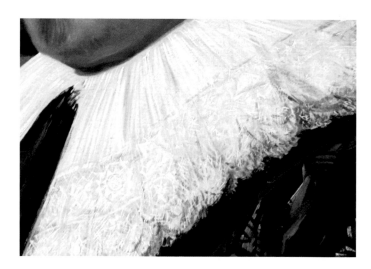

❸ 衣袖

男子的衣袖上裝飾了金色、白色及紅色交織而成的華麗刺繡，呈現出繁複精緻的圖案（包括丘比特的蜜蜂、墨丘利的雙翼權杖、帽子、箭矢、火焰、愛心及愛情繩結），代表了愛情的快樂與痛苦。男子臂彎裡夾著一把西洋劍的金色劍柄圓頭，但這不見得代表畫中人物身在軍旅之中，因為當時的人認為劍術是紳士的表徵。

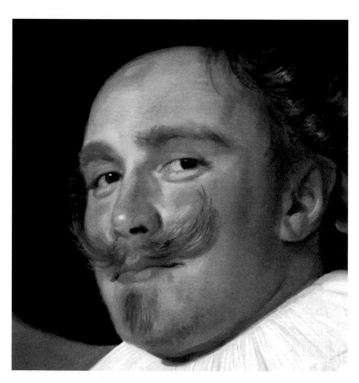

❶ 面容

男子的視線對著觀者，露出世故的眼神和微笑。瀟灑的黑色帽子、兩撇上翹的小鬍子和一撮鬍鬚，都是當時最時尚的造型；充滿光澤感的鼻子、粉紅色的臉頰和嘴唇，暗示他身強體健。他的一頭捲髮、潔白的荷葉領及英挺的姿態，表示他是一位自豪的年輕紳士；嘴角上那抹意味不明的微笑，則傳達出幾許活潑和幽默感。

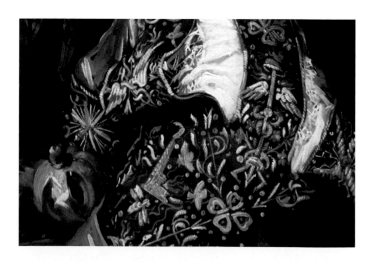

這是哈爾斯最著名的肖像畫之一，完全展現了哈爾斯在生動刻畫人物性格上的精湛技巧，以及他駕輕就熟、勇於突破的風格。

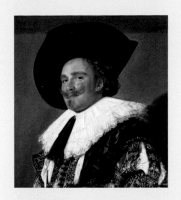

④ 構圖

哈爾斯把人物安排在很靠近圖畫平面的位置，並從較低的視角來描繪他，創造出具有親密感的畫面，並迫使觀者仰視他。男子看起來就像從空無一物的背景中突出來。

⑤ 筆法

當時認為筆觸是不應該被看見的，但哈爾斯反其道而行，從臉部細膩交融的筆觸，到服裝上更長的畫筆痕跡，都營造出一種隨性感。這種不拘的畫法在當時是很少見的，但在19世紀時被視為寫實主義及印象派的先驅。

⑥ 色彩

就像與他同時代的西班牙畫家迪亞哥·維拉斯奎茲（Diego Velázquez）一樣，哈爾斯也用色彩來構成外觀與形狀，而非色調。畫中冷調的灰色背景及黑白兩色的服裝，有效地使鮮明的黃色、紅色與橘色凸顯出來，創造出華麗燦爛的視覺效果。

⑦ 層疊油彩

哈爾斯經常採用「直接法」（Alla Prima），義大利文的意思是「一次完成」，這個術語也常用於描述快速、果決的筆觸。此外，他也會運用「溼中溼」畫法，不等顏料乾，直接塗上其他濕潤顏料。

〈穿禮服的瑪丘莎〉（Marchesa Brigida Spinola Doria），彼得·保羅·魯本斯，1606年作，油彩、畫布，152.5×99公分，美國華盛頓特區，國家藝廊

哈爾斯的繪畫風格與手法都是獨一無二的，但他是受到同時代的法蘭德斯畫家魯本斯的啟發。雖然他並未見過這幅肖像畫，不過兩人的作品卻有幾個相似之處。魯本斯在義大利熱那亞（Genoa）畫了這幅作品，熱那亞的貴族瑪丘莎·布里吉達·斯皮諾拉·多利亞（Marchesa Brigida Spinola Doria）在前一年結了婚。如同哈爾斯的〈微笑的騎士〉，魯本斯也藉由女子注視觀者的敏銳眼光，以及嘴唇上一抹神祕的微笑，來營造出強大的存在感。魯本斯運用精湛的筆法和半透明顏料，細細描繪她華麗非凡的服飾，並以光線打亮了她的臉孔。她的目光也顯示這幅畫需要仰視欣賞。

金牛犢的崇拜
（The Adoration Of The Golden Calf）

尼可拉斯・普桑（Nicolas Poussin）
1633-34 年作

油彩、畫布
153.5 × 212公分
英國倫敦，國家美術館

法國藝術家尼可拉斯・普桑（1594-1665年）的創作生涯幾乎都在羅馬度過。他感性細膩且學養豐富，作畫前會對主題進行深入研究。他的藝術風格以明晰、嚴謹和細膩流暢的線條為特點，為許多後輩藝術家帶來了重要啟發，其中包括賈克－路易・大衛（Jacques-Louis David）、尚－奧古斯特－多明尼克・安格爾（Jean-Auguste-Dominique Ingres）和保羅・塞尚（Paul Cézanne）。

他出生於諾曼第的小鎮安德利（Les Andelys），先是在盧昂（Rouen）接受訓練，而後又到過巴黎。由於深受古典及文藝復興時期藝術的吸引，他在1624年經威尼斯前往羅馬，在義大利期間逐漸發展出自己的風格，特點是運用複雜的構圖來描繪古典故事中的人物。不僅如此，他也成為風景畫的先驅。在1640至1642年間，他奉紅衣主教亞曼－尚・迪普萊西・德・黎希留（Armand-Jean du Plessis de Richelieu）之命，回巴黎擔任國王的首席畫師。

這幅畫的委託人是阿馬迪奧・德爾・波佐（Amadeo dal Pozzo），他是普桑在羅馬的贊助人卡西亞諾・德爾・波佐（Cassiano dal Pozzo）的親戚。在《舊約聖經・出埃及記》中，摩西帶領以色列人逃離埃及的奴隸制度。他登上西奈山領受刻了《十誡》的石板回來時，發現這群以色列人又重拾異教徒的生活方式，鑄造一隻金牛犢作為崇拜對象。

〈阿卡迪亞的牧羊人〉（The Arcadian Shepherds）局部，尼可拉斯・普桑，1637-38年作，油彩、畫布，87 × 120公分，法國巴黎，羅浮宮

這幅畫描繪古典的田園場景中的牧羊人。墓碑上的拉丁文「Et in Arcadia Ego」，意思就是「我，死神，也在阿卡迪亞」，代表即使在古希臘的世外桃源中，死亡也是無所不在的。

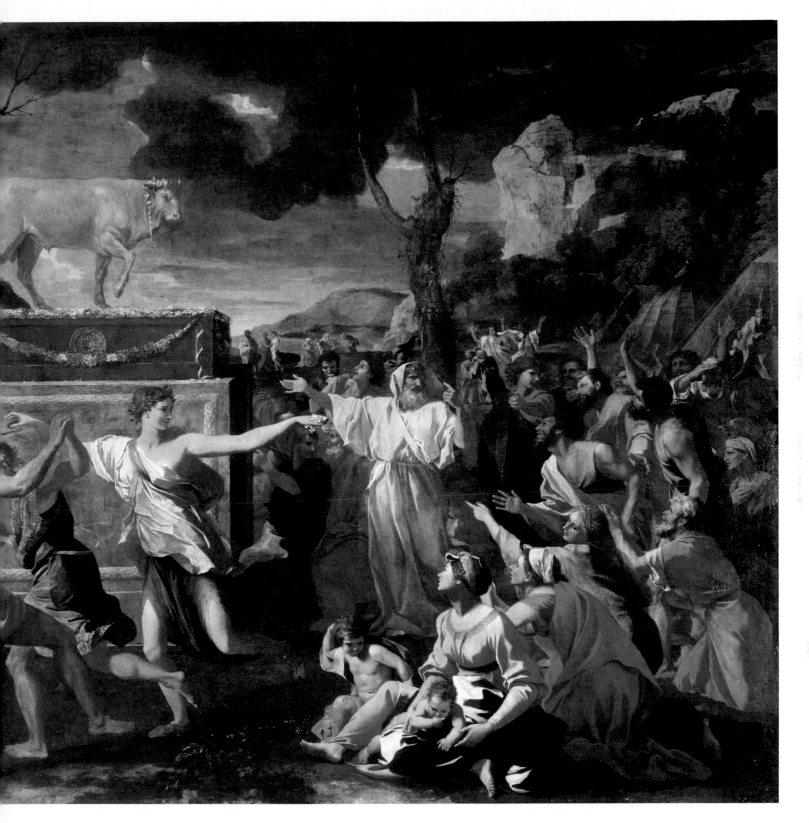

尼可拉斯・普桑 Nicolas Poussin 127

細部導覽

❶ 白衣男子

《聖經》上說,摩西上西奈山領受十誡,離開以色列人40晝夜。他不在的時候,以色列人要求亞倫幫他們鑄造偶像,並用歌舞來崇拜。這個人物就是摩西的哥哥亞倫,他在以色列人的要求下打造金牛犢的塑像。他搜集了所有女人的金耳環,然後鑄造成這座塑像。普桑讓亞倫穿上白袍,使他在人群中凸顯出來。他的手勢能吸引觀者把視線投向金牛犢。

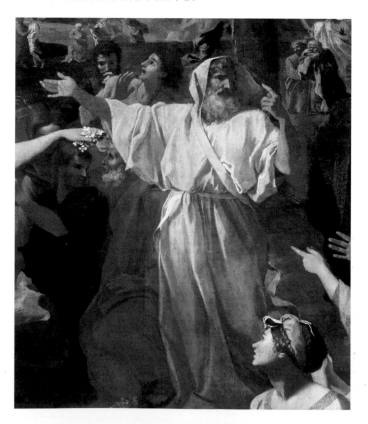

❷ 摩西

畫面的左上角可以見到摩西與約書亞的小小身影,他們正帶著十誡石板從西奈山下來。根據《聖經》所述:「摩西挨近營前,就看見牛犢,又看見人跳舞,便發烈怒,把兩塊板扔在山下摔碎了。」畫中他對以色列人崇拜偶像的愚行怒不可遏,正要把石板摔碎。

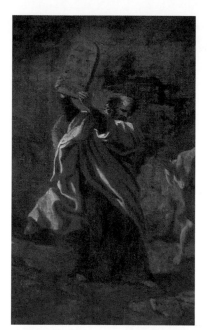

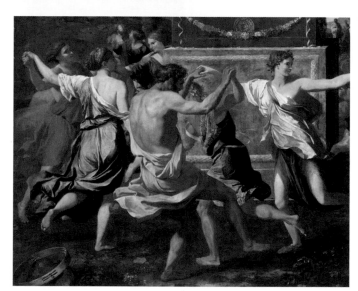

❸ 跳舞的人

這些正在跳舞的人物,明顯受到文藝復興時期繪畫及古典雕塑的啟發。觀者第一次欣賞這幅畫作時,注意力很容易被這些人物吸引。據說普桑曾用黏土塑造出一些小人模型,作為他的模特兒。就如同浮雕或希臘彩繪花瓶上的人物一樣,這些人物雖然各有各的姿勢與動作,但彼此是孤立的。普桑在整幅畫上重複使用藍色、紅色與橘色,以統一構圖。白衣女子伸長的手臂把觀者的視線引導到亞倫,以及坐在角落上的人。

❹ 塑像

金牛犢塑像安置在高聳的祭壇上，在和煦的陽光下閃閃發光，下方是正在敬拜的人。金牛犢抬起一條腿，顯得非常寫實，明顯是普桑的寫生之作。雕像周圍的天空朦朧晦暗，暗示了不祥的氣氛。這座塑像矗立在地平線上時，天空的雲層逐漸聚攏，遮蔽了清晨的陽光，刻意迫使觀者去注視它。背景中的山丘所構成的「V」形亮部，也強調了這座塑像的存在。

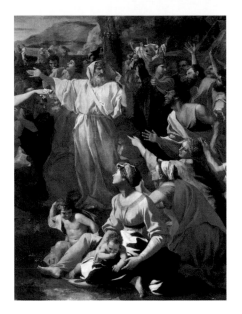

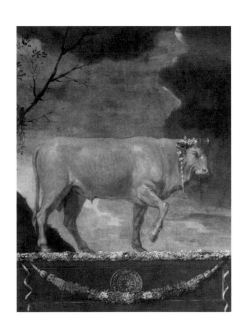

❺ 劇場式畫面

普桑創造了一個舞臺式的場景。這些人物坐在畫面右下方，與左邊充滿動態的人物所散發出來的活力與狂熱形成對比。這群人配置成三角形，前景是嬰兒，其他成人則與後方在跳舞的人穿著相似的衣服，正驚奇地觀看眼前的景象。眾人朝金牛犢高舉手臂，而手臂形成的斜線，同樣把觀者的視線引向金牛犢。

❻ 筆法

普桑的筆觸顯得克制、明快而流暢，謹慎勾勒出這個輪廓鮮明的畫面，強調了他線條第一的信念，這點後來受到法蘭西藝術學院的奉行。普桑的許多追隨者也都採用這種做法，後來被稱為「普桑主義者」。這一派主張在外形的描繪上，線條比色彩更重要，認為色彩只是繪畫中的裝飾性元素。普桑主義者也景仰古典藝術。

〈蘇格拉底之死〉（The Death of Socrates），賈克－路易·大衛（Jacques-Louis David），1787年作，油彩、畫布，129.5 × 196公分，美國紐約，大都會藝術博物館

普桑的風格對18世紀的新古典主義有很大的影響，賈克－路易·大衛尤其受到他的古典主題及流暢輪廓線條的啟發。這幅畫根據柏拉圖的敘述，描繪了蘇格拉底被判死刑的情景。蘇格拉底被雅典政府判以不虔敬眾神及腐蝕青年思想的罪名，他可以選擇放棄自己的信念，或是喝下毒芹自殺。大衛所描繪的正是蘇格拉底即將喝下毒藥的前一刻，鎮定自若地與哀慟的門徒討論靈魂的不朽。透過與普桑相似的用色與人物裝束，大衛恰如其分地創造出這位博學之士的形象。

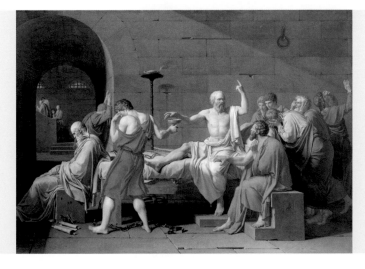

夜巡〔The Night Watch〕

林布蘭·凡·萊因〔Rembrandt Van Rijn〕
1642年作

油彩、畫布
379.5 × 453.5公分
荷蘭阿姆斯特丹，國家博物館〔Rijksmuseum〕

林布蘭〔1606-69年〕全名是林布蘭·哈爾曼松·凡·萊因
〔Rembrandt Harmenszoon Van Rijn〕，出生於萊登
〔Leiden〕，當時是荷蘭共和國〔Dutch Republic〕的第二大
城。他是公認歐洲藝術中最偉大的畫家及版畫家之一，也是
荷蘭歷史上最重要的藝術家。林布蘭以自畫像、同時代人的
肖像畫以及他對歷史和聖經故事的詮釋而享有盛名，也是第
一位為公開市場而非特定贊助人創作的大藝術家，他的油
畫、蝕刻版畫及素描，在歐洲各地都以高價售出。他的職業
生涯適逢荷蘭的財富與文化都極其興盛的時期，歷史上常稱
為「荷蘭黃金時代」。雖然他年少成名，晚年卻活在貧病困
頓之中，但是仍享有崇高的藝術聲譽。

　　畫中的場景其實是設定在白天，但是由於長年累積下來
的層層髒汙與光油，使得畫面變暗，到18世紀末才首度被誤
稱為〈夜巡〉。這是一幅描繪市民警衛隊的群像畫，較準確
的畫名應該是〈法蘭斯·班寧·柯克隊長與威廉·凡·羅伊
登伯赫副官所率領的警衛隊〉〔Officers and Men of the
Company of Captain Frans Banninck Cocq and Lieutenant Willem
van Ruytenburch〕。

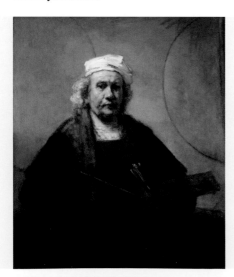

〈有兩個圓圈的自畫像〉〔Self-Portrait with Two
Circles〕，林布蘭·凡·萊因，1659-60年作，油
彩、畫布，114.5 × 94公分，英國倫敦，肯伍德宅
邸〔Kenwood House〕

林布蘭在53歲時畫下了自己作畫時的模樣，手持調
色盤、畫筆和畫杖。背景中兩個不完整的圓形所代
表的意義至今仍然成謎。有人說這兩個圓形影射了
喬托當年為了展現自己的繪畫實力，所畫下的完美
圓形。林布蘭在此留下了各種未完成的細節，例如
他的衣服；此外他還使用脫離常規的作畫方式，用
筆桿來刮出鬍鬚的線條。

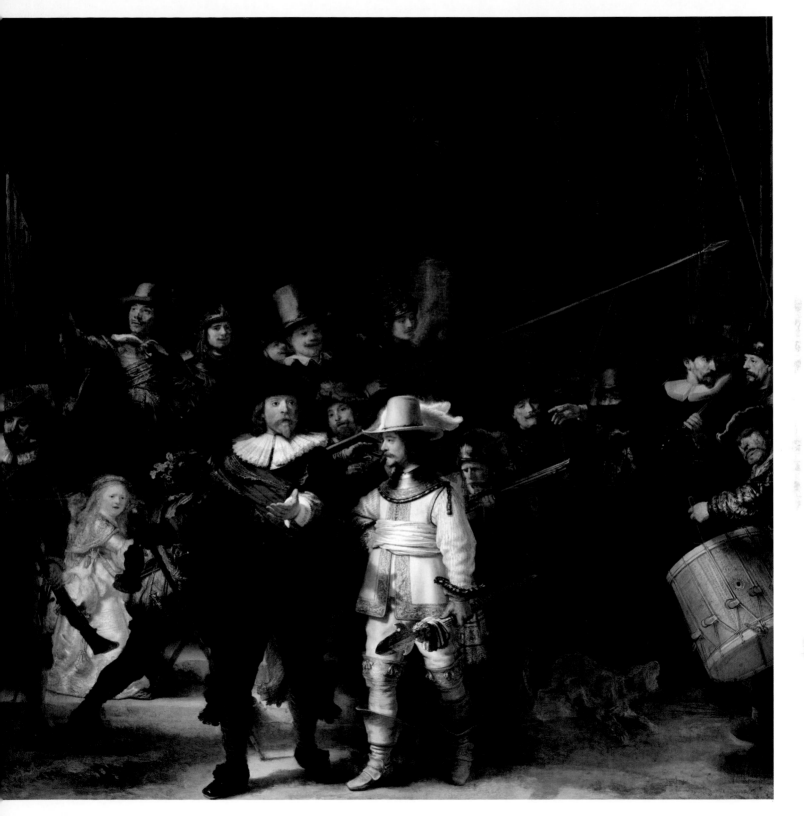

林布蘭・凡・萊因 Rembrandt Van Rijn 131

❷ 柯克隊長

這個身穿黑衣、繫著紅色值星帶的人就是率領第二區民兵隊的法蘭斯·班寧·柯克隊長,後來當上阿姆斯特丹的市長。他象徵荷蘭新教的領導地位。大約在1639年時,他與17名民兵成員一同委託林布蘭繪製這幅畫。

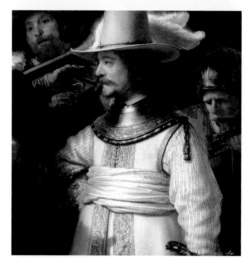

❶ 神祕女孩

這名在黑暗中閃閃發光的金髮女孩,穿著一襲金色的禮服,不僅呼應了副官身上的華麗服飾,而且吸引了觀者的注意力。她腰帶上倒掛著一隻大白雞,而「雞爪」正是民兵警衛隊的象徵,他們的徽章圖案就是襯著藍底的金色爪子。因此,這名小女孩在此是作為警衛隊的象徵或吉祥物。

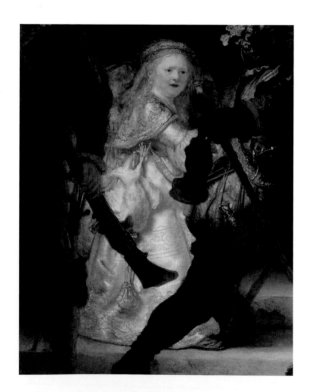

❸ 黃衣男子

林布蘭的繪畫說明了荷蘭新教徒與荷蘭天主教徒之間的聯合。這名身穿黃衣、繫了白色值星帶的男子,就是柯克隊長的副官威廉·凡·羅伊登伯赫,他手持一把儀式用騎兵槍,正向前邁步,與柯克隊長一同率領警衛隊。黃色代表勝利,他則代表荷蘭天主教徒。

❹ 警衛隊員

民兵警衛隊是一群應召共同保衛城市安全的人。他們會在固定的時間會合,這幅畫就描繪了其中一次集合的場景。林布蘭畫這幅作品時,民兵實際上已不再需要保衛阿姆斯特丹的安全,也不需要在白天或夜晚巡邏。在戴頭盔的人物身後,有一名頭戴貝雷帽的男子望向畫面外,那就是林布蘭自己。

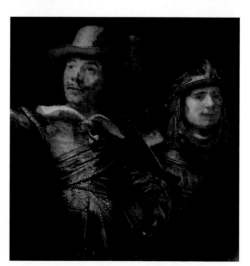

❺ 動作感

林布蘭大膽的構圖營造出英勇的動作感，畫中眾人正各就各位，準備出巡。他的人物安排方式使畫面充滿生氣，並透過強烈的明暗光影加以強化。林布蘭的藝術之路並不尋常，沒有依循傳統上對年輕畫家的建議，前往義大利隊藝術進行第一手研究，認為從自己本國的藝術中就能學習到足夠的養分。

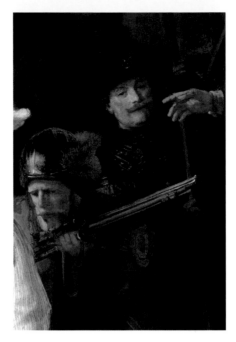

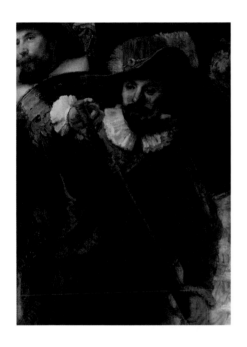

❻ 技巧

林布蘭在畫中運用了多種技巧，某些地方鉅細靡遺地描繪，某些部分則以厚塗的方式帶過，並利用明暗對比法來營造出戲劇性與空間深度。而且畫中有各種動作，每一個人物都在活動中，而不是站著不動或只是擺出簡單的小動作，例如這個舉著步槍蓄勢待發的人。

❼ 武器、鼓手與狗

林布蘭沒有為畫中人物配備統一的制服或盔甲，而是畫成穿著各種盔甲和頭盔，手持各式各樣的武器。有些人高舉長矛，還有一個鼓手正在擊鼓激勵士氣，另外還有一隻狗在他的腳邊熱烈地吠叫。這群人正在列隊行進，但可能只是要前往射擊比賽或參加遊行。

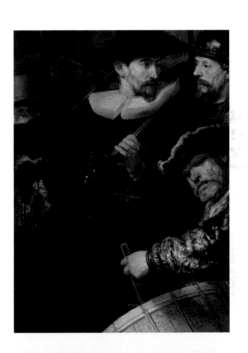

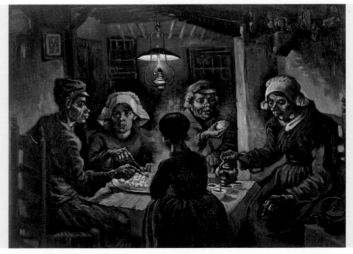

〈吃馬鈴薯的人〉（The Potato Eaters），文森·梵谷（Vincent van Gogh），1885年作，油彩、畫布，82 × 114公分，荷蘭阿姆斯特丹，梵谷博物館（Van Gogh Museum）

文生·梵谷在荷蘭紐南（Nuenen）與當地農民和勞工一起生活時畫了這幅作品，他想要以最真實的方式刻畫出這些人及他們生活的樣貌。梵谷從小就很喜歡林布蘭的畫，在這幅畫中他也選擇了林布蘭慣用的深沉色調，來描繪農民灰暗的生活條件；而他受林布蘭影響的鬆散筆觸，更加強了這樣的效果。此外梵谷深刻地表現出農民僅以馬鈴薯果腹的寒傖生活，這種精神上的深度也仿效了林布蘭對他人的同理心。

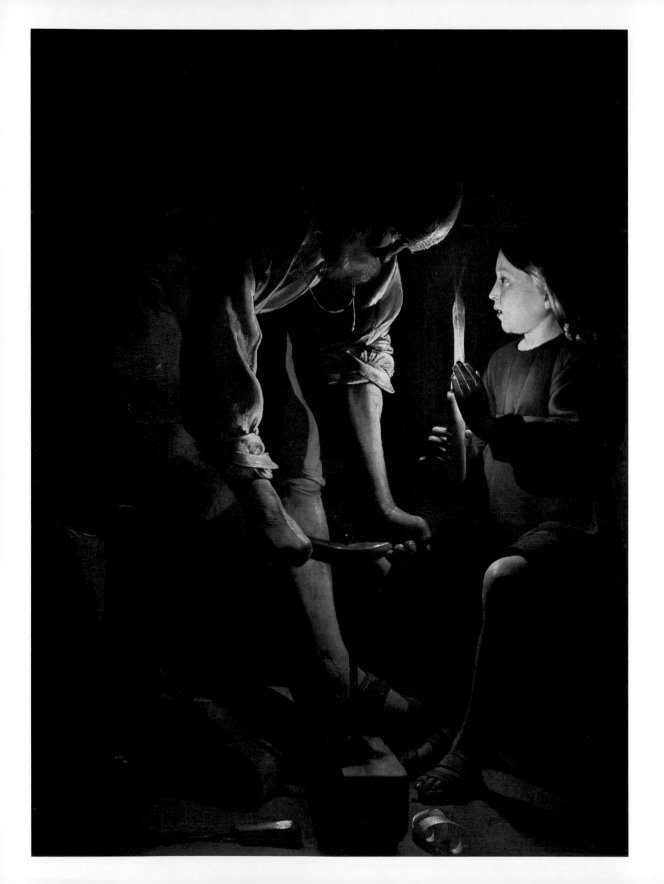

木匠聖約瑟 (St Joseph The Carpenter)

喬治・德・拉突爾 (Georges de La Tour)
約 1642 年作

油彩、畫布
137 × 102公分
法國巴黎，羅浮宮

法國巴洛克時期畫家喬治・德・拉突爾（1593-1652年）的藝術生涯大多在當時的洛林公國（Duchy of Lorraine）度過，創作題材以宗教畫及風俗畫為主，善於使用強烈的明暗對比法及燭光來營造畫面氣氛。

拉突爾是麵包師傅的第二個孩子，生於天主教梅斯教區（Diocese of Metz）的小鎮塞爾河畔維克（Vic-sur-Seille）；這個教區雖然歸屬神聖羅馬帝國，但是自1552以來一直由法國所統治。拉突爾的生平事跡和教育背景大多不詳。他早年可能到過義大利和尼德蘭，因為他的繪畫反映了卡拉瓦喬的自然主義和暗色調主義，以及荷蘭烏特勒支畫派（Utrecht School）與北歐地區其他同時代畫家的影響，例如荷蘭畫家亨德里克・特布魯根（Hendrick Terbrugghen）。也有可能他是透過北方藝術家的油畫及版畫，而熟悉了他們的技法與風格。他這一時期的繪畫是採用明亮的日光作為光源，特點在於靜謐的氛圍，以及對裝飾物與質地一絲不苟的描繪。然而，與卡拉瓦喬不同的是，拉突爾的宗教畫缺乏戲劇張力與動態感。他在1620年結婚後就定居在呂納維爾（Lunéville）這個繁榮富庶的小鎮；在這裡，他不僅憑藉宗教畫及風俗畫而成為一名受人尊敬的畫家，還獲得了多位重要人物的贊助，包括法王路易十三、洛林公爵亨利二世及拉費特公爵（Duke de La Ferté）。大約在1638至1642年間，拉突爾旅居巴黎擔任國王的畫師，他的畫作在這時愈來愈常採用單一燭光來照亮場景，並逐漸簡化了形式的描繪。他去世後就湮沒在歷史中，直到1915年，德國學者赫曼・沃斯（Hermann Voss）才在原本以為出於其他藝術家之手的幾幅作品中，辨認出他的風格。

這幅畫是拉突爾想像中的耶穌童年生活。《聖經》裡幾乎沒有提到耶穌的童年時期，除了《路加福音》中關於馬利亞與約瑟找不到這名12歲少年的一段記載：「過了三天，就遇見他在殿裡，坐在教師中間，一面聽，一面問。」畫中耶穌的年紀更小一點。拉突爾描繪了當時在約瑟的工作坊中可能發生的場景。

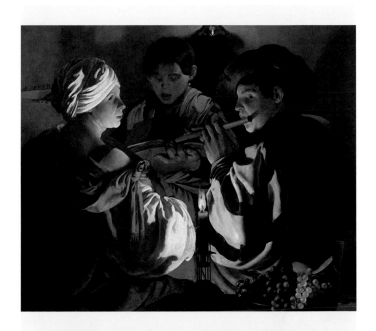

〈音樂會〉（The Concert），亨德里克・特布魯根，約1626年作，油彩、畫布，99 × 117公分，英國倫敦，國家美術館

亨德里克・特布魯根（1588-1629年）是追隨卡拉瓦喬的荷蘭畫家之一，他與格里特・凡・洪特霍斯特（Gerrit van Honthorst,1592-1656年）和迪爾克・凡・巴伯倫（Dirck van Baburen, 約1595-1624年）三人被合稱為「烏特勒支的卡拉瓦喬畫派（Utrecht Caravaggisti）」。卡拉瓦喬的影響在他們的畫中非常明顯，繼而啟發了拉突爾。這幅畫中的場景，很容易令人聯想起卡拉瓦喬也曾經探索過的主題，在燭光照亮的空間中，以大比例的半身像，描繪了一群穿著各色服飾的樂手。映照在牆面上的人物影子、微妙的色彩變化、人物間的親密感以及對於樂手的近距離描繪，都營造出親臨現場的感覺。特布魯根的許多繪畫主題都包含了像這樣飲酒作樂及彈奏樂器的人，這點也直接影響了拉突爾。

❷ 小耶穌

這個皮膚白皙、一頭金色長髮、臉圓嘟嘟的八歲小男孩注視著他的繼父，一邊在說話或是問問題。他的臉被打亮成畫面中最亮的部分，甚至照亮了房間，確保觀者能知道他的身分。他的眼睛、牙齒、鼻子和頭髮上都點上了白顏料，以增添寫實感。小耶穌殷切地凝視約瑟的眼神，對17世紀強調家庭生活重要性的觀念表達了認同。不過拉突爾對情感的刻畫往往缺乏說服力。

❶ 聖約瑟

中世紀流傳不少記載耶穌童年故事的次經文獻，其中一則故事是約瑟受託製作一張床，他帶小耶穌去物色合適的木材，但他在裁切木頭時才發現自己測量有誤，這時小耶穌施展奇蹟，使木材變成正確的尺寸。儘管這不是什麼精確的故事，但拉突爾畫出了木匠的主保聖人聖約瑟在工作坊中彎腰工作的樣子，僅由一根蠟燭照亮場景。他額頭上的皺紋及灰白的鬍子，都顯示出他的年紀——比馬利亞年長得多。

❸ 持蠟燭的手

小男孩幫約瑟舉著蠟燭，指甲看起來髒髒的。拉突爾技巧精湛地以強烈的明暗對比法描繪他的右手，並在護著燭火的左手創造出被強光照射的感覺——象徵性地暗示了耶穌為他人的生活帶來光明，如同《約翰福音》所述：「我是世界的光。跟從我的，就不在黑暗裡走，必要得著生命的光。」一根小小蠟燭的火光卻能照亮整個房間，使這幅畫充滿了象徵意涵。

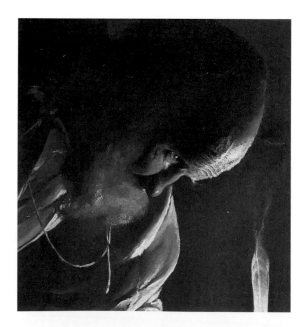

④ 木匠工具

這個日常生活場景暗示了神的存在。約瑟雙手握住一具螺旋鑽,正在一塊木頭上鑽孔。拉突爾使木頭與螺旋鑽大致呈十字形,含蓄地暗示了耶穌日後犧牲自己被釘上十字架。拉突爾在當時參與了洛林當地的方濟會復興運動,所以他也把焦點放在方濟會所鼓勵的三大崇敬對象,分別是:聖約瑟、耶穌基督和十字架。

拉突爾最初經常描繪色彩鮮明的場景和墮落的人,後來轉而描繪暗色調、以燭光來營造獨特氛圍的場景,而且往往選擇宗教主題。他在處理肌膚、質地和光線時運用的技巧,以及畫面的場景安排,都是刻意為了引起觀者的興趣,並創造戲劇性。

⑤ 暗色主義

拉突爾運用了暗色主義及明暗對比法,兩者都涉及了明、暗區域在畫布上的對比呈現,而且往往同時使用。明暗對比法是運用較少量的陰影和漸層色調來增強空間深度感,較常用於形態的塑造。暗色主義則是專門用來營造戲劇性效果,如同我們在約瑟的上衣皺褶所看到的。

⑥ 寫實主義

儘管有各種形態上的簡化,拉突爾的繪畫還是展現出高度的寫實性。即使是很小的細節,他也會透過直接的觀察來仔細描繪,例如這片掉落在地上的刨花。和普桑一樣,他更著重線條而非色彩;但是在透過色調對比來強調寫實性及戲劇性這方面,則是師法卡拉瓦喬。

⑦ 色彩

有別於他早期的許多作品,拉突爾使用了柔和而明亮的基本色,這可以看成混合了義大利與北歐藝術的影響。他主要使用赭褐、棕土、黑、紅等大地色來作畫,並以鉛白色勾勒出最明亮的區域。他所用的色彩反映出一個簡樸場景中的平凡本質。

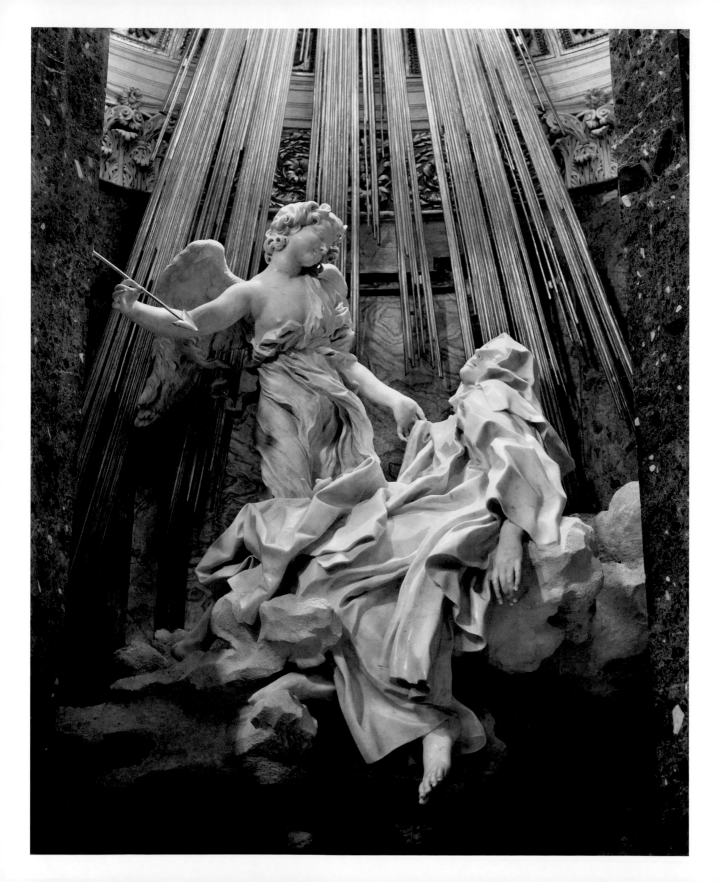

聖女大德蘭的狂喜（The Ecstasy Of St Teresa）

吉安・羅倫佐・貝尼尼（Gian Lorenzo Bernini）
1645-52 年作

大理石
高350公分
義大利羅馬，勝利聖母教堂（Santa Maria della Vittoria）

吉安・羅倫佐・貝尼尼（1598-1680年）是義大利雕塑家、建築師、服裝及舞臺設計師，也是劇作家，公認是巴洛克雕塑的創始人。他以建築師及城市規畫師的身分設計了世俗與宗教建築，以及結合了建築與雕塑的大型作品，例如公共噴水池和教皇墓碑。他與同時代的藝術家競爭激烈，尤其是建築師弗朗切斯科・博羅米尼（Francesco Borromini），以及畫家與建築師皮耶特羅・達・科爾托納（Pietro da Cortona, 1596-1669年），但由於教皇烏爾班八世及教皇亞歷山大七世的贊助，他的藝術地位盛極一時。貝尼尼是虔誠的羅馬天主教徒，他以華麗的戲劇性手法來傳達巴洛克風格的雄偉壯麗本質，並以創新的詮釋方式挑戰了當時的藝術傳統。他充滿動態的人物刻畫，表現出外露的情感和敏銳的寫實主義，他還會利用特殊工具來隨心所欲地處理大理石，讓石雕看起來如同真人肉體般柔軟。貝尼尼的才能綜合了雕塑、繪畫與建築，因此能夠獲得羅馬當時最重要的委託工作，包括剛完工的聖彼得大教堂（St Peter's Basilica）的裝飾工程。他不僅一手打造了教堂前方極其重要的聖彼得廣場，教堂內部的許多結構也都是他的設計。

羅馬勝利聖母教堂的〈聖女大德蘭的狂喜〉雕像，高踞在柯納洛禮拜堂（Cornaro Chapel）的一座神龕之中。這件雕塑呈現聖女大德蘭（St Teresa of Avila）的故事，天使手持金色長矛刺向她，使她經歷聖靈充滿的瞬間而進入狂喜狀態。情景取材自這位16世紀西班牙聖人的自傳《耶穌的德蘭修女的一生》（The Life of the Mother Teresa of Jesus, 1611年出版）：「我看見祂手持金色長矛，鐵鑄的矛尖上似乎燃燒著火焰。祂顯現在我的眼前，用長矛刺入我的心，並穿透了我的五臟六腑；祂把長矛拔出時，彷彿也把我的五臟六腑都掏了出來，使我整個人被神的愛所穿透，陷入狂喜。那巨大的痛苦令我呻吟；儘管如此，這種極度痛苦所帶來的甜美感受超越了一切，誰也不希望停下來。」天使的右手握著一把代表神聖之愛的矛，並在準備要刺入大德蘭的心時，低頭看著她，完成了她與神的神祕結合。

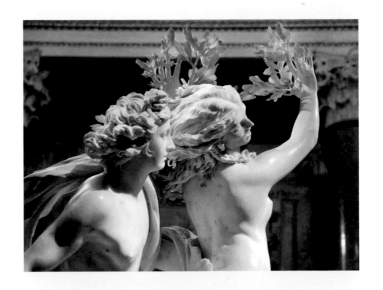

〈阿波羅與達芙妮〉（Apollo and Daphne）局部，吉安・羅倫佐・貝尼尼，1622-25年作，大理石，高243公分，義大利羅馬，波格賽美術館（Galleria Borghese）

這件作品描述了達芙妮與阿波羅的故事，取材自古羅馬詩人奧維德的《變形記》。太陽神阿波羅被丘比特的金箭射中，對河神珀紐斯的女兒達芙妮一見鍾情，深陷愛欲無法自拔。但是達芙妮已經被丘比特用會使人排斥愛情的銀箭射中，一直逃避阿波羅的追逐。最後她央求父親：「請毀滅給我帶來傷害的美貌，或是改變毀了我生活的身體吧！」於是她當場定住，腳開始在地上長出樹根，皮膚逐漸被樹皮覆蓋，手臂變成樹枝，頭髮長成樹葉。樞機主教西比奧內・貝佳斯（Scipione Borghese）委託貝尼尼製作了這座雕像，透過異教題材來灌輸相應的基督教道德觀念，底座上刻有這樣的拉丁文釋義：「喜於追求短暫歡愉之人，終將只能獲得樹葉及苦澀的果子。」

② 天使

泰瑞莎如此描述手持金矛現身的天使：「他身材不高，可以說是矮小，美得不可思議，臉上閃耀光芒，彷彿是天使中最崇高的一位，似乎全身都是火……。他出現在我面前，把金矛一次又一次地刺入我的心，使神至高無上的愛以熊熊烈火灼燒我的全身。」天使的衣服披在一邊的肩膀上，裸露出他的手臂和上半身的一部分。貝尼尼對細節的講究，完全體現在他一絲不苟的刻畫之中。

① 聖女大德蘭

聖女大德蘭是反宗教改革時期的西班牙修女，也是神祕主義者和作家。年長後經歷到第一次神祕經驗，此後一再重複發生。她把這些經驗寫成文字，描述她如何感覺基督或天使現身，使她達到神魂超拔的狂喜狀態。在這件雕塑中，貝尼尼刻畫了聖女大德蘭倚在一片雲朵上，雙眼緊閉、嘴唇微啟，陷入近乎情色的狂喜之中。布滿皺褶的寬大衣袍，與她光滑純潔的臉部形成鮮明對比。

③ 衣服

泰瑞莎全身裹著帶有兜帽的寬大長袍，腳是赤裸的，左腳更醒目地展現出來。兩處看得見的肢體都鬆軟無力地垂下，長袍的皺褶與厚重的布料增添了場景的戲劇性。

④ 金色光芒

貝尼尼巧妙利用了作品上方的隱藏窗口來引入光線，並用鎏金銅打造出作為背景的金色太陽光芒，用意在於增加戲劇性，並加強想要營造的神聖感受。

陳列這座雕塑的禮拜堂也是貝尼尼設計的。由於坐落在神龕的高臺之中，這件作品常被稱為「Gesamtkunstwerk」，在德文中的意思是「總體藝術」，表示一件藝術品在舞臺般的場景之中，使建築、雕塑、繪畫與光線效果合而為一。

❺ 構圖

貝尼尼的創作受到矯飾主義藝術家的影響，使他的動態構圖有別於當時的藝術作品。這件雕塑看起來就像把觀者納入其中，進入修女與天使之間的私密時刻——彷彿用來陳列作品的凸面體壁龕乍然開啟，向觀者揭示這一幕。

❻ 動態感

布滿皺褶的衣料和流動的形態，創造出動態感和官能性。隨著人物姿態改變方向的衣褶，使這一幕奇觀充滿能量。這件作品描繪了故事中最樞心的時刻，暗示了激昂的狀態與情感，讓人感覺這是當下捕捉到的一瞬間。

❼ 質地、理想主義與寫實主義

如波濤般翻湧的衣紋和皺褶、濃密捲曲的頭髮和飽滿柔軟的皮膚，都是用冰冷、堅硬的大理石表現出來的。雖然他以理想化的手法來描繪人物，但是他們的個體特徵和表情都顯得相當自然可信。

〈聖母哀子〉（Pietà），米開朗基羅，1498-99年作，大理石，高174公分，梵蒂岡，聖彼得大教堂

在所有的雕塑家中，貝尼尼最推崇米開朗基羅。這座雕像是用來作為樞機主教的墓葬紀念碑，也是唯一一件有米開朗基羅簽名的作品，描寫耶穌在各各他山受難之後，聖母抱著耶穌聖體的場景。這件雕塑是由一整塊卡拉拉（Carrara）出產的純白大理石雕刻而成，採用金字塔型的構圖。有幾個地方並不合自然比例，例如馬利亞的身形比耶穌大；然而，米開朗基羅清楚地知道，如果把馬利亞雕成正確的尺寸，在視覺上就會被耶穌吞沒。此外，對於一個兒子已經33歲的婦女來說，她顯得過分年輕；有人認為，她青春的容貌正象徵了聖母無法玷汙的純潔。然而，透過米開朗基羅超凡的技藝，作品中的所有元素（例如肉體、衣褶、姿態及情感）都顯得再自然不過。

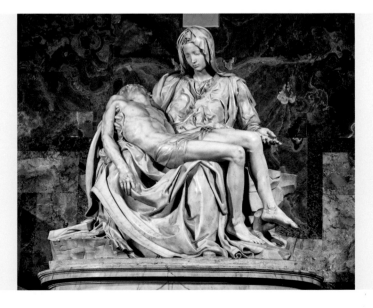

示巴女王出訪的海港
（Seaport With The Embarkation Of The Queen Of Sheba）

克勞德·洛蘭（Claude Lorrain）
1648年作

油彩、畫布
149 × 196.5公分
英國倫敦，國家美術館

克勞德·洛蘭（約1604-82年）原名克勞德·吉列（Claude Gellée），他在風景畫上的成就，在他在世時乃至於後來幾個世代都無人能及。他是普桑的少數幾個朋友之一，也出生在洛林公國，大部分時間也都在義大利創作，擅長使用近乎神聖的光線效果來描繪古典式的大自然與理想化景觀。

　　洛蘭出身貧困之家，13歲就離開家鄉前往羅馬，此外他這段時期的生平幾乎沒有人知道。十年後他回到洛林，在來自南錫（Nancy）的巴洛克畫家克勞德·德魯特（Claude Deruet, 1588-1660年）門下當學徒。一年後返回羅馬，從此定居下來。他的作畫方式是先在郊外到處寫生，然後回到畫室，透過這些詳細的草圖來完成風景畫。從1635年起，他開始記錄並保存自己畫過的每一幅畫，集結成作品集《真跡錄》（Liber Veritatis）。洛蘭雖然影響了許多畫家，但原創性並不高。他的風景類型及色調範圍都頗為侷限，而且沒有太多發展，但因為有勢力的主顧喜歡他這樣畫，所以他沒有理由改變。這幅作品是根據《聖經·列王記》的敘述，描繪示巴女王即將出訪耶路撒冷的所羅門王的故事。

〈聖烏蘇拉出訪的海港〉（Seaport with the Embarkation of St Ursula），克勞德·洛蘭，1641年作，油彩、畫布，113 × 149公分，英國倫敦，國家美術館

這幅畫的創作時間早於〈示巴女王出訪的海港〉，描繪聖烏蘇拉的生平故事中的一景。從畫中可以看出洛蘭的演進，因為他開始簡化對古典式海港的描繪。

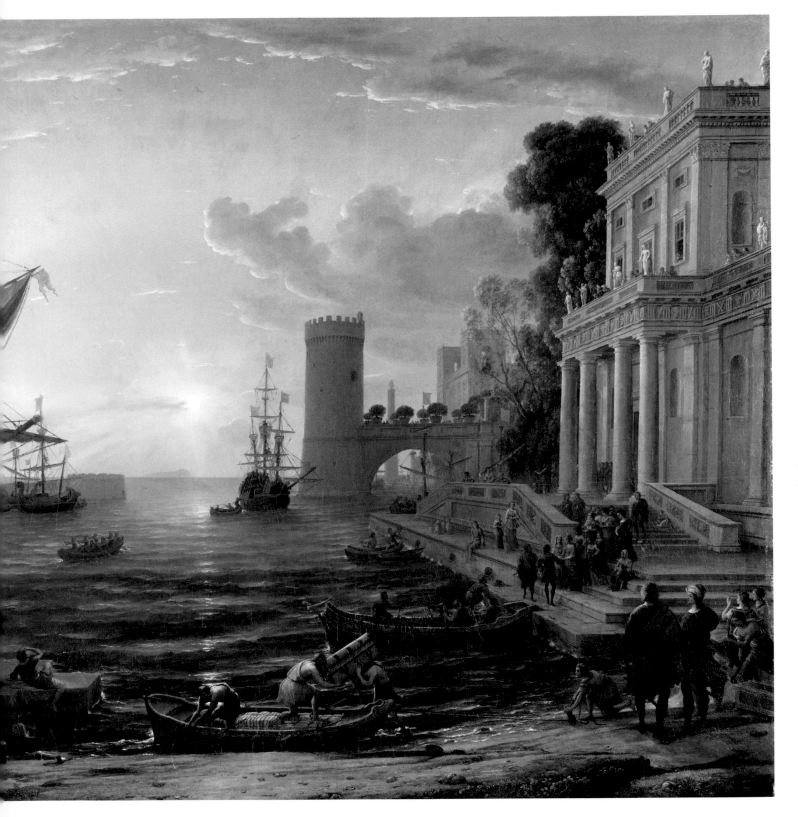

克勞德・洛蘭 Claude Lorrain 143

細部導覽

❷ 自然主義

在古羅馬科林斯柱式的基座旁，有個男孩坐在碼頭邊，舉起手來遮擋刺眼的陽光。一旁還有一個和示巴女王同樣穿寶藍色衣服的水手，正要把小船拖上岸。畫上的人物和建築都取材自現實生活，洛蘭悉心描繪各種細節，目的在於傳達出真實的瞬間。他把這一切畫在淺色地面上，亮度會從後續加上的色彩底下透出來，營造出光輝明亮的畫面。

❸ 陽光

光線始終是洛蘭繪畫中最重要的元素，而這幅畫的場景是由黎明的朦朧光輝所照亮。他早期的一項創新做法是讓旭日或夕陽在海面上直接照射觀者。在這件作品中，和煦的太陽正從海面上升起，耀眼的光芒含蓄而細膩地散發出來，並使海面呈現出波光粼粼的景象。洛蘭把太陽置於畫面的幾乎正中心，作為柔和的光源。

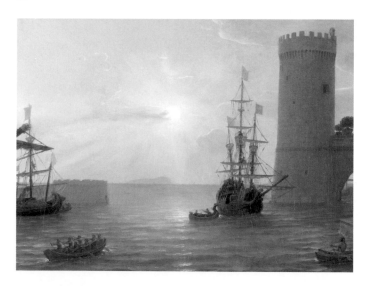

❶ 示巴女王

穿著粉紅色束腰上衣、寶藍色斗篷，頭戴金色皇冠的金髮女王，正從階梯上走下來。一艘小艇準備要接她上船。女僕攙扶著女王和她的侍女群，一位男子接過女王的手，要帶她登上小艇。相傳示巴位在非洲，所以把這位女王描繪成金髮有點奇怪；不過洛蘭把她當成聖母馬利亞來畫，還讓她穿上了寶藍色斗篷。

❹ 大船

即將把女王和侍女載往耶路撒冷的大船上有許多活動正在進行。透過宏偉的古羅馬圓柱可以看到水手正在為出航做準備；有個男孩爬上桅杆的瞭望臺，另一個在船首斜桁上；有些人負責牽引繩索，有些人正在和底下划船的人對話。這些小小人物及各種動作的細膩描繪，顯示出洛蘭對細節的關注，也讓整個場景生動起來。

❻ 古羅馬別墅

洛蘭以一絲不苟的細節描繪這座比例優美的古羅馬別墅和大量的人物活動，例如在屋外觀看女王出訪的民眾。後來的風景畫家通常會以更如實、客觀的方式來描繪，而洛蘭的風景畫是從故事展開，再加上正在進行各種活動的人物。儘管如此，洛蘭的寫實風格、氛圍與光線效果，仍對後世的風景畫家產生了相當大的影響。

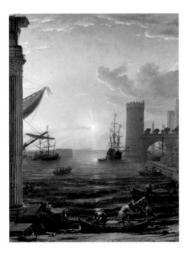

❺ 消失點

地平線上的船位於畫面的中心，也是所有正交線匯聚的消失點。這種做法有效地構成典型的「X」形構圖。洛蘭運用透視法，使畫面的左右兩邊互相平衡，呈現出明顯的對稱性。

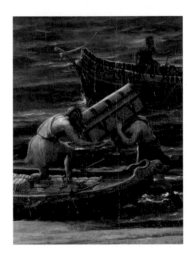

❼ 前景

示巴女王的行李正被搬上小艇，準備送到大船上。生活富裕的觀者，看到這種運輸方式以及長途旅行中載滿隨身行李的意象，必定會有所共鳴。洛蘭擅長在畫面中創造深度感，不是只靠透視，也靠前景細節的描繪。

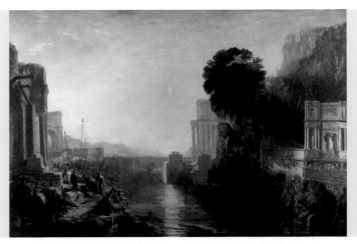

〈狄多建設迦太基〉（Dido Building Carthage），約瑟夫・馬羅德・威廉・泰納（J. M. W. Turner），1815年作，油彩、畫布，155.5 × 230公分，英國倫敦，國家美術館

這是英國畫家約瑟夫・馬羅德・威廉・泰納公開向洛蘭致敬的畫作，描繪古羅馬詩人維吉爾的拉丁文史詩《伊尼亞德》（Aeneid，約公元前30-19年）中的場景，畫中建築是女王狄多建立的迦太基，穿著藍色衣服的就是狄多，畫面右邊是她為死去的丈夫西卡烏斯（Sichaeus）建造的墳墓，站在她面前的大概就是伊尼亞德。由於受到洛蘭充滿明亮光輝的風景畫啟發，泰納在遺囑中特別要求，他這幅畫和另一幅畫在倫敦的國家美術館展示時，要擺在洛蘭的〈示巴女王出訪的海港〉與姊妹作〈以撒與利百加的婚禮〉（Landscape with the Marriage of Isaac and Rebecca，1648年作）之間。

宮女（Las Meninas）

迪亞哥·維拉斯奎茲（Diego Velázquez）
1656 年作

油彩、畫布
320 × 276公分
西班牙馬德里，普拉多美術館

巴洛克藝術家迪亞哥·羅德里格斯·德·席爾瓦·維拉斯奎茲
（Diego Rodríguez de Silva y Velázquez, 1599-1660年）不僅是西班牙畫派中最偉大的畫家，也是很多人心目中有史以來最偉大的歐洲畫家，他對西方藝術的發展帶來了巨大的影響。維拉斯奎茲出生於塞維亞（Seville），非常早熟，曾短暫師從老法蘭西斯科·艾雷拉（Francisco Herrera the Elder, 約1590-1654年），後來轉投法蘭西斯科·帕切科（Francisco Pacheco, 1564-1644年）門下。他生涯之初專畫一種名為「Bodegón」的西班牙式靜物畫，1623年被任命為西班牙國王菲利普四世的宮廷畫家。這位國王宣布，只有維拉斯奎茲能畫他的畫像；此後維拉斯奎茲在有生之年，一直都是國王最寵信的畫家。

維拉斯奎茲很快就被任命各種要職，包括王室典禮大臣和禮儀規畫師等官職。由於他能自由閱覽王室的收藏，因而有機會研究義大利藝術家的作品，並從中汲取養分。雖然他也創作歷史畫、神話畫及宗教畫，但主要還是一位肖像畫家，為許多王室、宮廷成員和歐洲領袖畫出生動、鮮活、自然的肖像。魯本斯以外交使節的身分來到馬德里之後，這兩位藝術家成了朋友，維拉斯奎茲後來還聽從魯本斯的建議，去了兩次義大利，親炙偉大藝術家的作品。他逐漸發展出人物寫生的獨特表現方式，展現出他卓越非凡的觀察力、變化多端的筆觸以及細膩和諧的用色。他對於形式、質地、空間、光線與氛圍的描繪，促成了19世紀印象派的發展。

〈宮女〉是歐洲藝術史上最偉大的傑作之一。這幅畫以前所未聞的新鮮手法來刻畫17世紀的王室生活（特別是西班牙宮廷），傳達出驚人的真實感；有時也被認為是維拉斯奎茲的個人宣言，因為他把自己也畫入了作品中。這幅令人費解的皇室與宮廷成員肖像畫，場景就在塞維亞阿爾卡薩（Alcázar）王宮內的畫室，維拉斯奎茲把當時的瞬間捕捉下來。畫中的所有人物都呈現出放鬆的姿態，場景的明暗對比與曖昧神祕的氣息，彷彿看透了西班牙宮廷拘謹的禮節。

〈維納斯梳妝〉（The Toilet of Venus），又名〈洛克比維納斯〉（The Rokeby Venus），迪亞哥·維拉斯奎茲，1648-51年作，油彩、畫布，122.5 × 177公分，英國倫敦，國家美術館

班牙宗教裁判所禁止女性裸體畫，所以這類畫作在西班牙很少見。這幅畫也是目前所知維拉斯奎茲的唯一一幅裸體畫，為私人委託繪製，時間可能是在他旅居羅馬的時候，畫中描繪了羅馬神話中的愛神維納斯，她同時也是古典理想美的體現。她的兒子丘比特舉起一面鏡子，好讓她能看見自己，也讓觀者能看見她；但是從鏡子的角度來判斷，鏡中的維納斯臉孔純粹是象徵性的。維拉斯奎茲使用精細研磨的色粉，混合大量的油脂，以柔軟、濕潤的筆觸，延長了維納斯的背部曲線。這幅畫在19世紀時曾收藏於英格蘭北部的洛克比宮（Rokeby Hall），因此又叫做〈洛克比維納斯〉。1914年，一名主張婦女參政權的女性瑪莉·理查德森（Mary Richardson）進入倫敦國家美術館，走到這幅畫前在畫布上割了七刀。她隨後就被逮捕，畫作也在短時間內完全修復。

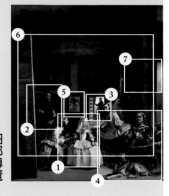

❷ 自畫像

這是維拉斯奎茲唯一一幅已知的自畫像。他穿著宮廷服裝，從畫布後方望向觀者，腰帶上掛了一把象徵他在宮中當官的鑰匙，胸口的紅色十字架代表聖地亞哥騎士團，但事實上，直到畫作完成後第三年的1659年，他才被授予這個十字架。據說是國王在維拉斯奎茲去世之後，命人把十字架畫入畫作之中。

❶ 小公主

瑪格麗特公主是菲利普四世和第二任妻子（也是他的侄女）奧地利的瑪麗安娜（Mariana of Austria）的女兒。這時她是他們唯一倖存的孩子。畫中的瑪格麗特公主只有五歲，畫家讓光線打亮了她的頭髮，把她畫成飽受寵愛的孩子。畫室裡有許多宮女圍繞在她身邊；她正從金色的托盤上拿起一杯飲料，可能是添加了香味的水。

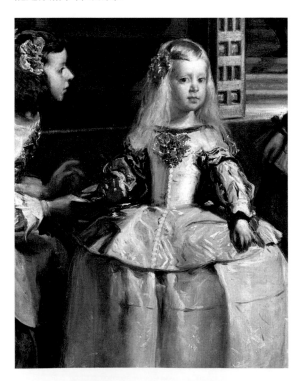

❸ 王后的侍從

唐・荷西・涅托（Don José Nieto）是王后的侍從與皇家織錦掛毯事務主管，在房間後方的門口停下腳步。他在畫裡的形象幾乎只是個剪影，似乎正揭開窗簾，讓後方的空間及光線透出來。他的位置是畫面的消失點。公主的右邊是宮女伊莎貝爾・德・貝拉斯科女士（Doña Isabel de Velasco），她正屈身向前，彷彿在行屈膝禮。

❹ 侏儒、弄臣與狗

很多歐洲君主都會聘請侏儒。長年出入西班牙宮廷的維拉斯奎茲也與他們結交，為他們畫了不少肖像畫。在這件作品中，他描繪了隨侍在國王身邊的兩位侏儒：來自德國的瑪莉巴波拉（Maribarbola），以及來自義大利的宮廷弄臣尼古拉斯・佩圖薩托（Nicolás Pertusato），他正伸出腳想弄醒打瞌睡的獒犬。

維拉斯奎茲以自然的姿態來安排這群王室人物，使他們充滿了生命與個性。這幅畫不僅是別出心裁的全家福，也是一道巧妙的藝術謎題，他以精湛的技術來處理各種不同的質地和表面，並運用強烈的明暗對比法及鬆軟的筆觸。

〈博伊特先生的女兒們〉（The Daughters of Edward Darley Boit），約翰·辛格·薩金特（John Singer Sargent），1882年作，油彩、畫布，222 × 222.5公分，美國波士頓，波士頓美術館（Museum of Fine Arts）

❺ 鏡中倒影

這面鏡子映照出國王與王后的形象，他們顯然是被安排在畫面空間以外的地方，與觀者同樣面對公主和她的侍從。這種做法很可能是受到〈阿諾菲尼夫婦〉（Arnolfini Portrait,1434年，見18-21頁）的啟發；這幅楊·凡艾克的傑作當時就掛在菲利普四世的宮殿裡。維拉斯奎茲把鏡中的國王與王后畫得有點模糊，這在當時算是不敬的做法。

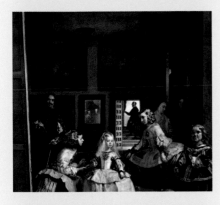

❻ 構圖

畫中完整描繪的人物有九位，如果再加上鏡子裡的國王與王后總共是11人，但全部人物只占用了畫布的下半部。畫中的三個視覺焦點是：公主、維拉斯奎茲的自畫像，以及鏡中的國王與王后。

❼ 光線

畫中有兩個光源，其中之一是右側看不見的窗戶，另一個來自後方的門。維拉斯奎茲使用強烈的明暗對比法，把主要人物放進明亮的光線之中，讓背景陰暗模糊。他也利用光線來創造量體感和輪廓的清晰度。

許多後世藝術家都曾透過創作向維拉斯奎茲致敬，約翰·辛格·薩金特（1856-1925年）就是其中之一，他多方面吸收了維拉斯奎茲的繪畫技巧。薩金特以汲取古典大師的精湛繪畫手法著稱。他在1879年參觀馬德里的普拉多美術館時，就臨摹過維拉斯奎茲的畫作，其中也包括〈宮女〉。例如這幅畫就顯示出與〈宮女〉的直接關聯。畫中女孩的父母是愛德華·達里·博伊特（Edward Darley Boit）與瑪麗·路易莎·柯辛·博伊特（Mary Louisa Cushing Boit），他們是薩金特的朋友。這幅作品描繪四個女孩待在自家巴黎公寓的玄關處，是一幅半肖像、半室內畫。薩金特運用明暗對比法和明確的線性透視，營造出深邃的空間感；女孩意味不明的姿勢與表情也都和〈宮女〉相似。畫中只有年紀最小的四歲女孩茉莉亞意圖引起觀者注意，她的姊姊退到了陰影中，背景是有鏡子和倒影、只有部分受光的客廳。

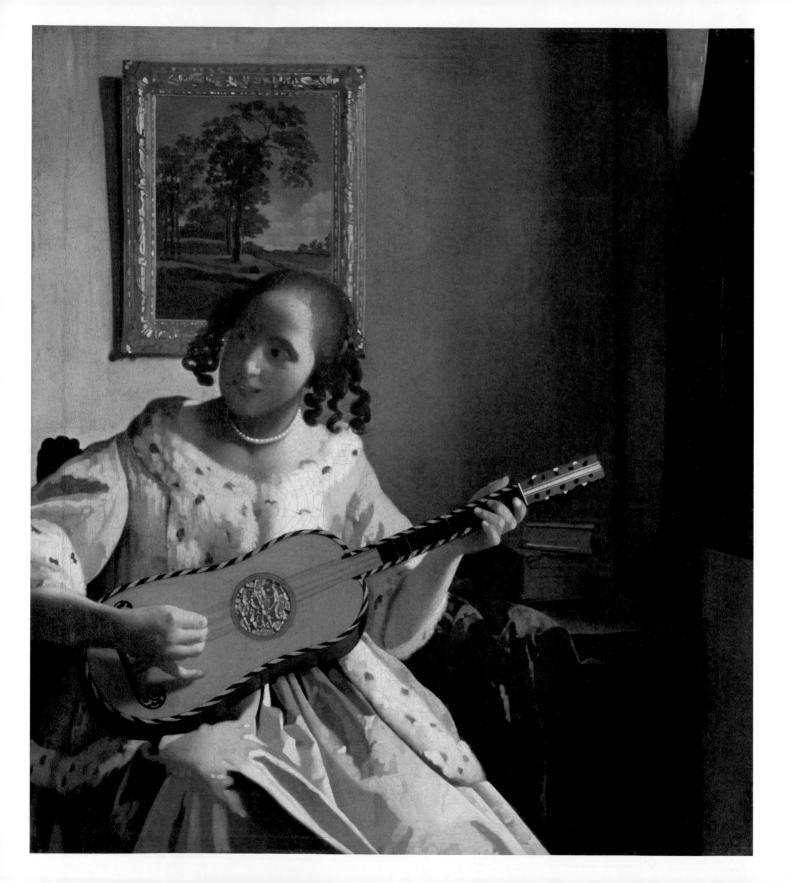

彈吉他的少女 (The Guitar Player)

楊‧維梅爾 (Jan Vermeer)
約 1670-72 年作

油彩、畫布
53 × 46.5公分
英國倫敦，肯伍德宅邸

楊‧維梅爾 (1632-75年) 原名約翰尼斯‧維梅爾 (Johannes Vermeer)，公認是17世紀荷蘭最偉大的藝術巨匠之一，這個時期也常被稱為「荷蘭黃金時代」。他的職業生涯十分短暫，一生從未離開家鄉德夫特 (Delft)，留下的畫作也不多，目前知道的只有36幅。他的生活並不富裕，43歲就去世，留下妻子與11個孩子背負債務。維梅爾是個慢工出細活的畫家，經常使用最昂貴的色粉。他最受人推崇的是驚人的光線處理手法。

關於維梅爾的生平與教育後人所知不多，只知道他在父親1652年去世之後，繼承了藝術品買賣的生意，斷斷續續做過一段時間。他可能當過萊昂納特‧布拉默 (Leonaert Bramer, 1596-1674年) 或卡爾‧法布利契亞斯 (Carel Fabritius, 1622-54年) 的學徒。27歲那年，維梅爾獲准加入荷蘭的畫家同業公會聖路加公會，代表他已依照規定在獲得認證的畫師門下受過六年的訓練。在1662、1663、1670及1671年時，他四次當選公會主席。維梅爾受到卡拉瓦喬和彼得‧德‧霍赫 (Pieter de Hooch) 的啟發，在當地成為一位成功的藝術家。他還在幾幅畫的背景上畫了烏特勒支卡拉瓦喬畫派的作品。自1657年起，當地的藝術收藏家彼得‧凡‧路易文 (Pieter van Ruijven) 成為他的老主顧。

維梅爾的初期作品專攻大尺寸的宗教與神話故事場景，但後來的作品 (也是他最著名的作品) 主要都在表現中產階級日常生活的室內景象，以精湛的手法傳達出光線與形式的純粹性，以及莊重的寧靜之美。另外他也畫過一些城市景觀和寓言場景。然而他去世之後就被世人遺忘，直到19世紀才被重新發現，從此被尊為史上最偉大的藝術家之一。

明晰的輪廓與奪目的光影效果，使得〈彈吉他的少女〉成為維梅爾最受喜愛的後期畫風的代表作。在此，他不再像以前那樣鉅細靡遺地描繪繁複的細節，而是用更自由的筆觸來強調色塊，著重於色調的細微變化，而非強烈的對比；並採用較外放的表達方式，排除了早期的壓抑氛圍。

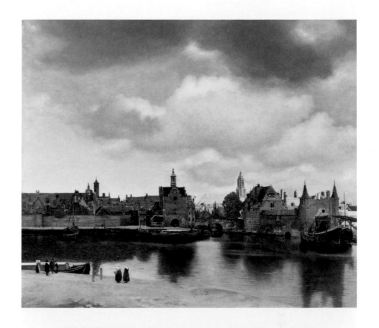

〈德夫特的風景〉 (View of Delft) 局部，楊‧維梅爾，約1660-61年作，油彩、畫布，96.5 × 115.5公分，荷蘭海牙，莫瑞泰斯皇家美術館 (Mauritshuis)

在還很少有畫家描繪城市景觀的年代，維梅爾就以無比細膩的手法，捕捉了沐浴在晨光中的家鄉風景。這幅畫雖然有生動逼真的細節，但表現方式相當理想化——陽光下波光粼粼的水面，以及在黎明時分走到戶外、穿著傳統服飾的人物。這是目前已知維梅爾在德夫特戶外完成的三幅畫作之一，他透過清晰的線性透視來表現畫面的深度及距離感，並利用漸小的細膩雲朵加強效果。水面的倒影，以及建築物在畫面中央處隱約構成的V型，都能把觀者的視線吸引進來，在畫面各處游移。畫中有平順的重疊鋪色區，也有些地方在顏料中混入了沙子，傳達出明顯的質地。

❷ 「自然的傑作」

後面牆上掛了一幅菲格類似荷蘭黃金時代風景畫家楊·哈克爾特（Jan Hackaert, 1628-85年）作品的畫，畫中的樹就在少女的正後方，與她的髮型相呼應，暗示她是理想中的女性；17世紀的許多詩歌都把理想的女性描述為「自然的傑作」或「自然的奇蹟」。

❶ 面容

有人認為這個年輕女子可能是維梅爾的長女馬利亞，但這並不是肖像畫，內容也不是維梅爾的居家生活。模特兒的表情是向他人顯露的，而不是沉浸在自己的世界裡。她脖子上戴了一串明亮的珍珠，顯然是對著畫面之外的某個人微笑。她的性格毫不明顯，她的存在更像是一個圖案，而非一個人（例如她被牆面襯托出來的捲髮輪廓）。

❸ 吉他

吉他這種樂器在17世紀末剛開始流行，作為一種供人伴唱的獨奏樂器，表現力比魯特琴來得強，它的和弦能產生悅耳的共鳴。維梅爾在畫中加入了巴洛克吉他，讓當時的觀者感到格外時髦。

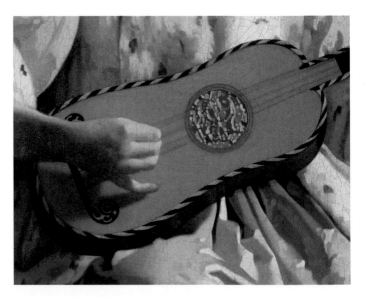

這件作品明確代表了維梅爾的後期風格，有平順的輪廓、書法般的筆觸和薄塗的顏料。他用色彩來打亮高光處，並以近乎抽象的筆跡來描繪形狀與圖案，同時仍表現出自然主義與活力。

❹ 打底

開始作畫之前，維梅爾會先給畫布上膠，然後塗上數層灰褐底色（在含有油脂與膠水的乳狀液體中，調入白堊、鉛白、棕土及木炭）。之後再塗上一層薄薄的褐色底色，然後用半透明顏料作畫。

❺ 用色

這幅畫的明亮用色營造出溫暖的光輝。維梅爾用輪廓明確的色塊來塑造各部分的立體感，但整體上來說，他所用的色彩出奇地少。只有在少女的臉頰及後方書本書頁的描繪上，斟酌運用了不同的色調。

❻ 筆觸

維梅爾在此強調了裝飾圖案，並細膩地表現出吉他的弦鈕與外形。他變換畫法的方式相當一致，用厚塗來創造受光區的視覺效果（例如少女的拇指尖），而使用稀薄、流動性高的顏料來暗示較細緻的質地。

❼ 圖案

整體而言，這幅畫是由各種複雜的圖案構成的。例如少女佩戴的珍珠項鍊，就是由一條帶著淡綠色調的白色，加上帶粉紅的白，最後再用厚塗法點上帶粉紅的白，來打亮一顆顆的珍珠。

〈寢室〉（The Bedroom），彼得・德・霍赫，1658-60年作，油彩、畫布，51 × 60公分，美國華盛頓特區，國家藝廊

彼得・德・霍赫（1629-84年）描繪光線、色彩及精確透視感的技巧非常出色。他出生在鹿特丹（Rotterdam），後來在哈倫習畫，人生的最後20年在阿姆斯特丹度過。不過他和德夫特的關係最密切，因為大約1655至1661年間，他都住在這座城市，期間創作了許多氛圍靜謐的室內風俗畫，以細膩的觀察力著稱，維梅爾受他的影響很大。在這幅畫中，儘管人物的衣服看起來頗為僵硬，上色也顯得小心翼翼，但仍表現出母親與孩子之間的親密時刻。德・霍赫在畫中創造了兩個光源：左側的窗戶，以及落地玻璃門。畫中的兒童不確定是女孩還是男孩，因為當時這個年紀的孩子都會穿裙子，而且直到長大之後才會剪頭髮。據說畫中人可能是德・霍赫的妻子珍妮，和他1655年出生的兒子彼得（或是1656年出生的女兒安娜）。這件作品以理想化的視角，勾勒出荷蘭家庭的生活景象。

18世紀

到了**18世紀初**，無論是作為巴洛克風格的後續發展抑或反動，這時的藝術都開始呈現出優雅精緻、著重裝飾性的洛可可風格（Rococo）。洛可可藝術出現在歐洲及美國的部分地方，可視為是對個人自由與民主精神等新興思想的歌頌。正是那些有能力思考這些觀念的人，透過視覺化的方式把他們的正面感受表現出來。要到18世紀末，「洛可可」一詞才真正開始使用，這個字源於法文的「rocaille」，意思是岩石或貝殼製的工藝品，指岩洞或噴水池中的雕刻。因此，洛可可藝術的本質就是裝飾性的，特色是流動的、貝殼般的曲線與形狀。這種風格最初表現在室內設計中，然後是建築、繪畫及雕塑。洛可可藝術與18世紀末興起的新古典主義迥然不同，新古典主義旨在復興古希臘羅馬時期的藝術與建築風格，崇尚秩序與節制，體現了啟蒙時代（Age of Enlightenment）的精神。

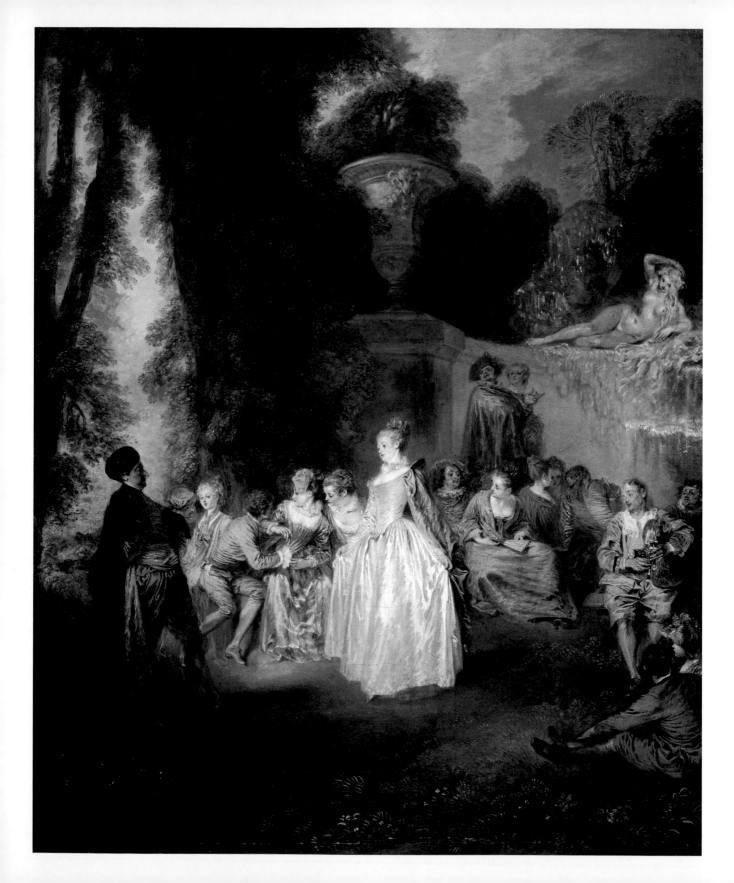

威尼斯的節慶（Fêtes Vénitiennes）

安東尼・華鐸（Antoine Watteau）
1718-19 年作

油彩、畫布
56 × 46公分
英國愛丁堡，蘇格蘭國家美術館

安東尼・華鐸（1684-1721年）又名尚－安東尼・華鐸（Jean-Antoine Watteau），他的創作生涯雖然短暫，卻對當時的藝術家帶來了啟發，使他們對繪畫的色彩及動態感產生新的興趣，並重新關注科雷吉歐（Correggio，約1490-1534年）與魯本斯的藝術，塑造出在建築、設計與雕塑以外的洛可可風格。華鐸是出色、創新的開創者，對藝術界帶來了廣泛的影響。他發明了「雅宴畫」（Fêtes Galante），這是一種畫面像舞臺場景、呈現田園牧歌式景致的繪畫題材，成為洛可可風格的重要一環。

華鐸出生在小鎮瓦倫西恩（Valenciennes），這個地方當時才剛從西屬尼德蘭（Spanish Netherlands）的管轄之下移交給法蘭西。儘管我們對他的教育背景所知甚少，但他最初可能曾經師從賈克－亞伯特・葛林（Jacques-Albert Gérin, 1640-1702年）。他大約1702年搬到巴黎，在一間工作坊中找到了工作，繪製當時流行的荷蘭繪畫的複製畫。1704年，他成為舞臺布景師克勞德・吉洛（Claude Gillot, 1673-1722年）的助手，吉洛帶他認識了義大利即興喜劇（Commedia dell'Arte）這種傳統戲劇的表演者，華鐸對他們的著迷與喜愛，影響了他往後一生的創作。接著他進入克勞德・奧德蘭三世（Claude Audran III, 1658-1734年）門下當學徒，他不僅是畫家及室內設計師，也是巴黎盧森堡宮（Palais du Luxembourg）的館長。華鐸因此有機會在那裡欣賞到洛可可風格的室內設計，以及魯本斯為瑪麗・德・麥第奇皇后（Queen Marie de Medici）創作的巨幅油畫。1709年，華鐸申請了羅馬大獎（由享譽盛名的巴黎美術學院頒發給傑出藝術人才的獎學金）；儘管沒有成功，但幾年後他就受邀向美術學院提交作品，希望成為那裡的學生。結果他被接受了，但他的畫風卻無法歸入任何一個既有的類別之中，院方於是特別為他開闢了「雅宴畫」這個類別。他畫作中描繪的田園景致，流露出悠閒逸樂的氛圍，在當時大受歡迎，但卻在年僅36歲時死於肺結核。短短幾年後，洛可可的繪畫風格就不再流行，直到19世紀中期，他的作品才又重獲重視。

正如這幅色彩豐富的〈威尼斯的節慶〉所示，最初從裝飾藝術及室內設計中所發展而來的洛可可輕盈曲線與自然圖案，在華鐸筆下得到了完美的演繹。

〈塞瑟島朝聖〉（Pilgrimage to Cythera）局部，安東尼・華鐸，1717年作，油彩、畫布，129 × 194公分，法國巴黎，羅浮宮

這幅畫描繪了人物置身於大自然中和諧愉快的景象，這就是華鐸提交給美術學院、並被歸類為雅宴畫的作品。這幅畫花了他五年才完成，因為華鐸當時已經有許多私人委託的工作。畫中描述的是一則關於求愛、調情與墜入愛河的寓言故事。畫中的男男女女雖然穿著當時的服飾，但他們其實處於一個幻想的世界中，正要踏上前往塞瑟島的旅程，那是希臘神話中愛神阿芙蘿黛蒂與戀人的樂園。畫面就像一個舞臺布景，柔和的色彩與輕柔的筆觸營造出歡快的整體氛圍，還有在愛侶間嬉戲飛舞的小丘比特與此呼應。愛神阿芙蘿黛蒂的雕像矗立在風景中，背景的薄霧中還有一艘愛之船若隱若現，準備把戀人送往塞瑟島。

<div style="writing-mode: vertical-rl">細部導覽</div>

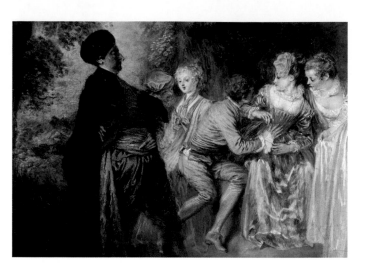

❷ 舞伴

戴斯瑪的舞伴是尼古拉斯・弗萊爾斯（Nicolas Vleughels, 1668-1737年），他是藝術家，也是華鐸的好友兼房東。弗萊爾斯在巴黎出生長大，但他的父親是安特衛普人，所以他與巴黎的法國法蘭德斯社群有密切的交誼。華鐸創作這幅畫期間，就與弗萊爾斯住在同一棟屋子裡，兩位畫家經常並肩工作，複製魯本斯與凡・戴克的畫。

❶ 穿銀色禮服的女子

畫面中央的跳舞女子據說是名伶夏洛特・戴斯瑪（Charlotte Desmares），她的藝名是柯勒蒂（Colette），憑藉美麗的外貌而成為當時社交圈的名人，曾經是奧爾良公爵菲利普二世的情婦，他在1715至1723年間擔任法國的攝政王。華鐸從較低的視角來描繪她，並以輕盈如速寫般的筆觸，以及冷灰色與白色的柔和陰影，強調她充滿光澤感的銀色禮服。

❸ 樂手

這名樂手穿著一身金色配藍色的亮麗牧羊人服裝，表情卻顯得可憐憂傷；他手拿一根小風笛，為這群黃昏時分在公園裡聚會的宮廷仕女和紳士吹奏音樂。這個樂手正是華鐸在去世前四年所畫的自畫像。他發現自己患了重病之後，或許就在這名樂手身上反映出自己不安的心境。

洛可可風格在室內設計與建築中常用的曲線元素對華鐸有很大的吸引力，也成為他繪畫的核心。在這幅畫中，他以獨樹一格的畫風，把他對劇場的熱愛與對洛可可設計的癡迷，與日後使他備受關注的華麗優雅特質結合在一起。

❹ 律動感

華鐸特意在構圖中加入各種線條、波浪及彎曲的形狀（例如這座水缸的外形），使觀者能透過柔美的曲線欣賞形式的律動感。而人物之間的質感、柔和的色彩與流動也都包含在其中，創造出一種與作品的音樂主題相互契合的和諧感。

❺ 憂傷感

華鐸在夢幻般的輕鬆逸樂氛圍之中融入了一絲傷懷，這或許反映了他對生活的憂慮。儘管他畫中那些生活優渥的男男女女，在優美的自然風光中無憂無慮地調情、跳舞，顯示單純的愉悅，但生活的現實問題往往就在眼前。

❻ 色彩與筆法

華鐸重拾早期畫家的用色，包括威尼斯文藝復興時期的藝術家與魯本斯愛用的色彩，但是他讓這些色彩更明亮，創造出銀白光澤的藍色、略帶灰色的粉紅，以及柔和的綠色調。華鐸的工筆畫法包括使用少量顏料輕塗，以及飛掠而過的線條，使他的繪畫更加生動輕靈。

❼ 氣氛的渲染

圍繞這些人物的朦朧氣氛帶出了某種神祕感，也顯示出魯本斯與達文西的影響。在這個歡愉享樂的場景之中，漸濃的暮色與感官元素在畫作中結合，例如那座斜倚的裸女雕塑。

〈田園音樂會〉（The Pastoral Concert），提香，約1509年作，油彩、畫布，105 × 137公分，法國巴黎，羅浮宮

羅浮宮博物館當年收藏這幅畫時取名為〈鄉間遊宴〉（Fête Champêtre）。18世紀時，鄉間遊宴是一種很受歡迎的私人花園宴會，在法國宮廷尤其盛行。這幅畫原本被認為是吉奧喬尼的手筆，而今已認定是提香的作品。大約從1509年起，這兩位藝術家就有密切的合作關係，所以畫風經常難以區別。這幅畫描繪了威尼斯貴族與希臘神話中的寧芙仙女與牧羊人交遊的場景，被解讀為是一則自然與詩歌的寓言，由國王路易十四買下，似乎對華鐸產生了相當大的影響。畫中的女性形象代表了古代的詩歌謬斯女神，而和諧的色彩與形式，則暗示了人類與大自然間的和諧關係。

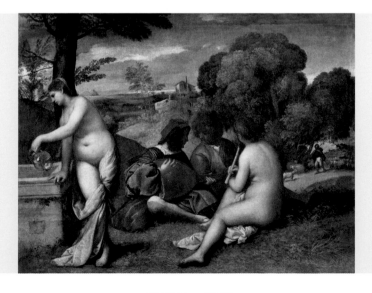

法國使節蒞臨威尼斯（Arrival Of The French Ambassador In Venice）

加納萊托（Canaletto）
約 1727-45 年作

油彩、畫布
181 × 260公分
俄羅斯聖彼得堡（St. Petersburg），隱士盧博物館（State Hermitage Museum）

喬凡尼‧安東尼奧‧卡納爾（Giovanni Antonio Canal, 1697-1768 年）又名加納萊托，有大約20年時間一直是歐洲最成功的藝術家之一。他描繪威尼斯壯麗景致的畫作深受歡迎且十分暢銷，當時富裕的歐洲貴族子弟在環歐旅行時爭相收藏。畫作中清透的光線、精確的透視和豐富逼真的色調細節，鮮明地投射出絢麗多姿的威尼斯風光，能在到過威尼斯的人心中喚起旅行的回憶，並促使未曾造訪的人想要來此一遊。

加納萊托出生於威尼斯，父親是舞臺布景畫師。他曾在22歲那年到羅馬遊歷，給了他很大的啟發。返回威尼斯後他開始繪製構圖細心、能令人產生情感共鳴的畫作；他排除了象徵性與宗教題材，而以精準的潤飾、清晰的光線及熙攘繁華的生活景象為特點。加納萊托是完美主義者，會利用暗箱投影來確保基本輪廓精準無誤，而且會為每一幅畫繪製許多一絲不苟的前製草圖。

畫中呈現的是威尼斯的心臟地帶，濱臨大運河的總督府（Doge's Palace）前方廣場。加納萊托是從一個想像的視角來描繪的，畫家就像騰空在水面上，往陸地的方向眺望。

〈威尼斯：大運河的上游與小聖西門教堂〉（Venice, the Upper Reaches of the Grand Canal with San Simeone Piccolo）局部，加納萊托，約1740年作，油彩、畫布，124.5 × 204.5公分，英國倫敦，國家美術館

加納萊托以柔和的色彩、個人化與理想化的觀點來描繪早已不復全盛時期景象的威尼斯。他用細微的筆觸輕輕畫上稀薄的白色顏料，創造出波光粼粼的水面。

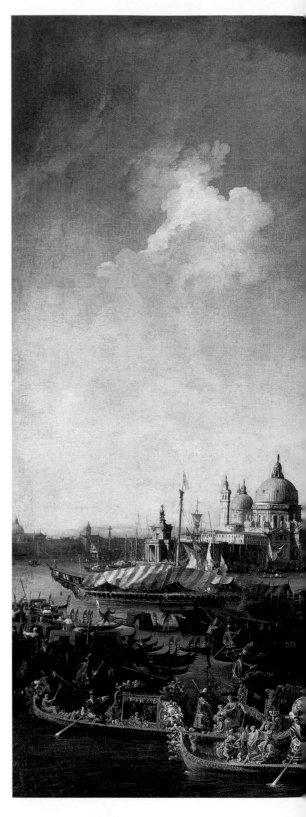

細部導覽

❷ 總督府

總督府是當時威尼斯政府所在地,設計上採用裝飾性的威尼斯哥德風格(Venetian Gothic),外牆飾以粉紅色的維羅納大理石。這座宮殿曾經是威尼斯總督的官邸,總督是前威尼斯共和國的最高權威,但是到了加納萊托的時候,地位已經失去重要性。在它壯觀的立面之後有富麗堂皇的內部空間,還有可怕的地牢。

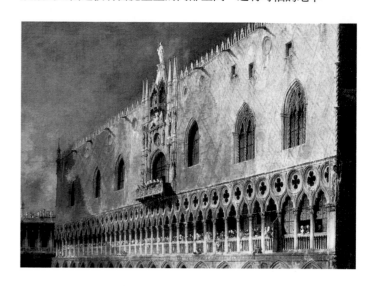

❸ 小廣場

聖馬可廣場與總督府旁水岸之間的區域稱為小廣場(Piazzetta)。這裡從當時到現在都一樣,永遠充滿了人潮與各種活動,主要都是觀光客與其他訪客。畫面中有人聚在一起聊天,有一個男人坐在臺階上,還有一隻狗從臺階跑下來;有些路人漫步而行,還有些人準備登上威尼斯特有的貢多拉平底船。

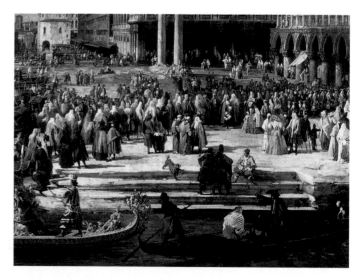

❶ 安康聖母教堂

建築師波達薩雷·隆根納(Baldassare Longhena)建造的安康聖母教堂(Santa Maria della Salute)是巴洛克式建築的宏偉典範,也是威尼斯最重要的教堂之一,在1630年為了慶祝瘟疫絕跡而興建。教堂坐落在聖馬可港灣地區大運河與朱代卡運河之間的狹長地帶上,可以從建築的圓頂結構輕易辨識出來,如果從水路來到聖馬可廣場(Piazza San Marco),一眼就能看見這座教堂。

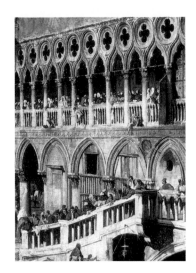

❹ 陽臺

加納萊托會利用熙來攘往的人群來營造畫作中吸引人的趣味。在這幅畫裡,他也在整體畫面中安排了一群群的人物所構成的小場景。大批人群在碼頭上觀看各式各樣的活動,例如那些搭乘貢多拉船或駁船的旅客。他也十分仔細地描繪了聚集在總督府陽臺上的細小人物。

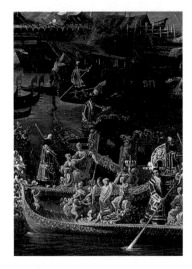

❻ 法國使節

在人聲雜沓中,法國使節澤爾吉伯爵(Count of Gergy)賈克·文生·特朗格(Jacques Vincent Languet)也和他的隨從一起來到這裡,穿著華麗耀眼的金色配紅色袍服。他實際來到威尼斯是1726年,加納萊托是後來才記錄了這件事情。雖然不清楚這幅畫的確切創作年代,但足以讓後人見識到威尼斯人對於熱鬧盛況與華美服飾的熱愛。

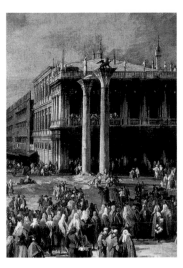

❺ 圖書館

威尼斯的建築往往融合了多種觀念。在聖馬可廣場上,雕塑家與建築師雅各布·桑索維諾(Jacopo d'Antonio Sansovino, 1486-1570年)建造了多座文藝復興盛期風格的建築,包括這座聖馬可圖書館(Biblioteca Marciana)。圖書館前方的其中一根圓柱上,有一頭長了翅膀的獅子,象徵聖馬可;另一根圓柱上則有聖西奧多的雕像,他是威尼斯的第一位主保聖人。

❼ 光線

上過一層灰色的底色之後,加納萊托就開始用他精心挑選的色彩來上色。他通常會用普魯士藍搭配鉛白來描繪威尼斯開闊的天空和閃閃發光的水面,而這裡他還加上了幾筆由黑白混合成的灰色調,讓天空被不祥的陰暗天色所籠罩,此外他還使用了黃褐色、棕土色、鵝黃色、土綠色、湖水紅及朱紅色。

〈威尼斯的海關與安康聖母教堂〉(The Dogana and Santa Maria della Salute, Venice),約瑟夫·馬羅德·威廉·泰納,1843年作,油彩、畫布,62 × 93公分,美國華盛頓特區,國家藝廊

在1793至1815年的拿破崙戰爭期間,富裕的上流階級從事環歐旅行的傳統也因此停擺;但戰事結束後,旅行風氣再起。從那時起,泰納就在1819、1833及1840年三度造訪威尼斯。儘管曾受到加納萊托的啟發,但他表現這座城市的手法卻全然不同。這幅畫描繪了威尼斯海關局與安康聖母教堂的圓頂結構,在燦爛的天色中若隱若現。泰納這種近乎抽象的表現方式很快就受到部分人士推崇,讚賞畫中光線與色彩營造的縹緲氛圍;不過也引起某些人的非議,認為缺乏完成度。

發現摩西（The Finding Of Moses）

喬凡尼·巴蒂斯塔·提耶波羅（Giovanni Battista Tiepolo）
約 1730-35 年作

油彩、畫布
202 × 342公分
英國愛丁堡，蘇格蘭國家美術館

喬凡尼·巴蒂斯塔·提耶波羅（1696-1770年）是創作力旺盛的畫家及版畫家，出身威尼斯貴族家庭，他以純熟的技巧和戲劇性的效果將溼壁畫帶到了新的境界。他的溼壁畫主要以神話及宗教故事為題材，以充滿動態感的形象來描繪神祇與聖人；同時代的藝術家受到他的用色手法影響，暱稱他為「Veronese Redivio」，意思是「維諾內些再世」。儘管提耶波羅的創作奠基於文藝復興盛期風格，但他已被公認為最偉大的義大利洛可可畫家。

提耶波羅創作生涯之初就獲得了成功。他一生大部分時間都在威尼斯度過，但也曾前往德國的維爾茲堡（Würzburg）工作，並且在西班牙馬德里度過他生命中的最後八年。他天生精力異常充沛，想像力生動豐富，最初是跟隨一位名叫格雷戈里奧·拉扎里尼（Gregorio Lazzarini, 1657-1730年）的義大利畫家學習。1755年，他當選威尼斯的美術學院院長。

〈發現摩西〉是《出埃及記》中的一則故事，講述一名希伯來婦女為了拯救她的嬰孩免於遭受埃及法老的屠殺，把小摩西放在籃子裡，藏在尼羅河畔的蘆葦叢中。後來，法老的女兒來到尼羅河沐浴，發現了這個小男嬰並決定收養他，把他命名為摩西。

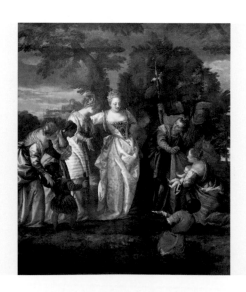

〈發現摩西〉（The Finding of Moses）局部，保羅·維諾內些，約1580年作，油彩、畫布，50 × 30公分，西班牙馬德里，普拉多美術館

維諾內些是對提耶波羅影響最大的前輩畫家。這幅小作品是維諾內些年代最早的《聖經》故事畫作之一，場景設定在16世紀的環境中。衣著華麗的法老女兒站在河岸上，她發現了籃子裡的小男嬰。背景中的橋梁及城市景觀，會令人聯想到義大利的維洛納（Verona）。

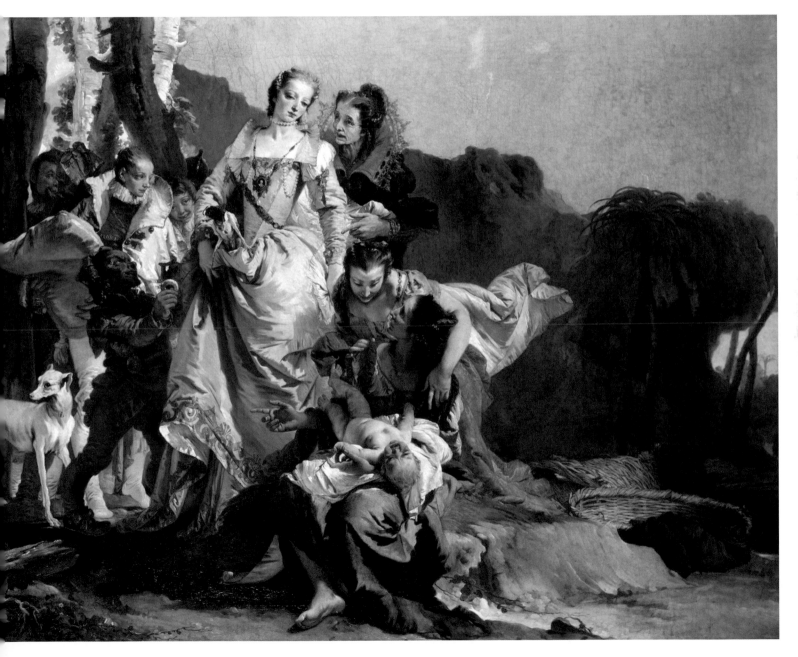

喬凡尼・巴蒂斯塔・提耶波羅 Giovanni Battista Tiepolo 165

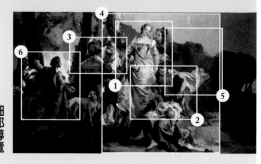

② 小摩西與他的裸母

這個金髮男嬰全身赤裸，躺在法老女兒一名侍從的腿上。提耶波羅從現實生活中汲取靈感，把嬰兒描繪成頭下腳上的姿態，並以真實、自然的姿態不安地扭來扭去。光線照在他白皙的皮膚上，並藉由下方的白布襯托突顯出來。在《聖經》的描述中，法老的女兒把男嬰交給一位裸母照顧，而她正好就是小摩西的親生母親：「法老的女兒對她說：『你把這孩子抱去，為我奶他，我必給你工價。』婦人就抱了孩子去奶他。」

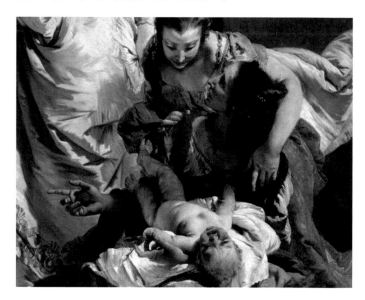

③ 色彩

提耶波羅在色彩的運用上，追隨他所推崇的威尼斯文藝復興時期藝術家。因此，他在這件作品中使用的顏料包括鉛白、朱紅、洋紅、雄黃、群青、藍銅、埃及藍、靛藍、銅綠、土綠、孔雀綠、藤黃樹脂、雌黃、鉛錫黃、棕土、赭褐及碳黑。

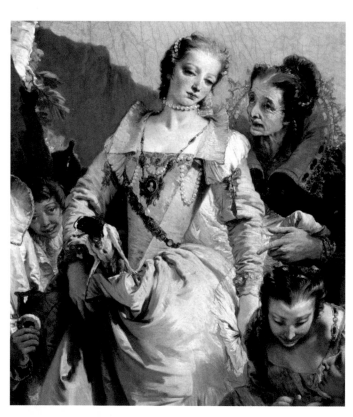

① 奢華富麗的禮服

《出埃及記》中並沒有提到法老女兒的名字，這在某種程度上使藝術家可以依照自己的想像，自由地描繪她的形象。在這幅畫中，提耶波羅把她描繪成金髮的18世紀歐洲年輕貴族仕女，身穿金黃色的禮服，在構圖上的位置略微偏離中心。她穿著的正式裝束，包括一件帶有百摺裙的緊身馬甲長禮服。袖子是當時最流行的式樣，肩膀上有膨起的設計，肘部以上是寬鬆的剪裁，到袖口處收緊。

④ 構圖

為了符合故事的內容並吸引觀者的注意力，畫面右邊的小摩西原本的位置應該更接近中央。這幅大型畫作本來的尺寸還要更大，但畫面右側描繪了戟兵與小狗的河岸景觀部分後來遭到裁切，可能是在19世紀。不僅如此，畫作上方也被切除了一部分。有人認為這幅畫之所以被裁切，是為了符合新主人的牆面大小。描繪了戟兵與小狗的部分，如今由私人收藏。

⑤ 背景

畫作中的山林景觀是提耶波羅自己想像出來的，而不是像人物一樣透過直接觀察來描繪。他曾學習過如何描繪各種自然物（包括雲朵和岩石），但方法並不是實地觀察和寫生，而是透過研究他所崇拜的藝術家的作品，例如維諾內些、米開朗基羅和塞巴斯蒂亞諾·里奇（Sebastiano Ricci, 1659-1734年）。這種從前人典範中學習的方法，是習得繪畫技巧的傳統方式。

⑥ 藍衣女子

這位黃褐色皮膚的女子身穿鮮豔的群青色衣袍，站出來要對法老的女兒說話。提耶波羅的畫作是以階段性的方式來講述這則故事。這名年輕女子因為出現在不同的時間點上而被忽略。她可能是摩西的姊姊米利暗，故事中她提醒法老的女兒注意到蘆葦中有個嬰兒。提耶波羅以較小的比例來描繪她，是為了讓觀者知道故事中有她這個人物，但並不是出現在這個時刻。

〈陽傘〉（The Parasol），法蘭西斯科·德·哥雅（Francisco de Goya），1777年作，油彩、亞麻布，104 × 152公分，西班牙馬德里，普拉多美術館

在法蘭西斯科·德·哥雅的創作生涯中，吸收了不同時代的多位藝術家的影響，其中就包括提耶波羅。這幅畫是作為織錦掛毯的設計圖稿，全系列共十幅，內容是為西班牙王室描繪的鄉村題材。哥雅運用了與提耶波羅相同的色彩、金字塔型的構圖、前景中的人物以及動態感。這位年輕女子穿著當時流行的法國時裝，手上拿一把扇子，還有一隻小狗趴在她的腿上。旁邊的年輕人拿了一把遮陽傘，為女子的臉遮擋陽光。哥雅在創作這件作品時還很年輕，很盼望西班牙宮廷能接納他。因此他力圖創作出能被人欣賞的藝術，並在其中加入自己的想法。這幅畫鮮明的色彩及大膽的筆觸直接汲取自提耶波羅，另外他也展現了自己在光影表現上的精湛技巧。

吹肥皂泡的少年（Soap Bubbles）

尚－巴蒂斯－西美翁・夏丹（Jean-Baptiste-Siméon Chardin）
約 1733-34 年作

油彩、畫布
93 × 74.5公分
美國華盛頓特區，國家藝廊

法國藝術家尚－巴蒂斯－西美翁・夏丹（1699-1779年）的繪畫題材，是以家庭生活為背景的靜物畫及風俗畫，與洛可可時期輕佻浮誇、奢靡華麗的主流畫風迥然不同。他在刻畫質感上的細膩技巧，能與其精心平衡的構圖、柔和的色彩與光線效果、靜謐的氛圍和粗糙的厚塗筆法相輔相成。

　　夏丹出生於巴黎，父親是木匠，他曾短暫師從歷史畫家皮耶赫－賈克・卡斯（Pierre-Jacques Cazes, 1676-1754年），之後又在諾爾－尼古拉斯・考佩爾（Noël-Nicolas Coypel, 1690-1734年）的門下當過學徒，時間也不長。1724年他被聖路加學院錄取；1728年，憑藉「擅長描繪動物與水果的畫家」的推薦理由，成為皇家藝術學院的成員。他大部分畫作仍是17世紀荷蘭與法蘭德斯傳統的靜物畫，僅管當時的人認為這是一種地位較低的藝術門類。從1730年代初到1750年代，他創作了許多描繪日常生活的作品，通常是在簡樸背景中的平凡百姓，這種繪畫稱為風俗畫。1730年代時他就已經功成名就，累積了不少財富；到了1740年代，更因為獲得法國貴族與國王路易十五的委託，名氣達到高峰。不過，夏丹的晚年卻無法安享天年，因為他唯一的兒子皮耶赫－尚（Pierre-Jean）在1767年自殺，而當時權勢強大的新任美術學院院長也為了鼓勵藝術家創作更多歷史畫，而裁減了夏丹的退休金及他在學院的職務。隨著視力逐漸衰退，夏丹開始用粉彩畫來創作自畫像，但這些畫作並不受市場青睞，後來他就在沒沒無聞之中度過餘生。然而到了19世紀中期，一些藝評家及收藏家重新發現了夏丹的繪畫，他的藝術影響了後世的無數畫家，包括古斯塔夫・庫爾貝（Gustave Courbet）和馬奈（Édouard Manet）。

　　夏丹創作這幅畫的時間，正好是他的妻子瑪格麗特重病之時，她當時只有38歲，後來就在隔年的1735年去世，留下兩名年幼的孩子。即使不清楚藝術家的個人生活情況，當時的觀者也能了解到，畫家的用意是藉由泡泡來象徵生命的短暫與無常。這幅畫作，夏丹畫了至少三或四個不同的版本。

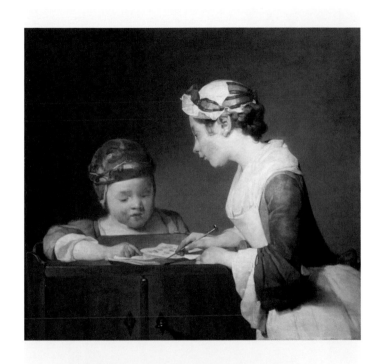

〈年輕的女教師〉（The Young Schoolmistress），尚－巴蒂斯－西美翁・夏丹，1735-36年作，油彩、畫布，61.5 × 66.5公分，英國倫敦，國家美術館

畫中的孩子正在接受姊姊的教導，這也是夏丹創作過多次的題材。這位小老師靠在一個櫃子上，手拿一根長長的金屬指示棒，在一本打開來的書中指出某個字。我們可以根據她撅起的唇形得知，她正在向妹妹示範如何發音。年紀較小的孩子也有樣學樣，並用她胖胖的手指指出這個字。櫃子上的鑰匙象徵她日後有機會儲存在腦中的豐富知識，如果讓她從小就開始學習的話。夏丹的畫吸引了社會各階層的人，在當時是獨一無二的。

❷ 吹泡泡的少年

轉瞬即逝的泡泡象徵生命的脆弱，以及世俗追求的虛無；在一切消逝之前，只有非常短暫的時間。少年的身體往前靠在窗臺上專心吹泡泡。他雖然外套破了，卻有一頭時髦的捲髮造型，並綁了一條漂亮的緞帶。打亮部分和陰影的處理，巧妙地營造出他的臉彷彿從畫面中浮現出來的錯覺。

❶ 肥皂泡

這幅畫的主題就是肥皂泡，它在構圖中的位置較低，纖薄得幾乎讓人看不見。畫家把柔軟、圓潤、透明的泡泡，安排在堅硬厚重、使整體構圖有重量感的岩石窗臺前；吹泡泡的人左手扶著窗臺穩住身子。夏丹刻意把轉瞬即逝的泡泡放在代表血肉之軀的手旁邊，來造成對比。泡泡已經大到快要破掉了。

❸ 旁觀的小男孩

在少年身邊全神貫注看他吹泡泡的是個年紀較小的男孩，眼神充滿了驚奇，或許他就是吹泡泡少年的弟弟。他的小鼻子只能勉強達到窗臺護牆的上方，夏丹以柔焦的手法來描繪他，表示他處於陰暗的室內。帽子上的那根羽毛，則是為了與畫面另一邊的常春藤樹葉達成平衡的視覺效果。

❹ 肥皂水

夏丹是公認的靜物畫大師，早期作品主要都在描繪無生命的物體，包括蔬菜水果、死去的獵物以及廚房用品。在這幅畫中，他描繪了裝在玻璃杯中的不透明肥皂水，凸顯在整個以溫暖棕色調為主的畫面中，也細細刻畫了麥桿吸管攪出來的漩渦，以及發亮的杯緣。他的畫風影響了後來的藝術家，包括塞尚。

三角構圖很容易吸引觀者關注畫作中的活動。夏丹以寬闊的岩石窗臺作為畫面中的厚實基礎，並以柔軟的樹葉來形成裝飾性的邊框。為了營造畫面的和諧感，夏丹考慮了所有層面，包括從構圖到人物的心境，以及色彩和他獨特的顏料運用方式。

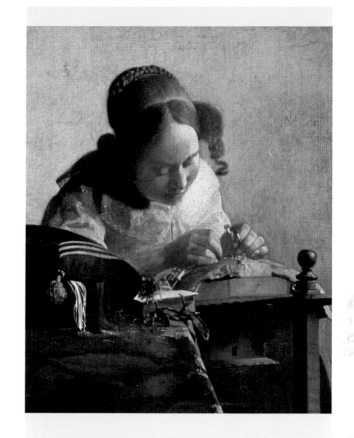

〈織蕾絲的少女〉（The Lacemaker），楊·維梅爾，1669-70年，油彩、畫布，24 × 21公分，法國巴黎，羅浮宮

這幅精心構思的畫作描繪一名身穿黃衣的年輕女子，左手拿著一對梭子，正小心地把一根針插入編織蕾絲用的枕墊上。維梅爾將觀者的注意力引向畫面的中心，及編織者手上的工作，以一絲不苟的細節和清晰的聚焦來描繪這個部分，尤其是女子手指拉開的那根白色細線。畫中的其他形體就顯得較不清楚明確，包括在光線較陰暗的前景中，靠枕上的紅線與白線。與夏丹的畫比較之下，雖然光線的方向不同，所描繪的題材也不同，但維梅爾筆下專注默想的人物形象，與夏丹的作品有明顯的相似之處，此外還包括同樣空無一物的背景、光線效果和靜物元素，以及人物的髮型。

❺ 光線

夏丹對細節的無比要求受到同時代人的讚譽，他會藉由一層層上色來創造充滿光澤感的效果。這幅畫的光線來自左邊，在右邊投射出陰影。被光線照耀的亮點則落在玻璃杯，以及少年的額頭、衣領和襯衫袖口上。

❻ 色彩

在描繪個別的小區域時，夏丹用幾乎無法察覺的細小筆觸塗上明亮的紅色或藍色，以營造鮮活生氣；但整體上只用了灰、褐和綠三種顏色，來達成內斂、微妙的和諧感。背景運用冷色調的灰色來襯托少年外套的暖調褐色。

❼ 筆法

相較於偏好使用稀薄顏料與細微筆觸的其他18世紀畫家，夏丹則喜歡以生動寫實的厚塗筆法來層層堆疊顏料。這種厚塗法能創造出其本身的紋理，使油畫顏料呈現出近乎雕塑般的立體質感。這些筆法都能在夏丹所描繪的堅硬岩石與柔軟布料中看到。

流行婚姻：一、婚約（Marriage À-La-Mode: I, The Marriage Settlement）

威廉·霍加斯（William Hogarth）
約 1743 年

油彩、畫布
70 × 91公分
英國倫敦，國家美術館

威廉·霍加斯（1697-1764年）不僅是革新傳統的畫家和版畫家，也是社會批評家與漫畫家，他的創作範圍很廣，包括從寫實的肖像畫到諷刺畫都有。

霍加斯出生於倫敦，主要靠自學成為藝術家。他最初在一位金匠手下當學徒，大約從1710年起開始設計自己的雕版。1720年，他在詹姆斯·桑希爾（James Thornhill，約1675-1734年）開辦的免費學校學畫時，就在倫敦自己開業做起刻版印刷。霍加斯很快就開始創作油畫，起初是幫有錢人家繪製非正式的群像。此外，他也繼續創作傳達道德觀念的諷刺畫，他的這些作品可以說是美術的新思路。這些諷刺畫是以版畫和油畫的形式發行，為霍加斯帶來了豐厚的收入和巨大的名聲，不過因為經常遭到剽竊，他只得遊說推動立法來保護，進而促使版畫家版權法在1735年誕生。除此之外，他也創作氣勢恢弘的歷史畫及真人尺寸的肖像畫。1757年，他獲英國國王任命為御用畫師。

「流行婚姻」系列共有六幅作品，講述一對年輕夫妻在雙方父親的功利主義交易下結婚，旨在諷刺上流階級、過度的財富及安排婚姻。這是系列中的第一幅，傳達了世人的貪婪與愚昧。

〈流行婚姻：二、早餐〉
（Marriage À-la-Mode: II, The Tête-à-Tête），威廉·霍加斯，約1743年作，油彩、畫布，70 × 91公分，英國倫敦，國家美術館

這是「流行婚姻」系列的第二幅，描繪了婚禮後第二天早晨，這對新婚夫妻的居家景象，兩人都在前一晚各自荒唐地通宵達旦之後疲憊不堪。

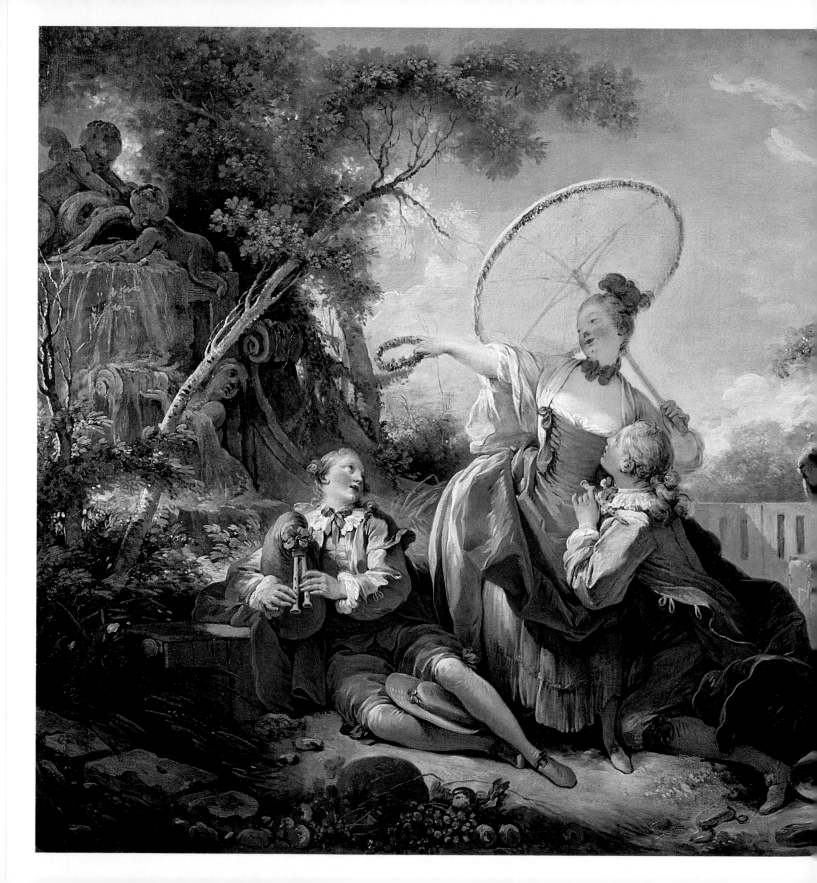

音樂比賽（The Musical Contest）
尚－歐諾雷・福拉哥納爾（Jean-Honoré Fragonard）
約 1754-55 年作

油彩、畫布
62 × 74公分
英國倫敦，華勒斯收藏館

尚－歐諾雷・福拉哥納爾（1732-1806年）是多產的洛可可油畫家及版畫家，作品以輕鬆逸樂、熱情洋溢、充滿感官享樂為特點。

福拉哥納爾出生在法國南部的格拉斯（Grasse），18歲就來到巴黎，在夏丹與法蘭索瓦・布雪（François Boucher, 1703-70年）的門下學藝。1752年他贏得著名的羅馬大獎，然後進入保護生學校（École des Élèves Protégés），成為查爾斯・安德烈・凡・路（Charles-André van Loo, 1705-65年）的學生。保護生學校是設立在官方學院內的獨立學校，目的在為羅馬大獎的獲獎人提供為期三年的專家培訓，使他們充分利用在羅馬留學的時間。1756至1761年，福拉哥納爾在羅馬的法蘭西學院中創作。他也趁留學羅馬期間，在1760年與同儕畫家休伯特・羅伯特（Hubert Robert, 1733-1808年）一起在義大利旅行，以當地風景來練習素描寫生。正是這些經驗——目睹充滿了噴水池、岩洞、神殿和柱廊的浪漫花園景致——影響了福拉哥納爾日後的創作，畫中經常出現夢幻般的花園與場景。同時他也研究荷蘭及法蘭德斯大師的繪畫，包括魯本斯、哈爾斯、林布蘭及雅各・范・雷斯達爾（Jacob van Ruisdael, 約1628-82年）。在1761年返回巴黎之前他造訪了威尼斯，從提耶波羅的繪畫中得到啟發。1765年，他成為巴黎皇家藝術學院的會員，不久就憑著肖像畫和奠基於義大利風景寫生的想像場景和風景畫，在貴族間成為炙手可熱的畫家。福拉哥納爾在1773年第二次踏上義大利，這次待了一年，回國後繼續創作風景畫、肖像畫及日常生活的景象，也為書籍繪製插畫。他的作品以無憂無慮、感官意象、柔和色彩、輕快的筆觸及銀白色的打亮效果，體現了洛可可風格的享樂、墮落本質。然而，他的主要贊助人在1789年的法國大革命中被推翻。之後他仍繼續創作，但畫風開始轉變，到了1780年代中期，作品已經較傾向於新古典主義風格。

福拉哥納爾在生涯中共繪製了超過550幅油畫、素描和蝕版畫。在這幅畫中他描繪了一座綠意盎然的花園，一位衣著優雅的年輕女子手上拿了一把陽傘，正要在兩名追求者之間作選擇。

〈鞦韆〉（The Swing），尚－歐諾雷・福拉哥納爾，1767年作，油彩、畫布，81 × 64公分，英國倫敦，華勒斯收藏館

這是福拉哥納爾最著名的作品，結合了色情趣味與輕浮樂事。畫中的年輕女子穿著輕柔的粉紅色絲綢洋裝，後方有個老人在推她盪鞦韆，前面有個年輕男子在觀看。兩個男人都隱身樹叢中，不知道彼此的存在。年輕男子偷偷瞄了女子的裙底，而女子則把自己的鞋子輕佻地踢向希臘神祇的雕像。在她後面還有小天使的雕像露出懇求的表情，看著女子與男子調情的媚態。

細部導覽

❷ 求愛的男子

兩名男子都想透過音樂技能來博取年輕女子的關注。然而，她左邊的年輕人態度似乎更迫切；雖然他拿了一把長笛，卻試圖以更多的肢體動作來吸引她的注意力（他摟住女子的腰部）。但女子卻轉向另一邊，想要表現自己不會屈服順從。

❶ 年輕女子

福拉哥納爾很崇拜魯本斯的藝術，也因此偏好描繪體態豐腴、皮膚白皙的女性。這幅畫中的女子就有白裡透紅的肌膚、苗條的手臂和隨意盤在頭上的髮型。她穿著緊身馬甲、亮紅色的連身蓬裙，還可以看到底下寬大的襯裙。福拉哥納爾用非常飽和的色調來描繪她脖子上的紅色蝴蝶結，質感柔軟的薄紗披肩使整體裝扮顯得柔和。

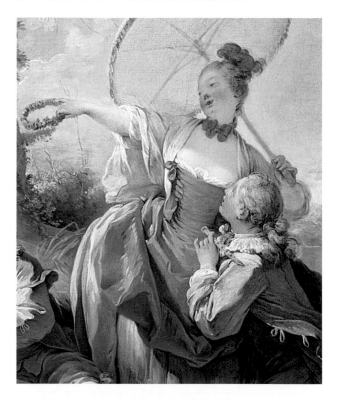

❸ 吹風笛的男子

女子的右邊還有另一位追求者，他一邊吹奏小風笛（一種在18世紀法國貴族間流行的風笛），一邊以充滿愛慕的眼神凝視她。看來，這個年輕人應該才是女子選擇的對象，她正要把右手上的粉紅色花環戴在他的頭上。

❹ 噴水池

儘管福拉哥納爾後來在義大利花園畫過詳細的寫生，但畫中這座帶有異國風格雕像的噴水池是在他去義大利之前畫的。他以流動的筆觸畫出泉水沖激在岩石瀑布上的水流效果，瀑布上還有丘比特的石雕，並垂懸著茂密的樹葉，為這個田園詩般的場景營造幾許涼蔭，還有噴水池的流水聲為音樂伴奏。

福拉哥納爾在夏丹與布雪的教導之中，吸收了魯本斯豐腴的女性形象，以及速寫般自由揮灑的筆觸。福拉哥納爾作畫速度很快，能在政治社會局勢的變化令人不安的當時，掌握短暫湧現的輕佻逸樂風尚。

❺ 筆法

福拉哥納爾以自信、流暢的筆觸，描繪出柔和的邊緣與散射的光線，來強調畫作主題的輕鬆、不受拘束的本質，但在某些地方則會特別刻畫精美的細節，例如在服飾及樹葉的描繪上。他對於細節的關注，有助於增添繪畫的立體感。

❻ 光線

在這個戶外場景中，福拉哥納爾讓清透的陽光穿過樹木，從人物的背後照亮，為畫面注入了柔和而迷人的光芒。光線落在年輕女子的胸部，使她白皙的皮膚和追求者的臉孔更加凸顯。亮部中帶了一股銀色調，營造出某種奇特的氛圍。

❼ 色彩

福拉哥納爾雖然大量使用了柔美的粉彩色調（包括柔和的藍色、奶油色、黃色及綠色），但也運用了鮮活、富有表現力的紅色與金色，為畫面增添光彩。他用金色、紅色與橘黃色讓人物在周遭的暗色背景中浮現，成為觀者的注意焦點。

〈休憩的少女〉（Resting Girl），又名〈瑪莉－路易絲·歐莫菲〉（Marie-Louise O'Murphy），法蘭索瓦·布雪，1751年作，油彩、畫布，59.5 × 73.5公分，德國科隆，瓦拉夫里哈茲博物館（Wallraf-Richartz Museum）

法蘭索瓦·布雪也是洛可可風格的代表畫家，他的畫深受路易十五最著名的情婦蓬巴杜侯爵夫人的青睞，她的本名是珍妮·安托瓦妮特·普瓦松（Jeanne Antoinette Poisson），史稱蓬巴杜夫人。福拉哥納爾在巴黎期間，布雪曾兩次教導過他，第一次是他剛開始學畫時，第二次是他離開夏丹的畫室之後。這幅充滿官能感的作品描繪了一名年輕女子，她原本在巴黎從事裁縫，後來成為國王的情婦。她舒展四肢，赤裸裸地趴在一張鋪了絲綢床單的昂貴躺椅上。她這時只有14歲，布雪有意巧妙地表現出她迷人的魅力。對很多人而言這幅畫簡直驚世駭俗；但也有人認為這件作品完美體現了以享樂主義為本質的洛可可風格。

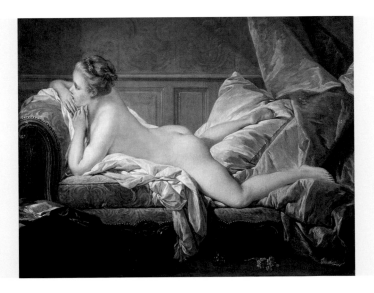

荷拉斯兄弟之誓 (The Oath Of The Horatii)

賈克－路易・大衛 (Jacques-Louis David)
1784 年作

油彩、畫布
330 × 425公分
法國巴黎，羅浮宮

賈克－路易・大衛（1748-1825年）是新古典主義藝術的引領者，他屏棄了洛可可的輕盈逸樂風格，轉而主張嚴謹均衡的輪廓與古典主題。18世紀中葉，赫庫蘭尼姆（Herculaneum）與龐貝（Pompeii）這兩座古羅馬城市相繼被發掘，促使新古典主義浪潮興起。此外，這股浪潮也是對法國宮廷享樂主義的反動。大衛出生於巴黎，曾師從約瑟夫・馬里・維恩（Marie-Joseph Vien, 1716-1809年）。他在1774年獲得夢寐以求的羅馬大獎，隨即前往義大利留學，1780年才回到法國。在義大利期間，他受到德國藝術家安東・拉斐爾・蒙斯（Anton Raphael Mengs, 1728-79年）提倡的古典時期藝術與新古典主義學說的啟發。回到巴黎之後，大衛很快就建立起自己的名聲。在1789年法國大革命之後，他獲選為新國會的代表，並且在廢除法國皇家繪畫與雕塑學院的過程中扮演了重要角色。1804年，他成為拿破崙一世的首席宮廷畫師。法蘭西共和國垮臺之後，波旁王朝復辟，新任國王路易十八赦免了他，重新任命他為宮廷畫師，但他選擇流亡到布魯塞爾。

這幅畫在1785年於羅馬首次亮相，當年稍晚才在巴黎沙龍中展出。這件作品立刻就獲得成功，被視為新古典主義的典範之作。

〈馬拉之死〉（The Death of Marat）局部，賈克－路易・大衛，1793年作，油彩、畫布，165 × 128公分，比利時布魯塞爾，比利時皇家美術館（Royal Museums of Fine Arts of Belgium）

尚－保羅・馬拉（Jean-Paul Marat）是法國大革命的領袖之一，也是物理學家及新聞記者，這幅畫是大衛對這位朋友的理想化描繪，馬拉被暗殺後陳屍在浴缸中。馬拉患有一種皮膚病，為了減輕疼痛不適感，他必須每天泡在藥浴中工作，撰寫支持革命的文章。大衛筆下的馬拉至死仍緊握手中的鵝毛筆和紙。

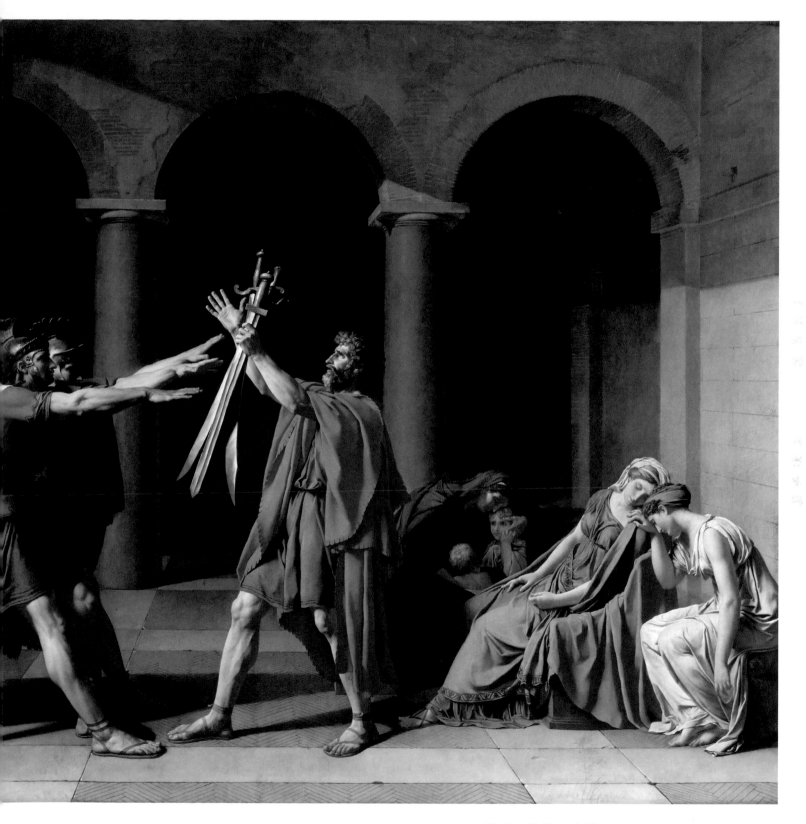

格拉古兄弟的母親科妮莉亞
（Cornelia, Mother Of The Gracchi）

安潔莉卡‧考夫曼（Angelica Kauffmann）
約 1785 年作

油彩、畫布
101.5 × 127公分
美國維吉尼亞州，維吉尼亞美術館（Virginia Museum of Fine Arts）

安潔莉卡‧考夫曼（1741-1807年）生於瑞士，從童年時期就在母親的教導下學習多種語言，養成了閱讀習慣，並展現出很高的音樂才能，不過她最大的天賦表現在繪畫上，這是來自她的藝術家父親的影響。12歲時她已經開始描繪重要人物的肖像畫；13歲時父親帶她前往義大利，親炙古典大師的偉大藝術。1762年，考夫曼成為佛羅倫斯美術學院的成員；1763至1764年間，她遊歷了羅馬、波隆那及威尼斯。她的藝術受到讚賞，特別是在羅馬，她在那裡為英國觀光客繪製肖像。這項經歷使她決定前往倫敦，後來加入英國畫家約書亞‧雷諾茲（Joshua Reynolds, 1723-92年）的社交圈。1768年，她成為英國皇家藝術學院的創始成員；儘管如此她仍因身為女性而被禁止參加裸體模特兒的寫生課。於是她另闢蹊徑，發展出自己特有的歷史畫，專注於描繪古典歷史與神話故事中的女性題材。

　　這件作品的完整標題是〈格拉古兄弟的母親科妮莉亞視孩子為珍寶〉（Cornelia, Mother of the Gracchi, Pointing to Her Children as Her Treasures），是考夫曼的歷史畫之一。科妮莉亞是公元前2世紀的人，是個出身名門、學識淵博的女子，她的兩個兒子提比略與蓋約後來都成為古羅馬的政治家及改革者。考夫曼在1785和1788年，分別為三個顧客繪製了同一主題的不同版本畫作。

〈格拉古兄弟的母親科妮莉亞〉（Cornelia, Mother of the Gracchi），皮耶爾‧貝朗（Pierre Peyron），1782年作，油彩、畫布，24.5 × 32公分，法國土魯斯（Toulouse），奧古斯汀博物館（Musée des Augustins）

科妮莉亞在畫中成為美德的化身，這幅畫的創作時間比考夫曼的同一題材畫作早了三年。從普桑之後，在洛可可時期之中，法國藝術家皮耶爾‧貝朗（1744-1814年）是最先運用古典構圖的畫家之一。1773年時，他比競爭對手賈克－路易‧大衛早一步贏得了尊榮的羅馬大獎。

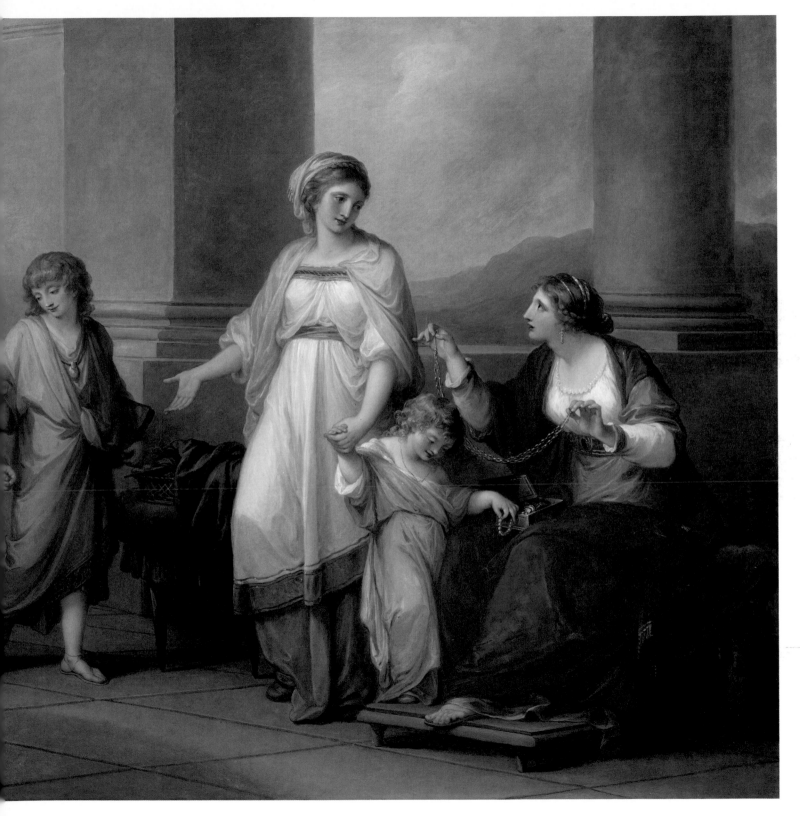

安潔莉卡・考夫曼 Angelica Kauffmann 185

❷ 寡母科妮莉亞

這幅具教化意義的圖像旨在闡述價值觀的重要性超越物質享受。相較於珠光寶氣的訪客，沒有配戴任何首飾的科妮莉亞顯得樸實無華。訪客得意地展示自己的珠寶之後，科妮莉亞指向她的孩子，這傳達出清楚的訊息：對女性來說，最珍貴的財富不是物質，而是為了人類的延續而生育的孩子。科妮莉亞家中空盪盪的牆面也強調了她不追求任何物質享受。

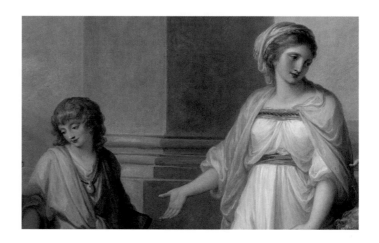

❸ 女兒

科妮莉亞的女兒塞姆普羅妮雅，穿戴粉紅色長袍和樣式簡單的項鍊，緊握母親的手。她似乎對訪客腿上的珠寶感到著迷，拿起了一串珠子。她有一頭金色捲髮，正低頭注視閃閃發光的首飾。即使是在內斂、含蓄的新古典主義風格中，考夫曼還是融入了幾許感傷成分，吸引觀者對畫中生動的描繪產生共鳴。

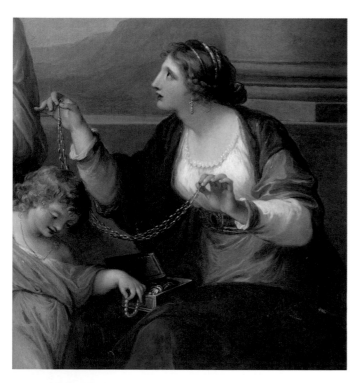

❶ 來訪的女子

當時普遍流行的做法，是為古代的歷史人物描繪當代的衣著與場景，但是考夫曼並不這麼做，她讓畫中的人物穿著古羅馬服飾，置身於古羅馬建築的室內空間。這位衣著華美的訪客來到科妮莉亞的家中，炫耀自己收藏的許多珍貴珠寶和寶石。她腿上有一個珠寶盒，雙手間還有一條長長的金色項鍊。

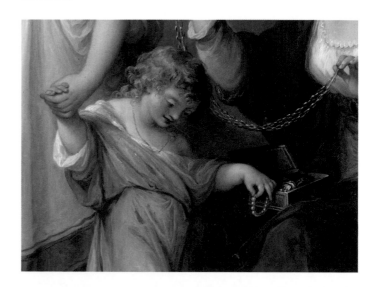

④ 格拉古兄弟

提比略與蓋約這對小兄弟長大後都成為羅馬的政治領袖，努力推動社會改革，被視為羅馬平民百姓的朋友。這幅畫也用來傳達他們從母親身上學到了堪稱典範的道德觀。提比略的年紀比弟弟蓋約大九歲，畫中他以友愛、從容的態度，緊握弟弟的手腕。

⑥ 構圖

這是個令人感覺安適的低三角構圖，人物在畫面中排成一列，如同古希臘或羅馬建築上的橫飾帶（frieze），與畫中的古典主題相契合。考夫曼巧妙營造背景色彩上的襯托效果——赭黃色的建築物及藍灰色的天空與遠山——有效突顯出暖色調的橘色、金色及人物的白色衣袍。

⑤ 色彩

考夫曼的用色與文藝復興時期繪畫的基本色彩相同，包括：朱紅、雄黃、威尼斯紅、群青、藍銅、大青、靛藍、銅綠、土綠、鵝黃、鉛錫黃、雌黃、生赭及焦赭、鉛白以及炭黑。另外也點綴了些相對較新的色彩，例如普魯士藍，這是一種帶綠色調的深藍色。

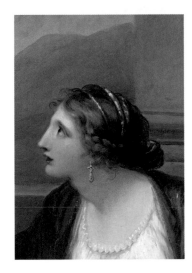

⑦ 表現手法

古代建築物與工藝品的幾何對稱造形及簡潔設計，也成為考夫曼與其他新古典主義藝術家的靈感來源。考夫曼使用簡單、純粹的造形與平滑的輪廓，以及鮮明的色調對比（同時運用冷、暖色調的灰色），以此屏除充滿浮誇裝飾的洛可可風格，並促使觀者回歸理性與反思。

〈我愛你，請你愛我〉（Amo Te Ama Me）局部，勞倫斯·阿爾瑪−塔德瑪（Laurence Alma-Tadema），1881年作，油彩、木板，17.5 × 38公分，荷蘭呂瓦登（Leeuwarden），弗里斯博物館（Fries Museum）

勞倫斯·阿爾−塔德瑪（1836-1912年）描繪了一幅想像的古羅馬場景，一對年輕男女坐在俯瞰大海的大理石椅上。內容是一則關於青澀之愛的簡單故事，畫名的意思是「我愛你，所以也希望你能愛我。」許多19世紀藝術家流行以古希臘、羅馬和埃及場景入畫，這種風格被稱為「學院派」（Academic），因為這些藝術家都出自歐洲官方藝術學院的正統訓練。

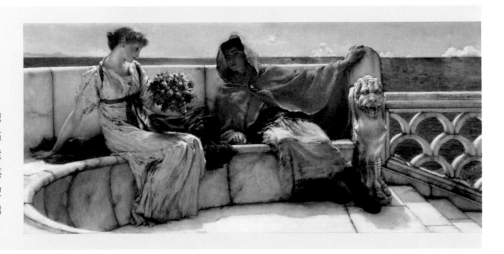

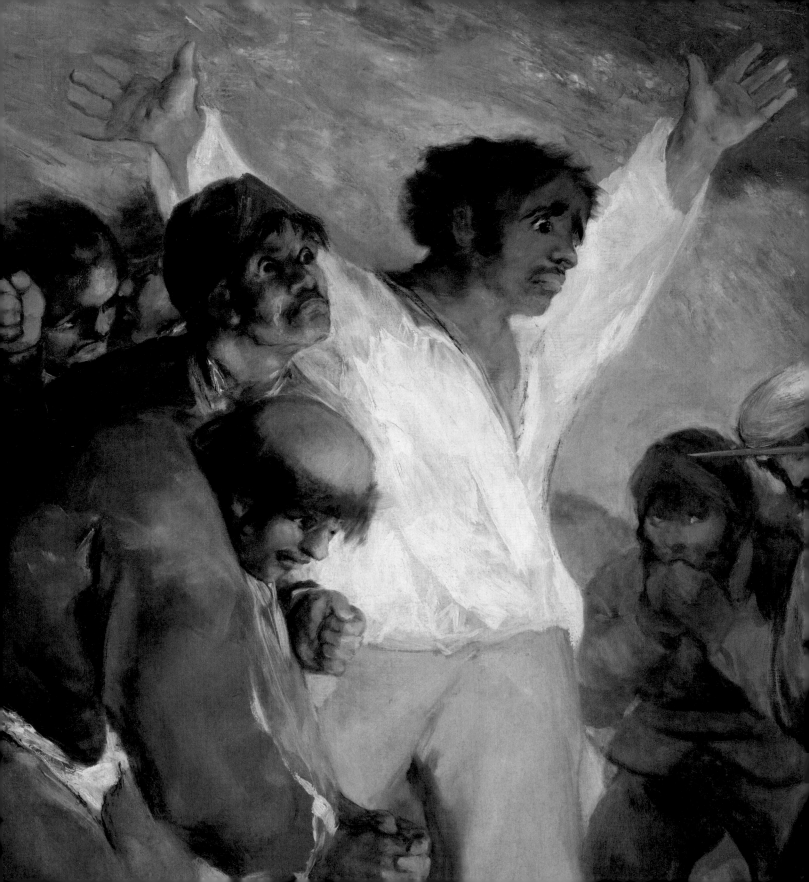

19世紀

19世紀初期,浪漫主義(Romaticism)開始出現在藝術、音樂與文學作品裡。浪漫主義與新古典主義對立,以旋動的形狀、戲劇化的構圖與大膽的色彩,忠實呈現出當時美洲各國與法國的革命精神。當時的學院藝術還是忠於歐洲正規藝術學院的保守觀點。寫實主義既反對學院藝術,也反對創作只為抒情,在作品裡以市井小民為主角並避免誇大。前拉斐爾派(Pre-Raphaelite Brotherhood)是一群立志「只忠於自然」的畫家,不願跟從源於拉斐爾並受到歐洲學院偏好的繪畫風格。到了1870年代,印象主義(Impressionism)躍上檯面,緊接著是後印象主義(Post-Impressionism)。這兩股運動潮流拒絕崇尚傳統,從新科技、浪漫主義、英國與荷蘭風景畫以及寫實主義擷取靈感。印象主義藝術家的用筆與用色大膽,通常專注在表現光線效果。

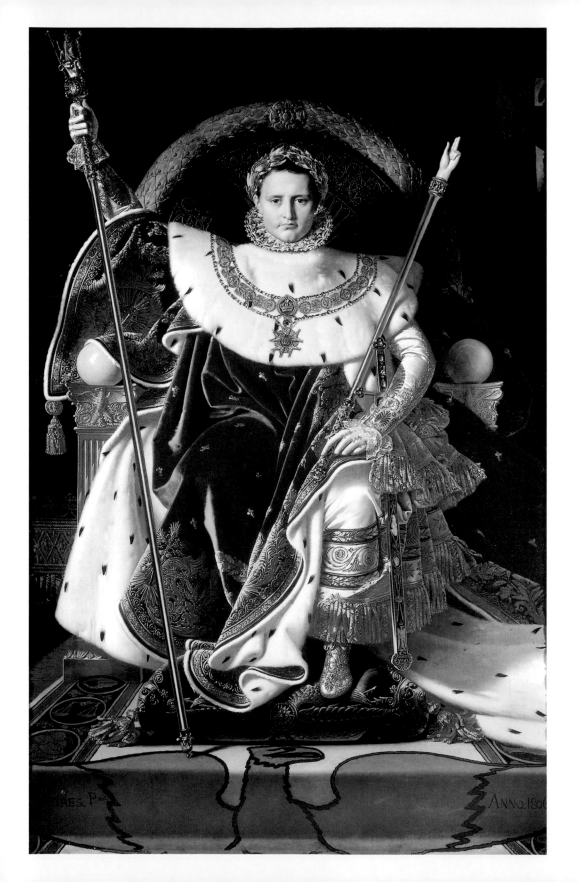

帝座上的拿破崙一世（Napoleon I On His Imperial Throne）

尚－奧古斯特－多米尼克·安格爾（Jean-Auguste-Dominique Ingres）
1806 年作

內油彩、畫布
260×163公分
法國巴黎，軍事博物館（Musée de l'Armée）

安格爾（1780-1867年）堅信線條的重要性勝過色彩，許多觀點與他的師父大衛（David）相悖，在生前公認是個有革命作風的藝術家。不過他對新古典主義的詮釋既冷靜又嚴謹，一絲不苟的風格也與浪漫主義畫家活潑繽紛的手法大相逕庭，尤其是他的對頭尤金·德拉克洛瓦（Eugène Delacroix），而安格爾也因為這些特色受到尊崇。

安格爾在法國西南部出生，父親是畫家與微型畫家，也是安格爾的音樂與藝術啟蒙老師。安格爾的藝術才華很早熟，11歲就進入土魯斯的皇家繪畫、藝術與建築學院（Académie Royale de Peinture, Sculpture et Architecture）。六年後他前往巴黎，在大衛門下學習了四年，接著在1801年贏得藝術家夢寐以求的羅馬大獎獎學金，不過因為法國政府資金短缺，他在巴黎待到1806年才前往羅馬。他平整細膩的風格是綜合多方影響的成果，包括了他早期接受的教育和旅居義大利的歷練，不過其中最主要的影響還是來自大衛，以及安格爾自己有條不紊、執著且誠實的個性。法國的古典主義始於比安格爾早上兩個世紀

的普桑，而安格爾是這類型風格的最後一位大師。不過安格爾的作品最初在巴黎並未受到好評，所以他留在義大利，直到作品在1824年的巴黎沙龍展獲得成功才返國。1835-1840年間，他前往義大利擔任羅馬法蘭西學院（French Academy in Rome）的院長，卸任後回到巴黎。安格爾的人生歷經了法國大革命、拿破崙崛起與失勢、王權復辟與路易·拿破崙（Louis Napoleon）政變這一連串動盪，然而他堅守自己的傳統路線，作品一貫地細膩寫實，素描精準，用筆工整。

這幅拿破崙一世身穿加晃禮服的油畫不確定是受人委託，還是先畫好再等待買主，不過這幅畫在參加1806年的巴黎沙龍展之前就被法國政府買下，但在沙龍展上得到惡評，就連曾經是安格爾老師的大衛也不客氣。被批評的原因是畫裡的人不像拿破崙，這也不令人意外，因為安格爾不是透過寫生來作畫。拿破崙圍著高聳的襞襟，臉看起來簡直與身體分家，但是面容堅定，不露一點思緒。這副冷漠的神情很不討喜——法國人想要的是一個親民的領袖。

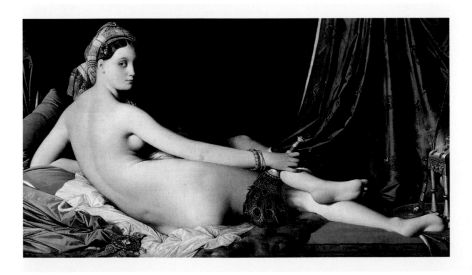

〈大宮女〉（La Grande Odalisque）尚－奧古斯特－多米尼克·安格爾，1814年作，油彩、畫布，91x162公分，法國巴黎，羅浮宮博物館

這幅畫是受拿破崙的妹妹那不勒斯的卡洛琳女王（Queen Caroline of Naples）委託，曾在1819年的沙龍展展出。安格爾把這個充滿異國風情的土耳其後宮女眷畫得有如傳統樣式裡斜躺的女神，不過並沒有隱喻任何神話角色。這名宮女背對觀眾，性感而慵懶，四肢白皙，可看出安格爾用一種冷靜、雕塑式的手法表現出矯飾主義的影響。安格爾仔細規畫過每個細節，還刻意把她的脊椎拉長以創造更優雅的線條。

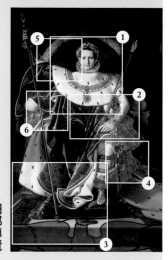

細部導覽

❷ 加冕禮袍

拿破崙身穿貂皮滾邊的加冕禮袍,肩上戴著鑲滿珠寶的榮譽軍團勳章金鍊,整個人幾乎淹沒在禮袍的重重皺褶裡。他戴著絲手套的手握住權杖,讓人聯想到神聖羅馬帝國的皇帝查理曼與查理五世。他左大腿上用絲巾繫著一柄鞘上鑲滿珠寶的劍。

❸ 腳與地毯

拿破崙穿著繡金線的白鞋踏在軟墊上,王座下鋪了一張地毯。地毯上有一隻象徵帝國的鷹,除此之外還可以看到兩個橢圓裝飾框,一個畫著代表正義的天秤,或是天秤座的圖案,另一個畫著拉斐爾的〈椅上聖母〉(1514年作,見76頁),安格爾特別仰慕拉斐爾和他的作品。

❶ 拿破崙的桂冠

1799年,拿破崙一世獲選為法蘭西共和國的第一執政,隨後在1804年舉辦了一場大典,自行加冕為法國皇帝。因為法國國民當時剛推翻君主政體不久,安格爾為了讓他們覺得拿破崙看起來無所不能,在畫裡挪用了神祇般的形象。拿破崙頭上戴著勝利的金色桂冠,與凱撒大帝的桂冠類似。

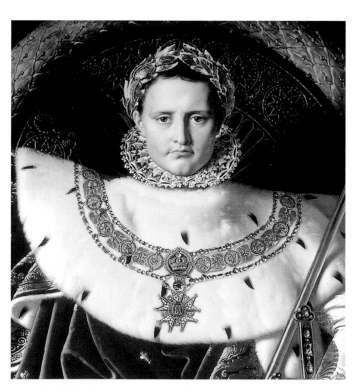

安格爾反對洛可可繪畫所用的紅土與褐色底色。他堅守新古典主義的理想，在淺色表面上作畫以確保明亮的光線感。然而他在這幅畫裡使用了堅韌粗糙的畫布，這又與新古典主義傳統背道而馳。

❹ 色彩

雖然一般常說安格爾只對線條感興趣，不過他在作品的很多地方都會用鮮豔的色彩。他在1840年宣稱：「色彩能加強裝飾感，並讓藝術作品已完美呈現的色調……更加可人。」這幅畫主要使用大地色系，再視需要使用較鮮豔的色調來增亮。他的用色包括鉛白、那不勒斯黃、土黃、生褐、朱紅與普魯士藍。

❺ 線條與圖樣

安格爾為什麼會有「線條大師」的封號，從這些堅實的輪廓與流暢的線條可以看得出來。這幅油畫理想化卻又寫實，對細節用心到了極致。豐富的圖樣讓人不知從哪裡看起：各種繡了花的料子、蕾絲、桂冠、地毯、腳墊與王座，就連那些奢華的服飾皺褶與垂墜都形成裝飾性的圖樣。

❻ 質感

安格爾的筆觸多變，隨畫裡所需的平滑、閃亮，絨細、柔軟或堅硬的質感而定。他忠於大衛的古典式教導而特別強調線條與素描，此外也很喜歡描繪物體質感。比方說，拿破崙的皮膚就與柔軟的毛皮、溫暖的紅絲絨披風和堅實的王座形成直接對比。

〈根特祭壇畫：聖父〉（God the Father, Ghent Altarpiece）局部，楊‧凡艾克，1425-32年作，油彩、蛋彩、畫板，350.5×461公分，比利時根特，聖巴夫大教堂（Cathedral of St Bavo）

安格爾畫拿破崙肖像時，凡艾克的〈根特祭壇畫：聖父〉正在羅浮宮展出，安格爾毫不隱藏自己對這位法蘭德斯大師的極度推崇（當時凡艾克在法國以「尚‧德‧布魯日」[Jean de Bruges]這個名字為人所知）。這件作品不尋常的地方在於它的寫實。上帝舉起手來祝福世人，而畫中令人難以置信的細膩描繪讓〈聖父〉出奇地逼真。拿破崙的軍隊四處掠奪了許多藝術品帶回巴黎，這件祭壇畫是其中之一，當時放在羅浮宮展出。後來法國在滑鐵盧之役戰敗，這幅畫也在1815年回到根特。

1808 年 5 月 3 日（The Third Of May, 1808）

法蘭西斯科·德·哥雅（Francisco de Goya）
1814 年作

油彩、畫布
268×347公分
西班牙馬德里，普拉多美術館

法蘭西斯科·德·哥雅·路西恩特斯（Francisco de Goya y Lucientes，1746-1828年）在西班牙亞拉岡（Aragon）的豐德托多斯（Fuentedodos）出生，家境貧寒，父親是鍍金師傅。當時的平均壽命是50歲，不過哥雅的藝術生涯長達60年，而且作品完全脫離了傳統。他不只用作品針砭當代大事，也為這些事件留下紀錄，並且影響了後續好幾代追隨他的藝術家。

哥雅在13歲時成為何塞·魯贊·伊·馬爾蒂尼斯（José Luzán y Martinez，1710-85年）的學徒，習得洛可可與巴洛克式風格。不過影響他最深的是維拉斯奎茲的藝術，維拉斯奎茲自由的筆法就是哥雅仿效的對象。他從1786年起在馬德里成為宮廷畫家。1792年因為一場重病而永久失聰，不久他就創作出一系列粗野的諷刺蝕刻畫，描繪在法國占領西班牙期間法西雙方的暴行。晚年的他在自家牆上畫了一些後人稱為「黑暗畫」（Black Paintings，1819-23年作）的壁畫。哥雅在法國人撤退後失信於新任西班牙國王，後來搬到法國度過餘生。

這幅油畫呈現的是一則真實事件。1808年5月2日拿破崙一世的軍隊開進馬德里，當地市民群起反抗。法國士兵在第二天圍捕並射殺數百名西班牙人作為報復。

〈查理四世一家〉（The Family of Charles IV），法蘭西斯科·德·哥雅，1800年作，油彩、畫布，280×336公分，西班牙馬德里，普拉多美術館

哥雅以維拉斯奎茲的〈仕女〉（見146-149頁）為範例，在這裡用真人大小畫出西班牙國王查理四世一家人，並且把人物身處的場景設定在王宮的廳堂裡。哥雅也跟維拉斯奎茲一樣把自己納入畫裡：在左後方看向畫面外的觀眾。

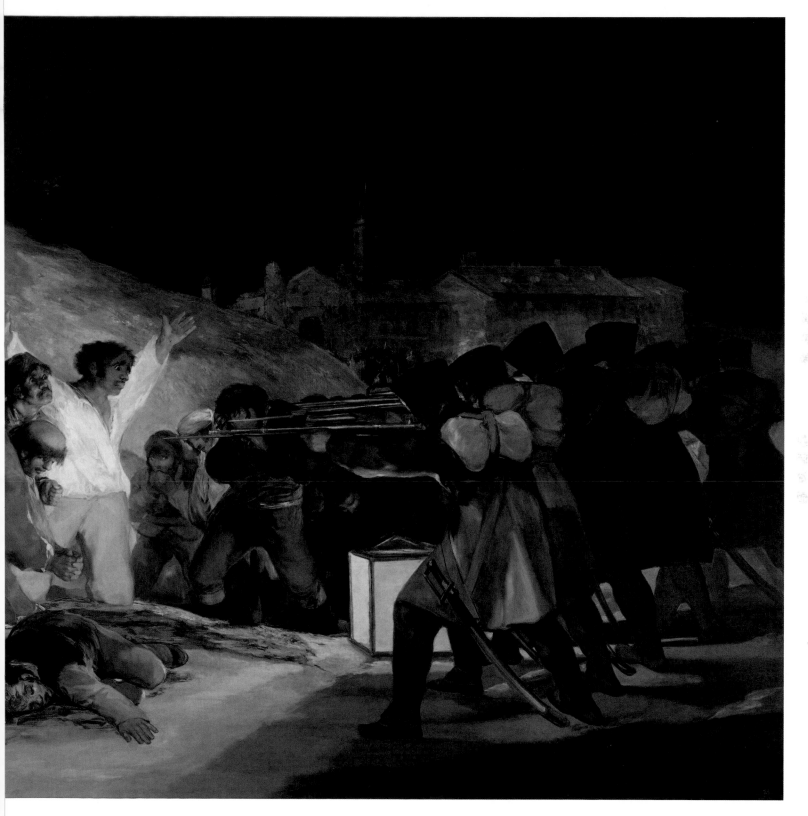

法蘭西斯科・德・哥雅 Francisco de Goya 195

梅杜薩之筏
（The Raft Of The Medusa）

西奧多‧傑利柯（Théodore Géricault）
1818-19 年作

油彩、畫布
491×716公分
法國巴黎，羅浮宮博物館

傑利柯（1791-1824年）是影響深遠的畫家與石版畫家，也是浪漫主義的先驅。他的繪畫生涯短得可惜，只有12年，不過熱情的性格與無視傳統的作風還是讓他成為傳奇人物。

　　傑利柯在法國盧昂出生，家境富裕。1808年，他開始在巴黎跟卡爾‧韋爾內（Carle Vernet，1758-1836年）學藝，兩年後轉到皮耶爾－納西斯‧蓋翰（Pierre-Narcisse Guérin，1774-1833年）工作室門下，此外他也會在羅浮宮臨摹他特別景仰的藝術家的畫作，如林布蘭、魯本斯、提香和維拉斯奎茲。傑利柯在1816年前往義大利參觀，並且開始把吸收自卡拉瓦喬和米開朗基羅的元素融入自己的作品，譬如戲劇式手法、明暗對照法與畫面的流動性，而這些都與當紅的新古典主義路線大相逕庭。這種種影響加上他生動的想像力和熱情的風格，就連保守的學院官方人士都開始推崇他的作品。

　　1819年，傑利柯的〈梅杜薩之筏〉在巴黎沙龍展引起轟動，也為他贏得一面金獎章。這幅畫超過等身大小，光線對比強烈又生動寫實，洋溢著精力與強烈情緒。畫面描繪的是一群船難生還者，而這場船難之所以會發生，一部分也是因為當時剛復辟的法國王權無能掌事。「梅杜薩號」是1810年開始服役的一艘法國海軍軍艦，在1816年時負責載運法國官員前往塞內加爾的聖路易（Saint-Louis），但因為船長失職而發生船難，有400名乘客被迫棄船逃生。梅杜薩的逃生汽艇載不了那麼多人，許多人只好逃到汽艇上的人臨時打造的一片木筏上。後來汽艇上的船員開始擔心木筏上的人情急起來會想爬上不敷使用的救生船，於是切斷木筏與汽艇間的繩索，任憑木筏上的人自生自滅。起初有150名男女攀附在這片草草做成的木筏上，最後卻只有15人生還。傑利柯與船難生還者進行訪談並畫下他們的素描，仔細思考從哪些面向能夠最戲劇性地呈現這個事件。他前往法國大港阿弗赫（Le Havre）研究海岸線，又趁橫渡英吉利海峽去拜訪英國藝術家時為畫面素材做了更多素描。

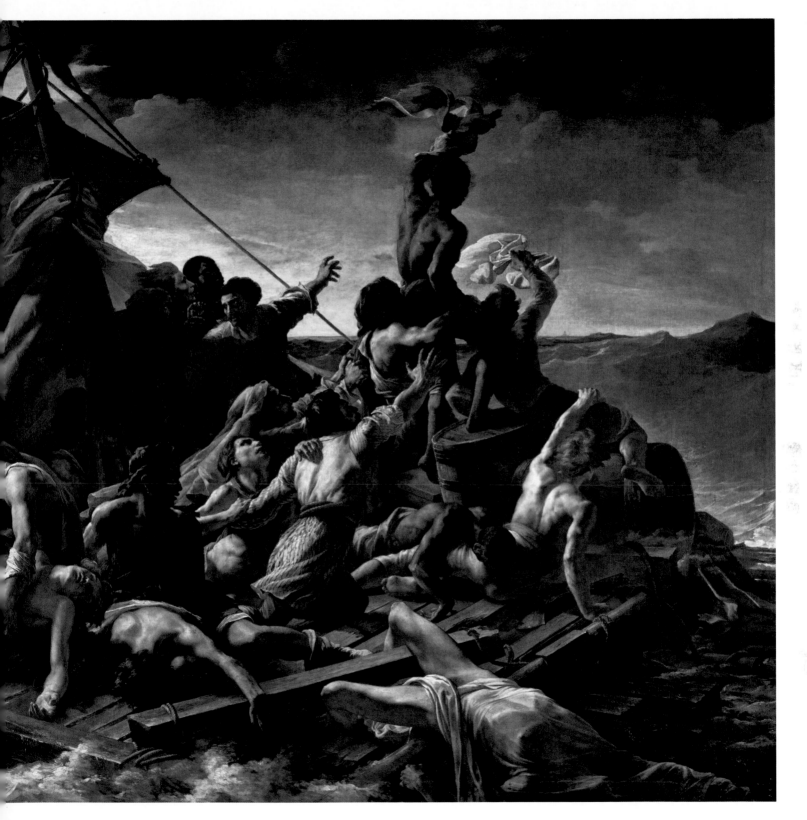

西奧多・傑利柯 Théodore Géricault 199

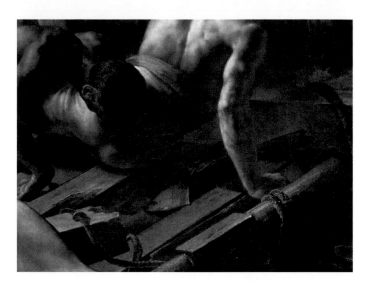

❷ 斧頭

木筏開始自行漂流的第一天，有20名男性死亡或自殺。因為這片木筏只有靠近中央的地方堪稱安全，許多人都被海水沖走或是被推下邊緣。到了第四天，筏上只剩67人存活，有些人開始吃人肉維生。傑利柯用一把沾血的斧頭暗示這種行為。這樁人吃人的醜事是經由少數的生還者口述傳開的。

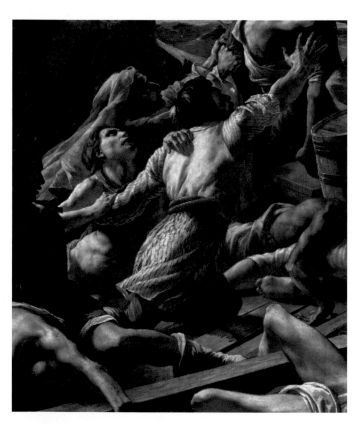

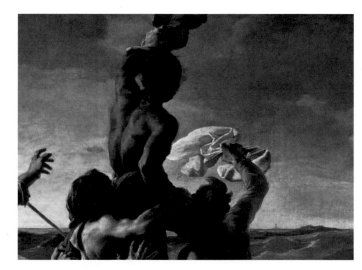

❶ 木筏

梅杜薩號沉船後，很多乘客被趕上這片臨時搭建的木筏。木筏的大小是20公尺長、7公尺寬，上面的必需品很少，也沒有操舵裝置，而且筏面有大半浸在水裡；情況惡化得很快。傑利柯曾在畫室裡重建一個與真實大小相當的木筏來輔助做畫。

❸ 揮手求援

這個人是尚·夏爾勒（Jean Charles），梅杜薩號的船員之一。他是木筏上最有活力的人，站在空木桶上、高於其他瀕臨絕境的受難者，向遠方海平面上的一艘船揮舞手帕。在右邊數來第二人的手臂下方，可以看到看到遠方有個微小模糊的形狀：那是最後救起生還者的阿爾古斯號（Argus）。

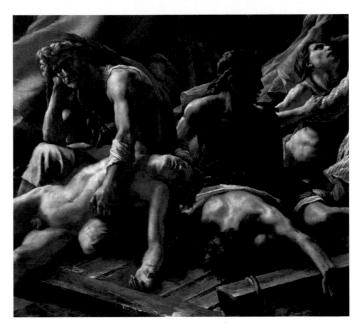

❹ 死人

這具死屍掛在快沉沒的木筏邊緣，即將被海浪沖走。傑利柯對主題詳加研究，收集了這次事件的許多資料。為了準確畫出屍身蒼白的色澤，他在巴黎博容醫院（Hospital Beaujon）的太平間對屍體素描，研究瀕死病人的臉龐，還把截下的四肢帶回畫室裡觀察屍塊腐爛的情形，又向精神病院借了一顆被砍下來的頭顱。他18歲的助手路易－阿列西·賈馬（Louis-Alexis Jamar，1800-65年）為畫裡幾個人物當過模特兒，其中包括這個快要滑入海裡的年輕死人。

❺ 德拉克洛瓦

這是尤金·德拉克洛瓦（Eugène Delacroix），傑利柯的好朋友。他在這裡面朝下躺著、伸出手臂，旁邊是個有點像聖經人物、披著紅布的灰髮男人，抱著兒子的屍體。傑利柯強烈的明暗對照法讓這些死者蒼白的膚色更顯得誇張。傑利柯為了決定在最後的畫作裡該呈現災難的哪些片刻，預先畫了很多素描與草圖。他先在畫布上打構圖草稿，然後為每個人物逐一對著模特兒寫生。這幅畫的色調對比非常強烈，有人說這種光線效果「有如卡拉瓦喬」。

〈自由領導人民〉（Liberty Leading the People），尤金·德拉克洛瓦，1830年作，油彩、畫布，260×325公分，法國巴黎，羅浮宮博物館

德拉克洛瓦受到好友傑利柯的直接影響，畫出這個他自己親眼見證的事件：1830年7月，法國人民在巴黎起義推翻波旁王朝的國王查理十世（Charles X），改為擁立奧爾良公爵路易腓力（Louis-Philippe, Duke of Orléans）。德拉克洛瓦曾經為〈梅杜薩之筏〉當過模特兒，深受那幅畫作影響，尤其是它的金字塔式構圖以及傑利柯融合史實與幻象這種充滿想像力的做法。他在作畫的每個階段都會為要放進畫面的每個元素預做素描，從而發展對這件作品的規畫，最後在三個月內完工。這是在7月28號那天，民眾衝破路障對敵營作最後衝鋒那一刻，德拉特洛瓦把重點放在這個場景的戲劇性與視覺衝擊上，也仿效了傑利柯充滿活力的筆觸與明暗對照法。

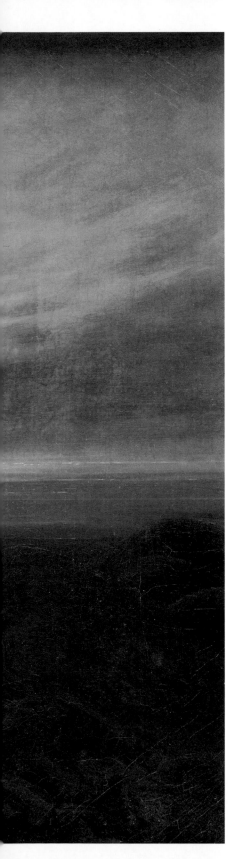

海上月出（Moonrise Over The Sea）

卡斯伯・大衛・佛列德利赫（Caspar David Friedrich）
1822 年作

油彩、畫布
55×71公分
德國柏林，舊國家美術館（Alte Nationalgalerie）

佛列德利赫（1774-1840年）是德國浪漫主義繪畫的主要代表人物，最為人知的是他充滿寓意的風景畫，畫裡的人物總在很有氣氛的景色裡沉思。佛列德利赫在波羅的海沿岸的波美拉尼亞（Pomerania）出生，不過人生大都在德勒斯登度過。他的童年並不快樂，在他13歲以前，他的母親、一個妹妹和與他最親的一個哥哥就都過世了。在嚴厲的新教徒父親扶養下，他長成一個憂鬱的男人。

佛列德利赫在哥本哈根藝術學院（Copenhagen Academy）研習藝術，在1798年返回德國終身定居。他使用鉛筆與棕色墨水畫了幾年地形素描，後來在三十幾歲開始畫油畫。佛列德利赫是個非常內省的人，專注在觀想自然世界。他對如何描繪光線效果很感興趣，喜歡創造出夢境般飄渺又令人難忘的景象，裡面通常都有人出現。起初他的作品很受賞識，後來卻遭嫌棄風格過時。他過世時沒沒無名，直到數十年後，象徵主義、表現主義與超現實主義藝術家才重新發掘了他的作品。

這幅畫是受銀行家與藝術收藏家姚阿幸・亨利希・威廉・華格納（Joachim Heinrich Wilhelm Wagener）委託。畫裡的象徵主義手法、奇異的光線效果與半剪影人物都扭轉了風景繪畫的概念。

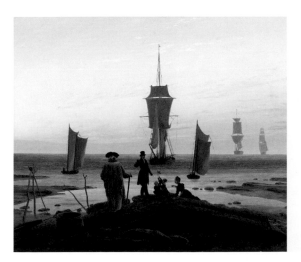

〈生命的階段〉（The Stages of Life），
卡斯伯・大衛・佛列德利赫，約1835年作，
油彩、畫布，72.5×94公分，德國來比錫，
美術館（Museum der Bildenden Künste）

這個景象雖然出自想像，根據的還是佛列德利赫出生地格來斯瓦德（Greifswald）市的真實景色。就像〈海上月出〉一樣，這些船隻也是前景人物的象徵。這些船各自處於旅程裡的不同位置，就好像這些人物也在生命的不同階段。

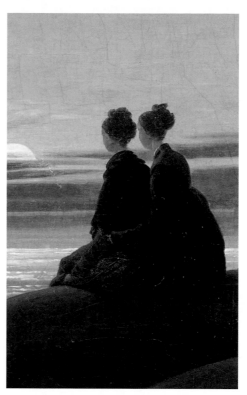

❷ 兩個女人

這片海景可能是靠近佛列德利赫出生地波美拉尼亞的波羅的海。兩個衣著考究的女人背對著看畫觀眾，身分難以確定，不過她們應該是佛列德利赫一生都很親近的友伴。一個可能是當時已與他結婚四年的妻子卡洛琳·布莫（Caroline Bommer）。她也當過佛烈德利赫其他畫作的模特兒。另一名年輕女性非常可能是新寡的瑪莉·海蓮·屈格根（Marie Helene Kügelgen），她的先夫是畫家法蘭茲·傑哈·馮·屈格根（Franz Gerhard von Kügelgen，1772-1820年），兩年前被殺害，生前是佛烈德利赫的知交。

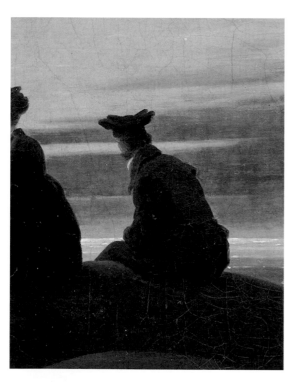

❶ 自畫像

在前景的海角上，有個人物或許剛散完步，正坐著休息，這是佛列德利赫的自畫像。他的打扮優雅，坐在地上凝視前方平靜水面上的船隻。最重要的是，他正看著初升的月亮發出的光芒。這似乎在暗示上帝藉由光芒顯現對他傳遞了某個訊息，而他也在這一刻有所洞悟。

❸ 船隻

空靈的光線彷彿正從天際移向這些人物，創造出一種上帝傳來私密訊息的感覺。兩艘船似乎正在靜默中航行，幽靈似地巡過水面，象徵生命的旅程。佛列德利赫用彷彿來自天堂的光線與這兩艘船反映出他自己的人生階段。他已經度過童年與青春期，長大成人。這些船隻描繪得很細膩，最遠方的船升起全副船帆，象徵青春時期，最近的船則豎起船帆露出交叉的船桅，代表了成年，也暗示基督在十字架上犧牲生命。

❹ 天空與水面

水面隨著月升開始發亮，彷彿吸收了來自天堂的光芒。雲層聚集，遮去了滿月靠近地平線的部分圓形，使得月光落在許多不同景物的下方。這種天堂般的光線似乎要橫過整個水面，營造出一種宇宙廣大無邊的感覺。從這個角度看來，月亮也是希望的象徵。

❻ 色彩

佛列德利赫畫這幅畫時正在創作生涯中期，是他一生裡最樂觀的時光，用色也最明亮。雖然他使用的顏色和以往一樣並不多，還是在這幅畫裡用海水與天空的冷色調和前景裡溫暖的褐色調做出對比，用色包括了鉛白、紅土、鐵紅、花紺青、普魯士藍、那不勒斯黃、土黃和骨黑。

❺ 創作手法

佛列德利赫使用小號畫筆與稀釋過的滑順顏料，不論畫什麼都一絲不苟。在這幅畫裡，他在精細的草圖上施加一層層淡色透明的薄塗，用各種筆法創造出光線蔓延的質感，包括了短筆觸描出的陰影線與細膩的點描。至於岩石這些部分，他是用厚塗法來表現質感。

❼ 光線

佛列德利赫用月光表現出轉化的瞬間，引導人思索生死課題。他用自然現象來詮釋精神信仰，延續了當代浪漫主義詩人闡揚的觀念。他對自己的創作哲學這麼解釋：「閉上肉體的眼睛，好讓你有機會先用內在的心靈之眼看見你要畫的景象。」

〈兩個寂寞的人〉（Two Human Beings [The Lonely Ones]），愛德華・孟克（Edvard Munch），1899年作，木刻版畫，39.5×54.5公分，挪威奧斯陸，孟克美術館（Munch Museum）

這兩個人物站在岸邊面向大海，背影主導了整個構圖。1892年，孟克去柏林旅遊時看到了佛列德利赫的作品並得到直接啟發，創作出這件木刻版畫。只不過孟克的作品沒有佛列德利赫那種深思與認命的心境，反倒散發出一種空洞與寂寞，甚至有點焦慮。孟克的童年跟佛列德利赫很相似，也和佛列德利赫一樣常畫人物的背影，表達出一種不自在、隱晦又憂慮的感覺。佛列德利赫作品的許多主題，例如時間的不可逆、生死課題和宇宙的力量，在19世紀晚期成為孟克與象徵主義藝術家的重要概念。

206 布來頓的鏈條碼頭 Chain Pier, Brighton

布來頓的鏈條碼頭
（Chain Pier, Brighton）

約翰 · 康斯塔伯（John Constable）
1826-27 年作

油彩、畫布
127×183公分
英國倫敦，泰特不列顛美術館

康斯塔伯（1776-1837年）為風景畫帶來新的活力與方向，最為人知的是他筆下的英格蘭鄉村景緻。他先在戶外作畫再到畫室裡完工的作法，後來在歐洲各地與美國蔚為風潮，也促成了印象主義的發展。

康斯塔伯在英國東部的索夫克郡（Suffolk）出生，家族經營磨坊，十分富裕。雖然他一生從未踏出英格蘭，在巴黎卻有眾多追隨者。康斯塔伯的繪畫大半是自學而成，主要是靠臨摹他仰慕的畫家，譬如克勞德（Claude）、魯本斯、湯瑪士·根茲巴羅（Thomas Gainsborough，1727-88年）等人，還有雷斯達爾（Ruisdael）等荷蘭風景畫家。除此之外，他其實在倫敦當時剛創立的皇家藝術學院（Royal Academy School）就讀過一陣子。他堅信研究自然對創作來說不可或缺，熟悉作畫地點也很重要。他畫了幾百本素描簿，裡面滿是經由直接觀察畫下的細膩素描，此外也創作了多幅他稱為「六呎圖」（six-footer）的大型畫作。

〈布來頓的鏈條碼頭〉在自由活潑的筆觸裡洋溢著朝氣與濃厚氛圍。康斯塔伯自認是傳統的藝術家，不過從他充滿表現力的畫作，譬如這一幅，看得出他身為一個替風景畫另闢蹊徑的藝術家，還是有大膽原創的地方。

〈埃克河邊的風車〉（The Windmill at Wijk bij Duurstede），雅各·范·雷斯達爾（Jacob van Ruisdael），約1670年作，油彩、畫布，83×101公分，荷蘭阿母斯特丹，國家博物館（Rijksmuseum）

雷斯達爾（約1628-82年）在這幅畫裡營造出無限延伸的感覺，彷彿風景在畫面外還綿延不斷。一般認為他也是影響康斯塔伯的藝術家之一。

十字軍攻進君士坦丁堡
（Entry Of The Crusaders Into Constantinople）

尤金・德拉克洛瓦（Eugène Delacroix）
1840年作

油彩、畫布
410×498公分
法國巴黎，羅浮宮博物館

德拉克洛瓦（1798-1863年）是畫家、壁畫家與石版畫家，也是法國浪漫主義繪畫的領導人物。德拉克洛瓦的風格強調色彩與動態，而當時風行的新古典主義注重清晰的輪廓以及仔細琢磨出來的造型，兩者大異其趣。與古希臘羅馬藝術的古典典範相較，北非的異國情調是他更持久的靈感來源之一。他對色彩光學效果的研究為印象主義藝術家帶來深刻啟發。

德拉克洛瓦跟傑利柯一樣，當過新古典主義畫家蓋翰的學生，在1816-1823年間追隨蓋翰學藝。他的創作啟發來自米開朗基羅、魯本斯、文藝復興時期的威尼斯藝術家、傑利柯，以及康斯塔伯和泰納等英格蘭風景畫家，在1822年的沙龍展首次展出作品。1825年他前往英格蘭參訪，後來又在1832年到西班牙、摩洛哥和阿爾及利亞旅行。他從1833年開始為波旁宮（Palais Bourbon）繪製作品，也接到很多王室委託。

這幅活力四射的油畫在1841年的沙龍展展出，描繪的是十字軍在1204年第四次東征期間發生的一次事件：十字軍原本要攻打穆斯林統治的埃及與耶路撒冷，後來卻改為掠劫基督教城市君士坦丁堡，也就是當時拜占庭帝國的首都。

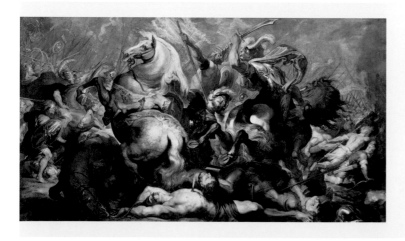

〈德西烏斯・穆斯之死〉（The Death of Decius Mus），彼得・保羅・魯本斯，1616-17年作，油彩、畫布，289×518公分，奧地利維也納，列支敦斯登博物館（Liechtenstein Museum）

這個動感十足的景象是古羅馬對抗拉丁民族的一場戰役，可以看到一大群人馬激戰正酣。魯本斯豐富的用色和描繪羅馬古典文化的畫作深刻影響了德拉克洛瓦。德拉克洛瓦也常畫相似的主題。

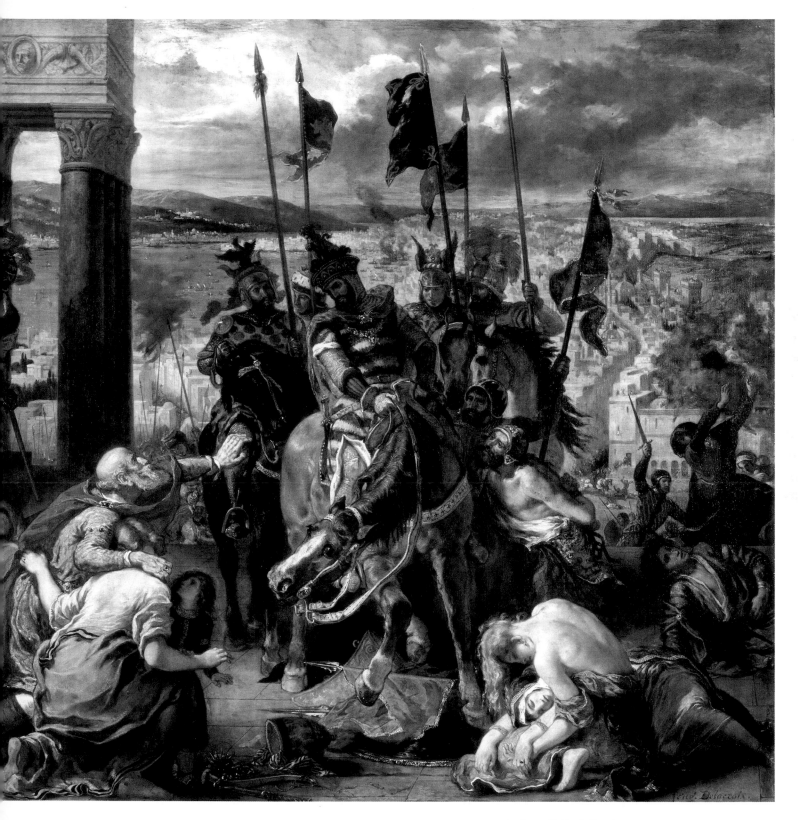

尤金・德拉克洛瓦 Eugène Delacroix 211

細部導覽

❷ 三名人物

這三名人物構成三角形，抱成一團、請求十字軍寬待。
一個老人摟著一個年輕女子的肩膀，乞求鮑德溫憐憫他
們，另一個代表天真無辜的小女孩則抬頭看著老人。這
次東征的隊伍主要由法國人領軍，不過德拉克洛瓦是以
同情的角度來描繪受戰亂折磨的拜占庭人民。

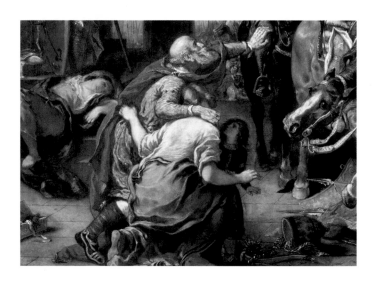

❸ 旗幟

十字軍的成員來自歐洲各地。當他們騎馬穿越被攻陷的
城市，頭上飛舞的是彰顯各人出身的三角旗。混亂的雲
團在背景聚集，而君士坦丁堡市就在雲團下方的遠景
裡。德拉克洛瓦把旗幟畫得能量十足，給人一種風正吹
動的強烈印象。

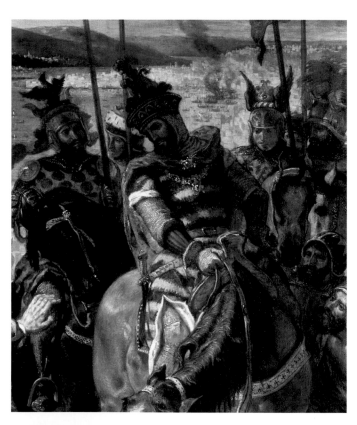

❶ 鮑德溫一世

十字軍在1204年第四次東征期間對君士坦丁堡發動的這次攻擊，
造成東方基督教國家的覆滅。十字軍領袖瓜分了君士坦丁堡一帶
的領土並創建拉丁帝國，後來在1261年滅亡。這個騎紅棕色戰
馬、身披橘色斗篷的人是十字軍領袖法蘭德斯伯爵鮑德溫九世
（Baldwin IX Count of Flanders）。他領著勝戰隊伍穿過街道，後來
獲加冕為拉丁帝國君士坦丁堡的皇帝鮑德溫一世（Baldwin I）。

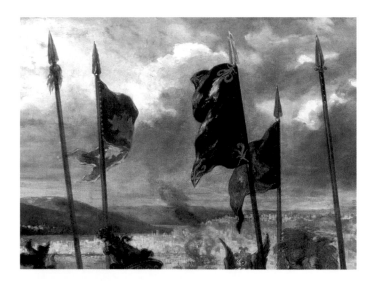

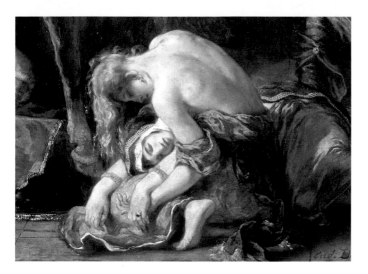

❹ 兩個女人

這兩個女人離馬蹄很近，看起來很危險。連身裙被撕裂的金髮女人露出背部，正把另一名死去的黑髮女人摟在懷裡。她看起來既豐滿又性感，卻也很悲傷。德拉克洛瓦的表現手法充滿活力，這兩個一生一死的女人在他筆下的姿態都充滿動感又浮誇。他靈動的筆法讓人物顯得非常真實。

❺ 囚犯

十字軍是應拜占庭皇帝伊薩克二世·安格洛斯（Isaac II Angelus）的要求攻打君士坦丁堡，當時這位皇帝被他的弟弟阿歷克塞三世·安格洛斯（Alexios III Angelus）罷黜。這個綁在鮑德溫馬邊的人就是被俘的阿歷克塞，在他身後的遠景裡，戰鬥還在繼續進行。這場仗打得並不光彩，這座拜占庭首都的許多珍貴遺跡與寶藏都被奪走、遺失了。

❻ 色彩

這幅畫的透亮感和用色要歸功於德拉克洛瓦對其他藝術家做的研究，譬如維諾內些。由德拉克洛瓦在陰影裡加入的現代色彩和對反光色彩的處理，可以看出他對自然光效果觀察入微，並且脫離了既有觀念另闢蹊徑。他使用明暗對照法時沒有用傳統的深色系，而是用色彩來營造表現力。

❼ 創作手法

德拉克洛瓦由暗到亮畫出形體，之後再視情況需要回頭修飾陰影。他在已經乾涸的顏料上施加對比的橘色與綠色單筆筆觸，讓人體看來更有生氣。至於盔甲和馬鬃毛這些質感細節是用快筆和厚重的顏料添加。最後他會做罩染，然後在表面上保護凡尼斯。

雨、蒸氣和速度（Rain, Steam And Speed）

泰納（J. M. W. Turner）
1844 年作

油彩、畫布
91×122公分
英國倫敦，國家美術館

約瑟夫·馬洛德·威廉·泰納（Joseph Mallord William Turner，1775-1851年）的創作生涯很長，是19世紀最重要的風景畫家之一。他的創作包含了油畫、水彩與金屬版畫，又因為作品裡明亮的色彩與氣氛，常被稱為「光之畫家」。泰納在倫敦出生，1789年進入皇家藝術研究院（Royal Academy Schools），接著在1790年、年僅15歲時就在那裡展出水彩作品，1796年又開始展出油畫。1799年，他獲選為皇家藝術研究院許可年齡最小的準院士，接著在1802年獲選為史上第二年輕的正式院士。他四處旅行，創作產量龐大，而且風格隨著時間出現很大變化，從地形圖般精準的風景畫到受克勞德啟發的古典式創作，後來畫面又轉為探索色彩與光線的效果，表達抒情、幾近抽象。

在19世紀早期，一般認為火車或任何現代機械的形象都缺乏美感，不適合入畫，不過泰納一如既往地挑戰了傳統。〈雨、蒸氣和速度——大西部鐵路〉描繪一列火車急駛過橋的情景，在1844年展出時造成轟動。

〈海上漁夫〉（Fishermen at Sea），J. M. W.泰納，1796年作，油彩、畫布，91.5×122.5公分，英國倫敦，泰特不列顛美術館

這幅月夜風景畫是泰納在皇家藝術研究院展出的第一件油畫作品。雖然泰納下了「海上漁夫」這個標題，畫的主題其實是大自然過人的力量。這些小船在清冷澄澈的月光下破浪前進。

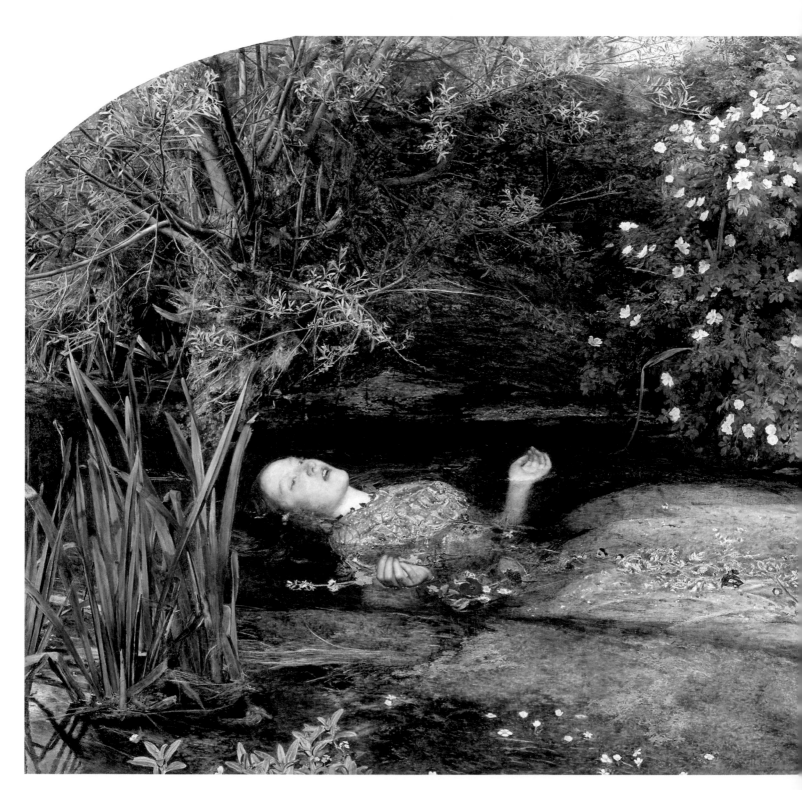

218 奧菲莉亞 Ophelia

奧菲莉亞（Ophelia）

約翰‧艾佛雷特‧米萊（John Everett Millais）
1851-52 年作

油彩、畫布
76×112公分
英國倫敦，泰特不列顛美術館

米萊（1829-96年）在英國南安普敦（Southampton）一個富裕的家庭出生。他是藝術神童，九歲前往倫敦就讀薩斯美術學校（Sass's Art School）並且贏得皇家文藝學會（Royal Society of Arts）的銀牌獎，11歲獲准進入皇家藝術研究院，是這個機構有史以來最年輕的學生。他在院內和但丁‧加百列‧羅塞蒂（Dante Gabriel Rossetti）、威廉‧霍爾曼‧杭特（William Holman Hunt）結為好友。1848年，這三位藝術家為了對抗學院派的狹隘路線，以及一成不變的褐色打底和理想化主題，協力組成了前拉斐爾派（Pre-Raphaelite Brotherhood）。他們把前拉斐爾派的縮寫「PRB」加在落款裡，立志要忠於自然、發掘色彩的明亮表現。米萊1863年獲選為皇家藝術研究院院士，在1896年擔任院長。1850年代中期，他與前拉斐爾派風格漸行漸遠，發展出新的寫實路線。他是那個年代最富裕的藝術家之一。

米萊在1851年夏天開始畫〈奧菲莉亞〉，出自莎士比亞劇作《哈姆雷特》（Hamlet，1603年作）的女主角。隔年這幅畫在皇家研究院展出。前拉斐爾派追求的忠於自然和詩意敘事手法在畫中清楚可見。

〈普洛塞庇娜〉（Proserpine）局部，但丁‧加百列‧羅塞蒂，1874年作，油彩、畫布，125×61公分，英國倫敦，泰特不列顛美術館

羅塞蒂（1828-82年）的風格在前拉斐爾派解散後還是維持不變。這幅畫畫的是羅馬神話的女神普洛塞庇娜，模特兒是威廉‧莫里斯（William Morris，1834-96年）的妻子珍‧莫里斯（Jane Morris），羅塞蒂和她有過一段婚外情。普洛塞庇娜被引誘到冥府，吃下了六顆石榴籽，所以注定每年要在冥府待上六個月。

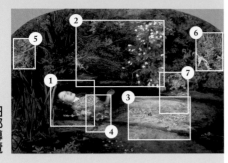

❷ 背景

1851年7月，米萊在薩里郡尤厄爾市（Ewell, Surrey）的霍格斯米河畔（Hogsmill River）開始畫背景。他花了五個月在一幅三腳小畫架上作畫，最多一週畫六天，一天畫11個小時。到了11月，天氣變得風雪交加，米萊用四面籬笆鋪上稻草搭成一間小屋，繼續在裡面作畫。

❸ 連身裙

米萊完成背景後開始畫主角奧菲莉亞，在倫敦的工作室裡進行描繪她連身裙的大工程。模特兒莉茲一連四個月穿著厚重的連身裙，躺在裝滿水的浴缸裡。米萊在浴缸下方用油燈加熱保暖，不過有一次他在莉茲當模特兒時沒注意到油燈熄了，害莉茲生了病，結果她的父親寫信要求米萊付醫藥費。

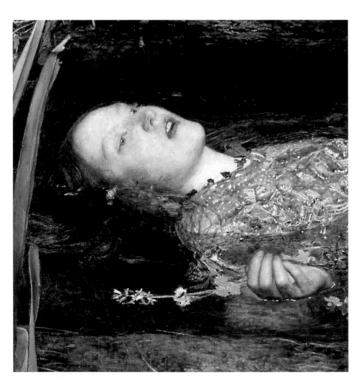

❶ 奧菲莉亞

畫中描繪的是《哈姆雷特》第4幕第7景，奧菲莉亞在愛人哈姆雷特殺了她的父親後神智失常。模特兒是莉茲·席達爾（Lizzie Siddal），後來成為羅塞蒂的妻子。她髮色豔紅、膚色蒼白，浮在水面順流而下，在溺死前自顧自地輕聲唱歌。她臉頰旁的粉紅玫瑰指的是她哥哥雷爾提（Laertes）暱稱她的「五月玫瑰」，紫羅蘭項鍊代表貞潔。

❹ 花卉

根據《哈姆雷特》的劇情，奧菲莉亞是在摘花時失足落河。米萊刻意畫出某些花卉是為了取它們的象徵意義，畫中很多花的花期並不相同，他還是全畫了進去，並精心描繪出合乎植物學的細節。雛菊象徵被遺忘的愛、痛苦和天真，三色堇象徵徒然的愛，罌粟花象徵死亡與睡眠，勿忘我代表懷念。

❻ 長頸蘭

這裡的紫色千屈菜是呼應劇本中寫的「長頸蘭」（long purple），不過莎士比亞指的其實是紫色蘭花。千屈菜左邊的繡線菊代表奧菲莉亞死得沒有意義。預先調製好的軟管顏料當時剛問世，藝術家能直接購買使用，米萊的用色有鈷藍、群青、普魯士藍、翡翠綠等。

❺ 知更鳥

畫的最左邊有一隻知更鳥棲息在柳樹枝上，紅色的胸口清楚可辨。柳樹象徵被遺棄的愛情，長在柳樹枝下的蕁麻代表痛苦。這隻知更鳥不只為畫面增添一抹色彩，可能也暗指奧菲莉亞在發瘋後唱的一句歌詞：「美麗又可愛的知更鳥，使我全心歡喜。」

❼ 創作方法

米萊先在畫布上塗覆一層白色顏料，趁顏料未乾時用小號筆刷與鮮豔的色彩在上面作畫，這是前拉斐爾派的繪畫技法之一。這跟壁畫技法有點像，也就是每次在牆上敷一天工作量所需的白色灰泥，趁未乾時作畫。米萊接著再做透明的薄層罩染，加強光線灑落在場景裡的效果。

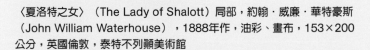

〈夏洛特之女〉（The Lady of Shalott）局部，約翰‧威廉‧華特豪斯（John William Waterhouse），1888年作，油彩、畫布，153×200公分，英國倫敦，泰特不列顛美術館

前拉斐爾派解散多年後，成員之一的華特豪斯（1849-1917年）還是繼續追隨這個團體的風格，成為「現代前拉斐爾派」（the modern Pre-Raphaelite）。這個畫面描繪英國詩人阿佛烈‧丁尼生爵士（Alfred, Lord Tennyson）1832年出版的詩集《夏洛特之女》中的場景，詩集內容源於一則中世紀的亞瑟王傳說。船頭的三根蠟燭有兩根都被風吹熄了，暗示這個女人的旅程與生命都即將結束。這個美麗卻不幸的女人、她身後那片陰沉的樹林、周遭的植物與河水，都與米萊畫作裡的元素相呼應。米萊也影響了很多其他的藝術家，如約翰‧辛格‧薩金特與梵谷。

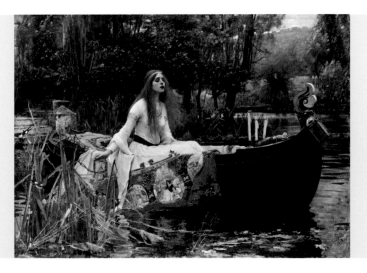

良知覺醒（The Awakening Conscience）

威廉·霍爾曼·杭特（William Holman Hunt）
1853 年作

油彩、畫布
76×56公分
英國倫敦，泰特不列顛美術館

1848年，杭特（1827-1910年）和藝術家朋友米萊與羅塞蒂創立了前拉斐爾派。雖然前拉斐爾派不到五年就解散了，但杭特一生都忠於這個藝術團體的理念。

杭特在倫敦出生，父親是個倉庫管理員，而他自己早在12歲就離校從事文書職員的工作。五年後，杭特進入皇家藝術研究院，不過當代英國藝術刻板的常規，尤其是研究院創辦人約書亞·雷諾茲（Joshua Reynolds，1723-92年）在藝壇的權勢很令杭特失望。杭特從1845年開始展出作品，後來又讀了藝評家羅斯金的《現代畫家》（Modern Painters，1846）第二冊，從裡面提到的一個概念得到啟發，也就是藝術家應該重拾中世紀晚期與文藝復興早期畫家的風格。他和米萊、羅塞蒂一起組成前拉斐爾派，立志「表達真誠觀點、細心研究自然；支持前代藝術裡直接、懇切、誠摯的一面，拒絕因循陳規、自吹自擂，也拒絕透過死背硬記學習；從事真正優良的藝術創作」。前拉斐爾派著重對自然世界的仔細觀察，立意恢復中世紀藝術的靈性特質——他們認為這與自拉斐爾以後較崇尚理性的藝術恰好相反。從杭特的繪畫能看出他對細節極度用心、色彩鮮活，還有許多精心安排的象徵。

1850年，印刷業者與出版商湯瑪斯·科比（Thomas Combe）成為杭特的主要贊助人、朋友與商業顧問。科比買下好幾件杭特的作品，包括〈世界之光〉（右圖）。三年後，工業家與藝術收藏家湯瑪斯·費爾貝恩（Thomas Fairbairn）委託杭特創作〈良知覺醒〉，也就是世俗版的〈世界之光〉，兩幅畫的宗教與道德概念十分類似。在〈良知覺醒〉裡，一名年輕女性原本坐在情人的大腿上，卻突然醒悟到自己的罪行而正準備站起身來。女性模特兒是安妮·米勒（Annie Miller），一個沒受過教育的酒吧女侍。她經常為前拉斐爾畫派成員擔任模特兒，還差點與杭特結婚。杭特一如既往地描繪出每個細節，包括了這名女性閃亮的圓圈耳環、脖子上的柔軟蝴蝶結和蕾絲，還有她豐盈的紅褐色髮絲。

〈世界之光〉（The Light of the World），威廉·霍爾曼·杭特，1851-53年作，油彩、畫布，50×26公分，英國曼徹斯特，曼徹斯特美術館（Manchester City Art Gallery）

基督正要敲一扇關閉已久的門。這幅畫具體呈現出耶穌想進入罪人靈魂的意象，直接闡明《聖經》的這條訊息：「看哪，我站在門外叩門，若有聽見我聲音就開門的，我要進到他那裡去。」耶穌手裡的燈籠代表《聖經》上說的：他是「世界的光」，在黑暗中帶來希望。這扇門依照典故沒有畫出門把，只能從裡面打開，象徵了不願接受基督信仰的封閉心靈。

❷ 紳士

這個穿著考究的年輕人是維多利亞時代典型的富紳,把情婦供養在舒適又現代的房子裡。從他放在桌上的帽子和書籍看來,他是來找她的,他的神情透露出他渾然不覺情婦已經醒悟。後面的鏡子照出他的背影和從窗外射進屋內的光線。這幅畫的模特兒安妮在當時是杭特的女朋友,從那本書可以知道杭特曾經想要教育她。

❶ 覺醒

這個女人看到光線在面前流瀉進窗內,正要從情人的大腿上起身。雖然她是有婦之夫的情婦,不過她的良知覺醒了。上帝的光照亮了她的臉龐。觀者從她披散的頭髮和鬆脫的衣服看得出來她正在寬衣解帶,而一個正經的女人應該不會衣衫不整地待在客廳裡。

❸ 貓與鳥

桌子底下有一隻貓在捉弄一隻小鳥。貓代表畫裡的男人,鳥代表他的情婦。這隻貓被年輕女人突然起身的動作嚇著了,鳥也因此逃過一劫。貓和鳥前面的地板上有一張從絨布盒裡翻開的歌譜,是愛德華·李爾(Edward Lear)根據丁尼生詩作〈淚水,徒然的淚水〉(Tears, Idle Tears,1847年作)所譜寫的歌曲。

❹ 鋼琴上的物品

鋼琴上的時鐘以鎏金雕刻為裝飾,刻的是貞潔女神制住了愛神丘比特,暗示謹慎自持最後會勝出,這名女性也會脫離墮落的處境。時鐘後面的畫描繪《聖經》裡一名通姦女子的故事,擺在時鐘旁邊的是一種會纏繞其他植物的旋花科花卉,象徵了欺瞞的陷阱。

224　良知覺醒 The Awakening Conscience

杭特對畫面的可信度非常執著：他會四處旅行、仔細觀察要放在畫面裡的各種元素，也研究過文藝復興早期畫家的繪畫手法。他在溼潤的白色底子上用小號筆刷與滑順的顏料作畫。

⑤ 用色

杭特為了讓油畫色澤持久不變，選用顏色時很小心，會事先測試顏料的劣化狀況、光澤與持久度。他這幅畫的用色包括鉛白、那不勒斯黃、土黃、生赭、中國朱砂、威尼斯紅、印度紅、茜草、印度深紅、焦赭、生褐、焦褐、科隆土、安特衛普藍、鈷藍、藤黑和象牙黑。

⑥ 複雜的細節

杭特本著一絲不苟的作風，為了畫這幅畫而在倫敦租了一間男士經常用來養情婦的房間。房內裝潢凌亂，家具完好如初，沒有家居生活的痕跡。畫中男子丟在地上的手套是暗示了賣淫，這是失寵的情婦常見的下場。地板上糾成團的毛線象徵欺騙織成的網羅。

⑦ 寫實效果

杭特用細小的筆觸營造出寫實的細節，譬如人物的手和布料的質感。他用半透明顏料層層疊加，營造出柔軟的布料、溫暖的肌膚、光亮堅硬的物體表面等效果。男人求歡時張開的手，與女人緊緊交握的手形成對比，同時也能看到她每根手指頭上都戴了戒指，唯獨沒有婚戒。

〈維納斯的誕生〉（The Birth of Venus），山德羅‧波提且利，約1486年作，蛋彩、畫布，172.5×278.5公分，義大利佛羅倫斯，烏菲茲美術館

杭特與其他前拉斐爾派藝術家認為拉斐爾之前的藝術既真誠又有靈性，從中得到很多啟發，並折服於波提且利清晰優雅的風格。波提且利在這裡畫出維納斯以成熟女人之姿從海裡浮現。畫裡工整的用筆、美感的概念和精心思考過的細節，都讓前拉斐爾派大為傾倒，覺得既真誠又純粹。據說波提且利在〈春〉（約1481-82年作，見50-53頁）裡畫的許多花卉，就是米萊〈奧菲莉亞〉（1851-52年作，見218-221頁）的靈感來源。

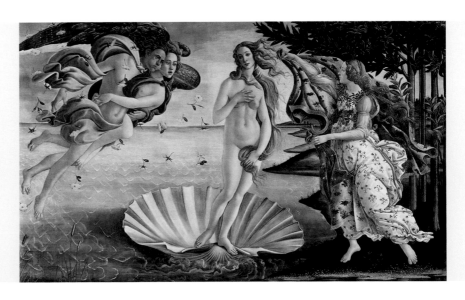

畫室（The Artist'S Studio）

古斯塔夫·庫爾貝（Gustave Courbet）

1854-55年作

庫爾貝（1819-77年）致力於只畫親眼可見的真實世界，常有人說他是寫實主義運動之父。他是忠貞的共和主義者，視寫實主義為替勞動階級發聲的途徑，並對後續的藝術運動發揮了無遠弗屆的影響力，尤其是印象主義。

庫爾貝在法國東部的奧南（Ornans）出生。在父親的勸說下，他在20歲那年搬到巴黎就讀法律學院，不過很快就離校追尋藝術生涯。他刻意避開有名的學院派畫室，跟著較不知名的藝術家學習。不過他主要是藉由臨摹卡拉瓦喬、魯本斯和維拉斯奎茲的畫作自學，會會直接對自然寫生，在前往荷蘭與比利時旅遊時也從荷蘭藝術得到啟發。他雖然棄用世人認可的學院派創作手法，還是會提交作品參加官方舉辦的年度沙龍展，不過25次送件只有3次獲選。巴黎公社（Paris Commune）在1871年掌管巴黎期間，庫爾貝曾經暫時放下繪畫，為革命政府任職，也在巴黎公社倒臺後坐過六個月的牢。

〈畫室〉是他為1855年巴黎世界博覽會（Paris Exposition Universelle）所畫的作品，也是對他自己畫家生涯的託寓。

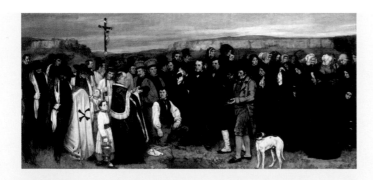

〈奧南的葬禮〉（A Burial at Ornans），古斯塔夫·庫爾貝，1849-50年作，油彩、畫布，315×668公分，法國巴黎，奧塞美術館

這幅畫描繪庫爾貝的叔公在奧南的葬禮，靈感來自17世紀荷蘭的市民警衛隊群像畫，巨大的畫幅在1850年的巴黎沙龍展上震驚了觀眾，因為巨幅畫作通常只會用來呈現歷史大事，不會用在這種平凡的題材上。一般認為庫爾貝是藉由這個場景的平淡無奇來嘲諷歷史畫的傳統作風。

油彩、畫布
361×598公分
法國巴黎，奧塞美術館（Musée d'Orsay）

古斯塔夫・庫爾貝 Gustave Courbet　227

❷ 波特萊爾

畫布邊緣這個沉浸在書本裡的人是詩人波特萊爾（Charles Baudelaire），也是庫爾貝在1848年結識的朋友。他旁邊有個被塗掉的人影，但隨著油彩退化變薄而逐漸浮現，那是波特萊爾的情婦與繆思——海地出身的女演員和舞者珍·杜瓦（Jeanne Duval）。波特萊爾與杜瓦前面是兩個身分不詳的藝術愛好者。

❶ 庫爾貝

這幅畫的副標題「總結我七年藝術與道德生活的真實寓言」很令人好奇，因為「真實」和「寓言」代表的意義恰好相反。在庫爾貝的兩邊是藝術真實表現的兩種範例：他正在畫的風景畫（他出生地的鄉間景色）與裸體模特兒寫生。女人是藝術作品的傳統元素，在這裡是真實的化身。

❸ 五個朋友

畫室後方站著庫爾貝的五個朋友，分別是藝術收藏家阿弗列德·布魯亞斯（Alfred Bruyas），戴眼鏡的社會主義者皮耶－約瑟夫·普魯東（Pierre-Joseph Proudhon），庫爾貝的知交余爾班·庫諾（Urbain Cuenot），還有庫爾貝兒時的朋友，詩人與小說家馬克思·布尚（Max Buchon）。這群人前面坐在凳子上的人是尚弗勒里（Champlfeury），本名朱爾·馮斯華·菲力克斯·弗勒里—宇松（Jules François Felix Fleury-Husson），一個支持寫實主義運動的藝評家與小說家。

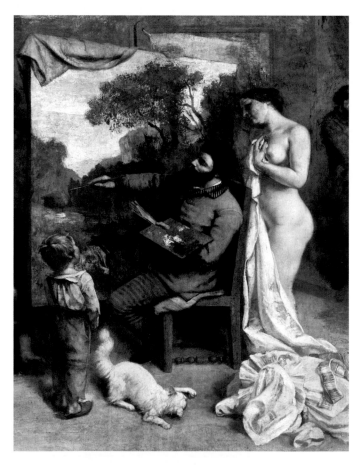

❹ 死亡

一顆頭骨放在一份《辯論報》（Journal des Débats）上，象徵學院派藝術的死亡。一個戴著高禮帽的年輕男子坐在頭骨旁邊，當時的人都知道他是啞巴送葬員。這些人與物背後的權威代表庫爾貝反對的體系，也就是官方學術機構與拿破崙三世政府。

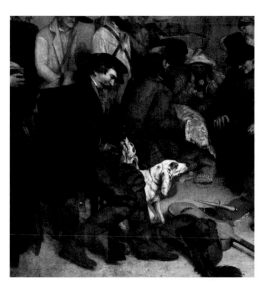

❺ 拿破崙三世

這個盜獵者身邊圍繞著他豢養的狗，他代表的是在1852年稱帝的拿破崙三世。庫爾貝極力反對拿破崙三世的政權與親信，認為這些人有如盜獵者一般非法濫用法國資源。他前面擺了一些靜物，有吉他、短劍、披風，扣環鞋和加了羽毛的黑色大帽子。這些物品如同旁邊的頭骨和報紙，暗示了浪漫主義與學院藝術之死。

❻ 創作技巧

庫爾貝用強健的筆觸加上調色刀來做厚塗色塊，有時還會直接用布片或拇指來畫。在庫爾貝以前，畫家只會用調色刀在調色盤上混色。庫爾貝原本想在畫室後面的牆上重現他的一些其他作品，但後來受限於時間不足，只好把已經起頭的部分用紅棕色顏料蓋過，不過那些畫到一半的油畫還是隱約可見。

〈黛安娜〉（Diana），皮耶－奧古斯特‧雷諾瓦（Pierre-Auguste Renoir），1867年作，油彩、畫布，199.5×129.5公分，美國華盛頓哥倫比亞特區，國家藝廊

從雷諾瓦早期的這幅裸體習作可以看出庫爾貝、馬奈、柯洛，安格爾和德拉克洛瓦的影響。畫面場景可能是楓丹白露森林，這位模特兒是雷諾瓦的情婦莉茲‧泰歐（Lise Tréhot）。雷諾瓦以古代的狩獵女神黛安娜為題，是為了符合評審品味、參加1867年7月的沙龍展。不過這件作品還是遭到拒絕，因為主辦單位認為這名裸女豐滿的肉體有傷風化。雷諾瓦追隨庫爾貝的創作方式，藉由直接觀察畫出未經理想化的形象，用色偏向暗沉，也直接拿調色刀來上色。

230 拾穗 The Gleaners

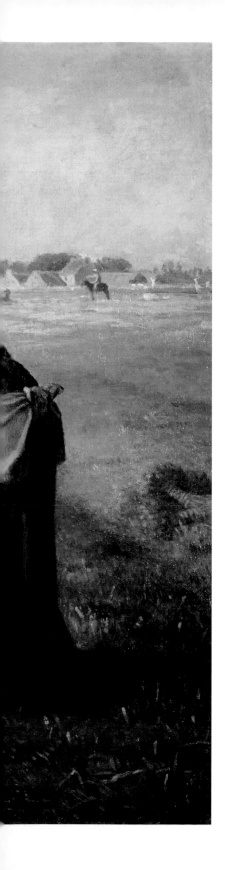

拾穗（The Gleaners）
尚－馮斯華・米勒（Jean-François Millet）
1857 年作

油彩、畫布
83.5 × 110公分
法國巴黎・奧塞美術館

米勒（1814-75年）是巴比松畫派的創始人之一，一般被歸類為寫實主義藝術家，而且經常有人說他是讓繪畫從傳統轉向現代的推手之一。他的創作受到故鄉諾曼第的日常生活、17世紀的荷蘭繪畫，以及康斯塔伯和夏丹作品的啟發。

米勒以描繪農民和鄉村景象為特色，而他對農民困苦生活的同情源於他個人的農家背景。他在諾曼第瑟堡（Cherbourg）的學校和巴黎藝術學院（École des Beaux-Arts in Paris）學藝，生涯早期是歷史畫與肖像畫家。1848年法國大革命後，他搬到楓丹白露森林附近的巴比松，開始創作以鄉村生活為主題的繪畫。因為他畫出平民農工沉重、困苦卻又不失尊嚴的一面，許多評論家把他貼上社會革命分子的標籤，不過也有評論家很欣賞他大膽的立場。他在1857年的沙龍展出〈拾穗〉，結果受到中上階級人士的惡評，認為米勒在美化農民。當時的窮人非常多，和富裕階級的人數不成比例，處處革命的形勢更是讓社會瀰漫著緊張氣息。

〈米隆堡風景〉（Landscape of La Ferté-Milon）局部，尚－巴蒂斯－卡密爾・柯洛（Jean-Baptiste-Camille Corot），1855-65年作，油彩、畫布，23.5×39.5公分，日本倉敷市，大原美術館（Ohara Museum of Art）

柯洛（1796-1875年）在巴黎出生長大。他到歐洲各地旅遊寫生之後回到法國，經常在楓丹白露森林與其他藝術家一起創作，藉由實地觀察畫下光線與大氣氛圍。柯洛直接用清爽、明亮又充滿空氣感的影像來呈現他看到的風景，與他為伴的還有米勒和其他不服學院派藝術標準的創新藝術家，他們後來以巴比松畫派的稱號聞名於世。

細部導覽

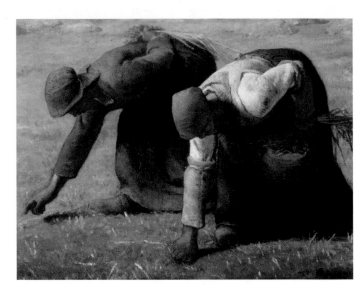

② 彎著腰的兩個女人

這兩個女人彎著腰，盡力撿拾地上剩餘的穀物。她們的頭髮從軟帽裡散出來，綁在腰上的棉布圍裙有很深的口袋，就是為了拾穗用的。這幅畫用同情的角度刻畫鄉村社會的最低階級，也因此聞名於世，不過她們衣衫並不襤褸，米勒畫出的是她們光榮又有尊嚴的一面。

① 半彎著腰的女人

自古以來，每當田裡的作物整批收成完畢，往往就會有窮人去田地裡撿收剩的穀子。〈拾穗〉因為呈現出當代女性勞工的樣貌而聞名。這個女人似乎累得停下來歇口氣，不知是要挺直身子還是再度彎下腰去。

③ 滿載的貨車

大規模的商業收成在遠方進行，襯托著前景的女人。農場工人把採收下來的小麥裝上貨車，一個工人正把一大綑麥子遞給另一個。載貨馬車旁邊有幾個巨大的乾草堆，與前景裡的女人為了餵飽家人所撿拾的寒酸麥穗形成強烈對比。

❹ 遠方的收割工人

在三個靜默的女人後方，有一大群忙碌的收割工人。他們是收成工作的主力。雖然這些人也很窮，還是一邊工作一邊熱絡地交談，和前面這三個疲倦的女人不一樣。這些工人、農場和乾草堆雖然位在遠方，卻都沐浴在朦朧的金色光澤裡，幾乎與前景這些大半都是陰影的龐大身形並列。不過米勒不是要美化他們艱苦的生活，而是頌揚他們不屈不撓的努力。

❺ 馬與騎士

這是畫面裡唯一一個騎馬的人，正在監工。他可能是管事或地主，負責管理產業上的工事。儘管他似乎毫不在意拾穗者，不過確保她們遵守規矩也是他的職責——拾穗者只能在將近日落、大部分收成工作結束後進入田地，而且只能撿取已經落地的麥穗。有這名管事在場，更凸顯拾穗女人的社會地位低微，因為他是有權勢的人，直接為富人工作。

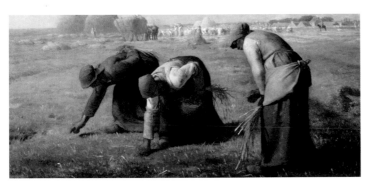

❻ 主題

在米勒那個時代，尤其是在法國，藝術家想成名的唯一方式就是獲選參加一年一度的巴黎沙龍展。沙龍展堅守一種混合了新古典主義乾淨輪廓與浪漫主義鮮豔用色的風格，對繪畫的主題也有等級之分。格局宏大的歷史與宗教主題最受推崇，日常生活場景最不受重視。與窮人有關的不適合參展。因此有些人認為米勒藐視傳統，另一些人則視他為創新先鋒。

〈除草者〉（The Weeders），文森・梵谷，1890年作，油彩、畫紙，49.5 × 64公分，瑞士蘇黎世，布爾勒收藏展覽館（Foundation E. G. Bürhle）

米勒對梵谷的影響非常大。在這幅畫裡，梵谷把〈拾穗〉裡那些女人的形象用到這兩個在雪中掘土的女人身上。這幅畫是在1889-1890年間，梵谷住在法國聖雷米（Saint-Rémy-de-Provence）的精神病院時畫的。當時他沒有模特兒可以寫生，經常被迫待在上鎖的單人房裡。他的弟弟西奧（Theo）寄給他一些米勒畫作的圖片，他就從中尋找靈感。米勒畫裡的夏末風景在這裡成了南法的冬景。梵谷筆下彎著腰的農家婦女在雪地裡工作，身後有幾間簡陋的草屋。金黃的落日和空中的金色條紋讓梵谷用的寒色系顯得沒那麼冷冽。一般認為這幅畫是在表達他對北方故鄉的思念。

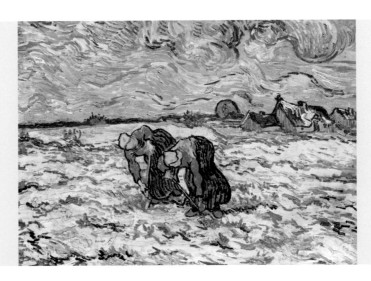

草地上的午餐（Le Déjeuner Sur L'Herbe）

愛德華・馬奈（Édouard Manet）

1862-63 年作

油彩、畫布
208×264.5公分
法國巴黎，奧塞美術館

馬奈（1832-83年）身法國的中產階級家庭。他違背藝術傳統，用他對現代生活的觀感震驚了大眾與藝評家。他的創作方式很新穎，筆下呈現的是眼睛在幾秒內看到的印象，而不是刻意畫得精準相似。雖然這令當時的人覺得驚世駭俗，後續影響卻非常廣大深遠。

馬奈的父母反對他當藝術家，不過他的堅決最終還是勝出了。他曾經在商船上工作一段時間，後來在畫家托馬・庫提赫（Thomas Couture，1815-79年）門下學習了五年。1856年，他前往荷蘭、德國、奧地利和義大利參觀藝廊以研究藝術，又在十年後前往西班牙參訪。他憑著才智跟好奇心，詮釋庫爾貝的寫實主義所描繪的當代巴黎生活場景。許多西班牙的繪畫大師也是他的靈感來源，尤其是維拉斯奎茲。庫爾貝不嚴謹的用色、對量體的簡化以及造型的扁平化，也成了他作品的元素，並使他有別於受到認可的同代畫家。然而，他雖然致力於創造新的東西，但也尋求認可。

這幅油畫被1863年沙龍展的評審拒絕，所以馬奈以〈沐浴〉（Le Bain）為題送它去參加同年的「落選沙龍展」（Salon des Refusés）。結果這幅畫不只遭人訕笑，也成為一樁醜聞，是當年落選展上最引人注意的作品。

〈女神遊樂廳的吧檯〉（A Bar at the Folies-Bergère），愛德華・馬奈，1882年作，油彩、畫布，96×130公分，英國倫敦，科陶德藝術學院（Courtauld Institute of Art）

這是馬奈最後一幅重要作品，畫的是巴黎的一間酒吧。從這件作品細膩呈現的當代場景看得出馬奈忠於寫實主義的原則。

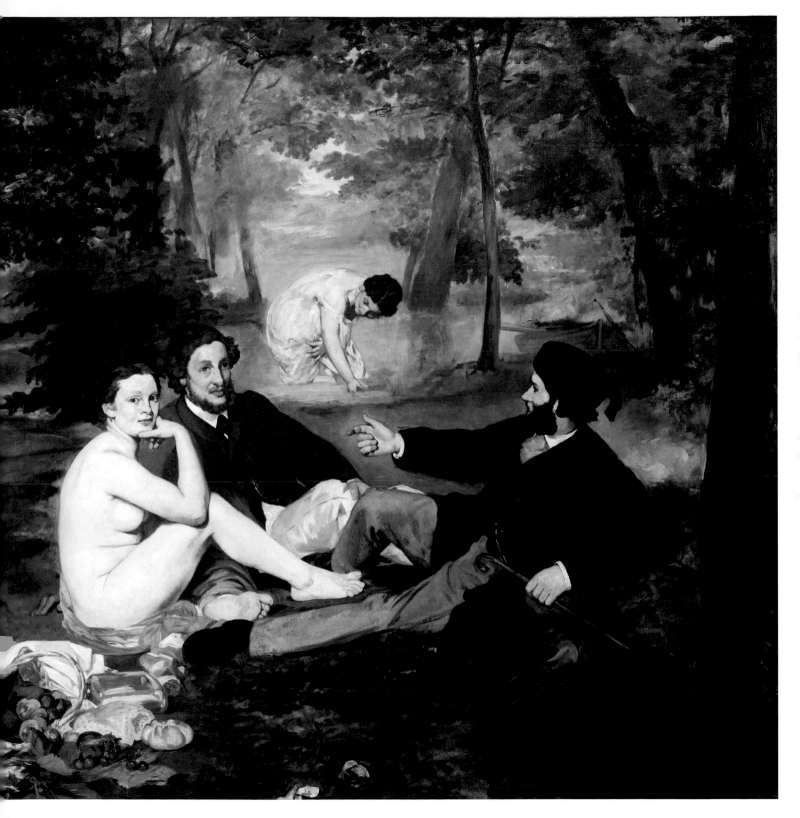

愛德華・馬奈 Édouard Manet 235

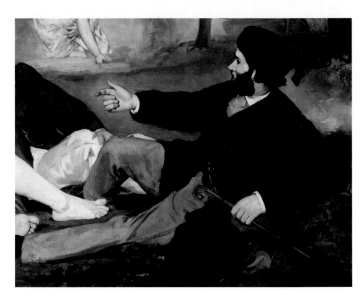

❷ 斜躺的男人

畫中有幾個地方在向歐洲藝術傳統致敬。義大利文藝復興藝術家馬肯托尼奧·萊蒙特（Marcantonio Raimondi，約1480年-約1534年）根據拉斐爾的〈帕里斯的裁判〉（Judgment of Paris，約1510-20年作）作過一幅蝕刻版畫，而馬奈畫的這個男人握著一根優雅的拐杖斜倚在手肘上，跟萊蒙特畫裡的人物相呼應。他頭上有一頂通常在室內戴的流蘇扁帽。從絲質外套與灰色長褲看得出他關心時尚。他正與一旁的男伴交談，並未理會裸女。

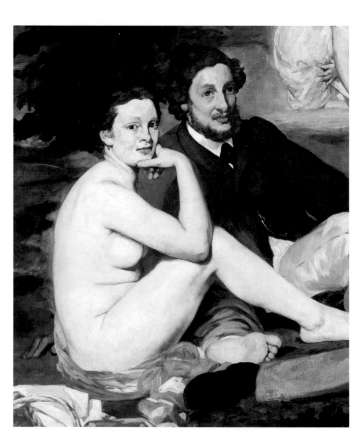

❶ 裸女

馬奈沒有用理想化手法表現這個裸女。她坐在自己的衣服上，心思不在同伴身上，而是直接看向畫外的觀眾。她的姿態還算端莊，但這幅畫還是造成社會反感，主要是因為她旁邊的男人都穿得很整齊。這顯然是個不帶任何象徵寓意的當代情景，所以顯得有礙風化。

❸ 靜物

這堆色彩豐富又鮮豔的靜物裡有一些衣服、一籃水果、一塊圓型麵包和一瓶酒。這些餐點回應了作品名稱〈草地上的午餐〉。馬奈沒有用一層層塗加顏料的方式作畫，而是使用「直接法」（alla prima），也就是不混色，蘸了顏料就下筆。

❹ 浴女

背景裡有一個女人似乎正在小溪裡洗澡。她和前景的人物相較起來顯得太大了，好像浮在他們上方一樣。她跟畫裡的裸女一樣令人費解。有人推測她代表的可能是同一個女人出現在不同時間點的樣子。

❺ 光線

這件作品另一個難解之處就是光線很矛盾。這幅畫的空間看起來很扁平，有點像照片，因為畫裡幾乎只有光而不見影子。光線從正前方打在裸女身上（光源彷彿來自看畫觀眾的方向），卻又從上方打在後面的浴女身上。

❻ 扁平感

馬奈不只沒有掩飾自己的筆觸，還留下一些未完成的區域。這種隨興的畫法造成一種空間扁平的感覺，在觀眾眼裡顯得缺乏技巧。

❼ 筆觸

這幅畫在落選沙龍展得到的批評之一就是背景畫得非常潦草。單調的筆觸讓畫面缺乏空間深度與細節，很難讓觀眾相信這個場景真的發生在戶外。

〈草地上的午餐〉（Le Déjeuner sur l'Herbe），克勞德·莫內，1865-66年作，油彩、畫布，248×217公分，法國巴黎，奧塞美術館

莫內這件大型畫作的靈感直接來自馬奈，也是在向他致敬，是在馬奈的同名畫作問世兩年後畫的。不過莫內一直沒有把它畫完，後來還把畫割成幾塊，這就是其中一塊。馬奈在1863年得到的批評以譏諷為多，但莫內與眾不同，馬上就對馬奈的企圖既欣賞又崇拜。

阿戎堆之秋
（Autumn Effect At Argenteuil）

克勞德·莫內（Claude Monet）
1873 年作

油彩、畫布
55×74.5公分
英國倫敦，科陶德藝術學院

奧斯卡－克勞德·莫內（Oscar-Claude Monet，1840-1926年）的創作生涯很長，也是最忠於印象主義理念的藝術家，也就是堅持用畫面記錄瞬間、用色彩表現光線效果。1874年，印象派藝術家首次舉辦聯展，「印象主義」這個最初帶有貶意的標籤就源於莫內的油畫〈印象·日出〉（下圖）。

莫內在巴黎出生，在阿弗赫長大，也在阿弗赫跟隨畫家尤金·布丹（Eugène Boudin，1824-98年）學習在戶外作畫。風景畫家約翰·巴爾托·容金（Johan Barthold Jongkind，1819-91年）曾經給過他一些指導。1862年，他進入瑞士藝術家夏爾·葛萊爾（Charles Gleyre，1806-74年）在巴黎的畫室學習，並且在那裡認識了雷諾瓦、阿佛列·希斯里（Alfred Sisley，1839-99年）和費德里克·巴齊爾（Frédéric Bazille，1841-70年）。莫內也從巴比松畫派和馬奈身上得到很多啟發，會在巴黎市區和近郊寫生。他曾經獲選參加1865年和1866年的沙龍展，但之後就都落選了。他在普法戰爭期間（1870-71年）搬到英格蘭，也在那裡受到康斯塔伯和泰納的作品影響。莫內是印象主義的發起人之一，在1874-1879年和1882年參加過印象主義畫家的聯展。他畫得又多又快，用色鮮明。1883年，他在巴黎西北郊的吉維尼（Giverny）買了一棟房子並拓建了一座花園，後來這座花園也成為他的重要創作主題。

這件作品是他最早期的印象主義繪畫之一，描繪從塞納河的一條支流上看去的小鎮阿戎堆。這幅畫既不說故事，也未隱含任何道德教訓，純粹是為了記錄光線帶來的感受。

〈印象·日出〉（Impression, Sunrise），克勞德·莫內，1872年作，油彩、畫布，48×63公分，法國巴黎，瑪摩丹美術館（Musée Marmottan Monet）

這是阿弗赫港口的早晨景象。莫內用了互補的橘色與藍色系，很快就完成這幅畫。他說這是他對某個瞬間的「印象」。

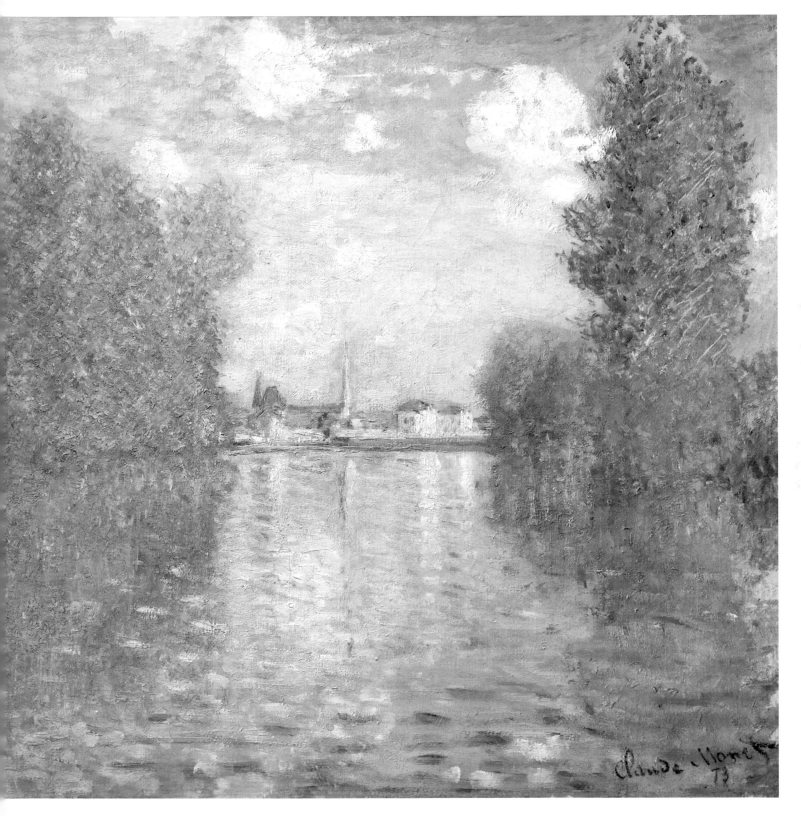

克勞德・莫內 Claude Monet 239

❷ 畫法

莫內首先以稀薄的顏料畫底層，然後逐漸增加濃稠度。他用粗獷的厚塗法點出樹葉，用比較長而水平的筆觸營造天空在水面的倒影。雲朵是用白色顏料以乾硬的小點點出來的。在畫面右側那些樹上，他用筆桿末端在顏料上斜刮，露出下面的淺灰色底子。

❸ 阿戎堆

莫內在他的船上畫室裡畫這件作品，把遠處的阿戎堆小鎮在陽光下閃耀的樣子記錄下來。他在1871年從英格蘭返回法國以後，就在阿戎堆一直住到1878年。常有人批評莫內畫的是現代生活中的醜陋面向，譬如阿戎堆就是個現代的小鎮，在這幅畫裡出現的某些建築物是工廠。不過莫內把這些工廠畫得模糊難辨，要說是教堂也可以。

❶ 用色

莫內先在畫面打一層淺灰色底，接著只用有限的顏色作畫。他棄黑色不用，所需的色彩都用群青、鈷藍、鉻黃、朱紅、茜素紅和鉛白調出來，此外也用了少量的青綠和翡翠綠。他先塗上稀釋過的不透明色彩，接著與白色交替著直接畫上純色，並且著重在處理藍色與橘色這兩種互補色系的對比。

❹ 自發的衝動

莫內的優先事項之一就是表達一種自發的衝動——把瞬間看到的景象快速記錄下來。一把淺灰底打好,他就會用薄塗法和不透明顏料把物體原色大致畫分出來,譬如用藍色定出天空的塊面、用橘色畫出葉子。接下來他會用溼中溼或乾上溼(wet over dry)技法添加更多細節,然後用偏乾的顏料在色塊表面刷上剛硬的筆觸,讓色彩交織呈現。

❻ 秋季的光線

這幅畫左邊的樹叢是用有方向性的筆觸點出來的,有橘色、琥珀色、金色、黃色、綠色和粉紅色。這種質感與顏色的豐富交織在遠看時讓人有種溫暖的秋陽灑落在樹葉上的印象,不過這種效果一走近看就消失了,只剩下一堆色斑而已。這種好像沒畫完的感覺也是印象主義畫家在早期受到的批評之一。

❺ 引導視線

畫布下方的深藍色引導觀眾的視線進入畫面。隨著深藍色愈變愈淺、細節減到最少,也帶出了距離感,河水與建築物之間的藍色條紋則界定出地平線。

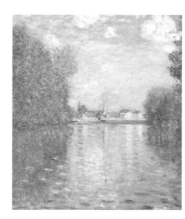

❼ 倒影

大致來說,這是一種平衡的交叉型構圖。河岸兩側的樹林彼此呼應,藍色的河水也與藍色的天空相抗衡。遠方的小鎮和它在藍色地平線下的水面倒影也以類似的方式達成平衡。

〈長島辛納科克的切斯農場〉(The Chase Homestead, Shinnecock, Long Island),威廉・梅里特・切斯(William Merritt Chase),約1893年作,油彩、畫板,37×41公分,美國加州,聖地牙哥美術館(San Diego Museum of Art)

切斯(1849-1916年)在美國印第安納州出生,曾隨當地藝術家學藝,後來進入紐約國家設計學院(National Academy of Design)就讀。他從1872年起旅居歐洲,風格開始受到印象主義畫家影響,回美國後,1886年在紐約看了一場法國印象主義的展覽,從此奠定了創作方向。他把印象主義風格化為己用,開始創作在戶外寫生而成的風景畫。辛納科克丘(Shinnecock Hills)位於紐約長島,而切斯家在那裡的夏季別墅為他帶來源源不絕的靈感。1891-1902年間,他就在這間別墅開辦夏季學校,是美國第一個重要的戶外繪畫學校。

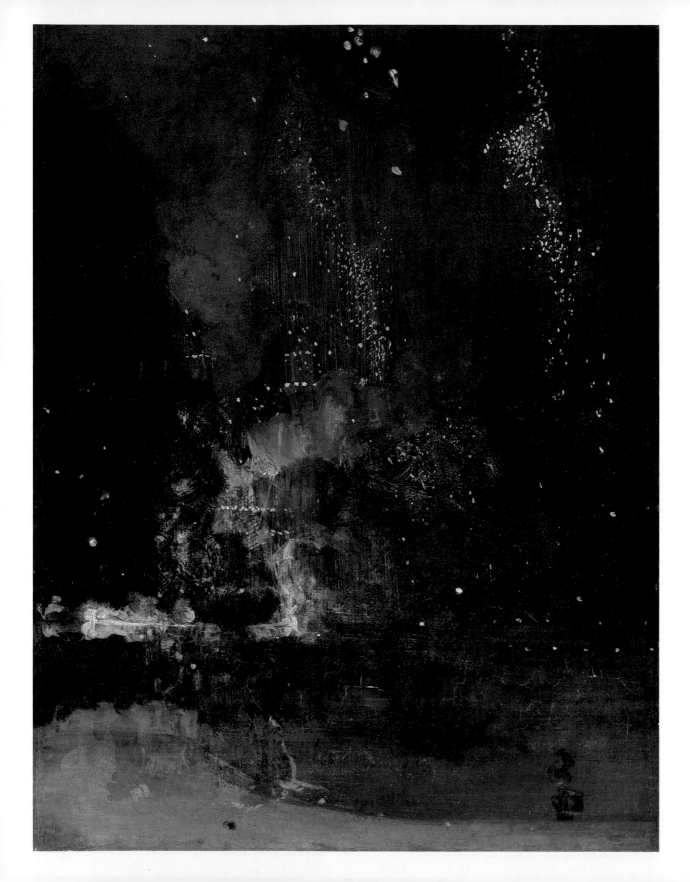

黑色與金色的夜曲：火箭落下
（Nocturne In Black And Gold, The Falling Rocket）

詹姆斯・阿伯特・麥克尼爾・惠斯勒（James Abbott McNeill Whistler）
1875 年作

油彩、畫布
60.5×46.5公分
美國密西根州，底特律美術館（Detroit Institute of Arts）

惠斯勒（1834-1903年）是個貨真價實的國際藝術家。在美國出生的他有蘇格蘭與愛爾蘭血統，童年的很多時間是在俄羅斯度過，成年後的大半人生住在英格蘭，又在法國學習藝術。他也是版畫家、室內設計師與書籍設計師，非常喜愛日本藝術與設計。他是唯美主義運動（Aesthetic movement）的重要推手，堅信「為藝術而藝術」的理念。

惠斯勒在麻薩諸塞州出生，但在俄羅斯長大，因為他的父親受雇為俄皇尼古拉一世（Tsar Nicholas I）設計連通聖彼得堡與莫斯科的鐵路。他11歲時進入聖彼得堡帝國藝術學院（Imperial Academy of Fine Arts in St Petersburg）就讀，不過在父親於1849年過世後，他與母親一起回到美國。惠斯勒在返美兩年後進入西點軍校，三年後因為一科考試不及格而被開除。他為一名製圖師短暫工作過一段時間，隨後在1855年前往巴黎。他曾經進入帝國特級素描學院（École Impériale et Spéciale de Dessin）學習過一陣子，又在1856年進入葛萊爾的畫室學藝，比莫內早了六年。此外他會在羅浮宮臨摹畫作，也與德拉克洛瓦、庫爾貝、馬奈和竇加有所往來。他在1859年搬到倫敦，但還是經常往返巴黎。惠斯勒愛出風頭，時髦的打扮和急智妙語為他引來許多注意，他結交的友人裡也包括了王爾德（Oscar Wilde）與羅塞蒂這些知名藝文人士。

惠斯勒的藝術特色是彎曲有致的輪廓、精簡的設計，氣質高雅而用色簡約，會為作品冠以樂曲式的標題（他有許多畫作都命名為和聲、夜曲或改編曲等），這些在當時都別具新意。他富有個人風格的蝴蝶型花字簽名為畫作增添了一抹異國風，至於他廣受歡迎的室內設計包括了家具、陶瓷、壁紙、玻璃與布料等等，也都洋溢著東方情調。

雖然惠斯勒有很多藝術創作備受好評，卻在1878年把英國藝評家羅斯金告上法院，因為〈黑色與金色的夜曲：火箭落下〉1877年在倫敦格羅夫納藝廊展出時，羅斯金指責惠斯勒是「把一桶顏料潑到觀眾臉上」。惠斯勒打贏了官司，可惜得不償失：他只獲得一法尋（farthing，當時在英國境內幣值最低的錢幣）賠償金，打這場官司的花費卻害他破產。

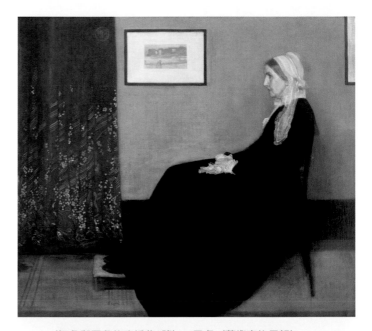

〈灰色與黑色的改編曲1號〉，又名〈藝術家的母親〉（Arrangement in Grey and Black, No. 1 or The Artist's Mother），詹姆斯・阿伯特・麥克尼爾・惠斯勒，1871年作，油彩、畫布，144.5×163公分，法國巴黎，奧塞美術館

這位女士是惠斯勒的母親安娜（Anna）。她握著蕾絲手帕的雙手放在大腿上，姿態非常規矩。她留著灰髮，穿著有如清教徒打扮的黑衣，表情難以捉摸，不過整體給人一種冷靜有尊嚴的印象，而不是嚴厲。惠斯勒在這幅畫裡沿用單色調的創作模式，著重垂直與水平線條，並且盡可能減少裝飾。與其說這是為了感念母親而畫的肖像，不如說這是一件研究形狀、線條與輪廓的作品，就如同惠斯勒自己的評論：「這幅畫對我來說很有意義，因為畫的是我母親，不過普羅大眾難道會關切這個肖像人物的身分？他們又應該關切嗎？」

❶ 克里蒙花園

克里蒙花園（Cremorne Gardens）位於倫敦赤爾夕區（Chelsea）的泰晤士河沿岸，在19世紀十分有名，是上流人士群聚看煙火的地點。惠斯勒在1870年代畫了好幾幅克里蒙花園的夜景，其中也包括這場煙火表演。他的用意是營造氣氛而不是描摹景象，不過花園裡的樹木、湖泊和煙火發射平臺的輪廓還是隱約可見。

❷ 日本的影響

惠斯勒移居倫敦以前住在巴黎，在那裡收集了許多日本版畫。雖然在惠斯勒之前，英國已經有些藝術家和設計師感染了法國人對日本主義（Japonism）的狂熱，不過直到惠斯勒開始展出他顯然受到東方影響的畫作，英國藝術家才真正搭上這股對日本的一切都大為吹捧的風潮。惠斯勒不再製造空間深度的錯覺，並簡化了構圖，這些都是師法日本藝術的元素。

❸ 爆炸

畫名裡的「火箭落下」指的是一枚在河對岸的夜空裡爆炸的煙火。惠斯勒仔細畫出在霧濛濛的夜色裡紛紛墜落的黃色、橘色和白色火花。在畫面中央爆炸的火光引導觀眾的視線往上看到畫布頂端那些較大的色斑，這些色斑後面又有細小的光點無聲地飄落。

❹ 東方書法

這個落款不是惠斯勒慣用的蝴蝶型花押，不過還是可以看到東方文化的影響，因為惠斯勒刻意讓這個簽名成為構圖的一部分。他用筆尖描出又直又粗的線條，看起來和他收集的東方版畫與瓷器上的用印很相似。

惠斯勒有很多畫作似乎都是趁靈感上湧一氣呵成，尤其是這一幅，不過他下筆其實很慢，會不斷改變與調整各個塊面、反覆考慮與替換各種元素。

❺ 筆法

維拉斯奎茲和庫爾貝對惠斯勒的影響特別大。惠斯勒的筆觸有書法風格，上色時通常只用簡單幾筆帶過，這也是為什麼有人批評他畫風草率、缺乏藝術價值。這幅畫的天空就是先大筆掃過後又抹除，接著再畫一次。前景裡的人物也是這樣畫了又抹掉，所以看起來有如身在霧裡一樣隱約難辨。惠斯勒畫下了這些人被火藥爆炸的光線打亮那一瞬間的感覺。

❻ 用色

惠斯勒曾對他的一個學生說：「調色盤是畫家用來演奏和聲的樂器，一定要保持在足以奏樂的良好狀態。」因為這個緣故，他總是在調色盤上把顏料的位置安排得很和諧。他會在調色盤上緣放純色，在正中央放大量白色。為了在畫面上創造出這種無聲的和諧，他的用色簡約，只有土黃、生赭、生褐、鈷藍、朱紅、威尼斯紅、印度紅和象牙黑等幾種顏色。

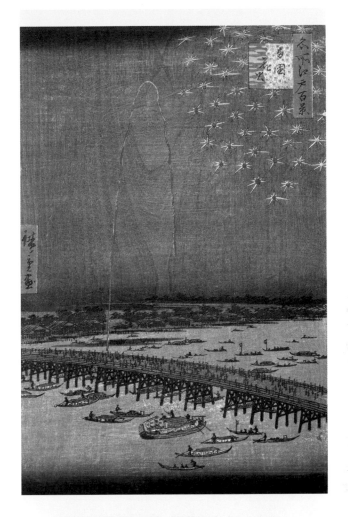

〈名所江戶百景第98號：兩國花火〉（Fireworks at Ryogoku [Ryogoku Hanabi], No. 98 from One Hundred Famous Views of Edo），歌川廣重（Utagawa Hiroshige），1858年作，木刻版畫，36×23.5公分，美國紐約，布魯克林博物館（Brooklyn Museum）

惠斯勒擁有好幾幅歌川廣重（又名安藤廣重，1797-1858年）的木刻版畫，尤其是歌川的「名所江戶百景」系列（1856-59年作）。惠斯勒很欣賞歌川的用色、透視與空間結構。歌川在這裡描繪出在兩國橋上放的煙火，這在當時的日本是很受歡迎的娛樂活動。這幅版畫直接啟發了惠斯勒創作出〈黑色與金色的夜曲〉，不過他用的是自己獨有的創作手法，自由而纖細，畫面的色彩淡麗又沒有明顯輪廓線。

習作：軀幹與陽光效果（Study: Torso, Sunlight Effect）

皮耶－奧古斯特・雷諾瓦（Pierre-Auguste Renoir）
1875-76 年作

油彩、畫布
81×65公分
法國巴黎，奧塞美術館

雷諾瓦（1841-1919年）是印象主義運動的創始成員之一，創作產量也數一數二。他最為人所知的是用乾擦筆法與明亮的色彩描繪出的花卉、兒童與豐滿女性，畫面朝氣蓬勃。

雷諾瓦在法國西南部的利摩日（Limoges）出生，在巴黎長大，13歲時成為陶瓷畫工學徒，也開始在羅浮宮研究華鐸、福拉哥納爾、布雪和德拉克洛瓦的繪畫。起初他從事繪製扇子與旗幟的工作，後來進入葛萊爾的畫室學藝，在那裡認識了莫內、希斯里和巴齊爾。從1864開始，他偶爾會順利入選沙龍展，入選狀況並不穩定，所以他為了謀生相當辛苦。他會跟莫內一起去戶外寫生，開始使用不調色的純色顏料和粗略的筆觸作畫，用速寫般隨興的畫法記錄瞬息光影，這也成為印象主義風格的基礎。他參加過四次印象主義畫家的聯展，在1870年代晚期也成為成功的肖像畫家。1880年代他四處旅遊，去過義大利、英格蘭、荷蘭、西班牙、德國和北非。這些地方的光線和風景都為他帶來靈感，拉斐爾、維拉斯奎茲和魯本斯的藝術也讓他有所啟發。法國藝術商杜朗・魯耶（Durand-Ruel）從1881年開始收購他的作品。

雷諾瓦的作品有時會被批評為「甜膩」，因為他很仰慕洛可可時期的藝術家，也會採用他們的風格。他很喜歡描繪巴黎的現代景象，這一點和同時期的許多其他藝術家不一樣。1880年代晚期他不再用印象主義式的溫和筆觸來描繪較柔美的輪廓，轉向一種被人稱為「枯燥」或「刻薄」的風格。他在這段時期下筆非常小心仔細，用色比以前冷。不過在遭到尖刻的貶損之後，他又恢復了豐富活潑的用色與自由的筆法。這幅畫是雷諾瓦在他的印象主義巔峰時期畫的，全心著重在陽光透過樹叢斑駁地灑落在女人肌膚上的效果。這幅畫是雷諾瓦研究物體表面在戶外的光影效果的集大成之作。

〈傘〉（The Umbrellas），皮耶－奧古斯特・雷諾瓦，1881-86年，油彩、畫布，180.5×115公分，英國倫敦，國家美術館

雷諾瓦是第一個在印象主義裡納入潛在結構的人，如這幅畫所示。他先在1881年畫了一部分，後來出發去義大利研究文藝復興繪畫，1886年才繼續把它完成。從完工後的畫面可以同時看到他對色彩和光線的印象主義式的實驗，以及後期較扎實的輪廓線。畫中描繪繁忙的巴黎街頭雨景，一名男士撐起傘幫一名年輕女性遮雨。

❷ 維納斯

雖然這個女人半裸的豐滿體態承襲了魯本斯、林布蘭和提香的傳統，不過雷諾瓦也遵循寫實主義的理念，呈現出一個真實的女人而不是女神。他很努力對付技術上的難題，盡可能畫出肌膚反射光線的效果。

❸ 背景

這幅畫在1876年的第二屆印象主義聯展展出，很符合印象主義記錄瞬間光影效果的立意。畫面右上角交織的枝葉和模特兒右肘後方的水面幫忙穩住了畫面。這些枝條只是幾筆棕色的長線條，樹葉是用黃色系、綠色系和藍色系顏料以短筆觸和小點畫成。

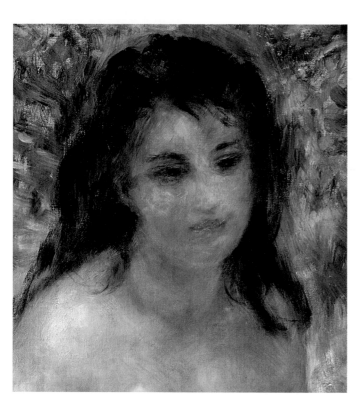

❶ 女人

雷諾瓦說：「我對模特兒唯一的要求，就是她的皮膚要抓得住光線。」畫中的模特兒是他的情婦阿勒瑪－翁希耶特‧李畢夫（Alma-Henriette Leboeuf）。雷諾瓦為了強調她皮膚反射的光線，除了棕髮和五官就沒有再著磨細部色彩。雖然裸體沐浴是傳統繪畫主題，評論家還是嚴厲抨擊他的手法。法國《費加洛報》就說這幅畫是「一堆正在腐爛的肌肉，上面滿是綠色與紫色斑點」。

雷諾瓦年輕時擔任陶瓷畫工的經驗對他後來的藝術創作產生長遠影響，包括他對溼潤、透明顏料的喜愛，以及對18世紀洛可可藝術家的認識。不過他也很崇拜德拉克洛瓦、馬奈、庫爾貝和柯洛。

❹ 創作方法

在1870年代，雷諾瓦會先用淺色打底，再用稀釋過的原色做薄塗。他會用溼中溼畫法快速完成背景，接著慢慢畫出人物，最後再微調畫面。例如他就在這個女人右肩那一抹陽光上方用偏藍的顏料加大了肩膀面積。

❺ 用色

雷諾瓦記錄光線效果的眼力極佳，以高超的用色聞名。他筆下的畫面洋溢著歡快的氣氛還有他對美感的洞察。他的用色不多而且經常變換組合，在這幅畫裡用的是鉛白、那不勒斯黃、鉻黃、鈷藍、群青、茜素，朱紅和翡翠綠。

❻ 色調區分

整個人物的肌膚處處呈現出寒暖色調的細微變化，如她胸部的粉藍色是天空和枝葉的寒色反光。她雙肘旁邊的鈷藍色區分出身體與背景，頭髮是先用棕色乾刷出色塊再加上溼潤的紅色與黃色系。

❼ 光線

畫面透亮的感覺來自淺灰色底，人物身上雖然畫滿斑駁的陽光，但並未損及分量。雷諾瓦在他那一代的藝術家裡是第一個探索寒暖色對比效果的人，也因此創造出獨有的明亮畫面。他用白色顏料所做的點描帶來一種陽光耀動的印象。

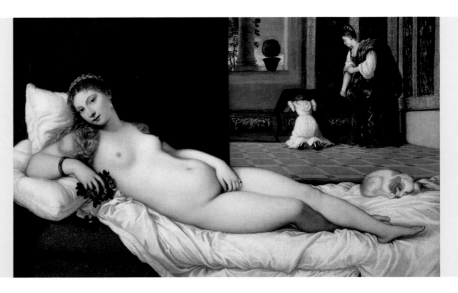

〈烏爾比諾的維納斯〉（Venus of Urbino）局部，提香，1538年作，油彩、畫布，119×165.5公分，義大利佛羅倫斯，烏菲茲美術館

這名裸女在一個奢華的文藝復興式宮殿裡斜躺在沙發上。提香說這名裸女是維納斯女神，不過這是為了獲得公眾認可。她顯然只是一名16世紀的性感女人，不是任何古代神話的象徵，也沒有任何寓意。雷諾瓦在作品裡結合了自己的當代觀念和提香與魯本斯的裸體畫元素。只不過，即使庫爾貝和馬奈已經挑戰過學院派人士的教條，雷諾瓦的想法和他對傳統主題獨特的處理方式還是遭逢許多敵意。

茶會（The Tea）
瑪麗・史蒂文生・卡莎特（Mary Stevenson Cassatt）
約 1880 年作

油彩、畫布
65×92公分
美國麻薩諸塞州，波士頓美術館（Museum of Fine Arts Boston）

卡莎特（**1844-1926年**）在賓夕法尼亞州出生，家境十分富裕。她在20歲時向父母表明想成為藝術家的心跡，嚇壞了他們。之前她曾經在聲譽卓著的賓夕法尼亞美術學院（Pennsylvania Academy of the Fine Arts）就讀四年，年輕淑女學習素描與繪畫是很體面的事，但以藝術為生就不是了。卡莎特一家人早先曾在1851-1855年間旅居法國和德國，使得瑪麗有機會接觸歐洲的藝術和文化。後來她在1866年回到巴黎學藝，此後大部分的人生都待在巴黎。她先在畫家與版畫家夏爾・卓別林（Charles Chaplin，1825-91年）門下學習，後來又跟歷史畫家托馬・庫提赫（Thomas Couture，1815-79年）學過畫。起初巴黎沙龍展接受了她的作品，不過她後來對學院派官方人士的霸道很失望。她在1870年代早期前往西班牙、義大利、荷蘭旅行，研習維拉斯奎茲和魯本斯等人的作品。1877年，她的父母和姊姊莉迪亞搬到巴黎與她會合，她也在這一年接受了竇加的邀請，參加印象主義藝術家為了嘲諷官方沙龍展而舉辦的獨立展覽。卡莎特擅長油畫、粉彩畫與版畫，創造出許多以女性與兒童為主題的纖細之作，作品用色柔和、筆觸自由，這幅〈茶會〉就是一個例子。

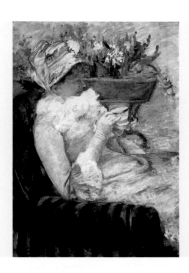

〈下午茶〉（The Cup of Tea），瑪麗・史蒂文生・卡莎特，約1880-81年作，油彩、畫布，92.5×65.5公分，美國紐約，大都會藝術博物館

卡莎特的創作生涯以描繪中產階級年輕女性的日常活動為主。喝下午茶是這些女性的社交慣例，卡莎特也就這個主題畫了很多次。她速寫般的筆法十分寫意，明亮的色彩對比強烈，顯示她認同印象主義的理念。

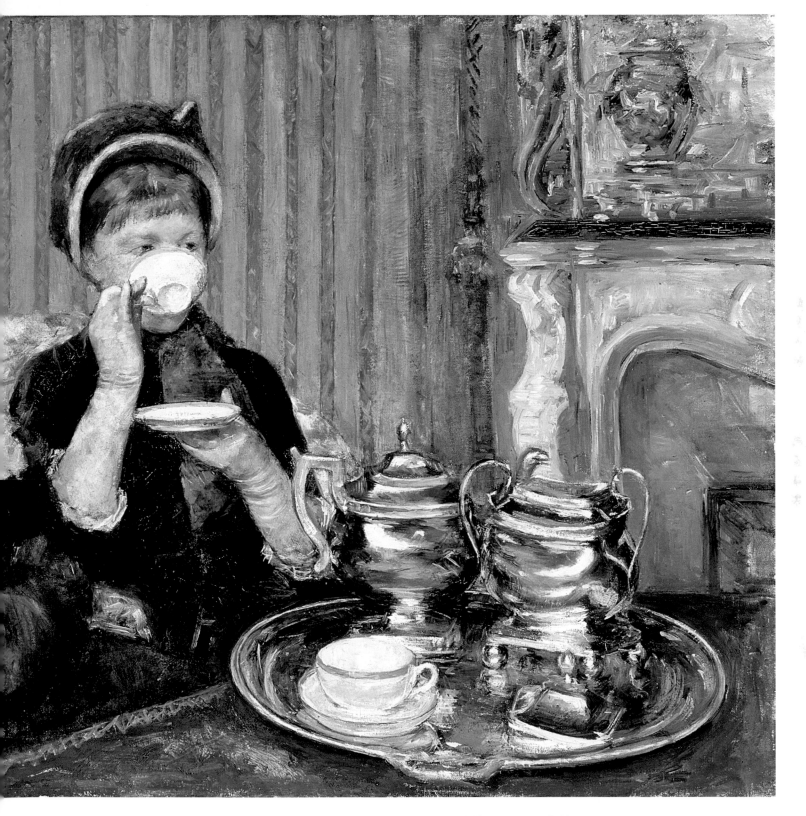

瑪麗・史蒂文生・卡莎特 Mary Stevenson Cassatt 251

細部導覽

❷ 賓客

這個模特兒的身分不詳，不過很可能是卡莎特家的朋友。卡莎特讓她舉杯喝茶、擋住了臉，好像這一刻在瞬間凝結。不過這幅畫不只是截取瞬間影像，裡面還有好幾重別出心裁的安排。例如卡莎特對圖樣的安排特別注意，圓形在這幅畫裡就以這個女人的帽子、茶杯、茶碟的形式重複出現。

❸ 茶具

這組擺在銀托盤上的銀茶具閃亮又優雅，也暗示了主人的家世不凡——這是卡莎特家的家傳茶具，大約1813年產於費城。深色輪廓線凸顯出茶具組件，強烈的亮點和反光強調出銀器的金屬質感，讓這組茶具跟那些女人一樣成為畫面焦點。

❶ 莉迪亞

這是卡莎特的姊姊莉迪亞‧辛普森（Lydia Simpson），在卡莎特的好幾幅畫裡出現過。她一手支頤，袖口的蕾絲垂了下來。她的視線落在不遠處，看起來正放鬆地想事情，也可能是看著畫面外的某個人或某樣東西。她穿著簡單的褐色日常連身裙，一頭棕髮梳理得很整齊。卡莎特用兩種對比的花紋襯在莉迪亞後面：條紋壁紙與花卉圖樣的沙發墊。

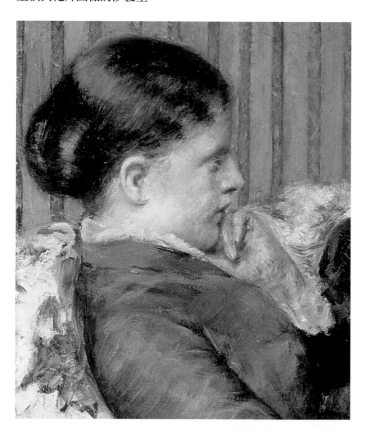

④ 繪畫與壁爐

這座大理石雕成的壁爐上擺了一幅裝裱精緻的畫，畫中有一隻瓷甕；卡莎特用簡略輕快的筆觸來處理這個部分。這是那個時期的巴黎中上階級家庭的典型室內裝潢，賞畫的觀眾也看得出來。壁爐臺的水平線條把觀眾的視線引導到畫面的人物身上。

⑥ 圖案

卡莎特對竇加的作品和日本木刻版畫很著迷，尤其是在17-19世紀間蓬勃發展的浮世繪，她對物體表面圖案的安排手法也源於這些喜好。卡莎特對描繪動態不感興趣，專注在處理這些圖樣，這裡的壁紙條紋和沙發表面的印花布就是例子。

⑤ 線條

卡莎特筆下的線條變化不只有趣味，也定義出畫面空間：壁紙的垂直條紋把視線引導到前景的茶具上，壁爐臺的水平線有如箭頭般指向兩名女性，也和女客人手裡的茶碟相呼應。桌緣的對角線又把觀眾視線引導到茶具組上。

⑦ 印象主義風格

卡莎特輕快的筆觸、柔美的色彩和對光線效果的關注，是來自畢沙羅的影響，不對稱構圖與裁切畫面的手法則是受到竇加和日本藝術家啟發。她和竇加都很少在戶外作畫，而是偏好記錄日常生活的瞬間，有如透過相機鏡頭看世界，這一點是他們與其他印象主義藝術家不同的地方。

〈女帽店〉（At the Milliner's）局部，艾德加·竇加（Edgar Degas），1882年作，粉彩、畫紙，75.5×85.5公分，西班牙馬德里，提森－波尼米薩美術館（Museo Tyssen-Bornemisza）

從竇加和卡莎特的作品可明顯看出他們對彼此的影響。在那個大部分男人認為女人無法理性思考的年代，他們成了朋友，竇加透過卡莎特了解到女性關注的事，如選舉權、服裝改革運動和社會平等。他也陪她光顧時裝店，讓他得以畫下好幾幅男性少有機會見到的巴黎影像。這幅畫跟卡莎特的〈茶會〉一樣，畫裡的情境通常只限女性參加，而竇加的對角式構圖把觀眾的注意力引導到桌子與帽子上，大為減低了這兩名女性的重要性。

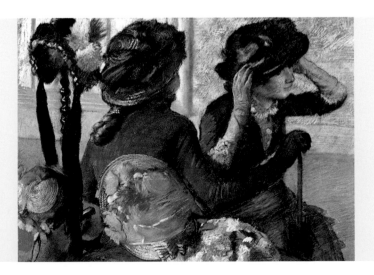

阿尼埃爾浴場（Bathers At Asnières）

喬治－皮耶・秀拉（Georges-Pierre Seurat）
1884 年作

油彩、畫布
201×300公分
英國倫敦，國家美術館

有好幾位追隨印象主義成員的藝術家，把這個運動的成就進一步拓展，在過世後被貼上「後印象主義」（Post-Impressionist）的標籤。不過他們從未組成團體，而是各有各的觀點。秀拉（1859-91年）就是最重要的後印象主義畫家之一。他處理繪畫和色彩的科學式手法扭轉了藝術發展的方向。

秀拉是巴黎人，年輕時接受傳統藝術教育。他在巴黎市立雕塑與素描學院（École Municipale de Sculpture et Dessin）裡跟隨雕塑家賈斯廷・勒基安（Justin Lequien，1826-82年）學習，後來在巴黎美術學院（École des Beaux-Arts）受教於歷史畫與肖像畫家亨利・勒曼（Henri Lehmann，1814-82年）。擅長大型歷史和寓言場景的畫家皮耶・皮維・得・夏凡納（Pierre Puvis de Chavannes，1824-98年）也指導過他。除了拜師學藝，秀拉也會在羅浮宮研究作品。後來他開始用蠟筆畫素描，並且研讀與色彩理論有關的書籍。互補色並置時會生成更明亮的視覺效果，這個概念讓他深受影響，也成為他的分光主義（Divisionism）、或稱點描主義（pointillism）畫法的基礎，也就是用有色的小點或短筆觸來構成畫面。〈阿尼埃爾浴場〉的畫幅巨大，描繪一群工人在夏季的塞納河畔休息，秀拉用一種名為「掃筆」（balayé）的交叉筆觸把這個場景裡的光線與氛圍記錄下來。

〈大傑特島的星期日〉（A Sunday on La Grande Jatte-1884），喬治－皮耶・秀拉，1884-86年作，油彩、畫布，207.5×308公分，美國伊利諾州，芝加哥藝術博物館

這件巨大的作品是秀拉第一幅全用點描法完成的油畫，辛苦了兩年才完工。

喬治－皮耶·秀拉 Georges-Pierre Seurat 255

細部導覽

❷ 無聲的口哨

這個膚色蒼白的人物也使用圓潤的形狀畫成。他站在平靜的河水裡，水深及腰。他把雙手圍在嘴邊，可能正對著經過的一艘船吹口哨或呼喊。整個畫面瀰漫著沉靜的感覺，使得這個男孩的口哨或呼喊好像也靜默無聲。畫面的每個部分都經過安排，沒有一點是意外出現：這個男孩也是秀拉在畫室裡預先用蠟筆寫生的成果。

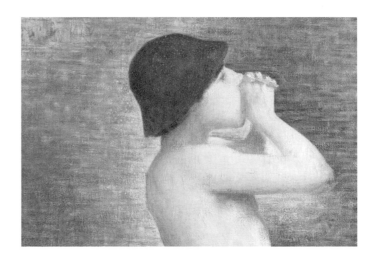

❸ 坐著的人物

這些男人與男孩剛離開工作場所。從褐色與白色衣服判斷，他們應該在同一個地方工作，但彼此似乎並沒有交談，這可能是秀拉要表達的感想：工人的生活可能與世隔絕又孤單。這個人物坐在一片陰影裡，姿態成三角形。他看向河的對岸，臉孔在帽子底下模糊難辨。

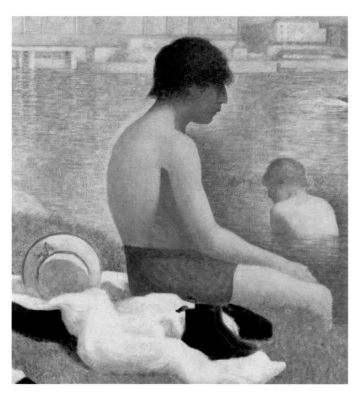

❶ 中心人物

秀拉為這件作品預先畫了至少14張油彩草圖和10張素描，其中之一就是這名年輕男性的素描，是用同色調的蠟筆仔細畫成。這個人物姿態靜定，造型柔和圓潤，成了畫面很重要的元素，因為所有的人物都重複相似的曲線，和背景的直線條形成對比。這個男孩圓圓的頭和肩膀，與擺在他身後那堆脫下的衣服和靴子旁邊的草帽相呼應。

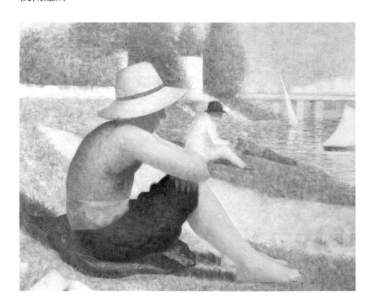

④ 工頭

這個斜倚在地上的男人穿著亞麻外套、戴著工頭會有的圓頂硬禮帽。和前景的其他人物一樣，他也是用不透明顏料層層疊加出來的。秀拉把這個男人的腳從油畫下緣裁切掉，暗示景象在畫面外繼續延伸。

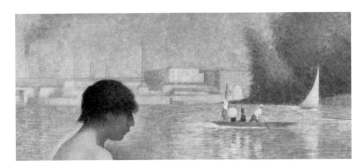

⑤ 富人與窮人

在遠方可以看到巴黎郊區城鎮克里希（Clichy）的工廠和冒煙的煙囪。一艘綠色的小船駛過河面，上面有個男人在為兩名乘客撐船，分別是一個戴著高帽的上流社會男士和一個撐洋傘的女士。他們正要去大傑特島，就在勞動階級休憩地的對岸。

⑥ 構圖

秀拉用的是傳統歷史畫的大畫布，卻又一反慣例地以勞動階級為主角。一個明顯的對角交叉把畫面構圖分隔開來，讓地面、水面與天空各自有別。

⑦ 色彩

秀拉先打上各個區塊的原色，然後用乾上溼技法做出色彩對比。畫布上處處可見互補色的對比，例如在綠色草地附近就有偏粉的紅色筆觸。

〈馬賽守護聖母聖殿（好母親）〉（Notre-Dame-de-la-Garde [La Bonne-Mère]），保羅‧希涅克（Paul Signac），1905-06年作，油彩、畫布，89×116公分，美國紐約，大都會藝術博物館

1883年，秀拉提交〈阿尼埃爾浴場〉參加沙龍展，但被評審拒絕。後來他跟好幾個藝術家一起創立獨立藝術家協會（Société des Artistes Indépendants），藉由協會舉辦的展覽在1884年展出這幅畫，並在展覽上認識了希涅克（1863-1935年）。希涅克這幅畫充滿光彩又有生氣，顯然受到了幾位藝術家的影響，如秀拉、亨利－艾德蒙‧克羅斯（Henri-Edmond Cross，1856-1910年）和馬諦斯——希涅克在創作這幅畫的前一年與馬諦斯一起在南法小鎮聖丑佩茲（Saint-Tropez）度過夏天。希涅克用長方形筆觸塗上未混色的顏料，這也是他對秀拉分光法的詮釋。雖然秀拉年僅31歲就過世，但他的創舉帶來非常深遠的影響。

布道後的幻象（Vision After The Sermon）

保羅·高更（Paul Gauguin）

1888 年

油彩、畫布
72×91公分
英國愛丁堡，蘇格蘭國家美術館

尤金·亨利·保羅·高更（Eugène Henri Paul Gauguin，1848-1903年）是19世紀晚期最卓越的藝術家之一，對20世紀藝術的發展有深刻影響。他原本是個證券經紀人，年近40歲時辭去工作，又為了追求藝術夢想拋棄了妻子與五個孩子。

因為作品與主流意見背道而馳，高更的藝術生涯走得很辛苦。他在掌握了印象主義描繪光線與瞬間的手法之後，前往不列塔尼鄉村地區觀察當地宗教團體的活動，後來又去加勒比海地區研究當地風景與居民，也探索最新的色彩科學理論。他與梵谷在南法共度了兩個月，讓他新創的「綜合式」繪畫（在象徵主義裡融入色彩理論）發展出更強烈的風格。他說自己的風格是「綜合主義」（Symthetism），不過也有人用「分隔主義」（Cloisonnism）來形容這種用黑色線條畫分鮮豔平塗色塊的風格。除此之外，也常有人稱高更的風格為「原始主義」（Primitivist），以反映他對非洲、亞洲、法屬玻里尼西亞和歐洲等地原始文化的熱愛。高更後來啟發了那比派（Les Nabis），這是一群追隨他創作路線的後輩藝術家；Nabis是希伯來文與阿拉伯文「先知」的意思。

這幅畫是他住在不列塔尼小鎮蓬塔旺（Pont-Aven）時完成的，描繪虔誠的不列塔尼婦女剛聽完一場布道之後想像出來的聖經故事情景。高更為了點明這是神祕的幻象而不是陳述事實，把故事裡兩個摔跤的人物畫成有如童書插畫或彩繪玻璃的風格，並且用鮮豔的朱紅色平塗背景加以襯托。這是他的第一幅綜合主義（或分隔主義）繪畫，大膽又失真的色彩有如掐絲琺瑯或彩繪玻璃。他用這個題材證明自己的決心：他不只要畫出看見什麼，也要畫出他的想像。高更讓蓬塔旺其他的藝術家看過這幅畫，包括雅各·梅爾·德·翰（Jacob Meyer de Haan，1852-95年）、夏爾·拉瓦（Charles Laval，1862-94年）、路易·安格丹（Louis Anquetin，1861-1932年）、保羅·賽魯西葉（Paul Sérusier，1864-1927年），艾米爾·貝爾納（Émile Bernard，1868-1941年）和阿曼·西更（Armand Séguin，1869-1903年）。後來這群藝術家以「蓬塔旺畫派」（Pont-Aven School）的稱號為人所知，高更是其中的領導人物。

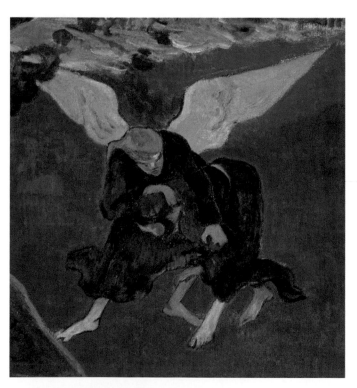

❶ 雅各與天使摔跤

這些布列塔尼婦女在教堂聽了根據《創世紀》32章22-31節所做的布道而受到啟發，看見這個幻象。這段出自《聖經‧舊約》的經文描述以撒的兒子雅各帶著家人渡過雅博河，接下來他整夜都與一名神祕的天使摔跤。高更認為這些婦女會看到古代的超自然事件，而且有如親眼見證那麼逼真，是出於她們虔誠的信仰。

❷ 日本木刻版畫風格

高更收藏了歌川廣重和葛飾北齋（Katsushika Hokusai，1760-1849年）的木刻版畫並從中得到啟發，發展出用大塊平塗色彩來描繪非寫實風景的觀念。這個在中央把畫面斜分為二的樹幹就是出自日本木刻版畫的構圖方式。紅色底色脫離了風景的傳統表現法，人物也都變形並且顯得扁平，五官誇大、輪廓線很明顯。這根樹幹除了把構圖斜切開來，也把這些不列塔尼婦女和她們看到的幻象隔開。

❸ 分隔主義

高更和貝爾納共同發展出分隔主義（Cloisonnism），一種有如琺瑯上色方式的風格。Cloisonnism源自製作琺瑯器物時用金屬線分隔出的填色區塊（cloison）。分隔主義使用細而黑的輪廓線和強烈的色彩，並且不再使用透視法，而這些特點不只與當時的傳統繪畫不同，還特意強調與過往畫清界線，這種精神後來也成為現代主義的特徵。

高更使用堅實的輪廓線和較少調色的大面積色塊來創作，不像當時其他的繪畫風格會偏向使用小筆觸、小色塊與色調對比來經營畫面。高更這種創新的做法是為了更直接地傳達情感與想法。

④ 筆法

高更的畫法相當粗獷，背景有些部分是先用調色刀抹上一點顏色再用筆刷薄塗半透明顏料。畫裡的大面積色塊塗得較扁平，不過仍有細微的色調變化。人物邊緣的薄塗顏料比其他地方更薄。

⑥ 構圖

這些女性人物的分布很不尋常。她們框住了前景和畫布的左側邊緣，大半身體被裁切在畫面之外。畫面裡沒有明顯可辨的光源。女人是畫面焦點，不僅占了大約一半面積，也比摔跤的雅各和天使大得多。這些白色頭巾明顯指出她們帶給高更未開化的印象。

⑤ 大膽的色彩

高更在朱紅色的背景上用簡化的形象來表現雅各和天使，用色有群青、翡翠綠和鉻黃。高更想要跟攝影一較高下，當時攝影這種新技術還不能完美表現色彩，所以他故意誇大用色以示區別。

⑦ 乾上溼

高更使用乾上溼技法，用畫筆沾上稀薄的顏料掃過已經乾燥的塗層，所以下方有些顏色會透到表面。這幅畫的用色有普魯士藍、群青、朱紅、青綠、土黃、翡翠綠、那不勒斯黃、鉛白（或鋅白）、鉻黃、紅赭和鈷紫。

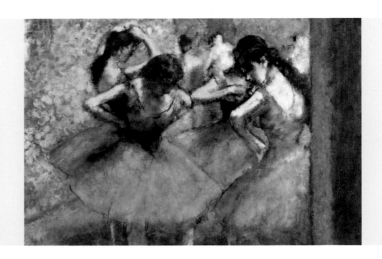

〈藍衣舞者〉（Dancers in Blue）局部，艾德加‧竇加，約1890年作，油彩、畫布，85.5×75.5公分，法國巴黎，奧塞美術館

從這幅舞者圖像可以看到竇加想表現的不是攝影般寫實的場景，而是人物的本質。舞者在明亮又純粹的色彩裡表現出一種律動感。竇加從1884年開始簡化構圖，降低畫面的空間深度，並開始專注於描繪單一或小群的人物。畫中的人物彼此接觸重疊，蒼白的肌膚與藍色舞裙反映著光線，讓各種形狀變得更明顯。她們的姿態也簡化了，不過看起來還是很自然。高更的繪畫幾乎全靠自學，看到仰慕的畫家有哪些觀念，會很快加以吸收，他就感受到竇加作品的這些要點並運用在自己的作品裡。

椅子和菸斗（Chair With Pipe）

文森・梵谷（Vincent van Gogh）
1888 年作

油彩、畫布
92×73公分
英國倫敦，國家美術館

文森・威廉・梵谷（Vincent Willem van Gogh，1853-90年）是世界上最有名的藝術家之一，一輩子只畫了十年，卻創作了超過2000件作品，包括油畫和素描。他生前幾乎從沒嘗過成功的滋味，但對現代藝術基礎的奠定有極大貢獻。

梵谷命運十分坎坷，一生遭遇許多挫折，又飽受精神疾病所苦，在27歲決定成為藝術家以前嘗試過不少職業。他在荷蘭南部的北布拉奔（North Brabant）長大，在他存活下來的六個手足中排行老大，父親是新教牧師。16歲時他到古披爾藝廊（Goupil & Cie）當學徒，奉派到海牙、倫敦和巴黎工作過，不過後來被藝廊開除。然後在英格蘭教了一陣子書，接著又到比利時的波里納日（Borinage）礦區當傳教士。1881年，他開始跟安東・毛沃（Anton Mauve）學畫，也開始研究藝術家的作品，尤其是17世紀的荷蘭畫家和米勒。他在1885年前往安特衛普旅行，認識了魯本斯的畫作，也開始收集日本浮世繪版畫。隔年他前往巴黎與弟弟西奧同住，在畫家費爾南・科蒙（Fernand Cormon，1845-1924年）門下學藝，並結識了一些印象主義藝術家，由於他們的影響，梵谷的用色變得比較明亮，筆觸也變短。後來他在1888年搬到南法的亞耳（Arles），希望能在那裡建立一個藝術家聚落。他受印象主義和日本藝術影響，使用色彩和象徵主義手法來表達內心感受，作品調性也變得比較開朗。高更是唯一到亞耳去找他的藝術家，不過他們經常吵架，梵谷的精神疾病也變得更加嚴重。梵谷在一次激烈的爭吵後切掉了自己的左耳垂，並短暫入院療養，作品則變得更為驚人又有動感。1890年5月，他搬到瓦茲河畔的奧維荷（Auvers-sur-Oise），接受富同情心的保羅・嘉舍醫生（Dr Paul Gachet）治療。不過梵谷還是在兩個月之後舉槍自盡，死在和他最親的弟弟西奧懷裡。

梵谷畫這幅畫時，高更正在亞耳與他同住。這把椅子只是個簡單又平凡的物品，卻代表了梵谷對未來的希望。

〈梵谷在亞耳的臥室〉（Van Gogh's Bedroom in Arles），文森・梵谷，1889年作，油彩、畫布，57.5×73.5公分，法國巴黎，奧塞美術館

梵谷在1888-1889年間以亞耳的臥室為題畫了很多幅幾乎一模一樣的畫，這是其中第三幅。他在寫給弟弟西奧的信上談到這個題材吸引他的地方：「牆的淡紫色、地板褪色斑駁的紅色、椅子和床的鉻黃色，枕頭和床單是非常淺的萊姆綠，血紅色的被子，漆成橘色的盥洗臺、藍色的洗臉盆和綠色的窗戶。我想用這些不同的色彩表現出絕對的安詳。」房間裡有很多東西都準備了兩份，或許能看出梵谷期待高更來作伴的心理。從房裡稀少的家具與色彩配置也能得知梵谷很崇拜日本，和「住在那個國家的藝術大師」的簡樸生活。

② 菸斗

放在這個燈心草椅面上的是梵谷的菸斗和菸草。這些東西就像椅子一樣代表他本人，也代表幸福。梵谷很虔誠，私人物品很少，不過菸斗和菸草對他來說就像顏料一樣是必需品。因此這些物品加上這把椅子，就成了他的自畫像。菸斗和椅子後面的球莖是最後才加到已經乾燥的畫面上。

① 椅子

黃色是梵谷最喜歡的顏色。因為這是太陽的顏色，這把樸素的木椅代表樂觀與幸福。他在高更來亞耳同住期間畫了這把椅子，因為這把椅子是梵谷坐的，所以它也代表了梵谷本人。他發現高更堅持根據想像作畫的方式很困難，並且解釋自己即使會在畫面上做一些更動或誇張表現，還是要透過直接觀察才能創作。

③ 發芽的球莖

梵谷把發芽的球莖畫進來一方面是為了它的顏色和形狀，另一方面也因為它代表新生。這些球莖加強了這整件作品所洋溢的希望感。梵谷創作這幅畫時真心認為他已經開始在亞耳做一件有意義的事，會有很多藝術家來到這裡一起創作，形成一個友好又活躍的聚落。他在箱子的黃色平面畫上他慣用的落款：簡單又顯眼的「文森」。

梵谷的用色在巴黎變得比較明亮，不再使用荷蘭時期的陰鬱色彩。他充滿表現力的用筆痕跡也變得更圖像化。他曾經試驗過在未打底的畫布上直接作畫，不過他還是比較喜歡使用打了淺色底子的中號畫布。

④ 色彩

雖然這把椅子的原色是黃色，不過因為使用對比色的輪廓線，讓椅子從背景跳了出來。對比的紅色和綠色在地板上並置，椅子則用了橘色、藍色、紫色和黃色。

⑤ 創作技法

梵谷先在未打底的畫布上塗一層不透明顏料，讓某些地方的畫布能透出來，然後用溼中溼技法加上更多顏料。有些地方塗得很厚，尤其是椅子的中央。然後再用綿延不斷的長筆觸勾勒出輪廓線。

⑥ 深色輪廓線

從畫面裡明顯的輪廓線、扭曲的透視和不對稱構圖都能看到日本版畫的影響。深色輪廓線是梵谷繪畫的特色，有助於界定塊面，而這把椅子上藍色和橘色的輪廓線也代表陰影。

⑦ 厚塗法

梵谷在這幅畫裡主要使用濃重的厚塗筆法，和他欣賞的日本版畫平整的表面不同。有時他連把顏料擠到調色盤上都省了，直接從軟管裡擠到畫布上，再用硬掉的筆刷到處推開。

〈名所江戶百景第52號：大橋安宅驟雨〉（Sudden Shower Over Shin-Ohashi Bridge and Atake, No. 52 from One Hundred Famous Views of Edo），歌川廣重，1857年作，木刻版畫，36×23公分，美國紐約州，布魯克林博物館

日本浮世繪畫家歌川廣重以風景、人物、鳥與花卉為主題，創作了好幾個系列作。他對西方藝術家的影響特別深遠，而梵谷是最早開始收藏日本版畫的藝術家之一。梵谷擁有這件浮世繪的其中一幅，畫面描繪民眾在大雨裡走過安宅大橋的情景。梵谷曾經用油畫臨摹過這件版畫。從他後來的風格和題材看來，他也吸收了日本版畫的影響，如空間感扁平的色塊、扭曲的透視，和極小化的陰影。

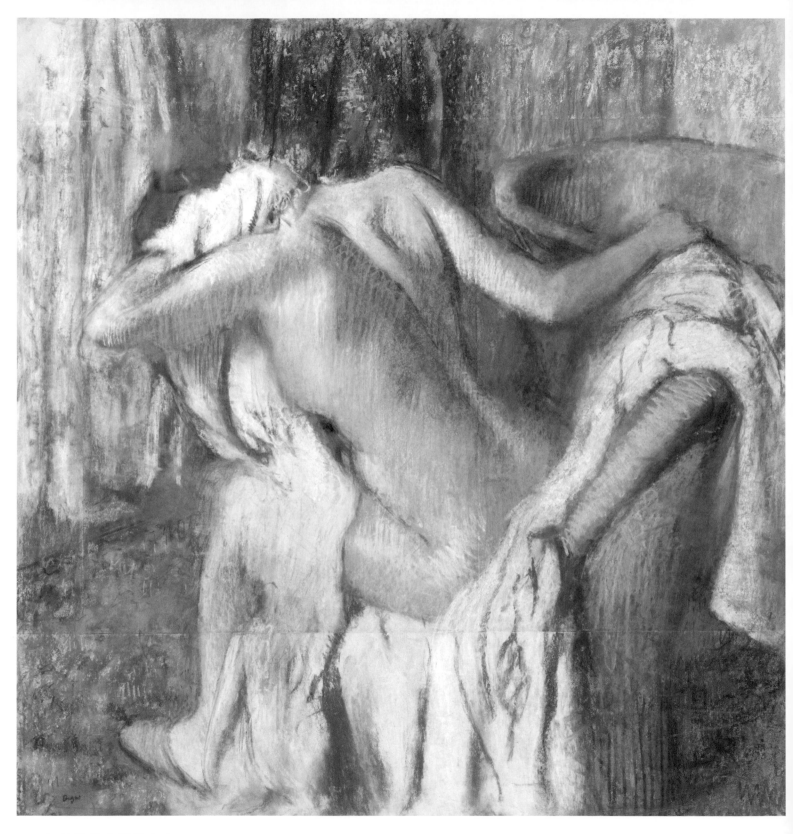

266 浴後擦乾身體的女人 After The Bath, Woman Drying Herself

浴後擦乾身體的女人
（After The Bath, Woman Drying Herself）

艾德加，竇加（Edgar Degas）
1890-95 年作

粉彩、畫紙襯書皮紙板
103.5×98.5公分
英國倫敦，國家美術館

在19世紀最重要的藝術家之中，伊萊爾－日耳曼－艾德加·竇加（Hilaire-Germain-Edgar Degas，1834-1917年）對印象主義的發展有關鍵貢獻，信念卻又和印象主義有許多差異。相似處是他們都對光線效果和當代生活感興趣，也對色彩學有所了解。相異處則在於竇加只在室內作畫，不會去戶外寫生，而且非常注重描繪細節。他是個很敏銳的肖像畫家，對描繪動作非常在行。他拒絕被貼上「印象主義者」的標籤，比較喜歡說自己有獨立的風格，也因為繪畫、雕塑、版畫和素描作品聞名於世，風格混合了寫實主義、印象主義和新古典主義。

竇加出身巴黎的富裕家庭，曾經短暫研讀過法律，後來到安格爾的弟子路易·拉莫特（Louis Lamothe，1822-69年）門下學藝。他登記成為羅浮宮的臨摹生，後來在1855年世界博覽會上看到庫爾貝在寫實主義館展出的畫作而大為折服。他從1856年起旅居義大利三年，在那裡研習米開朗基羅、拉斐爾和提香等人的作品。他對描繪人物的熱愛是受到早先科班訓練的影響，不過他的手法很創新，常常從獨特的視角記錄人物在人造燈光下的樣貌。他沒有遵循學院派路線，而是受寫實主義啟發，畫出與他同時代的人物在現代日常情境中的模樣。1865年，他的作品首次在沙龍展展出。

巴黎的大街、咖啡館、商店、舞蹈教室，客廳和戲院都是竇加的靈感來源，他對題材的細心觀察，與印象主義藝術家的創作方式形成強烈對比。他基於對攝影和日本藝術的愛好創造出非常規視角的構圖，常在畫面邊緣裁去人物的部分身形，也經常使用大膽的線條。他的視力後來逐漸惡化，最後只好放棄油畫，但還是繼續使用各種媒材創作，譬如粉彩、攝影、黏土和青銅雕塑。

竇加以洗浴的女人為題畫過一系列頗受爭議的粉彩畫，這是其中之一，主角是一個女人坐在椅子上用毛巾擦脖子。這幅畫引來嚴厲抨擊，也使竇加有厭女心態的傳聞受到更多爭議。

〈浴盆〉（The Tub），艾德加·竇加，1886年作，粉彩、卡紙，60×83公分，法國巴黎，奧塞美術館

竇加創作了一系列以女性梳妝為題的作品，描繪女人梳洗、沐浴、抹擦身子的模樣，這是其中一件，曾在1886年印象主義畫家最後一次聯展中展出。雖然當時有很多人認為這個主題太私密，不適合成為藝術作品，不過竇加另外還用單版畫和銅雕探索過這個主題。他以古典藝術為基礎，畫出這個女人的姿態和優美的輪廓，又用來自日本藝術的概念扭曲了空間透視，從俯角以不尋常的構圖作畫，使用粉彩的方式也很創新而細膩。他用了很多不同的筆法，有些地方用粉彩筆的尖端，有些地方用側面平刷，並以柔軟的筆觸創造朦朧效果。這些筆法變化使得有些線條界定出造型，有些又模糊了造型邊緣。當時的評論反應很分歧。有人認為這些凸顯真實女人樣貌的圖像既現代又忠實，但也有人批評這些模特兒很醜，而竇加會去描繪這些私密行為，顯然很不尊重女性。

② 右肩與脊椎

在肩胛骨炭灰色的輪廓線下可以看到奶油色的畫紙。炭筆陰影的作用是柔化膚色。這個女人弓起背來並且微微扭轉，製造出張力，她脊骨的線條又更強調出這種感覺。從右臂開始的深灰色線條刻畫出她的背部，從這條線的強度可以看出竇加用了攝影式的手法。竇加對新式創作媒材很著迷。他經常白天畫畫、晚上沖洗照片。

① 左肩與頭

竇加從1870年代開始以女性洗浴為題創作了好幾個系列作，通常是用粉彩，到了後期改做銅雕。這個髮色火紅的女人正用左手拿著一條毛巾擦脖子，觀眾只能看到她一小部分的頭。竇加對畫面做過的調整明顯可見，這裡把女人伸出的手肘依比例修短了。

③ 手肘、浴缸和椅子

在這幅接近正方形的畫作中，這個區塊包含了很多形狀與角度。背景裡位於構圖邊緣的錫製浴缸被截去了一部分。女人坐在浴缸前鋪著白色毛巾的柳條椅上，伸出右臂扶住椅子來支撐身體。

寶加和其他印象主義畫家不一樣，不是對著自然風景快速寫生來創作。就像他說的：「世界上沒有比我更不靠自然衝動的藝術創作了。」他用炭筆來畫最初的輪廓線和下層的陰影，與印象主義畫家使用的有色陰影截然不同。

④ 初步階段

粉彩的特性讓寶加得以結合色彩與線條，在上色的同時營造出交織重疊的線條。他先打上淺色粉彩色塊，再用蒸氣薰過紙面，讓色彩融成一片。接著像刮溼黏土一樣，用硬化的筆刷或手指來刮這些色塊。

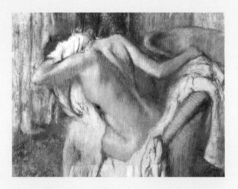

⑤ 構圖

這幅粉彩素描的基底材是好幾張重疊在硬紙板上的紙。構圖主要由許多線條組成：在地板和牆面交會的垂直線與斜線，以及女人的背部橫過畫面形成的對角線。垂直和對角的直線與女人的四肢、浴缸和椅子的曲線形成對比。

⑥ 主要創作手法

寶加會在相片和草稿的輔助下用粉彩同時處理畫面的不同地方，著重在表現光線效果。他的筆法多變，有些剛直，有些柔順。層疊的手法營造出厚實的質感與模糊的輪廓，強調出女人有力的動作。

⑦ 色彩與線條

寶加用的是很容易買到的粉彩，這幅畫裡主要的顏色有普魯士藍、群青、鎘黃、白色、橙色、土黃，淺藍和淺黃色。他的線條隨畫面不同的區塊變化，創造出具裝飾性和質感的效果。他用鋸齒線條畫地毯，用綿長的筆觸處理畫面上方的區域。

〈瓦平松的浴女〉（The Valpin-çon Bather），尚－奧古斯特－多米尼克·安格爾，1808年作，油彩、畫布，146×97公分，法國巴黎，羅浮宮博物館

這是安格爾在羅馬法蘭西學院留學時畫的，不尋常的地方在於這個裸女背對著觀眾。安格爾用布幔凸顯出裸女光滑的肌膚，從她脫下的紅色涼鞋可以知道她是真實的女人，不是神話中的女神。多年後，寫實主義和印象主義藝術家還在爭論這一點，寶加卻已經直接從這幅畫得到啟發。他喜歡研究大師作品。他追隨安格爾的腳步，強調製作古典式草稿的重要性，也很注重透過對比、清晰的輪廓與細膩的光線效果來營造畫面的和諧感。

270 熱帶暴風雨裡的老虎（出乎意料！） Tiger In A Tropical Storm [Surprised!]

熱帶暴風雨裡的老虎（出乎意料！）
（Tiger In A Tropical Storm [Surprised!]）

亨利・盧梭（Henri Rousseau）
1891年作

油彩、畫布
130×162公分
英國倫敦，國家美術館

盧梭（1844-1910年）是個無師自通的「星期天畫家」，作品在生前備受奚落。不過包括畢卡索和瓦西里・康丁斯基（Wassily Kandinsky）在內的許多藝術家都看出盧梭作品裡的純真與直接，並從中得到啟發。

盧梭在年近20歲時從軍，四年後退伍並搬到巴黎擔任關稅員。他40歲開始畫畫，在羅浮宮臨摹自學，受到的影響很多元，從雕塑、明信片到報紙插畫都有，不過他最仰慕的是諸如尚－萊昂・傑洛姆（Jean-Léon Gérôme）和威廉－阿道夫・布格羅（William-Adolphe Bouguereau，1825-1905年）等學院派畫家。雖然他力求法蘭西藝術院（Académie des Beaux-Arts）的認可，卻從來沒有入選過沙龍展。後來他從1886年開始定期在獨立沙龍展出。即使在觀念開放的獨立沙龍展，還是有人恥笑他的作品很「素人」（naive）；等到後來許多藝術家也開始採用這種率真的創作路線，素人才成為形容這類風格的慣用語，不再帶有貶意。

盧梭表示他是根據親身經歷畫出這幅叢林景象。然而從畫裡錯誤的大小比例、怪異的動植物、不自然的色彩和簡化的透視法來判斷，這比較有可能是他參考二手資料畫出來的。

〈弄蛇人〉（The Snake Charmer），
亨利・盧梭，1907年作，油彩、畫布，
167×189.5公分，法國巴黎，奧塞美術館

這個有如夢境、構圖大膽、色彩豐富的畫面，是盧梭根據他在自然歷史博物館（Natural History Museum）和巴黎植物園的素描所畫成。這些植物十分茂盛，不過弄蛇人還有蛇和鳥看起來很扁平，好像從紙板剪下來的。在這幅畫之前，繪畫作品不曾有過這種背光卻又明亮的色彩。

紅磨坊酒店（At The Moulin Rouge）

亨利・德・土魯斯－羅特列克（Henri de Toulouse-Lautrec）
1892-95 年作

油彩、畫布
123×141公分
美國伊利諾州，芝加哥藝術博物館

羅特列克（1864-1901年）是法國一個貴族世家的最後一代。他在家族位於南法阿勒比（Albi）附近的莊園長大，10歲起開始畫素描。他在青少年時期曾跌斷腿，再加上遺傳性疾病影響，導致他的身體長到成人大小，腿部卻停止發育。後來他跟隨肖像畫家萊昂・博納（Léon Bonnat，1833-1922年）學藝，一年後改投歷史畫家科蒙（1845-1924年）門下，不過很快就又離開了。他在波希米亞氣息濃厚的巴黎蒙馬特區（Montmartre）租了自己的畫室，成為當地的知名人物，經常在那一帶的咖啡館、歌舞表演餐廳和夜總會裡寫生。此外他也畫樂譜插畫，設計海報。他為了壓抑對生理缺陷的自覺，喝酒喝得很兇。受到19世紀末（fin de siècle）在巴黎廣受歡迎的日本設計影響，他用自由的線條和色彩記錄下蒙馬特區的活力、氛圍與人物百態，傳達出一種律動感；20世紀初期的野獸主義和立體主義運動在羅特列克的作品裡已經初露端倪。

這幅畫跟羅特列克其他的作品一樣，表達非常坦率，簡化的對角式構圖把觀眾的視線引導到畫面裡。他作品的流暢性和設計感對新藝術（Art Nouveau）和海報設計有特別強烈的影響。

〈紅磨坊之舞〉（At the Moulin Rouge, The Dance），亨利・德・土魯斯－羅特列克，1890年作，油彩、畫布，115.5×150公分，美國賓夕法尼亞州，費城美術館（Philadelphia Museum of Art）

羅特列克畫過好幾幅描繪巴黎紅磨坊的作品，這是第二幅。畫中一男一女在擁擠的舞廳裡跳康康舞，男人正在指導女人。他是「軟骨頭瓦倫當」（Valentin le Désossé），因為他的身體非常柔韌。背景中有好幾個在當年為人熟知的面孔，例如靠在吧檯上那個留著白色絡腮鬍的男人是愛爾蘭詩人威廉・巴特勒・葉慈（William Butler Yeats）。

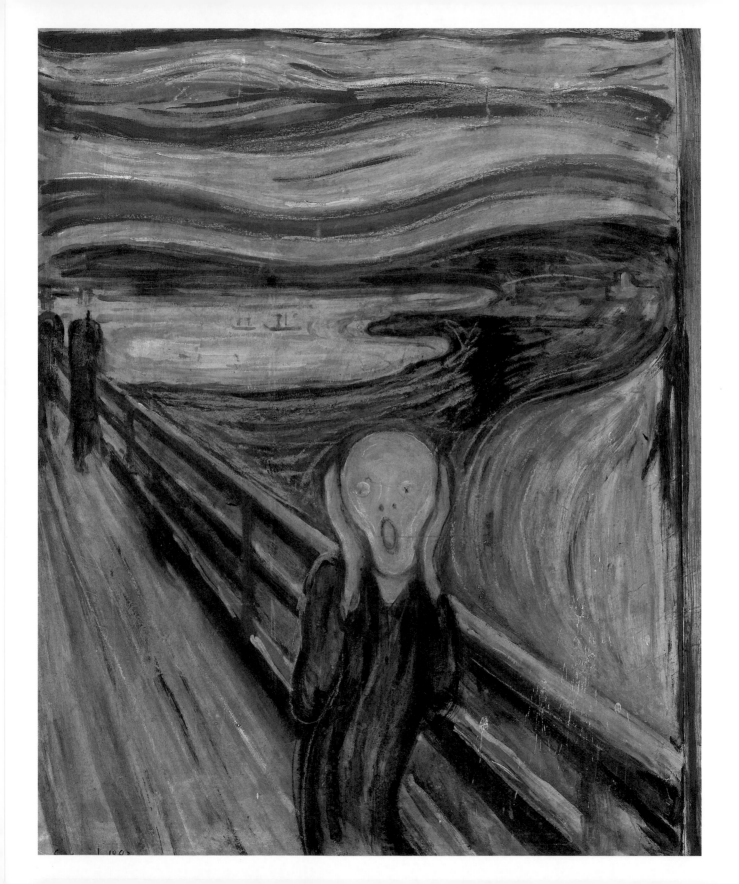

吶喊（The Scream）

愛德華・孟克（Edvard Munch）

1893年作

蛋彩、蠟筆、紙板
91×73.5公分
挪威奧斯陸，國家藝術、建築與設計博物館（National Museum of Art, Architecture and Design）

孟克（**1863-1944年**）是個多產但坎坷不斷的藝術家。他對人類的生死課題非常著迷，並透過強烈的色彩、流動扭曲的造型和令人費解的主題來表達這種執著。寫實主義與印象主義藝術家注重直接觀察與光線效果，孟克卻專注在發揮自己的想像，也因此他成為當時新生代畫家中最具爭議性的人物之一。

孟克在挪威長大，母親在他五歲時因結核病過世，姐姐蘇菲（Sophie）也在他9歲時因為結核病過世，死時年僅15歲。孟克的父親是基督教基本教義派人士，在蘇菲病逝後就不時經歷憂鬱症發作、暴怒與幻視；他親自為孩子上歷史與宗教課，還讀鬼故事給他們聽。孟克養成了焦慮不安的個性，對死亡有病態的執迷。他也經常生病，有時幾週都沒去上學，於是在養病期間開始素描與畫畫。

1879年，他進入克里斯蒂安尼亞工學院（Kristiania Technical College，克里斯蒂安尼亞在當時是挪威首都，後來改名為奧斯陸），不過不到18個月就離開了，改到皇家素描學校（Royal Drawing School）就讀，並開始跟寫實主義畫家克里斯蒂安・克羅格（Christian Krohg，1852-1925年）上課。他1885年首次前往巴黎，見識到許多不同類型的藝術，如印象主義、後印象主義、象徵主義與正在興起的新藝術設計；1889年獲得為期兩年的國家獎學金，前往巴黎在畫家博納（也是羅特列克的老師）門下學習。他在1889年的世界博覽會期間抵達巴黎，在會場上第一次看到梵谷、高更和羅特列克的作品。此後他開始試驗各種筆法、色彩與表達情緒的主題。接下來的16年，他在巴黎和柏林度過很多時間，創作出數量驚人的蝕刻版畫、石版畫、木刻版畫與繪畫作品。

孟克原本以〈自然的吶喊〉（The Scream of Nature）為題畫了四個版本的油畫，這是其中一幅。有人認為畫中不尋常的刺眼色彩，可能是因為1883年印尼克拉卡多島（Krakatoa）發生的火山爆發，當時的火山灰導致世界各地一連好幾個月都能看到壯觀的日落，後來成為孟克的靈感。

〈病童〉（The Sick Child），愛德華・孟克，1885-86年作，油彩、畫布，120×118.5公分，挪威奧斯陸，國家藝術、建築與設計博物館

一個生病的女孩坐在床上，明亮的紅髮與白色的枕頭、蒼白的臉蛋形成對比。這個黑髮女人在一旁為女孩哭泣，暗示女孩不久於人世。經常有人把這幅畫和孟克在1877年因結核病過世的姐姐聯想在一起，而他本人說這幅畫是他向寫實主義告別之作。層層厚塗的顏料引人注意到這幅畫表面的質感，有種潦草又未完成的感覺。孟克在1886年首次展出這幅畫之後，名聲一飛衝天。後來他又為同一個畫面畫了五個不同版本。

有丘比特石膏像的靜物（Still Life With Plaster Cupid）

保羅 · 塞尚（Paul Cézanne）
油彩、畫紙

1895年作
70×57公分
英國倫敦，科陶德藝術學院

對於20世紀藝術運動的發展，影響力最大的藝術家大概就是塞尚（1839-1906年）了。他在創作初期曾經和印象主義藝術家有所交流，不過他的目標是「讓印象主義成為扎實又經得起時間考驗的東西，就像博物館會收藏的藝術品」。塞尚的作品在1890年代被巴黎的前衛藝術家發掘之後，對畢卡索和馬諦斯的影響特別大，他們表示塞尚是「我們所有人的父親」。

塞尚雖然一生遭到誤解與貶損居多，最終還是扭轉了藝壇的態度與發展方向。他出身南法小鎮普羅旺斯艾克斯（Aix-en-Provence）的一個富裕家庭，在學生時代與未來的作家埃米爾·左拉（Émile Zola）結為知交。塞尚就像馬奈和竇加一樣，起初迫於家人的壓力研讀法律，不過他還是會去艾克斯當地的素描學校上課。後來他在左拉的極力鼓吹下搬到巴黎，申請進入巴黎美術學院，但遭到拒絕，於是改到私人藝術學校瑞士學院（Académie Suisse）註冊，因而認識了卡米耶·畢沙羅（Camille Pissarro）和他的交友圈。1863年，塞尚在落選沙龍展出，後來在1864-1869年持續向官方沙龍遞件，都遭到拒絕。這段期間他受到德拉克洛瓦、庫爾貝和馬奈的啟發，憑著想像創作色調沉鬱、顏料厚重的肖像，常常直接用調色刀上色。

塞尚在1874年和1877年參加過印象主義藝術家的聯展。這時他已經開始在普羅旺斯和巴黎兩地居住的生活。他曾經到瓦茲河畔的奧維荷小住過，也就是梵谷生前最後幾個月待的地方，也在這裡和畢沙羅一起到戶外寫生。在畢沙羅的影響下，塞尚的用色變得明亮，也開始使用較短的筆觸。將近十年後，塞尚也和雷諾瓦與莫內一起在鄉間寫生，只不過大部分的印象主義藝術家尋找的是在畫面上記錄光線的方法，塞尚卻一直對探索畫面的深層結構更感興趣。為了達成這個目標，他成熟期的畫作表現出明顯的雕塑感，會同時從許多視角檢視每一件物體。後來的立體主義藝術家也正是因為塞尚的這種分析式手法而視他為導師。這是塞尚最後的作品之一，畫中的抽象、分析式手法使這幅畫成為許多人心目中塞尚最激進的作品，也引發了立體主義運動。

〈桌面一角〉（A Table Corner），保羅·塞尚，約1895年作，油彩、畫布，47×56公分，美國賓夕法尼亞州，巴恩斯基金會（Barnes Foundation）

塞尚為了結合印象主義的清新與古代大師的宏偉，而摸索出雕塑式的繪畫手法，形成一種高難度的原創風格。這個成果也要歸功於他在羅浮宮研究過的藝術家如提香、吉奧喬尼、普桑和夏丹。畢沙羅曾建議塞尚只用「三原色和三原色直接調成的衍生色」，而塞尚也堅守這個建議。這個桌面上散放著梨子和桃子，一塊白桌布和一個白盤子似乎倒向不同角度，統合在斜向的小筆觸之下，共同營造出活力、空間感和視覺深度。這種塊面式的風格似乎同時創造出許多透視角度，卻又平衡了整個畫面。塞尚有條不紊的創作手法把藝術的進程從自然主義導向立體主義，進而發展出抽象藝術。

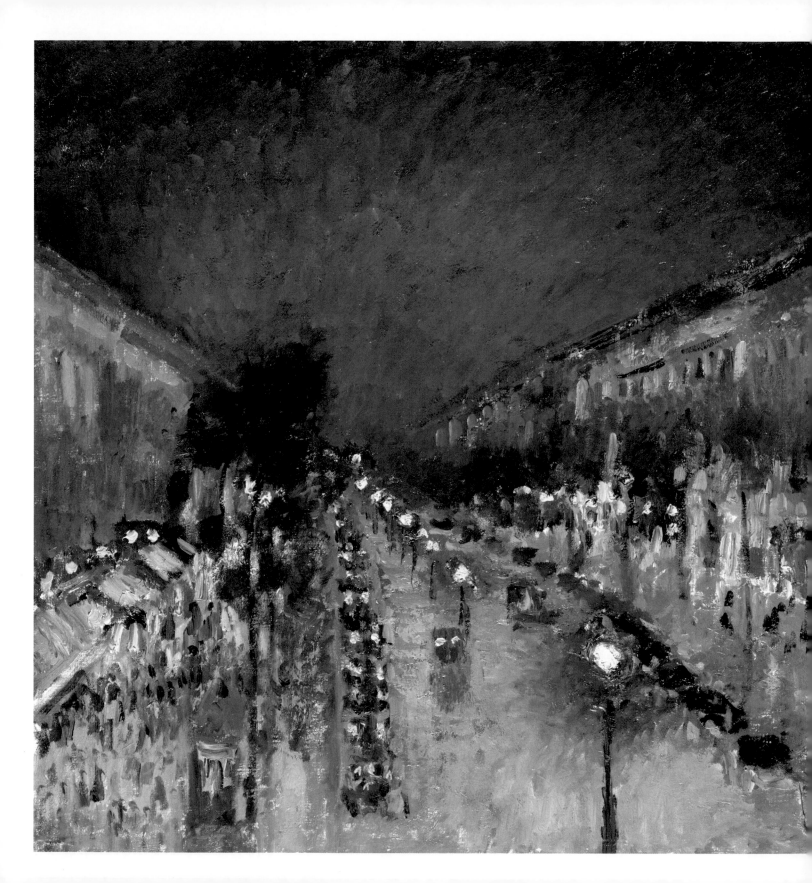

蒙馬特大道夜景
（The Boulevard Mont Martre At Night）

卡米耶‧畢沙羅（Camille Pissarro）
1897 年作

油彩、畫布
53.5×65公分
英國倫敦，國家美術館

畢沙羅（1830-1903年）指導過的後輩藝術家很多，多到常有人說他是「印象主義之父」。他也是唯一參加過全部八屆印象主義獨立聯展（1874-1886年間舉辦）的藝術家。他融合了許多觀念並發展出自己的風格，主要以露天寫生的方式創作，題材以風景和農民生活場景為主。他用小面積色塊營造出生動的視覺效果，同時微妙地表達出光線的千變萬化。

　　畢沙羅在西印度群島出生，成年後主要在巴黎與巴黎近郊生活和創作。他先後在巴黎美術學院和瑞士學院就讀，在學校裡認識了莫內和塞尚；他後來成為印象主義團體裡不可或缺的成員。他在1870-1871年的普法戰爭期間搬到倫敦與莫內會合，兩人一起研究英格蘭風景畫家的作品，尤其是泰納的畫。後來他曾經與秀拉一起嘗試過點描法，不過畢沙羅一直都專注在對光線和大氣的直接觀察。他的眼疾隨著年紀漸長愈來愈嚴重，後來只有在天氣溫暖時才能到戶外作畫，於是開始在旅館房間裡描繪從窗口看到的景色。他在巴黎蒙馬特區的俄羅斯旅館（Hôtel de Russie）畫了好幾幅窗景，這是其中一幅。

〈朋特瓦茲的艾米塔吉〉（The Hermitage at Pontoise），卡米耶‧畢沙羅，1874年作，油彩、畫布，61×81公分，瑞士文特圖爾（Winterthur），奧斯卡‧萊茵哈特藝術館（Oskar Reinhart Collection）

畢沙羅在1874年第一次與其他印象主義畫家在巴黎舉辦聯展，同年畫了這幅戶外寫生。這種以活潑的短線條上色的手法，是與其他印象主義藝術家討論後的成果。

1900年以後

從20世紀初開始，創意、科技和發現等領域都出現爆發性的成長。因此過去受到認可的藝術慣例也面對更頻繁、更具革命性的挑戰。藝術家為了表達新態度，各種藝術運動相繼萌芽。1870年代，法國出現現代主義（modernism），集結了動能之後，在世紀之交傳播到世界各地，到1950年代結束，接著由後現代主義（Post-Modernism）承繼。20世紀的藝術運動包括了表現主義（Expressionism）、立體主義（Cubism）、未來主義（Futurism）、極簡主義（Minimalism）、抽象表現主義（Abstract Expressionism）以及普普藝術（Pop art）。而21世紀也被稱為資訊時代，隨著全球資訊網在1990年代早期開始發展，也開啟了每個人與世界的連結。藝術家開始利用比以前更廣泛的素材，以及各種混合媒材與形式。藝術的影響力也隨著全球化的衝擊而徹底改變。無論具像還是抽象，一切成規都被打破，界線也不復存在。

安德烈‧德罕肖像（Portrait Of André Derain）

亨利‧馬諦斯（Henri Matisse）
1905 年作

油彩、畫布
39.5×29公分
英國倫敦，泰特現代美術館（Tate Modern）

亨利‧馬諦斯（1869-1954年）以原創用色和創新的繪圖技術，成為公認20世紀最具影響力的藝術家之一。

　　馬諦斯生於法國北部，最初學習法律；他在21歲因闌尾炎被迫休養，在養病期間發現了繪畫的樂趣。因此馬諦斯搬到巴黎，師從古斯塔夫‧莫侯（Gustave Moreau，1826-98年），接著拜入奧迪龍‧魯東（Odilon Redon）門下。馬諦斯的早期作品包含了相當傳統的風景及靜物，但觀賞過印象主義畫家和梵谷的作品之後，他開始實驗更明亮的色彩和更自由的上色方式。之後他進一步受到普桑、夏丹、馬內、塞尚、高更、秀拉和希涅克等藝術家的影響，以及科西嘉及南法地區光線的感染，對捕捉光線及色彩的興趣大為增加。1905年夏天，他與畫家友人安德烈‧德罕（1880-1954年）一起在南法小村科利烏爾（Collioure）度假，兩人開始使用明亮色彩及一種抽象不拘小節的風格作畫。後來在同一年，他們與阿爾貝‧馬爾肯（Albert Marquet，1875-1947年）、莫里斯‧德‧弗拉明克（Maurice de Vlaminck，1876-1958年）、喬治‧盧奧（Georges Rouault，1871-1958年）幾位畫家一起參加巴黎的秋季沙龍，這是除了年度春季沙龍以外的另一場沙龍展。藝評家路易‧沃克塞爾（Louis Vauxcelles）形容這群畫家扭曲的繪畫就像「野獸」（fauves）一樣，野獸派因而得名。馬諦斯成為這個運動的領導者；雖然野獸派並未持續太久，但對藝術發展有廣泛影響。

　　1906年，馬諦斯造訪了阿爾及利亞和摩洛哥，受到當地明亮光線、異國風情及摩爾式建築所啟發。他寫道，他要創造出能夠「使心智得到撫慰與平靜」的藝術作品，「就像舒適的扶手椅一樣」，開始把時間分配在巴黎及南法之間。除了繪畫之外，他還設計舞臺布景、芭蕾表演服裝、彩繪玻璃和圖畫書。

　　這幅德罕肖像呈現出歡快的精神，這種喜悅在馬諦斯的所有作品中都能看見；此外，作品中也能看見在馬諦斯繪畫生涯中一直持續出現的純粹、無調整且具表現性的用色。

〈穿紅色長褲的宮女〉（Odalisque with Red Trousers），亨利‧馬諦斯，約1924-25年作，油彩、畫布，50 × 61公分，法國巴黎，橘園美術館（Musée de l'Orangerie）

馬諦斯深受異國文化影響，並十分認同裝飾藝術的價值，常故意使用令人眼花撩亂顏色和圖案。在看過數場亞洲藝術展覽、造訪過北非之後，馬諦斯在風格中融合了伊斯蘭藝術的裝飾特性、非洲雕塑的稜角感以及日本印刷版畫的平面性，表示想要讓自己的作品「平衡、純粹、寧靜，沒有擾人或憂鬱的主題」。在1920年代和1930年代，他畫了好幾幅類似的宮女圖（斜躺的女子被包圍在精緻、對比鮮明的圖案以及色彩中，令人聯想起東方的異國風情），模特兒身著白色束腰上衣以及紅色刺繡長褲。

❷ 概括筆法

馬諦斯和德罕互相以對方為模特兒進行肖像創作,兩人都是使用非自然的色彩和表現性強的分離筆觸。馬諦斯是這個新風格的開創者,而德罕跟隨了他的腳步。在馬諦斯的畫中可看見德罕的形象以相對稀疏、概括性的筆法畫出。在占據近1/3畫面的黃色區域可以清楚看見他一筆一筆長畫的痕跡。某些地方的白色底子清晰可見。

❶ 色彩關係

馬諦斯1905年在科利烏爾漁村度假時為他的朋友畫下這幅肖像。他捕捉了陽光照在德罕臉上、在一側留下陰影的感覺;色彩永遠是馬諦斯關注的重點,他在這幅作品中創造出具有明顯個人特色的一系列色彩關係。溫暖的紅色、橘色和黃色集中在臉部,而清涼的藍色和綠色則標誌出背景以及兩頰和下巴的陰影。

❸ 基本方法

馬諦斯在紋理細密的畫布上以白堊、油、漿料(稀膠)和白色粉打成均勻的薄底,然後用小型圓頭畫筆和稀釋過的鈷藍混合顏料畫出臉部的輪廓線、鬍子、脖子以及畫家服。接著使用藍色及綠色的大範圍筆觸畫出部分背景。整體而言他用的是直接法。

294 安德烈・德罕肖像 Portrait Of André Derain

馬諦斯的畫法綜合了表現性筆觸以及平面性色彩等後印象主義元素，與長期以來所有畫家所追求的學院藝術的細緻潤飾、如照片般的現實畫法大相逕庭。

❹ 用色

馬諦斯使用飽和、基本上未經混合的色彩。這幅畫的色彩包括鉻綠、鈷藍、猩紅、朱紅、鎘橙、鉻黃和鉛白。他把對比色並置在一起，例如讓偏粉紅的紅髮與綠色的背景產生對比，讓橘色的臉龐與藍色產生對比。

❺ 肥蓋瘦

顏料用得最薄的地方是在罩袍處，最厚的則在臉部，所以臉部的形象突出於畫面。影子是由流動性最高的顏料畫出，而臉部白色高光處的顏料最厚。在這部分，馬諦斯遵從了學院派的「肥蓋瘦」（fat over lean）原則來畫。

❻ 色彩效果

馬諦斯在畫中並未使用黑色，而是以未混合的鉻綠來創造出濃厚、陰暗的色調，或者在某些地方是以鉻綠混合鈷藍達到同樣效果。他出於對色彩及色調的理解而採取了不尋常的用色方式，例如用鈷藍加白色和鉻綠加白色來描繪影子。

❼ 自發性

馬諦斯出人意料的色彩對比協調性，和他透過自由、快速的上色方式所呈現出來的看似自發性的畫面產生了衝突感，這是他經過仔細考慮的結果，因此他往往被認為是抽象表現主義、色域繪畫（Colour Field）和表現主義的先驅。

〈有埃米爾·伯納德肖像的自畫像（悲慘世界）〉，Self-Portrait with Portrait of Émile Bernard（Les Misérables），保羅·高更，1888年作，油彩、畫布，44.5 × 50.5 公分，荷蘭阿姆斯特丹，梵谷博物館

高更受到日本版畫、色彩理論、中世紀藝術、彩繪玻璃窗以及古代招絲琺瑯技術的啟發，創造出由鮮豔色彩、暗色輪廓線、平面式繪畫所構成的獨特風格。在那個時代很少人欣賞他的理念，馬諦斯就是其中的少數人。這是高更的幾幅自畫像之一，把自己畫成雨果小說《悲慘世界》（1862年作）中主要人物尚萬強的形象。高更拿這個虛構的被放逐者來類比他當代被誤解的藝術家。他寫道：「我用我的特徵來畫他，你除了看到我的形象，還會看到我們所有人的畫像，我們作為這個社會的可憐受害者，只能以做好事來向它報復。」高更的色彩運用對馬諦斯特別有啟發性。

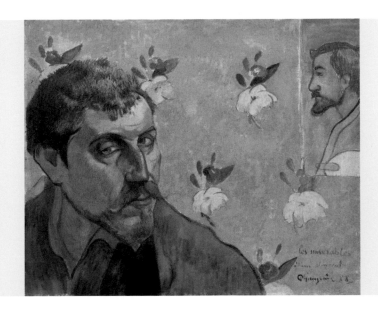

吻（The Kiss）

古斯塔夫·克林姆（Gustav Klimt）
1907-08 年作

油彩、金銀箔、畫布
180 × 180公分
奧地利維也納，美景宮美術館

古斯塔夫·克林姆（1862-1918年）是公認新藝術時期最偉大的畫家，也是維也納分離派（Vienna Secession）的創始人之一，最初是成功的學院派畫家，擅長創作放置在公共建築中的大型作品。後來他發展出一種更具裝飾性、官能性的風格，綜合了風格化的形體以及充滿象徵主義的非自然色彩，結合他個人的美學概念，通常以美女、帶有寓意的場景和風景為主題。

　　克林姆出生在維也納郊區，是家中七名子女中的次子。父親是製版師和金匠，只能勉力養家餬口，特別是1873年維也納股市崩盤、家中經濟陷入困境之後。克林姆14歲時進入維也納藝術工藝學校（Kunstgewerbeschule）學習。他深受提香、魯本斯，以及維也納當時最知名的歷史畫家漢斯·馬卡特（Hans Makart，1840-84年）啟發。克林姆傑出的能力很快獲得認可，並受託為大型建築物繪製大尺寸畫作。這些光影效果強烈、劇力萬鈞的畫作得到很好的迴響。不過他的興趣很快轉移到前衛藝術上。他1897年離開穩定的官方藝術家協會，與另幾位藝術家和建築師共同組成維也納分離派。他們自行籌辦展覽，歡迎並鼓勵畫家、建築師和裝飾藝術家以多元風格進行創作，並出版思想前進的刊物《聖春》（Ver Sacrum）。

　　當時維也納進入工業、研究及科學的黃金時代，但在藝術方面仍舊停滯保守。分離派展覽所展現的新概念得到了大眾的歡迎，出乎意料地並未引起太大爭議。克林姆待在分離派期間創作出他最著名的某些畫作，後來於1908年脫離分離派。他曾在威尼斯和拉溫納見過拜占庭鑲嵌畫，那樣的創作手法令他感到興趣，因此他使用金箔和銀箔，運用類似邁錫尼裝飾藝術的纏繞和螺旋圖案作畫。後人稱這段時間為他的「黃金時期」，當時的畫作就包括這幅〈吻〉。在這個階段他不但獲得評論界的好評，也賺進了大把鈔票。

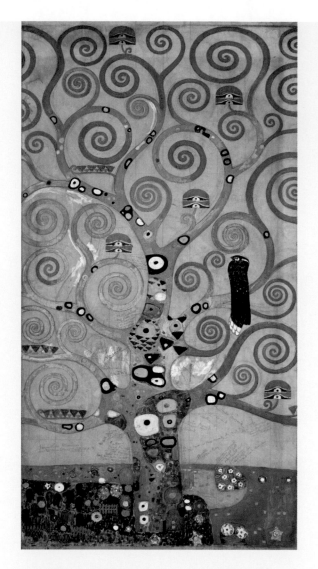

〈生之樹〉（The Tree of Life），古斯塔夫·克林姆，1910-11年作，混合媒材、畫紙，200 × 102 公分，奧地利維也納，應用藝術博物館

這是克林姆黃金時期的作品，代表天堂、人間以及冥界的連結。纏繞的樹枝代表了生命的複雜性，也在實體上把天、地和人世連接在一起，象徵出生、成長與死亡的永恆循環。孤單的黑鳥帶有象徵主義、裝飾主義和風格主義的內涵，是吸引觀者注意的焦點。在許多文化當中，黑鳥也是死亡的象徵。這種神祕性、裝飾性和象徵性的結合，成為克林姆此一階段風格的基本要素。

古斯塔夫·克林姆 Gustav Klimt 297

莫利兹堡的沐浴者
（Bathers At Moritzburg）

恩斯特・路德維希・基爾希納（Ernst Ludwig Kirchner）
1909-26 年作

油彩、畫布
151 × 199.5公分
英國倫敦，泰特現代美術館

基爾希納（1880-1938年）是橋社（Die Brücke）的領導成員，也是德國最具影響力的表現主義畫家之一。他的作品強而有力卻令人不安，類別包括油畫、版畫及雕塑。他的創作動機來自他對世界的躁動狀態所感受到的焦慮。

基爾希納出生於巴伐利亞，1901年開始在德勒斯登高工學習建築，但在1905年，他與建築科的同學佛里茲・布萊爾（Fritz Bleyl，1880-1966年）、卡爾・施密特－羅特盧夫（Karl Schmidt-Rottluff，1884-1976年）和埃利克・黑克爾（Erich Heckel，1883-1970年）一起創辦了橋社，這個藝術團體棄絕與傳統學院派藝術的關係，目標是為昔日藝術和當代理念之間搭起「橋梁」。透過粗糙的筆觸、誇張以及鮮明不自然的色彩，橋社的藝術家傳達了極端情感。然而，基爾希納在第一次世界大戰中加入德軍之後發生精神崩潰，搬到瑞士進行療養。他的作品起初受人讚賞，但在1937年被納粹貼上「墮落」的標籤，隔年他就自殺身亡。

在這幅畫中基爾希納表現主義式的筆法，特別是以連續不斷、未經混色的色彩和簡化的形狀畫成的扁平區域，顯示出受到高更、馬諦斯和孟克的影響。

〈柏林街景〉（Berlin Street Scene），恩斯特・路德維希・基爾希納，1913年作，油彩、畫布，121 × 95公分，美國紐約，新藝廊（Neue Galerie）

刺眼的色彩、充滿尖角的輪廓、面具般的臉龐、粗略塗抹的顏料以及扭曲的透視，創造出戰前柏林夢魘般的景象。兩名女子充滿自信的步伐和招搖的羽毛帽顯示出她們是娼妓，旁邊的男子正在偷偷查看四下是否無人注意，好和她們攀談。

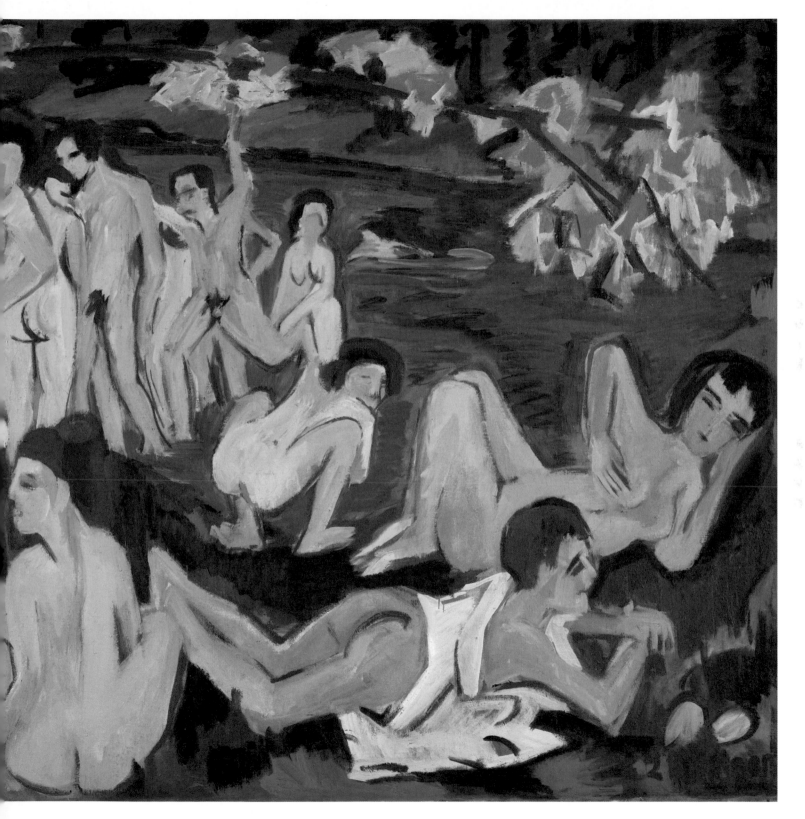

恩斯特・路德維希・基爾希納 Ernst Ludwig Kirchner 301

細部導覽

② 天堂

1909年到1911年的夏天，基爾希納和橋社成員經常到德勒斯登近郊的莫里茲堡湖郊遊。他們過著放鬆的公社生活，經常在湖邊沐浴、作日光浴和裸體素描，反映了當時德國流行的自然風潮。這些旅程成為基爾希納部分繪畫和素描的主題，這幅畫就是其中之一。

③ 歪斜透視

這幅作品反映出基爾希納對高更在大溪地創作的牧歌式原始風格畫作的熱愛。基爾希納拒絕使用約定俗成的線性透視，而是把人物畫成不同大小、相互重疊，有的好像和圖畫在同一平面上，有的又彷彿向後縮小。他以圖像式的躁動線條填滿構圖，畫出對實景最直接、主觀的感受，全部出自歪斜的透視。

① 原始風格

基爾希納相信在文明的立面背後存在著強大的力量，可透過藝術來展現。因此，他以簡潔的形式和面具式的臉孔創造出一種「原始」風格，認為這種風格比透過寫實主義更直接。雖然他以這種新的方式創作，但他認為自己的作品與德國藝術傳統一脈相承，特別是杜勒、格呂內華德和老盧卡斯·克拉納赫（Lucas Cranach the Elder，1472-1553年）的作品。

❹ 樹旁的男子

畫面左邊的這名男子一手放在樹上，觀察周圍放鬆享受的人群。他與主要活動保持疏離，站在兩條線的交界處，其中一條線由水邊延伸到樹旁，另一條則橫越整個前景。一般認為這個孤獨的人物是基爾希納的自畫像。

❻ 色彩

基爾希納受到野獸派影響，用連續、純粹的色彩畫出扁平區域。畫中和諧、生動的色彩主要是黃色、橘色、綠色、藍色和棕色調；而他的用色包括鉛白、檸檬黃和普魯士藍。他在1910年左右大致完成了這幅畫，但在1926年做了部分修改，調亮了某些顏色。

❺ 裸體像

基爾希納相信繪畫和素描都應該盡可能以本能為之，所以他畫這些裸體人物時絲毫沒有刻意的成分。他們不是專業模特兒，只是他生活圈中的人。雖然他違背慣例，用自由的手法畫下這些人，但還是遵循著安格爾、德拉克洛瓦和雷諾瓦等前輩建立的傳統，將裸體安排在場景之中。

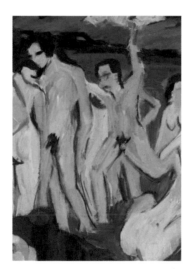

❼ 表現主義

基爾希納隨興的筆觸、潦草的人物和大膽的色彩，共同表達出一種情緒與氛圍。他和橋社藝術家常架好畫架一起畫畫。他通常描繪動作中而非靜止的人物，認為這樣才能表達人體的活力，並進而以大膽、表現式的筆觸加以強化。

〈樹蔭下〉（In the Shade），亨利－艾德蒙・克羅斯，1902年作，油彩、畫布，113.5 × 146 公分，私人收藏

克羅斯（1856-1910年）承襲了秀拉的點描法，與他的朋友希涅克成為點描主義下一階段的重要藝術家，後來被稱為新印象主義。克羅斯在1884年就遇見秀拉，但好幾年後才開始使用點描法。色彩對他來說非常重要，這幅畫展現出他不辭辛勞地把幾種鮮明色彩用小點畫出，創造生動的並置效果。除了對基爾希納造成很大影響之外（基爾希納在1904年的一次展覽上看過他的作品），克羅斯也對馬諦斯和野獸派影響至鉅。這幅畫可說直接影響了〈莫利茲堡的沐浴者〉。

哥薩克人（Cossacks）
瓦薩利·康丁斯基（Wassily Kandinsky）
1910-11年作

油彩、畫布
94.5 × 130公分
英國倫敦，泰特現代美術館

抽象藝術先驅瓦薩利·康丁斯基（1866-1944年）是油畫家、木版畫家、石版畫家、教育家和理論家。他受到神智學的影響，尋求表達超越外在的精神性，創造色彩和形式與音樂之間的對應關係。

康丁斯基出生於莫斯科，起初學習法律和經濟學，後來到慕尼黑跟安東·阿茲伯（Anton Azbé，1862-1905年）學藝術，並在慕尼黑藝術學院成為法蘭茲·馮·斯圖克（Franz von Stuck，1863-1928年）的學生。1901年，他成為藝術家團體「方陣」（Phalanx）的創始成員。1906到1908年間，他在歐洲各地遊歷並創作，這段期間的油畫和木版畫受到俄羅斯民俗藝術和神話的影響，也畫了很多風景寫生的習作。他回到慕尼黑後，開始使用野獸派般的對比色，並刪除畫中的具象元素。1910年，他寫下《藝術的精神性》一書，說明他希望如何用作品來創造觀者的情緒。隔年，他與法蘭茲·馬克（Franz Marc）創立了表現主義藝術家團體「藍騎士」（Der Blaue Reiter）。他在1914年到1921年間旅居俄羅斯之後回到德國，1922年接受任命成為包浩斯的教授。他的信念是透過色彩及線條的安排，以抽象畫傳達精神性及情緒性的價值，這幅作品成為上述信念的典範。

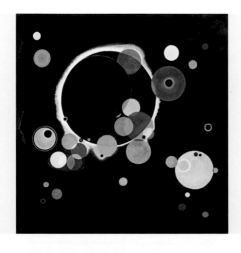

〈幾個圓圈〉（Several Circles），瓦薩利·康丁斯基，1926年作，油彩、畫布，140.5 × 140.5公分，美國紐約，所羅門古根漢美術館（Solomon R. Guggenheim Museum）

康丁斯基在認識了俄國的至上主義和構成主義藝術家，以及在包浩斯工作之後，開始強調幾何圖形，使用重疊的平面和輪廓清晰的形狀。

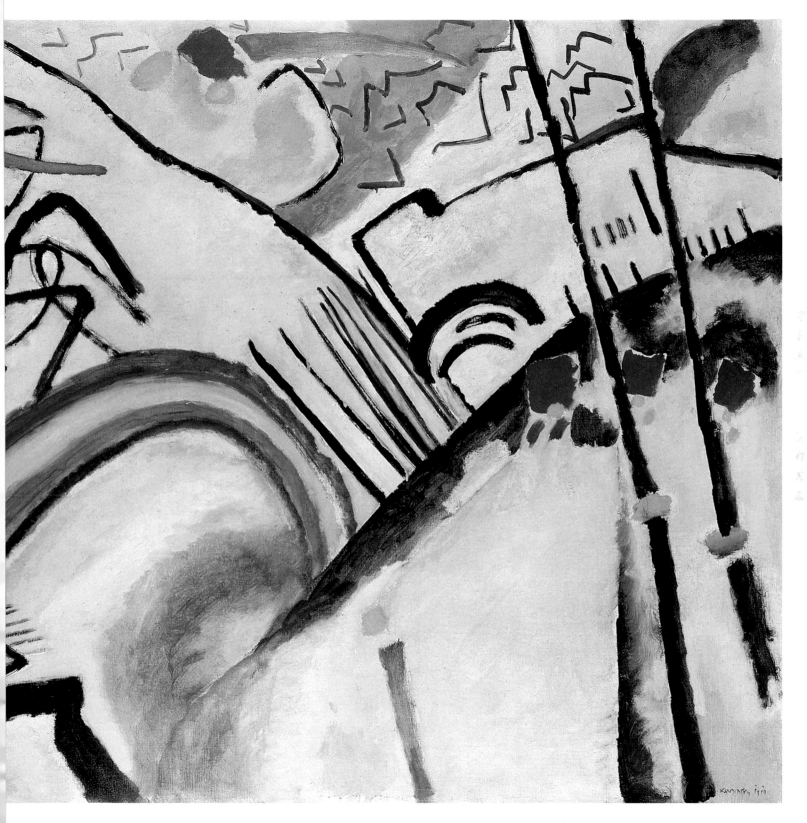

瓦薩利・康丁斯基 Wassily Kandinsky 305

我與村莊（I And The Village）

馬克‧夏卡爾（Marc Chagall）
1911年作

油彩、畫布
192×151.5公分
美國紐約，現代藝術博物館

馬克‧夏卡爾（1887-1985年）作品的基礎是情感與詩意，而非與現實的連結。他以比喻式的、色彩豐富的風格描繪遙遠的記憶，讓人想起夏卡爾祖國俄羅斯的民間藝術。夏卡爾本名穆沙‧沙加爾（Movsha Shagal），出生在俄羅斯帝國邊陲的一個貧窮家庭，活到97歲，是巴黎畫派最後僅存的成員。

夏卡爾的作品包括繪畫、書籍插畫、彩繪玻璃、舞臺布景、瓷器和織錦畫，他的猶太背景成為他藝術創作的重要元素。他最初是在出生地維捷布斯克（Vitebsk，今白俄羅斯境內）和當地一位肖像畫家耶烏達‧潘（Yehuda Pen，1854-1937年）學習藝術。1907-1910年間，他在聖彼得堡就讀帝國防禦學院藝術系，後來師從里昂‧巴克斯特（Léon Bakst），巴克斯特是俄羅斯芭蕾舞團的布景和服裝設計師，作品以富異國情調、色彩豐富而聞名。巴克斯特曾表示夏卡爾是他最喜歡的學生，因為每當巴克斯特下出創作指示時，夏卡爾總是仔細聆聽，然後做出截然不同的作品。

1911-1914年間夏卡爾住在巴黎，創作出引人遐思、充滿奇幻感的畫作，並與阿波里內爾（Apollinaire）、羅伯‧德洛內（Robert Delaunay，1885-1941年）、亞美迪奧‧莫迪尼亞尼（Amedeo Modigliani，1884-1920年）和安德烈‧洛特（André Lhote）等人交遊。夏卡爾在1914年返回俄羅斯，度過整個第一次世界大戰。他1915年與貝拉‧羅森菲爾德（Bella Rosenfeld）結婚，這場婚姻對他的藝術帶來巨大影響。1917年十月革命之後，他接下一連串的行政及教學工作，還有一些劇場設計案。1923年他返回巴黎，認識了畫商安伯瓦茲‧伏勒爾（Ambroise Vollard），成為他日後成功的一大因素。1930年代，夏卡爾周遊巴勒斯坦、荷蘭、西班牙、波蘭和義大利，第二次世界大戰期間逃亡美國，1948年永久定居法國。

夏卡爾在創作生涯中嘗試過多種風格，包括立體派、野獸派、至上主義和超現實主義，每一種風格他都透過敘事性的方式加以詮釋。1920年代，他受到新興的超現實主義者的擁護，但他夢境般的風格與超現實主義者概念性的主題有所不同。這幅作品讓人想起兒童畫，但帶有立體派的元素，表現出夏卡爾的童年回憶。

〈釘上白色十字架〉（White Crucifixion），馬克‧夏卡爾，1938年作，油彩、畫布，154.5×140公分，美國伊利諾州，芝加哥藝術學院

夏卡爾畫了一系列把耶穌描繪成猶太殉教者的畫作，希望引起大眾關注歐洲猶太人在1930年代遭受的迫害和苦難，這是系列的第一幅。夏卡爾把傳統的腰布改成了猶太男子晨禱時所用的披巾，強調了耶穌的猶太性。同樣地，荊棘冠也改成一條頭巾。十字架周圍描繪了當代猶太人受納粹迫害的場景。

細部導覽

❷ 綠色男子

這個戴著帽子的綠臉人看著畫面另一頭的山羊。他旁邊是與東正教堂相鄰的一排房子,扛鐮刀的黑衣男子前面有一個上下顛倒的女小提琴手。夏卡爾表示這幅畫「展現了我和我的出生地之間的關係」。

❶ 山羊

這幅作品展現了立體派與野獸派的雙重影響,描繪了夏卡爾對俄羅斯童年時期的回憶,特別是他到叔叔的農場去玩的場景,他還記得那裡每一隻動物的名字。這頭山羊的臉頰上畫了一頭較小的山羊正在被人擠奶。山羊也是《聖經》中猶太贖罪日的象徵。在《舊約》中,每一年的贖罪日猶太人都會在一頭山羊的脖子上綁紅結,把牠送到荒野中作為牲祭。

❸ 樹

這棵樹是夏卡爾常常使用的幾個神祕象徵之一。它代表生命之樹,這在許多文化中都有極大重要性。他曾經這樣解釋:「〔我〕幻想式的風格是緣於我的童年記憶被我的想像力一再形塑,並沒有隨著時間而消逝。」

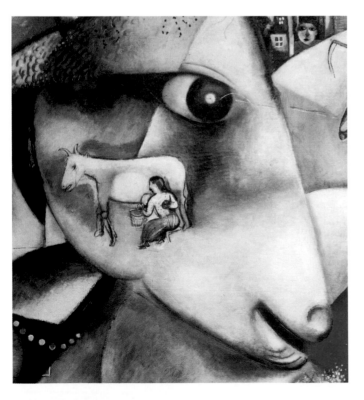

❹ 想像力

雖然從夏卡爾的作品中可以看到各種當
代藝術運動的風格化元素，但他極具表
現性的想像力永遠居於主導地位。他的
友人阿波里內爾形容這些圖像是「超自
然」的，之後又說是「超現實」的，後
來的超現實主義因此得名。夏卡爾極具
想像力的圖像和畫法對超現實主義運動
有重要影響。

❺ 色彩

這幅畫最吸引人的元素之一就是創造出
奇幻效果的活潑色彩。夏卡爾畫這幅畫
時才剛到巴黎，結識了羅伯特·德洛
內。德洛內以明亮的互補色創作立體派
風格的「純粹繪畫」，影響了夏卡爾開
始使用對比色。但夏卡爾運用色彩理論
是為了強調情緒反應和象徵主義。

❻ 變換比例

受立體派破碎的塊面啟發，這幅畫大部
分區域是由偏斜的線條和形狀組成。然
而夏卡爾使形狀柔化並重疊，創造出一
個以不斷變換的比例拼貼而成的懷舊和
寓言故事，與立體主義的分析式元素不
同。他說：「對立體派畫家來說，一幅
畫是一個表面被以特定順序排列的造形
所覆蓋。對我來說，一幅畫是一個表面
被事物的呈現所覆蓋……其中的邏輯和
圖案並不重要。」

〈火鳥戲服〉（Costume for the Firebird）
局部，里昂·巴克斯特（Léon Bakst），
1913年作，金屬顏料、水粉顏料、水彩、鉛
筆、紙張、木板，67.5 × 49公分，美國紐
約，現代藝術博物館

里昂·巴克斯特（1866-1924年）出生於俄羅
斯，他反抗19世紀的舞臺寫實主義，這種寫
實主義發展到當時已變得刻板缺乏劇場性。
這件作品是他為謝爾蓋·達基列夫（Serge
Diaghilev）於1909年創立的現代芭蕾鼻祖俄
羅斯芭蕾舞團（Ballet Russes）設計的作品
之一，用於1913年的芭蕾舞劇《春之祭》。
巴克斯特著迷於劇中的魔幻角色火鳥，從俄羅
斯民間傳說中擷取靈感，把他對象徵主義、彎
曲線條和旺盛的情色風格，融合在一張讓人想
起俄羅斯民間藝術和立體派的平面圖像上。

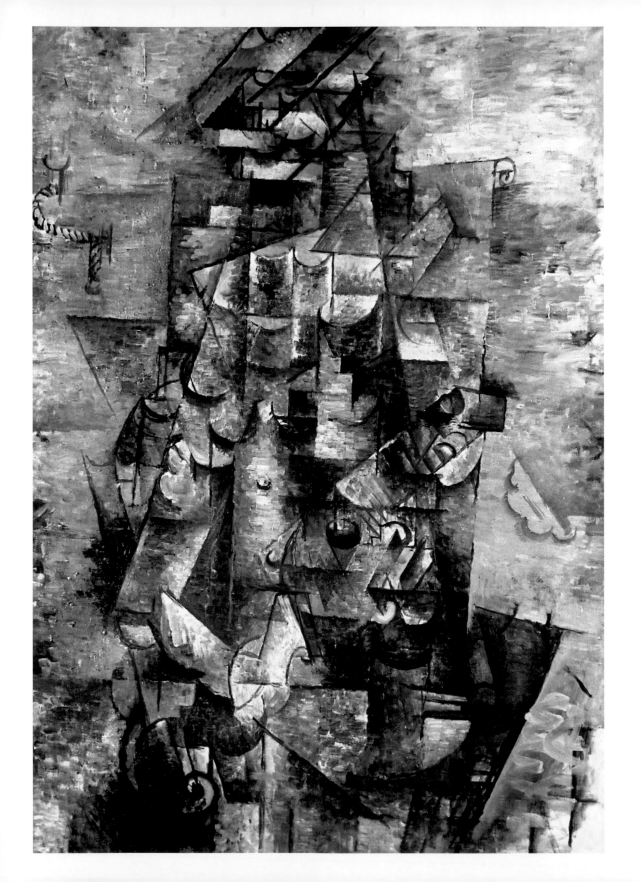

拿吉他的男人（Man With A Guitar）

喬治‧巴拉克（Georges Braque）
1911-12 年作

油彩、畫布
116 ×81公分
美國紐約，現代藝術博物館

喬治‧巴拉克（1882-1963年）和畢卡索聯手站在立體派發展的最前線，也是最早把裝潢技巧融入繪畫的畫家，並率先想到可以把令人意想不到的媒材運用在美術上。

巴拉克出生於巴黎郊區的阿戎堆，在阿弗赫長大。他和父親一樣接受過油漆和裝潢的訓練，也同時在夜校學習素描和繪畫。1902年，巴拉克搬到巴黎，在好幾間藝術學校求學過。1905年他參觀過秋季沙龍之後，隔年就在獨立沙龍中展出了他的野獸派作品。1907年他看了塞尚的回顧展，又在畢卡索的工作室看到他的新作〈亞維農的少女〉，這些都令他深深著迷。他拋棄了當時盛行的野獸派，開始和畢卡索一起創造新的繪畫形式，在單一畫布上呈現多重視角。1908年，藝評家路易斯‧馮賽爾（Louis Vauxcelles）以嘲弄的口吻形容巴拉克的作品〈埃斯達克之屋〉（右圖）是由「奇怪的方塊」（bizarre cubes）所組成，立體派（Cubism）之名即由此而來。

巴拉克及畢卡索認為他們的創作方式與其說是延續建立已久的線性觀點，倒不如說是一個更具描繪性的方式，能把三維世界呈現在二維的平面上。然而最後完成的圖像並不是那麼容易理解，為了輔助詮釋，巴拉克開始用模板在作品上印出字母和數字。這個階段稱為分析立體主義。從1912年開始，這兩位藝術家開始實驗剪貼畫，巴拉克則進一步延伸這種拼貼技法，把其他物件及材料的各種碎片貼到畫布上。另外他還把顏料混合沙子創造出質感，並利用他接受裝潢訓練時學到的技巧，用大理石和木紋創造錯視畫的效果。這個階段稱為綜合立體主義。畢卡索1914年就不再從事立體派創作，而巴拉克整個生涯都持續就立體主義進行實驗。這幅作品色彩暗淡，是他在分析立體主義時期的作品。色彩、層次和破碎平面的相似性，讓這幅畫很難辨認。

〈埃斯達克之屋〉（Houses at L'Estaque），喬治‧巴拉克，1908年作，油彩、畫布，73 ×60 公分，瑞士伯恩，藝術博物館（Kunstmuseum）

這幅畫呈現了馬賽附近一座漁村的房屋。這就是馮賽爾嘲諷巴拉克的畫是用方塊組成的作品之一，此一嘲諷也成了立體主義名稱的由來。為了直接回應塞尚，巴拉克把他看見的東西簡化成一系列重疊的平面。這年他就這個主題畫了六個版本，全交給秋季沙龍的評審，其中一位是馬諦斯，結果六幅全被拒絕參展。他的這種繪畫方式演變到後來，成為藝術史上第一個真正的現代化運動，也是20世紀最重要的藝術運動之一。

空間持續性的獨特形式
（Unique Forms Of Continuity In Space）

翁貝托·波丘尼（Umberto Boccioni）
1913 年作

青銅
高111.5公分
義大利米蘭，二十世紀博物館（Museo del Novecento）

1909年，一場新的藝術運動在米蘭形成，稱為未來主義，帶起這場運動的幾位藝術家都對科技、機械、青春和暴力感到無比振奮。未來主義者期待新世界有更多創新，認為博物館和圖書館這些機構是多餘的東西，相信義大利的古典傳統會阻礙義大利發展成一個現代化強權。未來主義藝術家之中名氣最響亮、也最具影響力的是翁貝托·波丘尼（1882-1916年），波丘尼發展出未來主義運動的許多理論，並創作出充滿活力和原創性的繪畫與雕塑。

從1898年到1902年間，波丘尼在畫家賈科莫·巴拉（Giacomo Balla，1871-1958年）位於杜林的工作室學習繪畫。1907年他搬到米蘭，認識了象徵主義詩人暨理論家菲利波·托馬索·馬里內蒂（Filippo Tommaso Marinetti），受到馬里內蒂的概念啟發。1909年，馬里內蒂在法國《費加洛報》頭版首次發表了未來主義宣言，波丘尼把文中的文學理論轉化成視覺藝術理論，並於1910年和其他藝術家共同發表〈未來主義畫家宣言〉，和〈未來主義繪畫技術宣言〉。同年他完成〈城市的興起〉（The City Rises)）（右圖），作品充滿了動力，歌頌發展中的都會世界。1912年造訪巴黎之後，波丘尼深受立體主義影響而開始創作立體作品，並發表〈未來主義雕塑技術宣言〉，到了1913年6月，他已經創作出〈空間持續性的獨特形式〉等多件雕塑作品。這件雕塑體現了前進與發展，邁開大步在空間中前進，顯示出在速度和運動之下隨著空氣力學而變形的人體。這是未來主義運動最重要的作品之一。

未來主義者極度認同國家主義，從一開始就崇尚暴力。他們在宣言中指出：「我們要褒揚戰爭——這是世界保持衛生的唯一辦法——褒揚軍事主義、愛國主義、解放者的毀滅性姿態、值得用生命換取的美好觀念。」所以義大利1915年參與第一次世界大戰時，許多未來主義者都從軍去了，有好幾個人死於戰場，包括波丘尼在內，他在1916年墜馬而死。這些年輕生命的早逝，特別是波丘尼，使未來主義走向終結。

〈城市的興起〉（The City Rises）局部，翁貝托·波丘尼，1910年作，油彩、畫布，199.5 ×301 公分，美國紐約，現代藝術博物館

一般認為這是第一幅未來主義繪畫，1911年在米蘭的「自由藝術展」（Arte Libera）問世，這是未來主義藝術家的第一次聯展。在這幅半抽象的作品中，背景描繪了一座興建中的新城市，前景是一匹看似在扭動掙扎的馬，幾個工人努力想要控制住牠。畫中模糊旋轉的效果充滿衝勁，表現出未來主義者熱愛的現代生活和進步元素。都市環境是波丘尼許多畫作的基本要素。完成這幅畫以後，他開始採用立體主義元素，創造出更明確的未來主義風格。

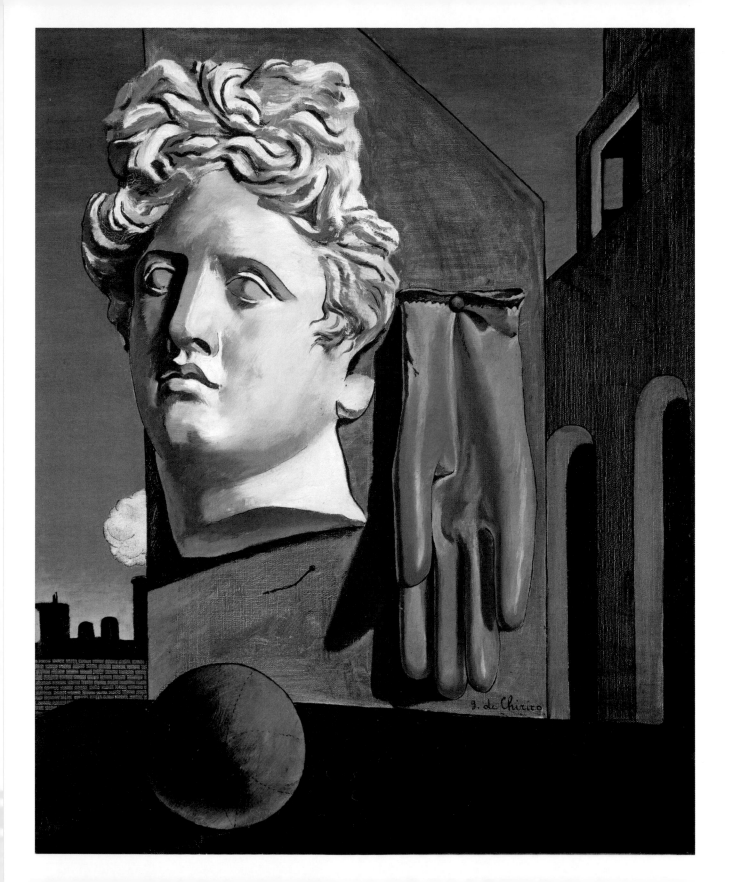

愛之歌（The Song Of Love）

喬治歐‧德‧基里軻（Giorgio de Chirico）

1914 年作

油畫
73 ×59 公分
美國紐約，現代藝術博物館

基里軻（1888-1978年）以夢境般的圖像、戲劇性的觀點，以及把不相干物件放在同一個畫面上的奇特並置效果聞名於世。他是超現實主義的先行者，也是1920年代歐洲各地古典主義復興的先驅。第一次世界大戰之前，他那些描繪空曠的街道和廣場與詭譎陰影的神祕畫作，構成了形而上繪畫運動（Pittura Metafisica）。

　　基里軻在希臘長大，對希臘神話十分著迷，並受到義大利雙親的影響，發展出對古典藝術和建築的熱愛。1903年到1905年，他在雅典學習藝術；1905年父親過世之後，他與家人造訪了佛羅倫斯，然後搬到慕尼黑，進入慕尼黑藝術學院就讀。在那裡他深深受到象徵主義藝術家的吸引，包括馬克斯‧克林格爾（Max Klinger，1857-1920年）和阿諾德‧柏克林（Arnold Böcklin）。18個月後他到米蘭和家人團聚，然後搬到佛羅倫斯，開始研究尼采、叔本華和魏寧格等德國哲學家的思想。他設法把這些哲學理論融入畫作，想要揭露他認為深鎖在膚淺表面下的現實。1911年他前往巴黎，參加了好幾場展覽，包括獨立沙龍和秋季沙龍。第一次世界大戰爆發後他回到義大利，認識了卡拉（Carrà），兩人一起發展出形而上繪畫。形而上繪畫是以非邏輯的觀點、戲劇性的光線，並加入諸如雕像、沒有臉部的假人等不協調且不穩定的元素，描繪瀰漫著陰森氣氛的拱廊和廣場等主題。基里軻在第一次世界大戰服役期間，仍持續繪製這些陰鬱的畫，引起許多關注，特別是超現實主義者。然而他在1920年代回歸一種較保守的風格，超現實主義至此與他斷絕了關係。

　　這幅畫中不協調的物件代表了存在於物質世界底下的東西。每個物件都是基里軻的視覺語言的一部分，他的視覺語言對超現實主義者帶來很大的影響。

〈一條街的神祕及憂鬱〉（Mystery and Melancholy of a Street），喬治歐‧德‧基里軻，1914年作，油彩、畫布，85 ×69 公分，私人收藏

斜長的陰影散發出一種荒蕪的不祥氛圍。一個兒童在街上玩耍，跑向一個可能是成人或雕像投下的影子，氣氛壓抑又令人不安。一棟暗色建築的懾人立面占據了大半前景，左方的白色長牆創造出深度的幻象。陰影處停放著一口裝有輪子的木箱，門是打開的，可能暗示這是避難所，或是一個進去就出不來的可怕地方。畫中的光線和視角違反邏輯，扁平的繪畫風格俐落簡樸，近乎天真，益發加強了這幅畫給人的不適感。總體而言，這個圖像呈現的是痛苦以及悲劇即將發生的感覺。

細部導覽

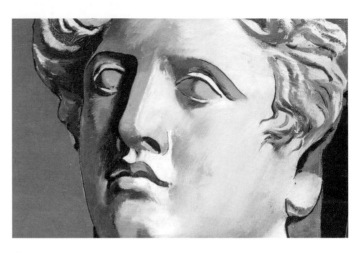

❷ 大理石胸像

對基里軻來說，古典的大理石胸像象徵藝術之美。這個胸像是以〈美景宮的阿波羅〉（Apollo Belvedere，約120-40年作）為範本，那是羅馬時代仿製的古希臘銅像，原件已經不在。太陽神阿波羅是希臘神話中最重要的神祇之一，掌管美、音樂與詩歌，但是在尼采的書中，阿波羅掌管的是夢的世界。同樣的雕像也出現在基里軻的其他至少五幅作品中。

❶ 手套

這個超大尺寸的橡膠手套被形容為外科醫師手套、家庭主婦手套或是助產士手套。基里軻的友人阿波里內爾在1914年7月的《巴黎日報》（Paris Journal）上寫到：「每當有人問他這隻手套可能會激起怎樣的恐懼，他馬上就轉移話題。」基里軻賦予手套特徵，把它釘在牆上，而且畫得很大，能立刻引起注意。對基里軻來說。手套和命運、機會與意外有關——這些都是命中註定的。

❸ 火車

基里軻和未來主義者一樣喜歡火車，視之為現代性、力量和速度的象徵。火車也讓基里軻聯想到童年，因為他父親擔任過鐵路工程師。此外對他來說，踏上旅程就是在追隨自己的目標。他認為追隨目標和談戀愛，是人生最重要的兩件事。愛情往往是歌曲的主題，因此這幅畫以此命名。整體而言這幅畫是人生的隱喻：關於追求目標與墜入愛河。

受到令人費解的象徵主義作品的影響，基里軻畫中看似無意義的並置，喚起了個人回憶及連結，他試圖以這樣的方式揭開現實表象背後的神祕真相。

④ 並置

物件以出乎意料的方式並列會引起比較，使平常無關緊要的東西變得引人注意。但畫中的物件不見得都很清晰。綠色的球引起童年的聯想，但它的大小和擺放位置很奇怪，我們不知道它放在什麼東西上面，又為什麼被放在那裡。視覺上，它的作用是錨。

⑤ 顏料

和大多數藝術家不同，基里軻用乾燥的色粉和黏著劑自行調配顏料。他花很多時間為不同的畫作個別調製顏料，往往用上了油、蠟、醋和蜜；但他常用的色彩相當一致，大概就和這幅畫上的差不多。

⑥ 對比

極端的色彩和陰影，以及陡峭的透視都強化了日常物件令人不安的外觀。明暗間的對比表現得很平順，陰影只用了簡單的灰色；但基里軻誇大了對比，以激起神祕、憂鬱和不祥的預感。

⑦ 畫法

基里軻遵循傳統的繪畫方法，顏料上得很平順，使圖像清晰又不失節制，以此清楚呈現畫面的每一個元素。他表示早期的學院訓練對他的風格影響重大，後來馬格利特（René Magritte）也受到他的風格影響。

〈赫丘力斯神殿〉（The Sanctuary of Hercules），阿諾德‧柏克林（Arnold Böcklin），1884年作，油彩、木板，114 ×180.5 公分，美國華盛頓特區，國家藝廊

四名士兵圍在圓形的石造神龕旁，裡面種了一叢樹。其中三個士兵虔誠地跪在外面的臺階上，另一個士兵望著遠方。在神龕後面，烏雲密布的天空下可以看見赫丘力斯雕像的輪廓，他是古希臘神話中的英雄，能保護百姓免於危難。受到浪漫主義影響的阿諾德‧柏克林（1827-1901年）是象徵主義畫家，他的創作目的是透過古典背景中的神話或奇幻人物來傳達自己的感受。基里軻就直接受到他的啟發。

構成至上主義：飛行的飛機
（Suprematist Composition: Aeroplane Flying）

卡西米爾·馬列維奇（Kazimir Malevich）
1915 年作

油彩、畫布
58 ×48.5公分
美國紐約，現代藝術博物館

俄國大革命之後，馬列維奇（1878-1935年）的「無對象」（non-objective）畫作立刻受到布爾什維克政權的崇拜。他開創性的至上主義畫作被新的當局擁抱，視之為拋棄了包袱的激進藝術。但到了1920年代，這些實驗性的概念受到壓迫。然而在其他地方，馬列維奇對藝術的形式和意義的嚴謹哲學性概念影響了無數以各種媒介創作的其他藝術家，更對現代藝術的演進帶來深刻影響。

馬列維奇出生於烏克蘭，父母為波蘭裔；他的童年因為父母輾轉於俄國各地找工作而頻繁搬家。他曾在基輔和莫斯科的學校學習藝術，也跟隨過包括雷奧尼·巴斯特拉克（Leonid Pasternak，1862-1945年）在內的幾位畫家學習。馬列維奇早期作品的特色是鄉村農人生活景色，受到後印象主義、象徵主義和新藝術的影響。1907年開始，因為認識了康丁斯基和米蓋爾·拉里奧諾夫（Mikhail Larionov，1881-1964年）等畫家，他開始以混合了立體主義、未來主義和原始主義元素的風格來繪畫。

1915年，在彼得格勒（今聖彼得堡）舉辦的「0.10：最後的未來主義展覽」中，馬列維奇公開了他的新類型抽象畫，這些畫作拋棄了所有來自外在世界的參考點，偏好飄浮在白色背景中的彩色幾何形狀。這種藝術形式專注於探討純粹幾何圖形以及它們彼此之間的關係，展現了馬列維奇的信念，他認為藝術應該超越主題；形狀及色彩的真相應該「至上」，超越圖像或敘事，要能傳達出不含幻覺的純粹感受及經驗。他稱這種藝術以及他對於這種藝術的理論為「至上主義」。同一年，他發表宣言：〈從立體主義和未來主義到至上主義：新繪畫現實主義〉。這個視覺語彙的基本單位是延伸的、翻轉的和重疊的飛機。風格則演化自他所參與的俄羅斯未來主義，其中的藝術家探索火車、飛機、汽車、動畫和現代機器時代的其他面向所蘊藏的動力。這幅作品與其他差不多激進的作品一起在「0.10：最後的未來主義展覽」中展出。

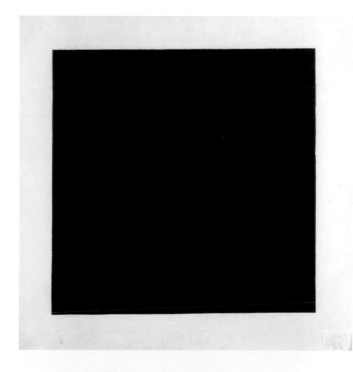

〈白底上的黑色方塊〉（Black Square on a White Ground），卡西米爾·馬列維奇，1915年作，油彩、亞麻布，79.5 ×79.5 公分，俄羅斯莫斯科，特列季亞科夫畫廊（State Tretyakov Gallery）

這幅作品最早於「0.10：最後的未來主義展覽」上公開問世，對藝術的無對象性提出了深奧解答。本作出自馬列維奇兩年前為未來主義歌劇《戰勝太陽》所創作的舞臺及服裝設計。他設計的戲服由幾何圖形構成，背景就是一個黑色方塊。這幅畫呈現了終極的抽象主義，如同他所說，是一個零點，讓人從這裡出發，把藝術發明出來。它說明了一種冥想式的哲學，強烈地影響了20世紀的建築以及俄羅斯構成主義。

細部導覽

❷ 速度

受未來主義影響，馬列維奇一開始透過碎裂的形式和點畫法的筆觸來畫出對於當代現代生活中速度及動力的暗示。後來受到立體主義以及康丁斯基對於抽象、色彩以及精神性理論的啟發，他開始嘗試透過這些純粹的幾何形狀來描繪速度。

❶ 飛機

馬列維奇異乎尋常地在標題中提到一件物品，然而從畫面中根本完全看不出飛機。馬列維奇曾寫到，他意欲傳達「飛行的感覺」，他也對風景的空拍圖感興趣。因此，雖然這幅畫並不是想要直接呈現飛機，但可以視為是飛機在空中飛行時往下俯瞰的視野。畫中暗指的飛機象徵靈魂的甦醒，被無限的自由包圍。

❸ 機器時代

汽車、速度更快的火車和電燈等種種新科技的出現，讓許多20世紀初期的藝術家感到興奮。為了直接對抗傳統藝術，馬列維奇欣然接受這些發明，並熱切期盼未來有更多新科技登場。這幅圖像以色彩明亮的圖形和素色背景，暗示控制面板或是火車頭的流線型立面，預告機器時代的來臨。

馬列維奇早期的繪畫生涯採取許多不同的風格來創作，從使用厚重顏料、透過色彩來建立形式和量體的印象主義風格，到更流暢、更學院派的技法都有。就連這幅作品的畫法也不像表面上看起來那麼簡單。

④ 質地

馬列維奇很關心外觀的質地。他寫道：「繪畫的色彩和質地本身就是目標。」他把一種透明的色彩塗在另一種上，創造出新的色彩。就連黑色的扁平區域也有質地，由不同色調所組成。

⑤ 色彩

馬列維奇打破過去的風格，把用色減少到只剩純色以及黑白，但他會使用不透明和透明顏料來區分色彩的平面。在這裡他用到的顏色包括鉛白和鋅白、炭黑、鉻黃和深紅色。

⑥ 預備階段

馬列維奇作畫的第一步是在畫布上塗滿白色顏料，乾透之後，再用鉛筆不打草稿直接畫出形狀的輪廓。接著在輪廓上用彩色顏料塗上薄層。某些地方仍可看到顏料下方有明顯的鉛筆畫痕。

⑦ 創作方式

馬列維奇了解到如何藉由平面圖形放置的遠近關係和不規則感創造出張力，藉此營造動態感。在他畫這些圖形的邊界時會使用卡紙來引導畫筆。

〈亞麻〉（Linen），娜塔莉亞·貢查羅娃（Natalia Goncharova），1913年作，油彩、畫布，95.5 × 84 公分，英國倫敦，泰特現代美術館

娜塔莉亞·貢查羅娃（1881-1962年）是俄國前衛藝術家、畫家、服裝設計師、作家、插畫家和舞臺設計師。她在1900年認識米蓋爾·拉里奧諾夫（Mikhail Larionov），兩人從此相伴一生。貢查羅娃把俄羅斯民俗藝術和原始主義介紹給馬列維奇；她與馬列維奇及拉里奧諾夫成為俄羅斯未來主義的先驅。1913年，貢查羅娃和拉里奧諾夫在莫斯科開創了輻射光線主義（Rayonism），綜合了領導當時歐洲風格的立體主義、未來主義和奧菲主義（Orphism）。這幅半抽象作品完成於同一年，以碎裂的圖像描繪洗衣房，畫中也暗示了貢查羅娃和拉里奧諾夫的關係。其中一邊是男性的襯衫、衣領和袖口，另一邊則是女性的蕾絲衣領、上衣和圍裙。畫作上俄文題字的風格暗示了洗衣店的標誌。

自殺（Suicide）

喬治・格羅茲（George Grosz）
1916 年作

油彩、畫布
100 × 77.5 公分
英國倫敦，泰特現代美術館

喬治・格羅茲（1893-1959年）本名喬治・鄂倫菲爾德・格羅茲
（Georg Ehrenfried Gross），與許多同世代的藝術家不一樣，他
激烈地反對而非歡迎第一次世界大戰。然而為了逃避徵兵，免得
被送上前線，格羅茲於1914年11月自願從軍，六個月後因為健康
因素退役。在柏林療養期間，他認識了多位作家、藝術家和知識
分子，眾人共同創立了柏林達達主義團體。他1917年被徵召入
伍，但不久就精神崩潰，以永久不適合從軍而退伍。

格羅茲出生在柏林，但1901年父親過世後，他和母親輪番
往返柏林和波美拉尼亞（現在的波蘭）的施托普（Stolp）兩地
居住。從1909年到1911年，格羅茲在德勒斯登藝術學院求學，後
來在柏林藝術與工藝學院修習圖像藝術課程。1913年，他花了幾
個月在巴黎的克拉羅西學院（Académie Colarossi）學畫。第一次
大戰期間格羅茲退伍後繼續留在柏林，以畫插畫和漫畫為業，雖
然有人指控他風格猥褻，但他的事業還是有聲有色。這段期間，
他的風格因為受到政治與社會諷刺畫家杜米埃（Honoré
Daumier）和霍加斯（William Hogarth）的啟發而開始有所改
變。他接下來的畫作嚴厲攻擊了他認為腐敗的德國政界、社會、
軍隊、宗教和商業現象。1917年到1920年，他在柏林達達主義團
體中扮演重要角色。1918年，他加入了由德國表現主義藝術家及
建築師組成的「十一月團體」（Novembergruppe），也和德國共
產黨有所牽連。1920年代，他成為與「新客觀主義」（Neue
Sachlichkeit）運動有關的主要藝術家，新客觀主義運動得名自
1923年於曼海姆舉辦的一場展覽，新客觀主義藝術家對於他們心
目中的貪腐、無節制的尋歡作樂，以及戰後德國威瑪共和時期
（一直統治戰後德國直到1933年納粹掌權為止）普遍的衰弱現象進
行鮮明的描繪。

這是格羅茲第一次退伍之後在柏林創作的作品，是他激烈
的諷刺畫之一，他自言這些諷刺畫「表達了我的絕望、憤恨與幻
滅」。

〈在打斯卡特牌的人──玩牌的傷殘退役軍人〉（Skat
Players - Card-Playing War Invalids），奧托・迪克
斯（Otto Dix），1920年作，油彩、攝影蒙太奇及拼
貼、畫布，110 × 87公分，德國柏林，國家博物館群
（Staatliche Museen zu Berlin）

德國版畫家暨畫家奧托・迪克斯（1891-1969年）和格羅茲
一樣，是新客觀主義團體的重要成員，他最知名的是對威
瑪社會以及戰爭的野蠻所進行的尖刻描繪。這幅畫呈現出
因戰爭造成身體傷殘的駭人景象，以此批評德國的戰後狀
態。畫中三名正在玩牌的德國軍官身體都嚴重傷殘變形，
呈現了戰爭的無知和德國在戰後的凋敝。

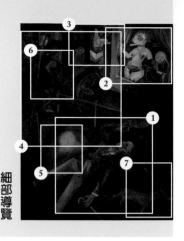

細部導覽

② 娼妓

死者上方的窗戶裡,有一名娼妓陪伴著她年長的客戶。這兩人是當時柏林墮落的縮影,代表人類精神的衰敗,格羅茲認為這是戰爭造成的。肥胖的禿頭尋芳客代表讓格羅茲憤怒的所有人,包括那些應該為德國涉入戰爭負責的人。

① 地面上的人體

在一扇打開的窗前,這個男人剛剛在街上飲彈自盡。他不是特定人物,而是代表第一次世界大戰期間及戰後德國社會困境的寓言性人物。這幅畫就宛如浸泡在這個男人的鮮血中,畫面布滿血紅色。一條狗在屍體周圍撿垃圾吃,另一個人匆忙走過,毫不理會地上的死者;死者的左輪槍掉在一旁,他的頭以骷髏的特徵呈現。

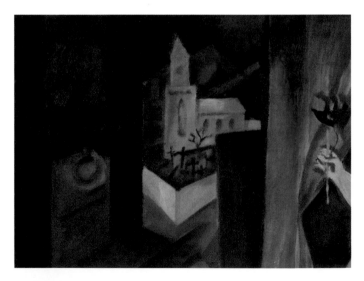

③ 教堂

格羅茲強調了遠處一間教堂的存在,儘管是在很遠的背景上。它代表至高的道德意象,令人無法忽視地聳立著,見證死亡以及戰爭所帶來的毀滅。它的遙遠代表宗教精神的欠缺,也代表缺乏希望。

格羅茲把未來主義、立體主義和德國哥德藝術的元素，與他自己的表現主義式繪畫風格混雜在一起，用薄塗的顏料來傳達他猛烈的社會批評。

❹ 透視

這幅作品從高處以斜角構圖，傳達出戰爭時期社會的動盪。畫中結合多重透視，創造出令人迷失的空間，混淆了圖象中各元素的區別。死者彷彿倒臥在一個變形的競技場或拳擊場上。

❻ 線條風格

格羅茲是技巧純熟的畫家，早年就是成功的插畫家。然而隨著人性中的野蠻讓他感到幻滅，他的素描開始轉為表現性。這種尖銳的線條風格傳達了他的厭惡。他在1946年的自傳中寫道：「我對全人類是十足輕視的。」

❺ 用色

這幅畫以平順的薄塗方式上色。用色很少，主導畫面的紅色調暗示貪腐和苦難，喚起對血和紅燈區的聯想。因為這是夜景，其他所有色彩的彩度都很低，主要是普魯士藍、綠色和黑色。

❼ 畫法

格羅茲追隨傳統繪畫風格，採用薄塗上色，前幾層通常使用對比色，表層才塗上他想要的色彩。雖然這幅畫他是以乾上溼的技法作畫，但部分區域仍可透過半透明的表層看見底層。

〈三等車廂〉（The Third-Class Carriage），奧諾雷・杜米埃（Honoré Daumier），約1862-64年作，油彩、畫布，65.5 × 90 公分，美國紐約，大都會藝術博物館

格羅茲非常欣賞霍加斯和奧諾雷・杜米埃（1808-79年）的作品，他的素描風格有一部分就是透過仔細研究他們的作品發展出來的。杜米埃以平面藝術家和畫家的身分，記錄了19世紀中期工業化對巴黎現代都市生活造成的影響。在這幅畫中他描繪了三等車廂乘客的處境，表現出車廂中的黑暗，以及乘客在擁擠中感受到的不適，透過一名哺乳的母親、一名老婦以及一個睡著的男孩，強調這是個跨世代的境遇。然而乘客憔悴的臉上還是散發出決心和耐性，代表儘管面對生命的磨難，他們仍擁有內心的堅毅。

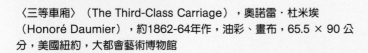

有啤酒杯的靜物畫（Still Life With A Beer Mug）

佛納‧雷捷（Fernand Léger）

1921-22 年作

油畫
92 × 60公分
英國倫敦，泰特現代美術館

法國藝術家佛納‧雷捷（1881-1955年）雖然是立體主義先驅，但他的風格隨著創作生涯而變化，從具像轉為抽象。他也使用各種媒材進行創作，包括繪畫、陶瓷、電影、布景設計、彩繪玻璃和版畫。他的立體主義形式是讓物件以碎裂的幾何圖形呈現，這一點和其他立體主義畫家類似，但是他對於三度空間幻覺的明確描繪，以及原色的使用仍保有興趣。他對於熱烈迎接機器時代的圓柱體形式非常熱衷，被視為普普藝術的先行者。

雷捷出生於法國諾曼地的阿戎坦（Argentan），最初在康城（Caen）一位建築師門下當學徒。1903年完成義務兵役之後，他在巴黎的裝飾藝術學院（École des Arts Décoratifs）和朱利安學院（Académie Julian）就讀。求學期間，他以繪製建築草圖和修飾照片維生。他吸收了各種影響，包括印象派、新印象派和野獸派；但1907年在秋季沙龍看到塞尚的回顧展之後，雷捷的藝術風格完全改變。1909年他搬到蒙帕納斯（Montparnasse），結識了包括巴拉克、畢卡索、德勞內和盧梭在內的藝術家，以及阿波里內爾以及布萊斯‧桑德拉爾（Blaise Cendrars）等作家。他在1911年的獨立沙龍中展出了油畫作品，也因此被歸類為立體主義的主要畫家。直到1914年被法國軍隊徵召入伍之前，他都持續在獨立沙龍和秋季沙龍中展出作品。他在1916年凡爾登戰役中的一場瓦斯攻擊中倖存下來，隔年退伍。

雷捷受到機器和其他現代工業物件的啟發，創作三維管狀形式的幻象。1913年，他畫了一系列抽象研究，他稱為「形式的對比」，把色彩、彎曲及垂直的線條，以及固體和平面的對比並置在一起，所創造出來的效果他認為能夠為現代生活下斷言。1920年，他認識了本名夏爾－艾德華‧尚列內－格利斯（Charles-Édouard Jeanneret-Gris）的瑞士建築師、設計師和畫家科比意（Le Corbusier，1887-1965年），開始參與名為純粹主義的運動。雷捷接著就開始使用更平面的色彩和粗黑的輪廓，來強調如同這幅畫的幾何構圖和裝飾。

〈榲桲、包心菜、甜瓜與小黃瓜〉（Quince, Cabbage, Melon and Cucumber），胡安‧桑切斯‧柯坦（Juan Sánchez Cotán），約1602年作，油彩、畫布，69 ×84.5公分，美國加州，聖地牙哥藝術博物館

除了追隨立體主義的新觀念之外，雷捷的風格建立在一個從最早期就一直受到實行並視為常規藝術形式的悠久傳統上，那就是靜物畫。古羅馬城市龐貝和赫庫蘭尼姆的牆上就有靜物畫。儘管這個以日常物品及其擺放方式為描繪對象的繪畫類型早已發展完備，但要到17世紀才開始用「靜物」這個詞加以指稱。17世紀初，虔誠的天主教徒、西班牙藝術家胡安‧桑切斯‧柯坦（1561-1627年）創作出充滿細節、栩栩如生的靜物畫，描繪他感受到的和諧與精神性。他節制、幻覺式的繪畫風格給許多未來的靜物畫家留下強烈的印象，特別是他對光線和量體與深度的處理。桑切斯‧柯坦完成這幅油畫後不久就進入修道院。

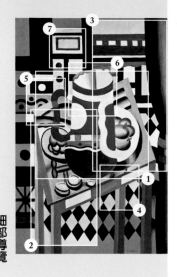

<p>細部導覽</p>

❷ 桌子

構圖中心是一張小方桌，用金棕色表示木頭材質，與周圍的強烈圖形和色彩對比。這張桌子符合立體主義理論，同時呈現出各個觀看角度，在二維畫布上描繪出最佳的呈現面向。桌面變成被壓扁的菱形，桌腳只描繪出側面的模樣。雷捷採用了立體主義理論，但從1919年開始他開始以更容易理解、更具說明性的風格來創作，畫作中的物件碎片變得更容易辨認。

❶ 啤酒杯與食物

這是放在桌上的簡單午餐。在這幅充滿尖角的立體主義繪畫中，主體是那個德式的大啤酒杯，已完全平面化，就像剪貼上去的，飄浮在周圍其他物件的前方。大膽的圖案與色彩讓這個啤酒杯凸顯出來，與其他元素形成強烈對比。啤酒杯旁邊的東西應該是兩盤水果、幾罐奶油和一把開瓶器。

❸ 窗簾

背景看似廚房，畫面左邊是一片從中段被束起的藍色窗簾。窗簾提供了舞臺背景的暗示，也與過去的藝術如提香的〈烏爾比諾的維納斯〉（1538年，見249頁）產生連結。雷捷熱衷於強調畫中每一個元素的不同面向，他表示：「我把有對比性的東西放在一起：平坦的表面和有立體造型的表面對比⋯⋯純色調與灰色、經過調變的色調對比，反之亦然。」

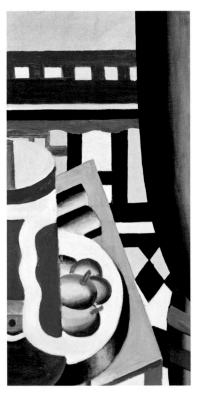

雷捷對於流暢的線條和對比非常著迷。除了參與立體主義之外，他在畫中也分享了未來主義者對於科技、機器以及速度的迷戀，並結合這兩種藝術運動的元素，發展出他自己的風格，以強烈的形式對比為中心。

❹ 色彩

畫中每個顏色和色調都彼此互補：暖色調的朱紅色、鎘橙色和紅色都以冷靜的普魯士藍作為陪襯。顏色重的區域因為桌子底下菱形區的淡檸檬黃和淡藍綠色的互動，而減輕了重量感。

❺ 圖形

從地板上的菱形、組成後方廚房的黑色圓形及長方形，到啤酒杯上彎曲的弧形，雷捷以平坦的幾何圖形描繪出整幅構圖的元素，創造出大膽的裝飾效果。

❻ 對比

這整幅畫由三個對比元素構成：幾何式的黑白格狀背景、桌上的暖色調，以及啤酒杯上的亮橘紅、藍和白色。藍色和橘色也是互補色。

❼ 畫法

雷捷首先把塗過打底劑的白色畫布分成24個方格，然後仔細地在格線上建構這幅圖。完成後再做最後的調整。雷捷不喜歡紋理感，所以他是以平滑均勻的方式上顏料。

〈有紅酒杯的靜物畫〉（Still Life with Glass of Red Wine），阿米迪・奧澤芬（Amédée Ozenfant），1921年作，油彩、畫布，50.5 ×61 公分，瑞士，巴塞爾美術館（Kunstmuseum Basel）

純粹主義是法國畫家阿米迪・奧澤芬（1886-1966年）和科比意共同推展的運動，兩人1918年在巴黎結識。他們認為立體主義已墮落成一種裝置藝術，而純粹主義的目的是要應用清晰、準確、有秩序的形式，他們相信這樣的形式才能傳達現代機器時代的精神。奧澤芬和科比意在他們1918年出版的著作《立體主義之後》中闡述了純粹主義的理論。1920年到1925年間他們持續在評論刊物《新精神》中發表合作文章。奧澤芬的這幅靜物畫只用了灰色、黑色和白色等中性色和綠色，描繪了簡化過的簡單圖形，是典型的純粹主義繪畫。雷捷很景仰純粹主義的這種秩序感。

獵人（加泰隆尼亞風景）
The Hunter (Catalan Landscape)

胡安・米羅（Joan Miró）
1923-24 年作

油彩、畫布
69 × 100.5公分
美國紐約，現代藝術博物館

為了解放腦中的潛意識，胡安・米羅（1893-1983年）開創了由
仿生形態和幾何圖形組成的創作語彙，在超現實主義的發展中
扮演了至關重要的角色。他所受到的影響來源十分廣泛，從民
俗藝術、他的故鄉加泰隆尼亞教堂中的溼壁畫，到17世紀荷蘭
寫實主義、野獸派、立體主義以及達達主義。他在整個創作生
涯中不斷進行風格和媒材的實驗，從陶瓷、雕板、繪畫到裝置
藝術都曾涉獵。

　　米羅儘管想要成為藝術家，但為了取悅雙親，在1907-1910
年進入巴塞隆納商業學校就讀。1912年，他報讀優甲工業美術
暨藝術學校（Llotja School of Industrial and Fine Arts），在這裡
對野獸主義的明亮色彩和立體主義的碎裂構圖培養出興
趣。1919年他搬到巴黎，當時他非常貧窮，對此他這樣說過：
「到了晚上，我只能上床睡覺，有時候完全沒有吃晚飯。我看
到東西，就把它畫在筆記本上。我會在天花板上看到形狀。」
這些幻覺激發了他的「自動創作」（automatism），或是潛意識
繪畫。雖然這些畫作有很多是經過精心安排，但他相信能揭露
被意識壓抑的潛在感受。這幅畫是潛意識與意識混合的範例，
呈現在戶外風景中的一名獵人，儘管可資辨識的元素很少。

〈聖克萊蒙塔達烏教堂中的耶穌全能者像〉
（Christ Pantocrator from Sant Climent
de Taüll）局部，作者不詳，約1123年作，
溼壁畫，620 × 360公分，西班牙巴塞隆
納，加泰隆尼亞國家藝術博物館

這幅溼壁畫是羅馬式藝術的傑作之一。米羅激
進的風格從中擷取了部分元素，包括節制的亮
色系用色、表現性的線條以及透視感的欠缺。

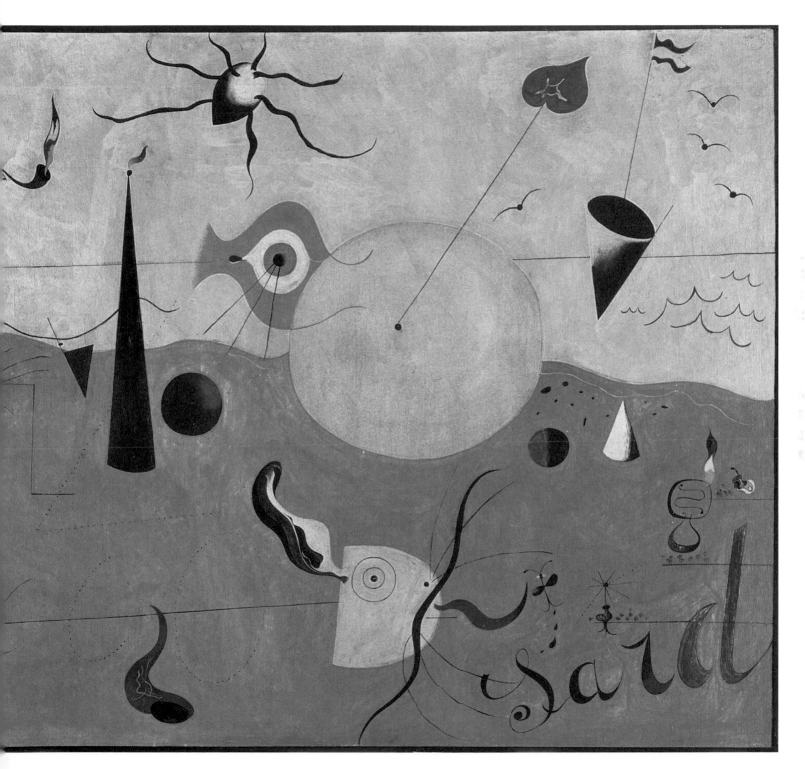

胡安・米羅 Joan Miró 337

細部導覽

❷ 葉子

巨大的卡其色圓圈是角豆樹樹幹的橫切面,上面長出了一片綠色新葉。這種有機圖形成了米羅生涯中這個日益風格化、抽象化的階段常見的元素。這片葉子顯示他的作品從未轉為完全非具象化。米羅在整個繪畫生涯中探索過各種方式,想要解構傳統的表現概念。

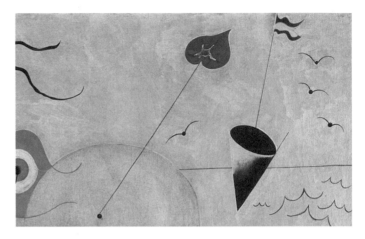

❸ 獵人

這幅畫看似抽象,實則充滿了現實中的事物。畫中的獵人是個火柴人,頭部是一個三角形,有一小撮黑色鬍子垂在三角形的底邊,嘴裡伸出一支菸斗。他戴著一頂西班牙農民常戴的巴雷提納帽(barretina)。彎曲的線條代表他的手臂,他一手抓著剛獵到的兔子,另一手拿著還在冒煙的黑色圓錐形來福槍。

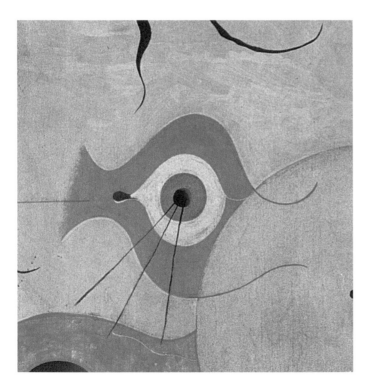

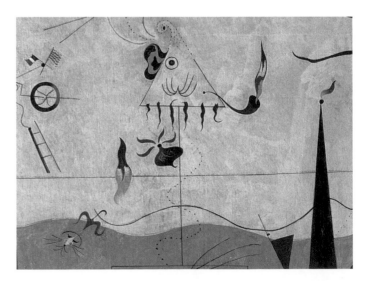

❶ 眼睛

米羅的很多畫作都出現複雜且難以理解的象徵。整體而言,這幅畫是對加泰隆尼亞家鄉風景的抽象描繪。這顆巨大、全知的眼睛被水平線一分為二,代表他的記憶、覺知和想像,還有精神性與力量。但這顆眼睛也可以解釋成任何觀者所認為的東西,米羅的意圖是要解放觀者的潛意識心靈。

❹ 風景

這幅畫可視為對歐洲政治動盪的陳述。這幅畫的背景設定在加泰隆尼亞的鄉間,這是米羅的出生地,有自己的議會、語言、歷史和文化。畫面右邊出現了海浪和海鷗。幾年後他曾這樣解釋:「我一直嘗試要遁入絕對的自然中,我的風景與外在現實再也沒有任何共通性。」

❺ 沙丁魚

這是一條沙丁魚,牠有一隻耳朵、一顆眼睛、一條舌頭和還有鬚。牠也是獵人的獵物。米羅說:「在前景處,一條有尾巴和鬚的沙丁魚正要吞吃一隻蒼蠅。一座烤架已準備好要烤兔子,右邊有火燄和西班牙甜椒。」前景的sard是加泰隆尼亞國舞沙達納舞(sardana)的略縮。這個被截短的字參照的是達達主義與超現實主義詩作中的不完整單字。

❻ 計畫

米羅為了這幅作品事先畫了很多草圖,有些草圖打上了格線,製造出秩序井然的方格。配置圖中包括他自己才看得懂的符號和標示,例如這個象徵逃亡與自由的階梯。他說:「我在左邊畫了從土魯斯到拉巴特的飛機;以前這班飛機每星期都會飛過我們家一次。在畫面上我是用螺旋槳、階梯和法國及加泰隆尼亞國旗來表現。」

❼ 色彩與透視

非自然、野獸派風格的色彩、對透視的拒絕以及圖面的扁平化,創造出生動、具遊戲感的圖像,由粉赭色的地面和亮黃色的海洋及天空主導。米羅的用色可能包括鉛白、鋅白、檸檬黃、　鎘黃、朱紅、焦棕、豬肝紅、茜草深紅、普魯士蘭、鈷紫和象牙黑。

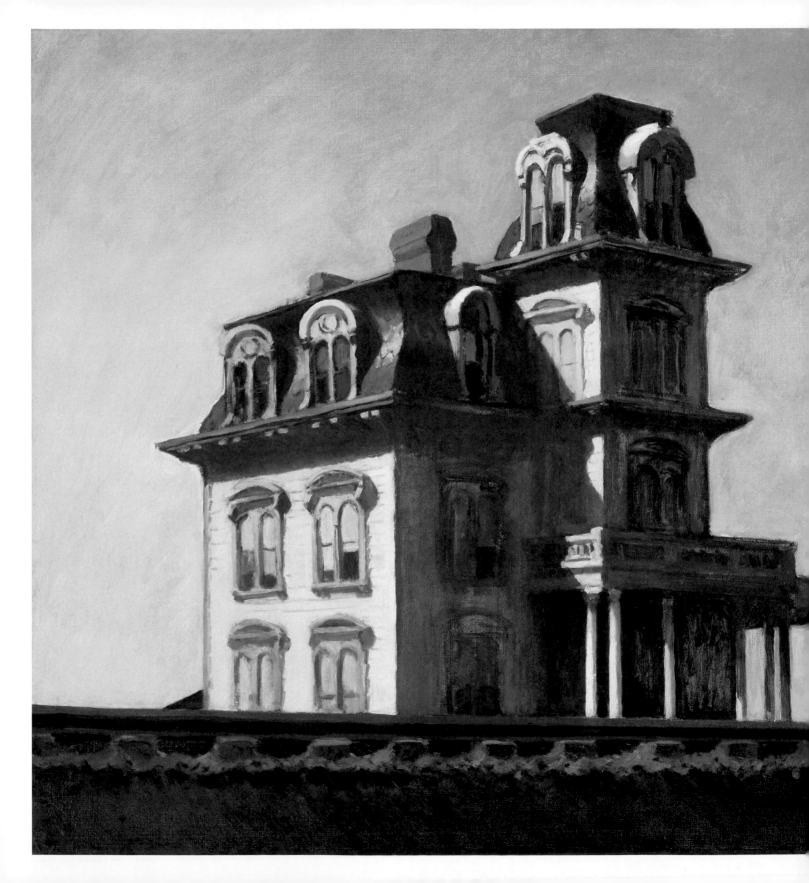

鐵路旁的屋子
(House By The Railroad)

愛德華‧霍普(Edward Hopper)
1925 年作

油畫
61 × 73.5公分
美國紐約,現代藝術博物館

愛德華‧霍普(1882-1967年)以默觀式的風格描繪20世紀初期到中期的美國都會。他最為人稱道的是能使看似熟悉的周遭景物充滿奇特的寂寥氛圍,對1960年代以及1970年代普普藝術以及新現實主義畫家和電影工作者造成強烈影響。

霍普出生於紐約哈德遜河附近,是一個中產階級家庭的兩名子女之一。他跟隨威廉‧梅里特‧切斯(William Merritt Chase ,1849-1916年)學習六年的商業插畫與繪畫,早期繪畫風格以切斯、馬內和竇加為典範。1905年到1920年中期,他為一家廣告公司畫插畫,不過在1906年到1910年間,他曾三度前往歐洲研習藝術,造訪過巴黎、倫敦、阿姆斯特丹、柏林和布魯賽爾。然而,他和許多同時期的藝術家不同,始終未接觸當時歐洲盛行的實驗性作品,而是持續以寫實主義風格創作,以美國人的生活為主題。起初,他靠自己的油畫和水彩畫的印刷品維生,但在1924年的個展之後,成為非常成功的純藝術畫家。這幅作品公認是他第一幅完全成熟的作品,當中已展現出他特別擅長捕捉的都會地區孤寂感,這也是他成名的關鍵;作品特徵是微妙的空間關係和靈巧的光線處理。

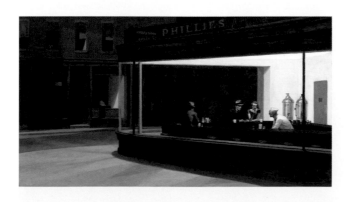

〈夜遊者〉(Nighthawks),愛德華‧霍普,1942年作,油彩、畫布,84 × 152.5公分,美國伊利諾州,芝加哥藝術博物館

三名顧客和一名服務生待在市區一間快餐店裡。人物似乎都沉溺在各人的心事中,彼此相當疏離,呼應了美國在第二次世界大戰期間的焦慮感。

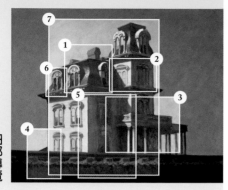

② 窗戶

這間屋子的很多窗子都拉上了百葉窗，似乎已經荒廢，令人禁不住想問這家人是否已搬走了。它是準備拆除的空屋嗎？被遺棄多久了？為什麼沒人住了？百葉窗在大白天被拉上，引起的問題比提供的答案還要多。

③ 濃烈的陰影

霍普用強烈的明暗對照法創造戲劇性，特別是在建築上巧妙運用光影，呈現出他的個人觀點。畫中的陽光亮到能夠在大宅上留下深深的影子，這種令人不安的光線創造出孤絕和悲傷的氛圍。英國導演希區考克（Alfred Hitchcock）承認，這幅畫是他在驚悚片《驚魂記》（1960年上映）中那棟汽車旅館的靈感來源。

① 房屋

這間房屋是霍普自己想像的，擷取在新英格蘭地區以及他在巴黎街道上所見到的房屋特點拼湊而成，但也具備紐約州哈弗斯特羅（Haverstraw）的康格大道（Conger Avenue）上維多利亞式房屋的特色元素。這間房屋有雙斜坡的馬薩式屋頂和老虎窗；霍普想像出的這種法式風格曾在19世紀流行於美國，但在霍普作畫時已成為歷史遺跡。

❹ 鐵軌

濃烈的影子並非畫作中唯一的對比。一條現代鐵軌直接從這間老宅前面通過。火車象徵進步，連接並擴大鄉鎮與城市，改變了鄉村景觀。這條鐵軌強烈的水平線實實在在地創造出一種平和、寧靜的感覺，而非都會生活震耳欲聾的噪音、速度和煙霧。

❻ 畫法

開始時，霍普先用以松節油稀釋過的黑色顏料勾勒出房屋結構，接著從暗色畫到亮色，逐漸減少松節油並增加顏料的用量，以自由、通常是斜向的筆觸建立外形。房屋最明亮的一側是以透明黑色顏料和不透明的淺色顏料、特別是白色顏料所組成。

❺ 視角

整幅畫以特別低的視角呈現，似乎是從遠處鐵軌旁的路堤較低處觀察到的景象，類似一張隨拍照片。這種低視角的效果，讓鐵軌看似切穿房屋的下半部。鐵軌的另一個功能是區隔了觀者與房屋，強化了孤立感。

❼ 構圖

霍普的構圖可以拆解成兩個元素：房屋的垂直線，以及鐵路線的水平前景。這個以平面、斜角和交叉形態構成的簡單幾何配置增添了這幅畫的神祕感。銳利的線條和巨大的形狀無情地捕捉了寂寞的情緒。然而霍普否認這幅畫有任何深度、潛在的意涵。

社會劇變

從1920年到1930年間，美國的社會和政治發生了劇變。美國的總財富在1920年到1929年間增加了不只一倍，創造出新的消費者社會，但仍有超過60%的美國人生活在貧窮線以下。此外，禁酒令於1920年到1933年間實施，這是針對酒精飲品販售、生產、進口與運輸的全國性禁令。美國經濟的力度在1929年10月華爾街股市崩盤（右）後瞬間終結，全球經濟因此進入大蕭條時期。霍普的作品反映並描繪了美國的這個狀態，既歡慶現代化的進步，同時又充滿疏離感。

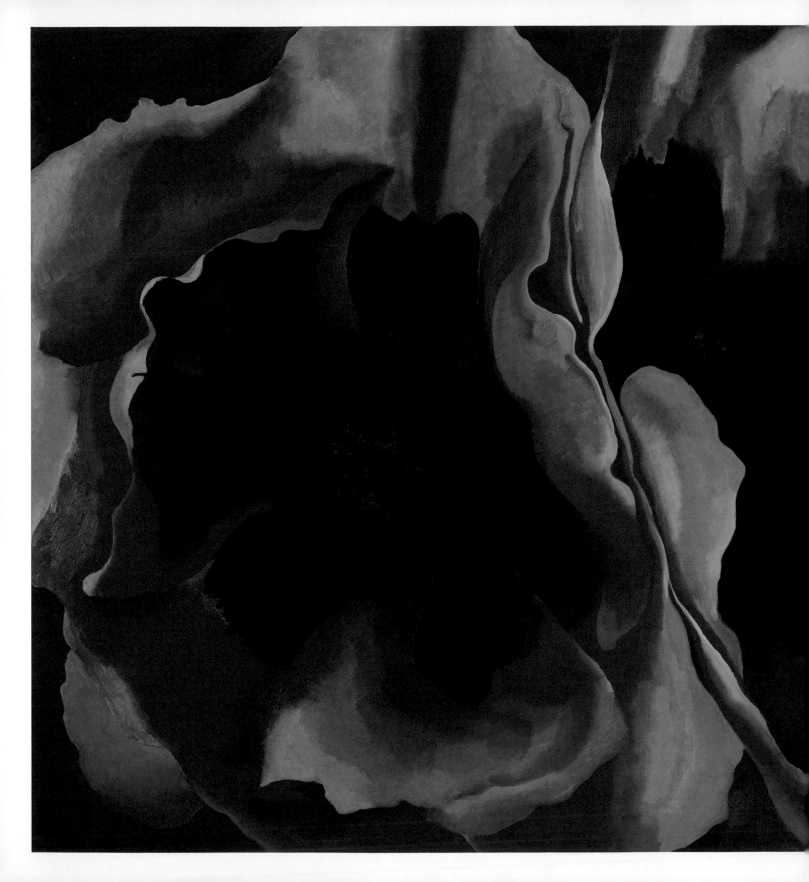

東方罌粟花（Oriental Poppies）

喬治亞‧歐姬芙（Georgia O'Keeffe）
1927 年作

油彩、畫布
76 × 102公分
美國明尼阿波利斯，魏斯曼美術館（Frederick R. Weisman Art Museum）

喬治亞‧歐姬芙（1887-1986年）的創作心無旁騖，深具原創性，是美國現代主義的著名畫家，也是公認女性主義藝術的先驅。她的繪畫生涯漫長且多產，一生創作了超過2000幅畫。她的作品大膽、具表現性、充滿象徵意義，有時接近抽象畫，難以歸類，不過往往被稱為精確主義（Precisionism）。

歐姬芙出生在美國威斯康辛州，1905-1906年間就讀芝加哥藝術學院，1907年搬到紐約，在紐約藝術學生聯盟中跟隨威廉‧梅里特‧切斯學畫，也常到攝影師阿弗雷德‧史蒂格利茲（Alfred Stieglitz，1864-1946年）開設的291藝廊看展覽，這裡是當時美國少數會展出歐洲前衛主義藝術的地方。她的藝術受到各種來源的影響，包括羅丹、馬諦斯、新藝術、亞瑟‧衛斯理‧道（Arthur Wesley Dow ，1857-1922年）和亞瑟‧道夫（Arthur Dove）。1915年，她讀了康丁斯基的《藝術的精神性》（1910年出版）一書，開始實驗衛斯理‧道透過藝術進行自我探索的理論。她畫了一些簡化自然形狀的炭筆素描，吸引了史蒂格利茲的注意力。史蒂格利茲看出了她的潛力，在他的藝廊中展出她的十幅素描。後來資助歐姬芙讓她離開教職。兩人最後於1924年結婚。

歐姬芙的創作多為多彩濃重的大型繪畫，主題是近距離觀看的自然形狀，以及紐約摩天大樓和其他建築形式。這幅色彩鮮明的畫是她婚後早期創作的眾多大型花卉特寫之一，以自信、流暢的線條把戲劇性的用色和創新的構圖結合在一起。她說明自己畫花卉特寫的理由：「沒有人會去看一朵花，真的，花太小了。我們沒有時間，看是需要時間的……如果我依照我看見的樣子把花畫出來，沒有人會看見我看見的東西，因為我會把它畫的小小的……所以我對自己說，我要畫出我看見的，畫出花對我來說的樣子，但我要把它畫得很大，這樣就會讓人驚訝，願意花時間看看它；就算是忙碌的紐約客我都要讓他們花時間看見我從花身上看見了什麼。」

細部導覽

② 色 彩

歐姬芙的用色綻放出強大的情緒力量，為畫中鮮豔的罌粟花灌注了生命力。雖然不清楚歐姬芙是否具有聯覺，但她對聯覺確實十分著迷，對色彩特別敏感。畫中她利用了色譜上鄰近的相似色，以帶有橘色和黃色的鮮紅為主，加上花朵中心的黑色、紫羅蘭色和藍色。

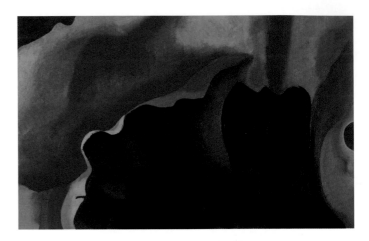

③ 日 本 的 影 響

曲線狀的輪廓與線條反映了歐姬芙對新藝術設計的著迷。不對稱的平衡構圖也展現了她對日本木版畫的了解。她在花瓣邊緣與花朵中心使用負空間來強調花朵的形狀，並透過明暗色對比的審慎配置來強調構圖的不對稱性。

① 特 寫

這些花畫在大畫布上，看起來就像特寫照片。歐姬芙否認批評家的指控，說她畫的花有隱藏的主題，特別是性慾的象徵。她表示她筆下的植物就是她看見的樣子，只是她以自己的方式來觀察自然。她會利用攝影的手段，例如裁掉邊緣，或是扭曲前景與背景的關係。

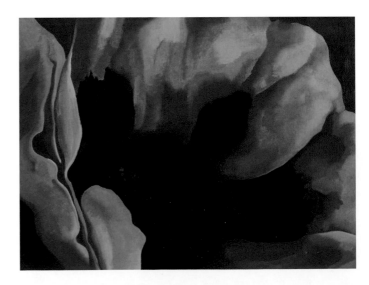

④ 抽象形式

歐姬芙簡化了構圖，呈現在純紅背景前方緊密靠在一起的兩朵花，沒有其他東西讓觀者分心。當時有很多藝術家在實驗抽象畫，歐姬芙卻在創作具象畫。雖然這幅畫是直接觀察兩朵東方罌粟花所畫出的作品，但透過線條與色彩、觀察角度，以及色彩、形狀與質地選擇的種種細微差別，仍創造出一種圖案感和抽象的形式。

⑤ 上色

作畫前歐姬芙用少許鉛白混合大量的松節油調成白色的底子，用來塗滿畫布。接著用薄塗顏料畫出圖像。其中紅色系主要是透明顏料，黃色是半透明的，白色和黑色則是不透明的。花瓣邊緣某些地方畫上薄薄的白色作為亮部，中心的黑色和紫色則以薄且稠的濃度畫上，但中心處上的顏料層多於白色亮部。

⑥ 線條

歐姬芙的線條界定了花瓣與花朵的輪廓，也創造出一種生命感。線條的流暢自信以及在構圖中的流動方式，創造出看似簡單的圖像。歐姬芙從早年的訓練開始就嚴守素描原則，終其一生都把她敏銳的視覺感受記錄在素描本上。她表述過的「選擇、刪除與強化」總結了她的創作重點，就是以線條喚起情緒和印象。

〈象徵的自然2號〉（Nature Symbolized No. 2），亞瑟・道夫（Arthur Dove），約1911年作，粉彩、紙張、纖維板，45.8 × 55公分，美國伊利諾州，芝加哥藝術博物館

美國畫家亞瑟・道夫（1880-1946年）把自然界詮釋成色彩、形狀和線條的抽象語彙。他也是業餘音樂家，視覺藝術和音樂間的類似性給了他很多啟發。一般認為他是第一位純粹創作非寫實圖像的美國藝術家。〈象徵的自然2號〉等作品使用立體派的塊面和低彩度的柔和色彩，暗示美國風景中可以看到的自然有機圖形。道夫是史蒂格利茲前衛藝術圈的一員，1912年在史蒂格利茲的291藝廊舉行第一次個展。道夫對歐姬芙有深遠的影響，特別是他透過形狀與色彩傳達的節奏感。在他的引導下，歐姬芙常把抽象與寫實元素合成在一起。

艾拉 P 的肖像 (Portrait Of Ira P)

塔瑪拉·德·藍碧嘉 (Tamara de Lempicka)
1930 年作

油彩、木板
99 × 65公分
私人收藏

藍碧嘉（1898-1980年）畫作中圓形與方形的並置，以及經過強調的色調對比，反映出她華麗的生活方式與社交圈。她特別受到立體主義以及安格爾的影響，成為裝飾藝術（Art Deco）風格的領航藝術家，被暱稱為「拿畫筆的男爵夫人」。

藍碧嘉出生於華沙一個富裕的波蘭家庭，本名馬利亞·哥薩卡（Maria Gorska）。她的父母1912年離婚之後，她搬到聖彼得堡和一個姑姑同住。18歲時嫁給律師塔德烏斯·藍碧嘉（Tadeusz Lempicki）。1917年，在俄國大革命期間，她和丈夫逃到巴黎。她在聖彼得堡就已經開始學習藝術，來到巴黎繼續學業，先是報讀朗松學院（Académie Ranson）接受莫里斯·丹尼（Maurice Denis，1870-1943年）的教導，後來進入大茅舍藝術學院（Académie de la Grande-Chaumière），認識了畫家安德烈·洛特，此後她的風格就深受洛特修正後的立體主義概念所影響。不久藍碧嘉開始為巴黎的貴族和名人繪製肖像。因為迷上文藝復興藝術，她前往義大利學習，回巴黎後開始在畫作中加上準確細節，使用更明亮的色彩。她對人有強烈的好奇心，對人內心的奇想也十分善感，這些都成了她肖像畫的主題。她作品中的形式和人物呈現幾近矯飾主義風格，有一種雕塑的特質，而她融合古典與現代元素的作法立刻受到觀眾喜愛。到了1920年代中期，裝飾藝術風格發展到高峰，她的畫在歐洲頂尖的沙龍展出，受歡迎的程度為她帶來了大筆財富。她作畫非常努力，通常一天畫上12個小時。後來和丈夫離婚，一段時間之後嫁給了她最富有贊助人之一勞爾·庫夫納男爵（Raoul Kuffner von Diószegh）。她的畫還是繼續炙手可熱，屢獲歐洲王室委託，也被許多知名博物館購藏。

這幅肖像畫的主題愛拉·佩羅（Ira Perrot）是藍碧嘉的鄰居，後來成為她的摯友、最鍾愛的模特兒，可能也是她的第一個女性愛人。這幅優雅、精緻的肖像畫色彩清澈，形式極富感官性，是藍碧嘉風格的最佳例證。

〈藝術品〉（L'Escale），安德烈·洛特（André Lhote），1913年作，油彩、畫布，210 × 185 公分，法國巴黎，現代藝術博物館

法國畫家安德烈·洛特（1885-1962年）最初以野獸派風格作畫，後來開始實驗屬於他自己的立體主義風格，反映出他的雕塑能力。這件作品是第一次大戰期間他被徵召入伍之前畫的。戰後洛特在好幾所藝術學院授課，藍碧嘉在1920年成為他的學生。洛特使用濃厚強烈的色彩，鼓勵把傳統繪畫風格和諧地與立體主義實驗混合在一起。藍碧嘉輕鬆地吸收了這種新立體主義，創造出讓她也能夠在古典文化中表達個人興趣的合成風格。洛特後來稱藍碧嘉的風格為「軟立體派」。

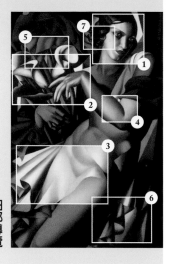

❷ 百合

藍碧嘉的畫中往往會出現海芋，可能是取其優雅、線條流暢的外觀。畫中滑順的海芋與絲白的洋裝互相烘托，強調了拉長的構圖。強烈的對比讓花瓣看起來很剛硬。花莖也很硬挺光滑，佩羅優雅的手拿著花束，展現出紅色的指甲油，與她的嘴唇和上方用於填補空間的飄逸衣褶相呼應。

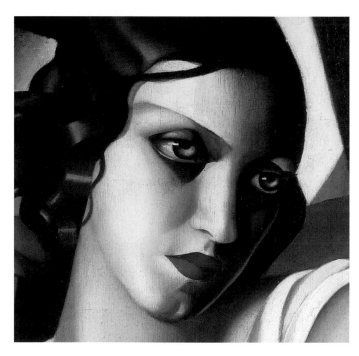

❶ 臉

在1920年代，佩羅一直是藍碧嘉最愛的模特兒之一，兩人保持著親密、往往又暴烈的關係。畫中呈現出佩羅的鮮明特徵，高挺的鼻子和深紅褐色頭髮強調出她淺綠色的大眼睛，鮮紅的嘴唇讓人注意到她黝黑光滑的皮膚。尖銳的陰影和較柔和的亮部並未削弱她的女性特質，這說明藍碧佳的人像畫能深入到心理層面。

❸ 洋裝

這件不對稱剪裁白色絲緞洋裝飄然披掛在佩羅身上。淡雅與強烈的色調對比形成了一種帶有閃亮金屬質感的機器時代氛圍，把畫中人投射成不受束縛的摩登女性。主流藝壇與媒體常批評藍碧嘉的一點是她過著墮落的生活，公然蔑視道德。她從未隱瞞自己與男性和女性的眾多韻事，有時可能為了引起更多驚訝，還自己捏造了一些。

1920年代初定居巴黎之後，藍碧嘉的風格快速發展。她的技巧優異，把洛特、丹尼斯、安格爾和畢卡索對她的影響，與她從古典及文藝復興藝術吸收到的養分混合在一起。她使用寬筆觸和平順的上色方式。

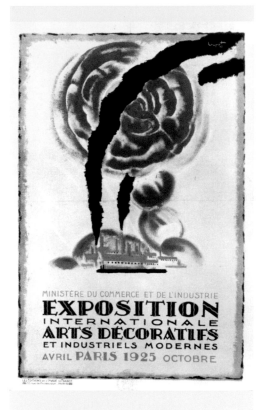

❹ 色調

藍碧佳用看不出畫痕的筆觸專注塑造圖像，在球體和圓柱體的外形上利用精巧的陰影畫出如雕像般的效果。她使用了柔和的淺灰色和暖褐色，流暢的色調漸層說明了裝飾藝術運動的精髓。

❺ 色彩

藍碧嘉的用色精簡，多為淺色、亮色和濃重色。她從白色底子開始，用溼潤的單色顏料累積出較深的色調，然後混合幾種透明色來作畫，可能有鎘紅、茜草紅、鉛白和鈷藍。

❻ 幾何平面

雖然藍碧嘉吸收了傳統美術的許多不同面向，但她的大多數技巧都取自當代藝術形式，包括廣告、攝影和電影。她對陰影和形態的描繪都採用小幾何塊面，反映了她對好萊塢浮華形象的著迷。

❼ 光線

強烈的光影創造出佩羅的皮膚被月光或是聚光燈打亮的效果，她的髮絲則閃耀著金屬光澤。藍碧嘉使用的光影效果來自她對義大利文藝復興畫家的熱愛，她10歲跟祖母造訪義大利時就愛上了這種風格。

裝飾藝術風格

裝飾藝術（Art Deco）之名來自1925年在巴黎舉辦的現代裝飾暨工業藝術國際博覽會（Exposition Internationale des Arts Décoratifs et Industriels Modernes），盛行於咆哮的二十年代以及大蕭條的三十年代。裝飾藝術影響了各種形式的設計，從純藝術、裝飾性藝術到時尚、電影、攝影、運輸和產品設計都有。裝飾藝術風格華麗且朝氣蓬勃，特色是豐富的色彩、大膽的幾何圖形，以及有稜角的裝飾元素。這個風格受1922年古埃及圖坦卡門墓的發現影響，但也接納了兩次世界大戰之間的科技和工業化所帶來的機器線條。

塔瑪拉・德・藍碧嘉 Tamara de Lempicka 351

前往巴納山（Ad Parnassum）

保羅・克利（Paul Klee）
1932 年作

油彩、酪彩、畫布
100 × 126 公分
瑞士伯恩，藝術博物館

保羅・克利（1879-1940年）是瑞士出生的德國油畫家、版畫家和插畫家，創作出大量風格各異、無法歸類的作品，啟發了20世紀的許多藝術家。克利是超驗主義者，相信物質世界只是眾多現實中的一種，他的設計、圖形和色彩都是試圖表達這種哲學。他還是造詣深厚的音樂家，經常在開始繪畫之前拉小提琴；與康丁斯基和惠斯勒一樣，他也在音樂和視覺藝術之間尋找類比。

克利1900年在慕尼黑師從德國象徵主義畫家法蘭茲・馮・斯圖克（Franz von Stuck，1863-1928年），康丁斯基也是同期的學生。1911年，克利認識了康丁斯基、馬克和麥克，加入他們的表現主義團體「藍騎士」。克利了研究了德洛內、畢卡索和巴拉克等前衛畫家的作品，開始實驗以抽象主義作畫。第一次世界大戰期間，克利的工作是維修飛機，包括修復機身上的迷彩塗裝，因此他能夠持續作畫。到了1917年，藝評家推崇克利是最優秀的新一代德國藝術家。1921年，他開始在德國的包浩斯教書，1926年跟著學校從威瑪搬到德紹（Dessau）繼續任教。在包浩斯時他創作廣告素材，並在手工書、彩繪玻璃和壁畫創作工作坊講課。1931年他離開包浩斯，進入杜塞多夫的藝術學院任教。然而1933年納粹掌權後，克利的作品被貶為「有顛覆性」又「瘋狂」，他也因此被解除教職。

1923年起克利創作了一系列充滿想像力的色彩結構，特色是象徵性的色彩，他把這些結構稱為「魔術方塊」。系列的最後一幅作品就是〈前往巴納山〉，結合了現實、記憶和豐富的想像力。標題指的是希臘德爾菲神殿附近的巴納山。這是古希臘人的聖山，因為希臘人相信那是阿波羅和九位謬思女神的住所，是一座獻給藝術的山。從克利選用的標題來看，這幅畫是在描繪一條穿過拱門前往巴納山的路徑。

❶ 步驟

這是克利少數的大畫幅作品之一，也是魔術方塊系列的最後一幅，繪製過程精細又複雜。他在打上白底的傳統畫布上用低彩度的酪彩畫出扁平的大方格。接著畫小方格，一開始使用白色油彩，然後再用以松節油稀釋過的雜色油彩重覆上色。最後加上橘色圓圈和線條。

❷ 色彩

拱門的黑色和斜向線條在畫面上創造出動態感。克利發展出一套色彩配置系統，囊括了色譜上的所有色彩，但特別著重橘和藍的互補式對比。色彩從亮到暗，藍色和橘色在各別的色層上。先畫出低彩度的方格，然後再塗上形狀那一層的顏色，像鑲嵌畫一樣。

❸ 記憶

綻放光芒的橘色圓圈讓人想到太陽，長斜線形成的大尖角可以解釋成天花板、山峰或是金字塔。克利說過他的畫雖然抽象，但都是從記憶出發，所以這幅畫描繪的可能是他1928年造訪埃及時看到的大金字塔。又或者，這個形狀也類似瑞士阿爾卑斯山麓圖恩湖旁的尼森山（Mount Niesen），克利對那座山知之甚詳。

❹ 複音

這個標題也暗示了作曲家約翰·喬瑟夫·福克斯（Johann Joseph Fux）的《通往巴納山的階梯》（Gradus ad Parnassum，1725年）。這本書定義了複音（polyphony）這個音樂術語，指兩個或多個獨立旋律交織成的一段樂句。克利知道這本書，而他對複音的定義是「數個獨立主題的同時發生」。不同的色彩及形狀可視為類比管弦樂中的複音音樂。

❺ 點描派

顏色不斷變化的小方塊由個別小點構成，看似在畫布上飄浮著。克利以他自己對點描法的詮釋，創造出類似鑲嵌畫的圖像。雖然這讓人想起秀拉19世紀晚期在分割主義上的發展，但克利對色彩有自己的觀點，和科學無關，而是從拉芬納地區早期基督教堂中馬賽克藝術的精神性和光輝而來。他的點描筆觸形成一種濃厚、統一、繽紛的質地。

❻ 碎裂的風景

克利創作這幅畫時才剛被迫離開包浩斯的教職。他給學生的作業中有一項就是以基礎幾何圖形進行創作，這幅畫可能和那項練習的元素有關。他主張藝術作品的主題是世界，但不是視覺上的世界。他寫到，這幅畫呈現的風景僅僅是回憶——碎裂的、由色彩界定的回憶，特徵是整體的和諧，和音樂一樣。

包浩斯

包浩斯是兩次世界大戰間這段時期最具影響力的藝術學校，改變了教學和設計的態度。包浩斯是1919年由德國建築家華特·葛羅佩斯（Walter Gropius）所創立，受到藝術與工藝運動（Arts and Crafts movement）的影響，這場運動希望消弭純藝術與應用藝術間的分野，把匠師的創意重新與製造活動連結。包浩斯特別關注藝術和工業設計的結合。納粹1933年關閉了包浩斯，但之後很長一段時間，這所學校的影響力仍在全世界迴盪。克利和教師同僚瓦薩利·康丁斯基是很好的朋友。包浩斯從威瑪搬到德紹時，克利、他的妻子莉莉和兒子菲力士住在包浩斯設計的教師宿舍中（右圖），鄰居就是康丁斯基和妻子尼娜。

人類的境況（The Human Condition）

雷內·馬格利特（René Magritte）
1933 年作

油畫
100 × 81公分
美國華盛頓特區，國家藝廊

比利時藝術家雷內·馬格利特（1898-1967年）特異的自然主義風格，使他一生受到極高讚揚，也在成名後受到大量抄襲。他是超現實主義的代表人物，在個人化、慧黠又引人思考的畫作中呈現出日常物件的奇特並置，挑戰了觀者對現實的偏見。為了維生，馬格利特做過多年的商業畫家，這種藝術形式不但對廣告，也對普普藝術、極簡主義和觀念藝術有持久的影響。除了在第二次世界大戰期間曾短暫改變風格之外，他一直以超現實主義進行創作。

世人對馬格利特的早年生活所知甚少。1912年，他的母親跳水自殺，據說屍體從河裡撈起來的時候，她身上的洋裝蓋著她的臉，因此馬格利特的多幅作品中，人物臉部都因為被布料掩蓋而模糊不清。他1916年到1918年間在布魯塞爾皇家藝術學院學習藝術，之後以壁紙設計師和商業畫家為業，閒暇時所作的創作受到未來主義和立體主義影響。1920年之後，馬格利特發現了基里軻（De Chirico）的作品，開始以他那種如夢似幻的超現實主義風格作畫。1925年，馬格利特與尚·阿爾普（Jean Arp，又名漢斯·阿爾普，1886-1966年）、法蘭西斯·畢卡比亞（Francis Picabia，1879-1953年）、庫爾特·史維塔斯（Kurt Schwitters，1887-1948年）、崔斯坦·札拉（Tristan Tzara，1896-1963年）和曼·雷（Man Ray，1890-1976年）等藝術家共同製作了幾本達達主義的雜誌。馬格利特在1927年搬到巴黎，成為帶領超現實主義運動的成員之一。

馬格利特專注在發展思想，用奇特的並置提出與存在的神祕性有關的問題。他畫中戴著圓頂禮帽的男子一直被詮釋成自畫像，其他意像則暗示了在最令人料想不到的地方發生的難以言喻的危險。在這幅畫中，畫架上的畫布描繪了與窗外風景一模一樣的景色。馬格利特就這個主題畫了多幅作品。窗外的景色是現實的，而畫架上的畫作則是對現實的再現，所以這個圖像引人思考真假虛實之間的問題。

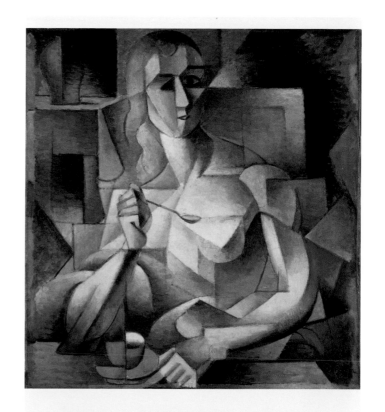

〈午茶時間〉，又名〈拿著茶匙的女子〉，Tea Time (Woman with a Teaspoon)，尚·梅欽哲（Jean Metzinger），1911年作，油彩、木板，76 × 70 公分，美國賓州，費城美術館

法國畫家暨理論家尚·梅欽哲（1883-1956年）對生涯剛起步的馬格利特有重要影響。這幅畫曾在1911年的巴黎秋季沙龍展出。同年，這幅畫刊登在《巴黎醫學》（Paris Medical）期刊上，接下來的三年又陸續出現在另外三本雜誌上，法國藝評家安德烈·薩蒙（André Salmon）暱稱它為「立體派的蒙娜麗莎」。近十年後，馬格利特結合了梅欽哲風格的元素與未來主義開始作畫。

❶ 悖論

馬格利特對這幅畫的解釋是:「在窗前從室內往外看,我放了一幅畫,畫中的風景和這幅畫遮住的風景一模一樣。因此,畫中的樹把室外的樹藏在後面。」畫中他特意探索一幅圖畫與被它隱藏住的景色兩者之間的悖論關係。

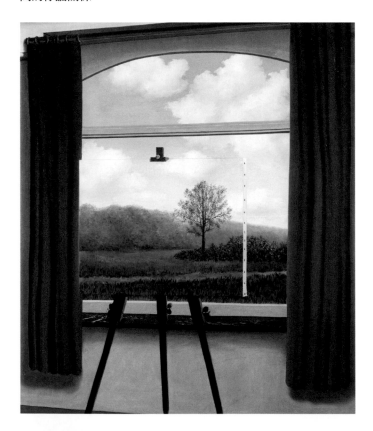

❷ 畫架上

這幅畫的用意就是讓觀者誤以為畫架上的這幅風景畫,就是窗外可以看見的實際風景。作者刻意用畫架來造成視幻覺,不論在實際構圖上,還是這幅畫的主要目的上,這個畫架都是整幅畫的焦點。

❸ 知覺

馬格利特相信,現實全憑知覺而來,也就是從人類觀看事物的方式而來。所以當觀者無法看到被描繪的實際題材時,就必須認定他們所想的事是真實發生的。馬格利特寫道:「人生就是這樣,當知覺移到最前面來,時間和距離就失去了重要性。」

馬格利特深受德國哲學家伊曼努爾·康德（Immanuel Kant）的著作影響；康德認為人類可以合理解釋情境，但無法理解自身的事。馬格利特透過用色平順的自然主義繪畫來探討人類的知覺和理解力。

❹ 歧義

畫架上的風景與從窗戶看出去的風景，兩者以同樣的方式畫成。在展現三維空間（畫中的現實）與畫布上用來再現三維空間的二維空間之間的矛盾時，馬格利特創造了真實空間以及空間幻覺之間難以調和的歧義。

❺ 色彩

馬格利特捨棄野獸派的狂野色彩和巴拉克式立體派的大地色系，整個藝術生涯都使用傳統的柔和、明亮用色。這幅畫同時描繪室內和室外環境，呈現室內的色彩是暖色調，而窗外風景則選用較明亮的色彩，表現日光的效果。

❻ 商業藝術

馬格利特能用直白的方式描繪不可解的事物，要歸功於過去當過商業畫家的經驗。畫中直接的描述性風格，以及流暢、節制的用色掌握，與廣告畫需要的清晰和衝擊力直接相關。對他來說，一幅畫傳達的訊息比作畫方法重要得多。

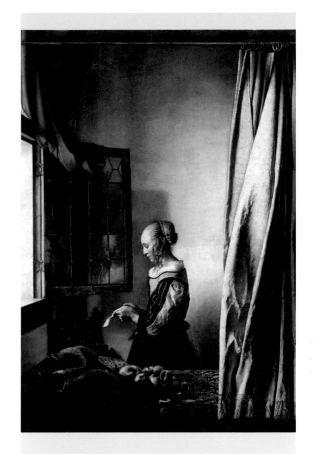

〈窗邊讀信的少女〉（Girl Reading a Letter at an Open Window），楊·維梅爾，約1659年作，油彩、畫布，83 × 64.5 公分，德國德勒斯登，畫廊（Gemäldegalerie）

馬格利特很崇拜維梅爾對顏料的準確掌握、在氣氛控制上的清晰度、室內空間的靜止感以及象徵意義的使用。維梅爾的觀察敏銳度和他看事情的清晰度，深深影響了很多藝術家，尤其是想要畫出「被感知的現實」的超現實主義者，例如馬格利特。這個側臉的少女站在窗邊讀信，厚重的窗簾遮住了房間的一部分，構成一幅充滿神祕和象徵主義的圖像。馬格利特與維梅爾一樣，在〈人類的境況〉中也用窗簾做為框架，畫中棕色的窗簾把觀者的視線導向畫布上的風景。

納西瑟斯的變形
（Metamorphosis Of Narcissus）

薩爾瓦多・達利（Salvador Dalí）
1937 年作

油畫
51 ×78公分
英國倫敦，泰特現代美術館

薩爾瓦多・達利（1904-89年）是20世紀最多產的藝術家之一，不但繪畫上技藝精湛，在自我推銷方面也不遺餘力。他的作品包含繪畫、雕塑、版畫和電影，此外還有時尚和廣告設計。他的作品極度個人化又充滿妄想，其中的超寫實風格和奇特的並置效果對一般大眾有很大的吸引力。然而他浮誇的個性和他的藝術技能一樣知名。

達利出生在巴塞隆納附近的一個富裕家庭，很小就嶄露藝術天分，15歲就在一份當地刊物上發表關於古典大師的文章。1922年，他搬到馬德里，進入聖弗南多藝術學院（San Fernando Academy of Fine Arts）就讀。他並沒有照著老師的要求研習印象派和野獸派作品，而是以拉斐爾、維梅爾和維拉斯奎茲的作品為範本。達利對奧地利神經學者西格蒙・佛洛伊德的精神分析概念和基里軻的作品非常感興趣，開始從自己的潛意識中汲取靈感。1929年，他加入巴黎的超現實主義團體。他憑著鮮活的想像力以及對細節的關注，造就出高度擬真的奇幻視覺效果。1930年代初，達利的創作經歷了他自稱是「偏執狂批判法」的階段，此時的作品都帶有雙重意義，分別來自他對幻覺和妄想的執迷。他透過從回憶和感覺衍生而來的視幻覺所創造出來的作品，解構了身分認同、性衝動、死亡與衰敗的心理概念。儘管他在1934年因為反動的政治觀點而被超現實主義團體正式除名，但他還是成了最知名的超現實主義者之一。他1940-1948年間住在美國，之後搬回加泰隆尼亞。達利終其一生持續在許多作品中描繪家鄉的風景。

這幅畫呈現了納西瑟斯的故事。根據希臘神話，納西瑟斯非常驕傲自戀，對其他人只有鄙視。有一天他在池邊看見自己的倒影，立刻陷入愛河。因為無法擁抱水裡那張美麗的臉，他失去了生存的意志。於是希臘諸神把他變成一朵水仙花，讓他一直在池邊看著自己。

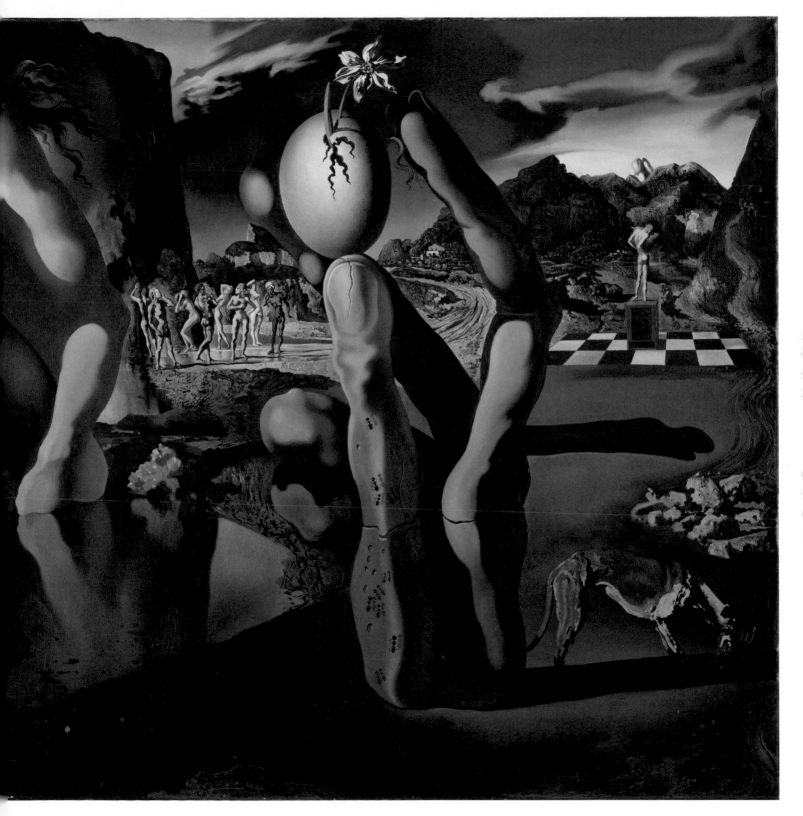

細部導覽

❷ 花朵與手臂

與這個年輕人姿勢相呼應的是一堆平衡石，乍看是納西瑟斯的投射，但細看之後可以發現那是一隻拿著一顆蛋的手，蛋中長出了一朵水仙花。達利的好幾幅作品都以蛋作為性欲的象徵。另一個他常用的象徵是螞蟻，這幅畫中的螞蟻正在手上爬。對達利來說，螞蟻代表衰敗和死亡。

❸ 臺座上的人像

這個遠離其他人孤零零地站在臺座上，低頭欣賞自己身體的就是生前的納西瑟斯。達利刻意展現他的背面，讓他雌雄難辨。黑白相間的地磚同樣暗示既男又女。遠處的風景是達利的家鄉加泰隆尼亞地區的卡達奎斯（Cadaques），用誇大的手法呈現。

❶ 納西瑟斯

自戀的男孩納西瑟斯目不轉睛地看著自己在水面上的倒影。達利建議用「分心的凝視」來觀看這幅畫，也就是說要盯著它看，直到納西瑟斯和周遭環境融為一體，再也看不到他。畫中的黑影直接與亮部產生對比，讓某些元素彷彿從平面的畫布上凸出來。

❹ 群像

一般認為這群站在池塘邊的細小人物代表曾經愛上納西瑟斯、但被他拒絕的人。雖然這些人物很迷你，達利還是一個一個畫出詳細的外表和個性，彷彿他們是來自不同國家和文化的人。

❺ 狗

這隻正在大口吃肉的狗，站在一堆形狀尖銳、碰到可能會很痛的石頭旁邊，代表某個曾經美麗的事物已經不再。石頭後方的紅色地面上有一個不懷好意的影子，雖然只是納西瑟斯的影子，但因為位置和形狀的關係，看起來還是令人不安。

❻ 光線

達利向來熱衷光線以及眼睛的運作方式，他在這個場景中呈現了兩個強烈且截然不同的光線效果。其中一個是清晨日出的光線，冷峻的光線刺眼地照亮了石頭堆成的手。另一個是日落時的暖光，金色的光線籠罩著納西瑟斯的身形。

❼ 色彩

這幅畫的用色主要是三原色加上黑白，經過極度仔細的組織。畫面左側比右側明亮，用上了黃色、紅色和藍色；右側落在清晨光線的陰影下，所以用冷色調的藍和灰，再加上一些紅棕色。

遇見佛洛伊德

在潛意識觀念上，達利仰賴神經學家暨心理分析之父西格蒙・佛洛伊德（右圖）的理論。因此1938年他有機會在倫敦和佛洛伊德見面時，他非常開心，還把〈納西瑟斯的變形〉帶著。然而佛洛伊德瞧不起超現實主義者，也無意和達利討論他的任何想法。後來，佛洛伊德在一封寫給友人的信中提到了這場會面：「到目前為止我還是傾向於認為超現實主義者是無可救藥的瘋子，他們選中我似乎只是要我當他們的主保聖人。然而這個態度坦率、眼神狂熱、專業技巧無庸置疑的年輕西班牙人，讓我重新思考我的看法。事實上，如果能好好研究這樣一幅畫是怎麼構成的，一定會非常有趣。」

格爾尼卡（Guernica）

帕布羅·畢卡索（Pablo Picasso）

1937 年作

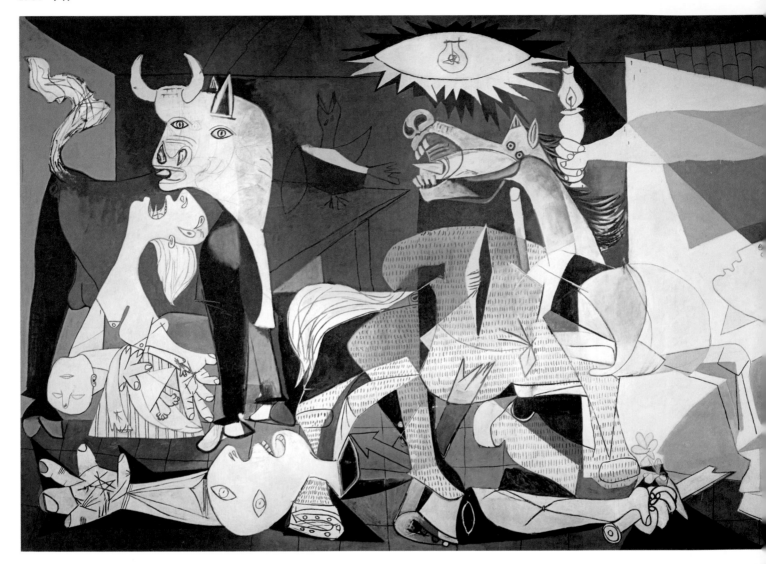

畢卡索（1881-1973年）是20世紀最知名的藝術家，集油畫家、素描家、雕塑家和陶藝家於一身。他在漫長的職業生涯中創作了超過2萬件作品，改變了藝術發展的方向。畢卡索是個神童，他的原創性、多變性和多產的成果留下了無與倫比的遺產。畢卡索是開創型的藝術家，實驗過各種不同的媒材，是立體主義的創始者之一，現成物雕塑（constructed sculpture）的發明人，把拼貼技法引進純藝術領域中。

出生於西班牙的畢卡索在成長過程中非常崇拜葛雷柯、維拉斯奎茲和哥雅。14歲時他到巴塞隆納就讀優甲藝術學院，課業表現遠比所有年紀更長的學生要好。1900年搬到巴黎之後，他受到馬內、寶加、羅得列克和塞尚的啟發，並從非洲和大洋洲藝術中擷取靈感。接下來十年，他試驗了無數的理論、技術和概念。雖然他後來的許多風格並未被貼上標籤，但最早期的風格一般歸納為藍色時期（1900-04年）、玫瑰色時期（1904-06年）、非洲

油畫
349 × 776 公分
西班牙馬德里，索菲亞王后博物館（Museo Reina Sofia）

〈光榮之路〉（Paths of Glory），C. R. W.內文森（C. R. W. Nevinson），1917年作，油彩、畫布，45.5 ×61 公分，英國倫敦，帝國戰爭博物館（Imperial War Museum）

畢卡索的〈格爾尼卡〉遵循了戰爭畫的傳統。英國畫家內文森（1889-1946年）也創作了多幅充滿震撼力的畫，描繪第一次世界大戰中的恐怖實況。這幅畫描繪西部戰線後方，兩名死去的英國士兵面朝下倒在泥濘中。標題引自湯馬斯·格雷（Thomas Gray）1751年出版的詩集《墓園輓歌》（Elegy Written in a Country Churchyard）中的詩句：「光榮之路指向墓園」。內文森的圖像顯示光榮並不存在，只有恐怖和死亡；這幅畫在1917年被禁，因為當局認為在戰爭的這個時間點展出這幅畫會影響士氣。20年後，西班牙共和政府委託畢卡索為巴黎世界博覽會的西班牙館創作一幅大型壁畫。畢卡索讀到報紙上一則關於轟炸格爾尼卡的報導後，開始策畫這幅畫。幾年後發生一件著名的軼事，一名德國蓋世太保來到納粹占領時期的巴黎參觀畢卡索的畫室，指著〈格爾尼卡〉的照片問畢卡索：「這是你畫的嗎？」畢卡索回答：「不，是你們畫的。」

風格時期（1907-09年）、分析立體主義時期（1909-12年）、合成立體主義時期（1912-19年）、新古典時期（1920-30年）和超現實主義時期（1926年起）。

　　這幅動人的反戰繪畫展現了西班牙內戰（1936-39年）所帶來的毀滅。畢卡索以這幅作品回應了德軍接受法蘭西斯科·佛朗哥將軍的要求，在1937年轟炸巴斯克地區城鎮格爾尼卡的暴行。

細部導覽

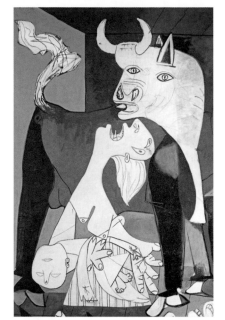

❶ 公牛

在西班牙，公牛代表力量和權力，常常出現在畢卡索的作品中。在這幅畫中，公牛的存在雖然似乎是暗示殘忍，但其實具矛盾意義。公牛揮動的尾巴上冒著煙，形成了火焰的意像，牠的尾巴似乎被框在淺灰色的窗戶內。公牛前方有一名女子，頭往後仰，痛苦絕望地尖叫著，懷裡抱著一個死去的孩子。她和畫中的馬與公牛一樣，舌頭尖尖的，表達出她的悲愴。公牛背後的牆上可以看出有一隻白鴿，銜著象徵和平的橄欖枝。白鴿的身體有一部分是牆上的裂痕，透過裂痕可以看見代表希望的亮光。

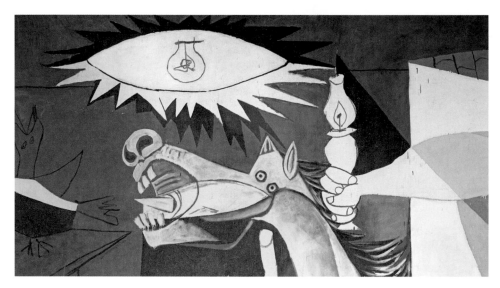

❷ 燈泡

天花板上掛著一個燈泡，照亮了這幅悲慘的景象。燈泡鋸齒狀的邊緣暗示爆炸，讓人聯想到落在格爾尼卡的炸彈。這盞燈可能也代表全知之眼或是太陽，作為希望的象徵。畢卡索鮮少解說他的作品，但對這幅畫他這樣解釋過，馬代表人民，正在痛苦地尖叫，舌頭的形狀像一把尖銳的短刀。馬頭旁邊是一個嚇壞了的女人飄浮在空中，手上拿著蠟燭。在基督教圖像學中，火焰代表希望，也可以視為聖靈的符號。

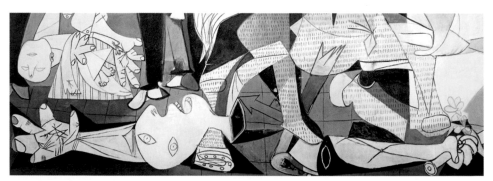

❸ 倒地的士兵

馬的下面是一名被肢解的士兵，他的斷手上還抓著一把斷劍，劍上長出了一朵小花。這朵花是另一個希望的象徵，暗示生命的復活。士兵張開的左手掌上有一個聖痕，是基督受難的象徵。士兵的手臂向外張開，就像被釘在十字架上一樣。

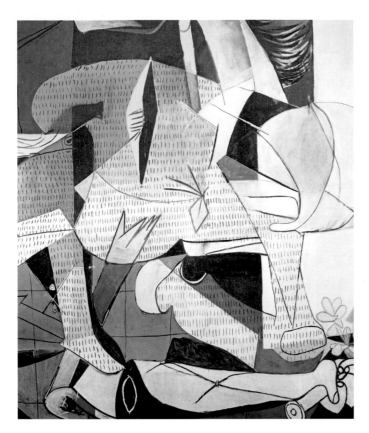

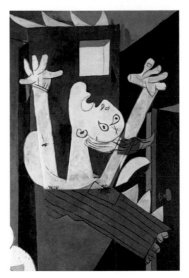

⑤ 著火的人

這個無法看清是男是女的人物因恐懼而雙手高舉，被炸彈的火焰吞噬了。隨著下方的火焰往上竄，這個無助的人似乎還在往下落，甚至是被困在建築中。這個人的右手是轟炸機的形狀，臉部因震驚而扭曲，強調了這起事件的殘忍與混亂。

⑥ 色調處理

這件巨幅作品只用單色調呈現，反映的是畢卡索得知這起屠殺消息的媒介：報紙。缺乏色彩暗示報紙的油墨，以及新聞對恐怖事件的報導。雖然這幅畫完成於畢卡索的立體主義時期之後將近20年，但他還是用立體派的風格來描繪這些臉，從許多方面來看，這樣做表現力更強，能讓所有人對戰爭的苦難感同身受。

④ 受傷的馬

馬的身體位占據畫面中央。身體一側有一個裂開的大傷口，似乎被長矛刺穿過。馬的身體有兩個隱藏的圖像，其中一個是側向一邊的人類頭骨，象徵死亡；而在馬的身體下方是另一個公牛的頭部，包含在馬彎曲的前腿的輪廓之中，前腿的膝蓋是公牛的鼻子，公牛的角牴破了馬的胸部。

轟炸格爾尼卡

1937年，南非出生的英國記者喬治·史提爾（George Steer）奉派到西班牙報導西班牙內戰。他對轟炸格爾尼卡（右圖）的第一手記錄刊登在《泰晤士報》和《紐約時報》上。他寫道：「這場對於這個遠離戰線的小鎮進行的轟炸持續了三個小時又十五分鐘，在這段時間內一支強大的空軍機隊……不間斷地向這個小鎮投下最重達到1000磅的炸彈，據統計還有超過3000枚2磅重的鋁熱燃燒彈。同時，戰鬥機低飛到鎮中心上方，用機關槍對躲在田裡的百姓掃射。」

368 藍、黃、紅的構成 Composition With Yellow, Blue And Red

藍、黃、紅的構成（Composition With Yellow, Blue And Red）

皮耶特·蒙德里安（Piet Mondrian）

1937-42 年間作

油畫
72.5 × 69 公分
英國倫敦，泰特現代美術館

蒙德里安（**1872-1944年**）是抽象藝術的先驅，一開始他創作的是風景畫，後來對神智學的神祕原則產生興趣，開始用激進的方式簡化作品，創造出非具象的藝術。他是荷蘭風格主義運動的重要成員，這個團體提倡的不只是繪畫風格，也是一種生活方式。蒙德里安對20世紀藝術和設計的影響一部分來自他的理論文字，另一部分來自他的繪畫。

蒙德里安本名皮耶特·康乃利斯·蒙德里安（Pieter Cornelis Mondriaan），出生於荷蘭阿麥斯福（Amersfoort）；1906年後，他把姓氏中的一個字母a去掉。1892年到 1897年間，他在阿姆斯特丹皇家藝術學院學習藝術。他創作的當地風景畫反映了包括象徵主義和印象主義在內的各種風格，以及海牙學派的傳統荷蘭繪畫風格。1908年，蒙德里安開始迷上神智學，那是一種以佛教和婆羅門教的教義為基礎的宗教神祕主義。1911年他搬到巴黎，在那裡實驗了立體派的一種創作形式。第一次世界大戰期間他搬回荷蘭，開始減少畫中的元素，到最後只留下直線和純粹、扁平的色彩。1915年，他認識了西奧·凡·杜斯伯格（Theo van Doesburg），在兩年內，他們和建築師J. J. P. 伍德（J. J. P. Oud）和楊·威爾斯（Jan Wils）合辦了一本名為《風格派》（De Stijl）的期刊，並和其他藝術家與設計師組成了同名團體。透過風格主義，蒙德里安根據他對世界固有精神秩序所懷抱的哲學信念，發展出他的藝術理論。1919年，蒙德里安返回巴黎，他透過把繪畫主體簡化成最基本的元素，發展出新造型主義（Neo-Plasticism）。這些畫作用的都是白底，然後在上面畫出水平與垂直的黑色格線和三個原色。

蒙德里安的〈藍、黃、紅的構成〉展現了他如何持續修改並精煉畫中的元素。他1937年開始在巴黎創作這幅畫，1942年在紐約完成。

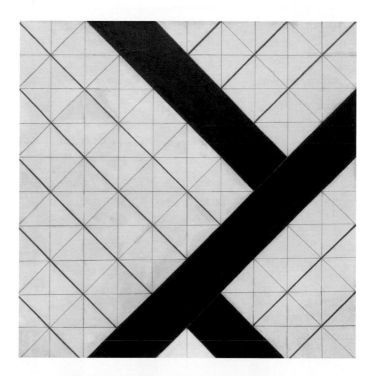

〈對應式的構成第六號〉（Counter-Composition VI），西奧·凡·杜斯伯格（Theo van Doesburg），1925年作，油彩、畫布，50 × 50 公分，英國倫敦，泰特現代美術館

德國藝術家杜斯伯格（1883-1931年）1908年在海牙舉行第一次個展。為了創作出超越日常外觀的普世藝術，他從1916年開始把圖像減少到只剩必要元素，拋棄了主題的概念。雖然作品看似經過精密計算，杜斯伯格是透過直覺而非數學來達到視覺平衡與和諧。1917年，他組成風格主義團體並創辦期刊。1924年他畫下第一幅〈對應式的構成〉，這個系列使用斜格線，在畫布的直線格式和構圖之間創造出動態張力。

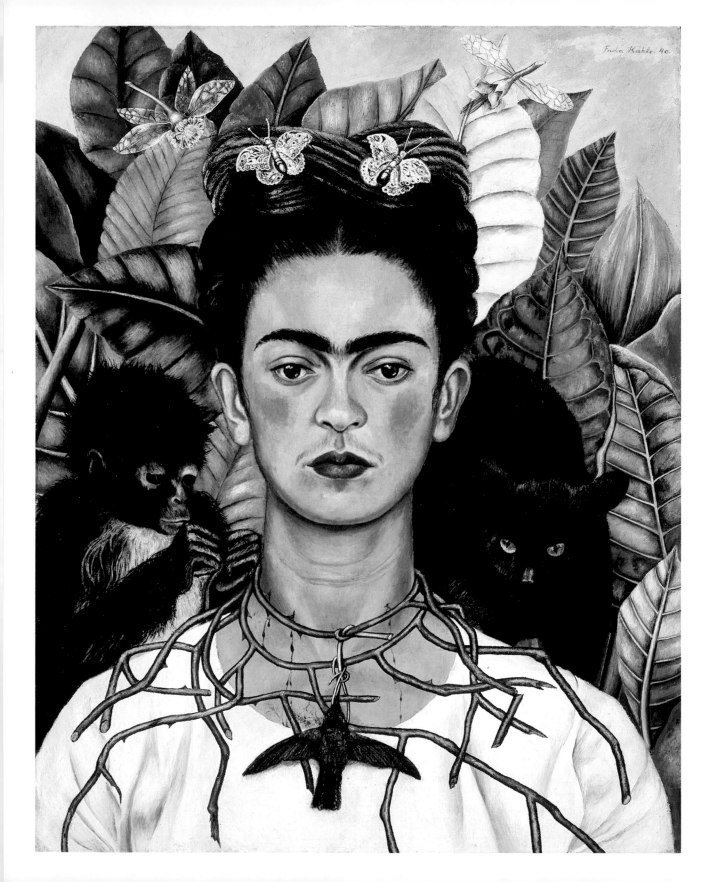

戴荊棘項鍊以及蜂鳥的自畫像
（Self-Portrait With Thorn Necklace And Hummingbird）

芙麗達・卡羅（Frida Kahlo）
1940 年作

油彩、畫布
61 × 47公分
美國德州奧斯汀，哈里蘭森中心

芙麗達・卡羅（1907-54年）以色彩鮮豔的藝術創作以及充滿悲劇的人生聞名於世，她是最知名的女性藝術家之一，作品受到本身遭遇的生、心理創傷以及德墨混血的身分認同所影響。由於作品中常有令人不安的主題，她時而會被歸類為超現實主義，實則她對繪畫夢境或潛意識從來不感興趣，她一向只是露骨地畫出自己的經歷。

芙麗達・卡羅出生於墨西哥市郊區，從小家中教養十分嚴格，父親是德國人，母親是西班牙與印地安混血。卡羅六歲時罹患小兒麻痺，臥病在床九個月，這場病對她的右腿造成永久性傷害，讓她終生跛腳。她的父親把繪畫以及歌德、席勒和叔本華等哲學家的作品介紹給她。求學期間，她有機會看到墨西哥藝術家迪亞哥・里維拉（Diego Rivera）繪製壁畫。三年後，也就是她18歲時，一輛電車撞上她搭乘的巴士，這場車禍幾乎奪去她的性命，她全身多處骨折，終其一生都未完全康復，一生經歷了超過30次的手術。臥床養病期間，她開始創作小幅的自畫像。她非常崇拜里維拉，1928年她找上里維拉，向他請教追求藝術生涯的建議。一年後，兩人結婚，她開始創作原住民主題的畫作，並穿著傳統墨西哥服裝Tehuana。由於里維拉的脾氣暴烈，加上不忠，卡羅婚後的生活並不好過。1939年，她和里維拉離婚，但隔年兩人又再結婚。卡羅的身體愈來愈糟，右腿在1953年截肢。同年，她在墨西哥舉辦首次個展，然而她身體太過虛弱，必須乘坐救護車去參加開幕晚會，並躺在事先送到現場的四柱床上一起參與晚會活動。她於1954年過世，享年僅47歲。

卡羅與里維拉離婚後、與匈牙利裔美籍攝影師尼可拉斯・穆雷（Nickolas Muray，1892-1965年）交往期間，畫了這幅自畫像，穆雷也買下了這幅作品。

〈背花者〉（The Flower Carrier），迪亞哥・里維拉（Diego Rivera），1935年作，油彩、蛋彩、纖維板，122 × 121 公分，美國加州，舊金山現代藝術博物館

卡羅比迪亞哥・里維拉（1886-1957年）年輕20歲，是他的第三任妻子，他們兩人之間不穩定的關係與里維拉對墨西哥壁畫運動的重要貢獻一樣出名。墨西哥壁畫運動（Mexican Muralism）始於1920年代，當時里維拉與另外兩名藝術家荷西・克萊蒙特・奧羅斯科（José Clemente Orozco，1883-1949年）和大衛・阿法羅・西蓋羅斯（David Alfaro Siqueiros，1896-1974年）為公共建築繪製壁畫，並融入社會政治訊息，目的是要讓國家在墨西哥革命之後重新團結起來。這幅畫畫出一名男子被綁在背上的一大藍鮮花壓得喘不過氣來，一旁的女人則在幫忙把籃子馱到男子背上，它呈現了現代資本主義社會中工人階級的沉重負擔，趴在地上的男子把鮮花背到市場去賣的途中，並無法欣賞鮮花的美麗。

細部導覽

❷ 猴子

卡羅右肩上的小黑猴是她的寵物猴，也是里維拉送她的禮物，所以常被認為代表了里維拉。這隻生性調皮的猴子正在拉扯卡羅的項鍊，讓荊棘刺入她的肉裡——這也代表著她的流產，還有她因為病體而保不住的孩子。

❶ 蜂鳥項鍊

卡羅的項鍊上掛著一隻死去的黑色蜂鳥，蜂鳥向外伸展的翅膀呼應了卡羅眉毛的形狀。在墨西哥民俗文化中，死去的蜂鳥可以作為召喚好運的幸運符，所以它暗示著卡羅不幸離婚之後的希望。在卡羅經常探討的阿茲特克文化中，蜂鳥是與戰神維齊洛波奇特利（Huitzilopochtli）有關的象徵。項鍊上的荊棘刺進卡羅肉裡，讓她流血，暗示了她身體上的疼痛，也讓人想起耶穌被釘上十字架時所戴的荊棘冠。

❸ 黑貓

整幅作品呈現了卡羅與里維拉離婚的痛苦。她左肩上的黑貓是她憂鬱的象徵，因為在她的文化中，黑貓是惡運和死亡的預兆。這隻貓很陰險，似乎正看著蜂鳥，等待時機發動攻擊。牠把項鍊拉得更緊，讓卡羅血流得更厲害。

❹ 蝴蝶

在她極具特色的粗黑眉毛之下，卡羅的雙眼不帶一絲情緒地直視觀者。在她後方是蒼翠繁茂的熱帶綠葉及黃葉，頭髮上的蝴蝶代表著耶穌的復活，也是她個人的重生，這是她與里維拉分手後的希望。她曾經說過：「我一生中遭遇了兩起重大意外，一起是撞倒我的電車……另一起……就是迪亞哥。」

卡羅的人生和她的作品是無法分割的，她的畫就是她的自傳，這
是何以她的作品與同代藝術家截然不同的原因。有人問卡羅她的
繪畫技巧時，她回答道：「我腦海中出現什麼，我就畫什麼。」

❺ 影響

雖然卡羅的作品極具個人特色，她的風
格卻是受到各種歷史、藝術以及文化影
響形塑而成的。這些影響來源包括了墨
西哥民俗藝術、文藝復興以及哥倫布抵
達前的美洲藝術，此外還有她父親的攝
影師職業。她也受到幾位古典大師，像
是維拉斯奎茲、葛雷哥、里奧納多以及
林布蘭的啟發。

❻ 自然

卡羅風格獨具的自畫像常被充滿異國情
調的動物及植栽環繞，讓人聯想到盧梭
的畫作。樹葉明亮的色彩以及誇張的紋
理，反映了她對墨西哥原住民藝術的興
趣；黃色葉片讓人聯想到光暈，彷彿她
是聖人一樣；蜻蜓則是基督信仰中復活
的象徵。

❼ 構圖

卡羅並沒有固定的繪畫方式，也沒有界
限，個人主義就是她畫作中的最大特
色。然而，這裡她用了典型的肖像畫構
圖，把頭部及肩膀放在幾近畫布中間的
位置，眼睛直視觀者。臉部置於畫布中
央讓人想起聖像，以及被稱為祭壇裝飾
畫的小幅宗教畫。

〈特奧蒂瓦坎的大女神〉（Great Goddess of Teotihuacán）局部，
作者不詳，約公元前100年到公元700年作，彩繪灰泥壁畫，高110 公
分，墨西哥特奧蒂瓦坎特提拉宮（Palacio de Tetitla）

卡羅深受「墨西哥文化認同運動」（Mexicanidad movement）影響，
這個運動是一種民族主義運動，企圖重建墨西哥尊嚴及文化，當中包括
了原住民藝術的復興。因此，卡羅的風格變得更為質樸，並從特奧蒂瓦
坎文化擷取靈感，這個文化是由今日墨西哥城周遭中部高原一帶的多個
文化匯聚而成，約在公元前292年到公元900年間達到高峰。特奧蒂瓦
坎城對阿茲特克人來說非常重要，認為它是聖城，為它創作出不少色彩
鮮豔、充滿力量的藝術作品，這些作品經常描繪戰爭、象徵、動物與神
明，卡羅即深受這些作品的影響。

天籟之聲（Vox Angelica）

馬克斯・恩斯特（Max Ernst）
1943 年作

油彩、畫布
152.5 × 203 公分
私人收藏

馬克斯・恩斯特（1891-1976年）先後是達達主義以及超現實主義的主要人物，他透過隨機與自由表達的方式，把潛意識中的畫面表現出來，是一位多產的畫家、雕刻家、平面設計師及詩人。

恩斯特出生於德國科隆附近，包括他家中共有九個兄弟姊妹。他向厲行紀律的父親學畫，在父親的堅持之下，他進入波昂大學唸哲學，在那裡發現了佛洛伊德和尼采的理論，這些理論後來大大影響了他的藝術創作。一次大戰爆發時，他被徵召入德國軍隊。1918年復員後，他心理深受創傷，開始批評傳統價值觀，於是他投身藝術創作，希望藉此表達並減輕他的焦慮。恩斯特並未受過訓練，但受到梵谷、麥克、基里軻和克利的影響，他開始創作挪揄社會及藝術常規、如夢境般的奇幻畫作。1919年，他與藝術家阿爾普和約翰斯・巴格爾德（Johannes Baargeld，1892-1927年）建立了科隆達達主義社團，同年，他創作出第一批結合了非理性和幽默元素的拼貼畫作。1922年，他搬到巴黎，結交了作家安德烈・布烈東（André Breton）及詩人保羅・艾呂阿德（Paul Éluard），並因此開始參與超現實主義運動。恩斯特是最早在藝術中探討心理的藝術家之一，他透過佛洛伊德自由聯想的方式專注於潛意識，這種方式在藝術中稱為自動創作（automatism），自動創作指的是不透過意識來寫作或繪畫，因此恩斯特是直接靠潛意識產生字詞、影像及拼貼。透過自動創作，恩斯特發展出摩拓法（frottage）和刷擦法（grattage）的技術。二次大戰爆發時，他被拘留在法國，釋放後不久，德國人占領了法國，他被蓋世太保逮補，最後成功脫逃，1941年時以難民身分前往美國。

這幅畫的標題指的是恩斯特從納粹占領的法國逃亡，另外也參照了一幅16世紀的祭壇畫。這幅畫非常具自傳風格，揭露了恩斯特的個人創傷，也讓他的記憶有了秩序及形狀。

馬克斯・恩斯特 Max Ernst 377

秋天的節奏（Autumn Rhythm）

傑克森·波洛克（Jackson Pollock）

1950 年作

琺瑯漆、畫布
266.5 × 526 公分
美國紐約，當代藝術博物館

傑克森·波洛克（1912-56年）是抽象表現主義的主要人物，抽象表現主義於1940及50年代在美國興起，以充滿姿態感的記號和自發性的表現為特色。雖然波洛克過著隱居般的生活，並有酗酒的問題，他在世時就已因他的滴畫而聲名大噪，他這種畫法是受到超現實主義自動繪畫以及恩斯特振盪技法的啟發。

波洛克出生於懷俄明州，童年時就搬到了美國西南部。在洛杉磯求學期間，他接觸到了神智學的概念，成為他後來對超現實主義以及心理分析產生興趣的基礎。他於1930年搬到紐約，在藝術學生聯盟學畫，深受到墨西哥壁畫家奧羅茲科和里維拉的作品吸引。從1935年起，他為公共事業振興署（WPA）的聯邦藝術計畫工作，隔年加入了西蓋羅斯（Siqueiros）成立的一個藝術工作坊。波洛克當時的藝術作品反映了多種影響，包括墨西哥壁畫主義以及超現實主義。1942年他結束WPA的工作之後，開始創作完全抽象的作品，用鮮豔色彩創作大幅錯綜複雜的圖案。到了1940年代晚期，他開始把巨型畫布放在地板上，再把顏料丟擲、彈拍及潑倒於畫布上。

聯邦藝術計畫

1930年代中期，美國陷入大蕭條。公共事業振興署的聯邦藝術計畫於1935年成立，聘用藝術家為學校、醫院以及圖書館創作藝術作品。該計畫養活了約1萬名藝術家，持續進行到1943年。

❷ 畫布

行動繪畫的過程與完成作品一樣重要。由於負擔不起藝術用油畫布，波洛克買了大卷較便宜的裝潢帆布來替代。一開始，他把大張未經處理的胚布平鋪在地上，然後用一系列噴灑、潑灑和細滴動作把黑色琺瑯顏料從四面八方塗上畫布。

❸ 不受限制進出畫布

波洛克創作時不斷在胚布上四處移動，他發現這種不受限制進出畫布的方式非常自由，讓他可以沿畫布周圍移動、跨越畫布，甚至站在畫布上方用棍子或硬刷滴灑顏料，或直接把顏料傾倒、潑灑或丟擲到畫布上。接受戒酒治療期間，他遵循心理分析師的建議，釋放出內在不可預測的自我，這與瑞士心理分析師卡爾·榮格（Carl Jung）的理論一致。

❶ 滴畫技法

從這塊區域可明顯看出波洛克的滴畫技術。為了達到他想要的自發效果，波洛克在畫布表面上隨意丟擲、潑灑及細滴顏料。然而，他的上色仍有所控制。黑色琺瑯漆主要是從右塗到左方，用來暗示一種流動，棕色顏料則創造出背景感，至於露出原始畫布的空隙，則提供了質地感。

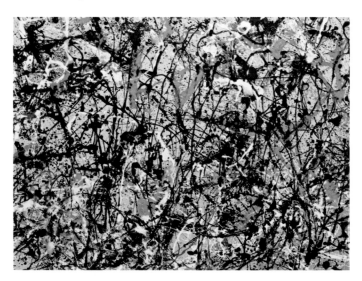

④ 姿勢

這些潑灑線條所形成的流動網絡，揭示了波洛克沉迷於作畫的狂野姿勢和無意識動作。有許多痕跡是波洛克用一支小棍子、家用油漆刷或鏟子浸入顏料中，然後快速移動手腕、手臂以及整個身體，讓顏料跟隨節奏落在畫布表面所形成的。

⑥ 直覺

這幅畫的線條網絡以及盤根錯結的顏料，或許讓畫面看起來很混亂，然而波洛克是隨直覺作畫，創造出來的節奏裡包含了一些相當吸引人的重覆圖案及形狀。雖然他並非故意，但數學家曾分析過他的作品，從中發現了碎形（fractal）這種在自然中發現的隱藏比例。

⑤ 顏料

波洛克使用有光澤的琺瑯顏料，因為這種顏料容易取得又比油彩更具流動性，但他還是稀釋了顏料，增加更多彈性。這種顏料也相對快乾，所以他可以快速地一層又一層上顏料。這個中心區域可以看到極度有限色調的交織網線，在一些地方，顏料上得很厚，形成了小水塘，風乾之後表面出現了波紋。

⑦ 線條與螺旋

在創作這幅畫的數年前，波洛克理解到若快速輕彈顏料可以創造出直線，而慢慢滴灑或輕彈則會導致優雅的螺旋線條及弧形。波洛克激進的抽象作品宣告了繪畫的新自由。他一開始把這幅作品命名為〈第三十號〉，認為標題會影響觀者的先入之見。他曾經說過：「意外並不存在⋯⋯一幅畫自有它的生命。」

〈睡蓮─夕陽〉（Water-Lilies-Setting Sun）局部，克勞德・莫內，約1915-26年作，油彩、畫布，200×600公分，法國巴黎，橘園美術館

印象派畫家克勞德・莫內把他在自然中觀察到的形體，轉譯成充滿光線、色彩及視覺感受的畫作。在他重要的晚期作品中，他以強調色彩的筆觸和表現性的姿勢來應用顏料，以直覺來作畫。這幅收藏於橘園的睡蓮作品，其規模、色彩、質地、視覺效果以及抽象感都可以與波洛克的自由風格作比較。

山與海（Mountains And Sea）

海倫・弗蘭肯索爾（Helen Frankenthaler）
1952 年作

油畫
220 ×298公分
美國紐約，海倫・弗蘭肯索爾基金會（Helen Frankenthaler Foundation）
（長期借展於美國華盛頓特區國家藝廊）

海倫・弗蘭肯索爾（1928-2011年）是20世紀中期最具影響力的藝術家之一，她是抽象表現主義畫家，風格自由、獨具特色，以明亮色彩、巨幅創作以及重度稀釋的油彩及壓克力顏料為特徵。她早年深受波洛克、克萊因（Franz Kline，1910-62年）以及羅伯特・瑪瑟威爾（Robert Motherwell，1915-91年）等藝術家的影響，被歸類為色域繪畫畫家：色域繪畫是抽象表現主義的一類。弗蘭肯索爾特殊的創作方式，特別是滲透染色（soak-stain）技法，是把經松節油稀釋過的顏料倒在畫布上，創造出清晰的明亮色彩，而且色彩完入融入畫布中，摒除了所有三維幻覺的聯想。

弗蘭肯索爾跟隨許多畫家學過畫，包括墨西哥畫家魯菲諾・塔馬約（Rufino Tamayo，1899-1991年），和她1950年代師從的德國裔畫家漢斯・霍夫曼（Hans Hofmann，1880-1966年）。〈山與海〉是弗蘭肯索爾年僅23歲時的作品，她在這個作品中發展出自己的繪畫方式，這種方式也催生了抽象表現主義的新階段。

自然風景一直是弗蘭肯索爾的靈感來源，1952年8月，她在加拿大新斯科西亞省的布雷頓角島渡假，並自由地創作，以眼前直接看到的風景在紙上畫出許多張水彩及油畫。當她於1952年10月著手創作這幅巨幅作品時，新斯科西亞省壯麗風景的記憶，以及她對這些景觀的習作持續在她腦中縈繞。弗蘭肯索爾雖然受到波洛克滴畫技法的影響，但她想要以不同的方式創作，波洛克用的是琺瑯顏料，她則用稀釋過的油彩以及獨特的敷色技法。在這幅畫中，她開創出獨特的滲透染色技法，她將畫布鋪在地上，針對不同色彩使用各種不同敷色工具。當藝評家克雷蒙・格林堡（Clement Greenberg）把藝術家莫里斯・路易士（Morris Louis，1912-62年）和肯尼斯・諾蘭（Kenneth Noland，1924-2010年）帶到她的工作室來參觀這幅畫時，兩人對這種技法很感興趣，開始以這種技法來實驗創作，進而推動了起始於馬克・羅斯科（Mark Rothko，1903-70年）的色域繪畫有了進一步發展。路易士後來宣稱，弗蘭肯索爾的作品是「波洛克與所有可能性之間的橋梁」。

10/26/52

海倫・弗蘭肯索爾 Helen Frankenthaler 385

❷ 影響

波洛克的琺瑯顏料在乾透後仍舊留在畫布表面上,弗蘭肯索爾用的油彩則非常薄,被畫布完全吸透,創造出如薄紗般透明光亮的構圖,以及自然柔和的色彩。與波洛克相比,她使用的塗層也少得多,同時讓負空間(色彩之間露出的畫布空隙)成為畫作的一部分。她自然而隨性的創作,還有色彩感,創造出一種均衡、平靜的圖像;另外一點和波洛克不同的是,她都以現實世界為參考對象。

❸ 色彩

弗蘭肯索爾雖然並未想要表達深度或質地,她的色彩配置鼓勵觀者的眼睛在畫面上大片大片開放的色彩之間移動。她使用的色彩包括鈷藍和赭黃,可能還有茜草紅和鉻綠,這種用色創造出迷濛而類似水彩的筆觸。

❶ 技法發明

1952年10月,弗蘭肯索爾取來大幅未經處理的畫布,把畫布鋪在工作室地板上。她大致知道自己想要達到的效果,先用炭筆在畫布上畫出幾筆連綿、具姿勢動態的記號。接下來,她分別在不同咖啡罐裡以松節油稀釋不同顏色的透明油彩,然後一一把油彩直接倒在畫布上。雖然她知道自己的大致目標和想要達到的整體效果,在創作時她仍仰賴直覺。那個下午到了要結束時,她爬上梯子,向下望著她的畫作。她後來說,她那時「有點驚奇和訝異,也覺得有趣。」

④ 風景

雖然是抽象畫，這幅畫並非完全抽象，因為畫作的焦點是風景，簡化過的形體是根據加拿大的風景繪成。透過負空間，也就是畫布的空白處，我們可以認出天空、水面和森林，感覺出這是個明媚的夏日。中上區塊稀釋過的鈷藍色暗示著山峰，中間偏右的深藍色則暗示海洋，綠色及粉色暗示樹葉和花朵，赭黃色的三角形可能是平靜蔚藍海洋上的一艘帆船。

⑤ 上色技巧

弗蘭肯索爾先把稀釋過的顏料以不同份量倒在畫布上，接著用刮刀及海綿把顏料推到畫布各處。她也把畫布舉起再傾斜，讓顏料流動並在某些區域特別集中。以滴法和點法畫上的顏料則顯示出海浪和土地等實際元素。跟其他幾位色域主義畫家相比，弗蘭肯索爾這種上色法更加受控制也更加刻意，雖然她在繪畫時仰賴直覺，但她也一直很清楚自己想要的結果。

⑥ 抽象

弗蘭肯索爾認為抽象藝術比具象藝術更能喚起屬於個人的反應。數年後，她解釋道：「第一次看到立體派或印象主義作品時，你的眼睛或潛意識必須按照一整套方法去看，色塊必須代表實際事物，這邊是吉他或山丘的抽象呈現。現在的情況正好相反，當你看到藍色、綠色及粉色，頭腦不會想這是天空、草地和人體，這些就只是色彩，問題在於，它們本身起到什麼效果，彼此之間又有什麼作用。」

〈龐貝〉（Pompeii），漢斯·霍夫曼（Hans Hofmann），1959年作，油彩、畫布，214 × 132.5 公分，英國倫敦，泰特現代美術館

漢斯·霍夫曼（1880-1966年）是一位藝術創作與藝術教育的先驅，1930年從德國移民到美國，1934年到1958年間在紐約經營藝術學校。他曾在一次大戰之前在巴黎待過幾年，是把歐洲現代主義概念傳播到美國的重要人物。雖然他以老師身分影響了弗蘭肯索爾，弗蘭肯索爾反過來也啟發了他。他的風格混合了多種繪畫技法，並且像這幅畫對彩色長方形的大膽並置，探索了觀看色彩的方式，他把這種效果叫做「推拉」。

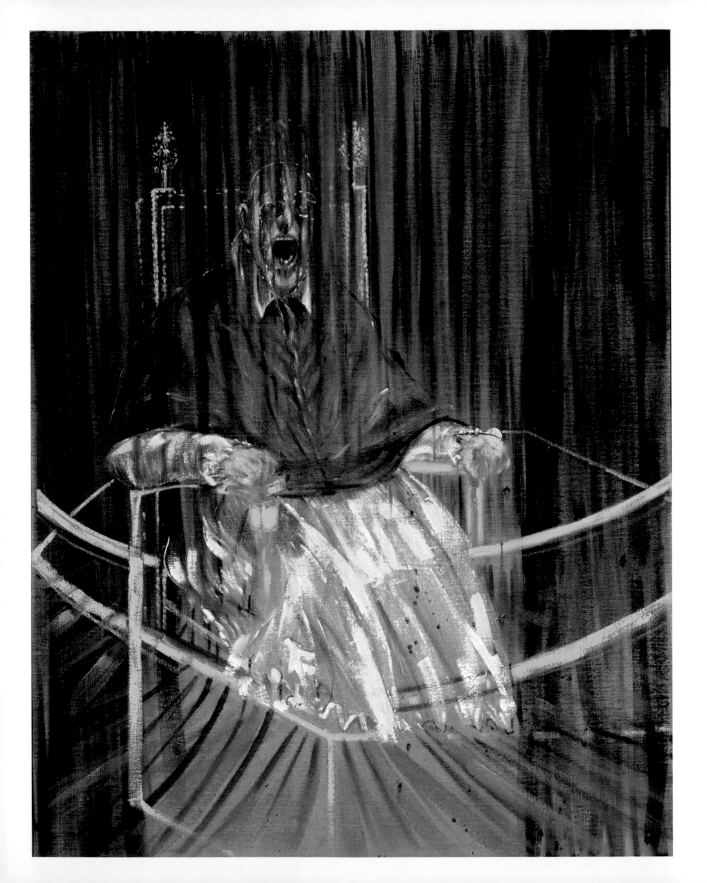

教宗英諾森十世像習作
（Study After Velázquez's Portrait Of Pope Innocent X）

法蘭西斯·培根（Francis Bacon）
1953 年作

油畫
152 × 118 公分
美國愛荷華州，德斯莫恩藝術中心（Des Moines Art Center）

法蘭西斯·培根（1909-92年）從超現實主義、電影、攝影以及古典大師等多方得到靈感，發展出獨特風格，讓他成為1940到1950年代間最知名的具象畫畫家之一。他的畫中主角往往劇烈扭曲，展現出被存在的困境折磨的孤獨靈魂。

　　法蘭西斯·培根出生於都柏林的英國家庭，他的名字是以他的知名祖先——16世紀英國哲學家暨科學家法蘭西斯·培根而取。培根從小就患有氣喘，終其一生都受此病所苦。1914年一次大戰爆發，他的父親帶著全家遷到倫敦，並進入戰爭部工作，戰後那幾年，一家人在倫敦及愛爾蘭兩地間往返。由於他的同性戀傾向，培根與家人的關係並不和睦。1926年，培根的父親抓到他偷穿母親的衣服，將他逐出家門。因為手頭拮据，培根過著浪遊生活，在倫敦、柏林和巴黎之間漂泊。1927年，他在巴黎看到畢卡索作品的展覽，內心深受震動，於是開始素描及繪畫，並進入幾個免費的學院學畫。隔年，他定居倫敦，在那裡找到現代主義家具及室內設計師的工作。他也與實驗抽象主義的澳洲藝術家羅伊·德·邁斯特雷（Roy de Maistre，1894-1968年）一起創作。因為氣喘，培根在二次大戰期間免服兵役，於是，1941年他都待在漢普郡畫畫，之後再回到倫敦，結識了佛洛伊德以及葛萊罕·蘇特蘭（Graham Sutherland，1903-80年）。後來，培根把這段時光描述成他繪畫生涯的開端。

　　雖然大多以自學為主，培根的技法相當傳統，常借鏡其他藝術家取得靈感，除了維拉斯奎茲，他的借鏡對象還包括畢卡索、梵谷、林布蘭、提香、哥雅、德拉克洛瓦和格呂內華德。他的個人經驗使他對肖像畫及其他具象畫特別感興趣，作品傳達出明顯的情緒及心理強度。他從未看過維拉斯奎茲的〈教宗英諾森十世像〉原作（就連1954年造訪羅馬時也沒有前往欣賞），就以同一題材創作了45幅變體，這幅習作便是其中一幅。

〈教宗英諾森十世像〉（Portrait of Pope Innocent X）局部，維拉斯奎茲，1650年作，油彩、畫布，141 × 119 公分，義大利羅馬，多利亞·潘菲利美術館（Doria Pamphilj）

維拉斯奎茲1620年代在馬德里擔任教廷大使時結識喬凡尼·巴提斯塔·潘菲利（Giovanni Battista Pamphilj），1644年，潘菲利成了教宗英諾森十世，於是維拉斯奎茲從1649年到1651年旅居羅馬的這段期間，就被委以為教宗畫像的榮任。這幅肖像畫以深色織錦為背景，維拉斯奎茲在畫中對絲綢、亞麻、天鵝絨以及黃金等織物和表面的描繪，還有光線的應用，都受到拉斐爾和提香的啟發。他用紅色調來讓教宗的服飾成為畫面的重點，渲染出權力與敬畏的氛圍。儘管畫中的教宗看起來正在生氣，教宗本人對這幅肖像實則非常滿意，說它「再真實不過」，還送給了維拉斯奎茲一面配上項鍊的金牌。

細部導覽

❶ 臉部

教宗的臉似乎被透明簾幕蓋住，頭頂也不見了，他張嘴尖叫，尖叫聲讓他所代表的權力和權威都消失殆盡。這張臉孔也與蘇聯導演謝爾蓋·艾森斯坦（Sergei Eisenstein）在電影《波坦金戰艦》（Battleship Potemkin，1925年上映）中那個被士兵射中的尖叫護士相呼應。培根解釋道：「讓我想到人類尖叫的另一件事是我很年輕時在巴黎一間書店買的一本書，一本二手書，裡面有美麗的手繪口腔疾病示意圖，張開的嘴和口腔檢查的示意圖都畫得很好看……我還是想用《波坦金戰艦》這部電影做為基礎 ，但除此之外我也可以用這些很棒的人類口腔示意圖做為基礎。」

❷ 玻璃箱子

教宗被玻璃箱圍住的意念，營造出人類十分脆弱的感覺。培根最愛的書之一是尼采的《悲劇的誕生》（1872年出版），這本書探討上帝之死，書中提到「被關在個人的扭曲玻璃小盒子中」。這幅畫完成於二次大戰結束後不久，可以詮釋為教宗被當成戰犯審判。培根表示，他使用這種像籠子般的結構是「想要把肖像移到它的自然環境之外」。

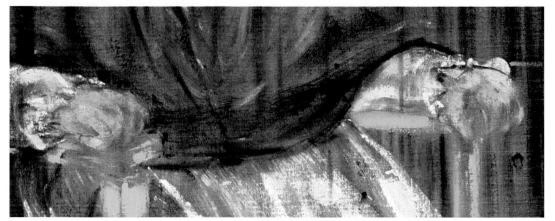

❸ 雙手

在維拉斯奎茲的畫中，教宗的雙手優雅而安穩。在這裡，教宗的雙手畫得很粗略，緊緊抓住椅子扶手顯然是出於恐懼。培根說他對教宗並沒有意見，只是在「找理由用這些顏色，你不可能給平常服裝用這種紫色，總不免會帶有一點偽野獸派的味道。」

培根對動作和姿勢特別感興趣，他的大多數作品都試圖透過筆觸的形狀和方向來描繪動作。他也希望表達人類的境況，利用變形來描繪感受而非現實。

❹ 色彩

培根把維拉斯奎茲筆下的紅色罩袍改成紫色，再與互補的黃色並置，增添了觀者的不適。白色長袍就像鬼魅一般，上頭看似血跡班班。維拉斯奎茲莊嚴的鍍金神座，在這裡變成了亮黃色的椅子，在在增添了不安的印象，同時背景的暗色也營造出夢魘般的調性。

❺ 畫法

培根從1947年起開始直接在畫布未經處理的粗糙面上繪畫，由於油彩顏料會直接浸入畫布的粗糙面，他無法做調整或抹去任何痕跡。對他來說，任何錯誤都會增加作品的扭曲及表現性，這種繪畫方式也表示他能夠創造出沒有筆觸的平面色塊。

❻ 筆觸

主導畫面的垂直筆觸營造出教宗的頭似乎被吸上去的效果。拖長的線條增添了張力，作品底部和手指周圍的扇形線條則暗示了教宗拼命抓住椅子不想被吸走。教宗周圍斷裂的黃色顏料意味著他被困在畫中。

瑪莉蓮夢露雙聯畫
（Marilyn Diptych）

安迪·沃荷（Andy Warhol）
1962 年作

壓克力、畫布
205.5 × 289.5 公分
英國倫敦，泰特現代美術館

安迪·沃荷（1928-87年）原本是成功的商業藝術家安迪·沃荷拉（Andy Warhola），後來變成全球知名、爭議性十足的普普藝術家安迪·沃荷。他挑戰了藝術的定義，還有該用哪種媒材、技法和來源的基本預想，模糊了高級藝術和低俗藝術之間的界線。

安迪·沃荷出生於美國賓州匹茲堡，雙親是捷克斯洛伐克裔，他是家中第三個兒子。1945年到1949年間，他在卡內基理工學院唸平面設計，搬到紐約後，他開始從事商業繪畫工作，直到1960年，他轉向絲網製版印刷、攝影以及立體作品，並以報紙頭版、廣告及其他大規模生產的圖像為創作基礎，包括康寶濃湯罐頭、可口可樂瓶、布利羅牌（Brillo）鋼絲刷等家庭用品，還有演員瑪麗蓮夢露、歌手貓王等藝人的圖像。從他那間漆成銀色、他取名為「工廠」的工作室開始，他慢慢擴展到表演藝術、電影製片、雕塑以及寫書，過程中不斷對消費主義和大眾媒體進行利用和探索。

1962年，沃荷在紐約相當具影響力的史特伯藝廊（Stable Gallery）舉辦首次普普藝術個展，展出作品包括他的版畫〈康寶濃湯罐〉（1962年作），在展覽中就擺在貨架上，以仿效超市的效果，在視覺上表達出大眾消費主義文化已全面攻佔美國民間。沃荷的版畫都是由助理製作，他本人並不介入，此舉也反映了當時美國社會的一個矛盾本質：無論貧富，人人都消費同一種商品，但階級之分仍舊根深蒂固。在同一場展覽中，他展示了這幅有夢露圖像的作品，這幅作品有兩個主題：對名人的狂熱崇拜，以及死亡。色彩鮮豔那一側的版畫強調了名人崇拜，模糊又褪色的黑白版畫則強調了生命的有限。這幅作品由兩幅版畫構成，借用了基督教崇拜聖像雙聯畫的形式，但沃荷把夢露呈現為媒體創造的怪誕產物，同時也是自己名氣的受害者。沃荷像先知一般以視覺來評論社會大眾的名人狂熱以及媒體的擴張現象，同時也開啟了大家對待藝術以及藝術創作的嶄新態度，這種態度一直延續到今日。

電話亭（Telephone Booths）

理察・埃斯特斯（Richard Estes）
1967年

壓克力、纖維板
122 × 175.5 公分
西班牙馬德里，提森-博內米薩博物館

理察・埃斯特斯（1932年生）被認為是照相寫實主義
（Photorealism）最重要的實踐者，他對環境進行仔細觀
察，再鉅細靡遺地描繪出來。他會從不同角度幫他的主題
拍照，再透過剪貼等方式重建出聚焦清晰的構圖，並用瑣
碎的細節來呈現真實。

埃斯特斯出生於伊利諾州基瓦尼，1952年到1956年間
就讀芝加哥藝術學院，在那裡開始對竇加、霍普以及湯馬
士・艾金斯（Thomas Eakins）等人的作品感興趣。1959
年，埃斯特斯搬到紐約，在雜誌出版業及廣告公司擔任平
面設計師。1962年，他以一年的時間在西班牙旅遊、繪
畫。1966年回到紐約時，他已經是全職畫家。雖然他早期
的畫作會出現人物，很快他就開始描繪充滿光線但空無一
人、沒有　事性也沒有情感元素的無名街道，並以建築細
節為重點，特別是視點的反射及扭曲。到了1970年代早
期，他已經以嚴謹的寫實主義得名。

埃斯特斯以他在紐約百老匯、第六大道以及第34街交
叉口拍下的一排電話亭照片為藍本，完成了這幅作品，畫
中的真實是經過巧妙處理的版本，以扭曲的形狀和有限色
調為特色。

〈**萊特・費茲傑羅**〉（Riter Fitzgerald），
湯馬士・艾金斯（Thomas Eakins），
1895年作，油彩、畫布，193.5×163 公
分，美國伊利諾州，芝加哥藝術學院

萊特・費茲傑羅是支持湯馬士・艾金斯
（1844-1916年）的藝評家。埃斯特斯在
芝加哥藝術學院時研究過艾金斯的畫，儘
管繪畫和寫實主義都已被認為過時，埃斯
特斯仍決定要以肖似實物的方式來創作。

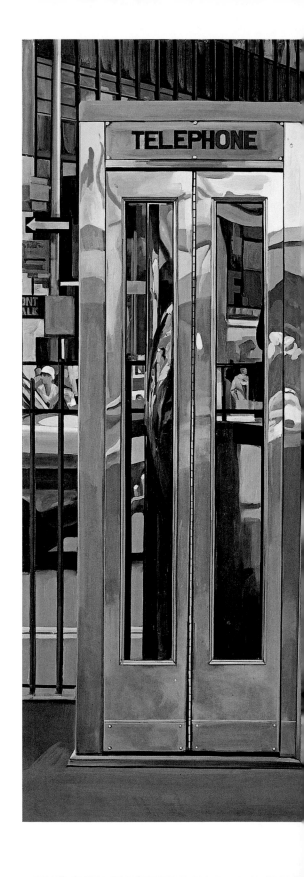

理察・埃斯特斯 Richard Estes 401

細部導覽

❷ **伍爾沃斯百貨**

在第一個電話亭的英文大寫字母下方，有紅色字母的倒影，可以看出是字母「F」，還有「W」的一小角，暗示對面是一間伍爾沃斯百貨（F. W. Woolworth）。電話亭摺疊門閃爍反光的表面上，還可以看到更多扭曲的紅色字樣，以及以各種彩色形狀呈現的人物和街燈。玻璃很容易誤導人，它一方面是透明的，一方面又會有倒影。

❸ **人行道**

埃斯特斯在電話亭前方的地面上並未畫上任何形狀及色彩，這是一條乾淨的街道，其目的是要框住電話亭以及周遭的街景。他用長且具指向性的筆觸，以深灰色水平地畫上顏料，接著用瀝得比較乾的淺灰色以同樣水平動作掃過去，最後再掃過一點點乾鈷藍，暗示電話亭金屬門的微微倒影。

❶ **黃色汽車**

觀者可以看見柵欄後方有亮黃色汽車，汽車後面則有行人，這是埃斯特斯少數讓人物出現的情況。行人在等著過馬路，在他們上方可看見「禁止行走」的標誌。摺疊式玻璃及金屬門創造出扭曲倒影的混淆感，電話亭裡可能有人，也可能只是倒影；對街的元素也倒映玻璃上，呈對角線來配合摺疊玻璃的角度。

❹ 藍色通話者

電話亭裡是一位穿著鈷藍服裝的苗條女性，留著60年代流行的蓬鬆髮型，這位無名女士背向觀者，對畫家的凝視渾然不覺。在她前方，門上玻璃倒映出對街鮮艷的商店櫥窗，在她背上疊映出不同的景觀。埃斯特斯讓她變成只是整幅畫面中的一塊色彩。

❻ 抽象

埃斯特斯特意選擇了城市中的無名區域，細緻地合併了有直有曲有長有短的線條、記號和色彩，創造出大致看來合理的精細圖案。雖然鉅細靡遺的細節呈現了照片般的準確性，但由於尺寸夠大，這幅畫也能看成無數個抽象形狀的組合。

❺ 淡黃色通話者

與前一個電話亭一樣，這臺電話的使用者同樣是女性，但穿的是淡黃色外套。她比前一位女士豐腴，同樣無名且辨認不出身份。她微微倚靠玻璃門，用一隻腳站立，另一腳交叉跨在上面。這裡不再有商店櫥窗的倒影，而是一臺黃色計程車開過的倒影。由於視線阻擋，電話亭內完全看不到電話機。

❼ 手法

埃斯特斯精細乾淨的畫風源自他的廣告經驗，他使用顏料的筆觸和姿勢非常明確，呈現一種幾乎沒有感情的清晰感，以及只有相機捕捉得到、一般被忽視的小細節。他系統性的方法包括了對照片進行一定程度的調整，以達到符合美學的構圖。

〈舞蹈課〉（The Dancing Class），艾德加・竇加，約1870年作，油彩、木板，19.5×27 公分，美國紐約，大都會藝術博物館

艾德加・竇加作畫時常用照片做為參考，並從不同照片擷取元素來安排構圖，切除邊緣的部分，使用不尋常的觀點，呈現出除非使用相機鏡頭、否則很難注意到的扭曲角度，開創出許多埃斯特斯後來運用的概念。從埃斯特斯剛進入芝加哥美術學院開始，他就對竇加運用照片來處理畫作的方式感興趣。〈舞蹈課〉是竇加第一次畫芭蕾舞課，與〈電話亭〉一樣，鏡中倒影創造出近看不知所云，但拉開一段距離就能理解的扭曲形狀及角度。

404 沉睡的救濟金管理人 Benefits Supervisor Sleeping

沉睡的救濟金管理人 (Benefits Supervisor Sleeping)

路西安・佛洛伊德（Lucian Freud）
1995 年作

油畫
151.5 × 219 公分
私人收藏

德國出生的英國畫家路西安・佛洛伊德（Lucian Freud，1922-2011年）最為人稱道的，是以不妥協的觀點呈現出穿透人心的肖像，他的個人風格十分強烈，一開始以捲曲輪廓以及冷色系畫出平滑顏料，後來則以兼具表現性及姿勢性的厚塗顏料，強調出肉體的質地以及細微差別。在他私密的觀察中，滲透著一種既明顯又撩撥人心的心理強度。

1933年，為了逃離日益興起的納粹主義，佛洛伊德跟著他的德裔猶太家庭從柏林搬到了英格蘭。六年後，他在東安格魯繪畫學院開始他的藝術訓練。二次世界大戰期間的1941年，他在一艘大西洋護航艦上擔任船員，一年後因故退役，接著進入倫敦金匠學院（Goldsmiths' College）進修至1943年。佛洛伊德受到葛羅茲（Grosz）以及超現實主義影響，早年作品充滿了幻想元素，後來則成為由具象畫家組成的鬆散組織——倫敦畫派的一員。

佛洛伊德曾在2001年為伊莉莎白二世女王繪製一小幅人物肖像，但他一般都是邀請朋友、鄰居、模特兒及家人到他的畫室，讓他用描述性的筆觸、厚塗顏料以及柔和色彩來捕捉下他們的姿態。2008年，這幅作品在紐約的拍賣會以3360萬美元成交，創下在世藝術家的最高標價紀錄。

〈倒影〉（自畫像，Reflection (Self-Portrait)，路西安・佛洛伊德，1985年作，油彩、畫布，56 × 51 公分，私人收藏

佛洛伊德在63歲時創作了這幅作品。他粗暴地誇大了自己在刺目光線下歷經風霜的輪廓，並特別強調平面、角度和重筆觸。

❷ 肉體

裸體習作是佛洛伊德作品中的重要面向，這位模特兒令他著迷的地方在於她的豐腴肉感和曲線，佛洛伊德以顏料塑形，用雕塑般的方式描繪出輪廓深刻的形體，創造出模特兒的立體感。他使用的色調不多，常用色包括鉛白、赭黃、生赭、焦赭、生棕、焦棕、深紅、鉻綠以及群青色。

❸ 姿勢

為了這幅畫，提利都是一大早就擺好姿勢，讓佛洛伊德能夠捕捉到第一道光線。佛洛伊德站著作畫，低頭看向他的畫中人。提利臉上的明亮部分和皺摺處的陰影，與破舊沙發扶手上的布料花紋元素產生對比並互相呼應，同時淺橄欖綠、暗粉色和棕灰色等柔和色系則重覆出現於她部分的皮膚上。

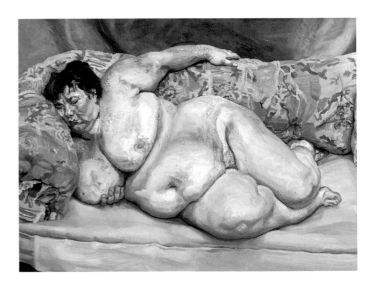

❶ 頭部

佛洛伊德經夜店老闆暨表演藝術家黎·鮑利（Leigh Bowery，1961-94年）的介紹認識了畫中的模特兒蘇·提利（Sue Tilley），鮑利自己也是佛洛伊德常用的模特兒。提利在英國政府的就業與退休金部門當經理，也在鮑利的倫敦夜店「禁忌」（Taboo）工作。佛洛伊德的筆觸對形狀和結構的描寫力很強。提利的臉因睡著而下垂，佛洛伊德用厚顏料和層次畫出臉上的焦慮痕跡。

❹ 誇大

1993年到1996年間，佛洛伊德幫提利畫了四幅像，這是當中的第三幅。從一張當時留存下來的照片，可以看出他是如何誇大提利的形體，讓她的腹部更胖、膝蓋更寬、胸部更下垂。這不是一幅討人喜歡的肖像，而是對裸體的誇大探索及表達。提利強大的存在可以和提香、林布蘭或魯本斯筆下的維納斯相提並論，只是並未經過任何理想化的修飾。

❺ 創作方式

提利回憶道：「他作畫時會讓我們一起面向畫布，所以他會看我一下，再轉過頭去畫。」從1950年代開始，佛洛伊德就一直站著畫畫，並使用粗畫刷。他的筆觸都經過仔細考慮，這幅畫就花了他九個月的時間，也反映出提利和佛洛伊德的個性。佛洛伊德用筆觸的堆疊創造一種實體表面的感覺，也傳達了模特兒內在的情感及精神世界。

❻ 上色

佛洛伊德從白色背景開始，先用炭筆畫出提利的輪廓線，再用有指向性的筆觸和具質地感的顏料增添皮膚色調的細節。隨著他一步步在整塊畫布上建構起畫面，他的硬毛刷也幾乎梳理過全部的顏料表面。他使用多變的筆觸以及堆疊的色彩和陰影，強調出身體的質量，還有一覽無遺的肉體的所有面向。佛洛伊德曾說：「我希望顏料能夠和肌肉有一樣的作用。」

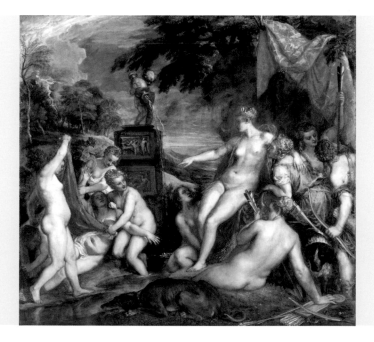

〈黛安娜與卡利斯多〉（Diana and Callisto），提香，1556-59年作，油彩、畫布，187 × 204.5 公分，英國愛丁堡，蘇格蘭國家藝廊

為西班牙國王菲利浦二世而作的〈黛安娜與卡利斯多〉，是七幅描繪奧維德《變形記》中神話場景的作品之一。這幅畫描繪了女神黛安娜發現侍女懷了朱庇特的孩子的那一刻，畫中的戲劇性以及豐滿人物對佛洛伊德有很大影響，他經常研究這幅畫，分析提香的繪畫方式。佛洛伊德承認提香在構圖上教導他許多，特別是在傳達戲劇性方面，而〈沉睡的救濟金管理員〉中特殊、甚至有些奇怪的姿勢，某種程度上就源自於他對提香的崇拜。1970年代，佛洛伊德經常造訪愛丁堡的蘇格蘭國家畫廊，在那裡仔細研究提香的〈黛安娜與卡利斯多〉與〈黛安娜與阿克塔昂〉（1556-59年作，見85頁）。他著迷於這兩幅作品中布料的垂墜感和肉體的豐腴，曾說它們是「世上最美的兩幅畫」。

媽媽（Maman）

露易絲・布爾喬亞（Louise Bourgeois）
1999 年作

銅、不鏽鋼和大理石
927 × 891.5 × 1,023.5 公分
西班牙畢爾包，古根漢博物館

露易絲・布爾喬亞（1911-2010年）是20世紀最重要的雕塑家之一，她在漫長的創作生涯中使用了大量媒材及表現形式，始終是一位開創性及創新的人物，並且深受童年的創傷性事件影響，特別是父親對母親的不忠。布爾喬亞總是站在藝術新發展的前端，透過繪畫、版畫、雕塑、裝置藝術及表演藝術等形式，運用許多不同媒材和母題，探索個體的概念。她的許多作品暗示了建築與人類身體之間的關係。「空間並不存在，」她宣稱，「它只是我們存在結構的一種暗喻。」

布爾喬亞出生於巴黎，母親於1932年過世後，她開始學習藝術。1933年到1938年間，她報名了數個藝術學校及作坊，包括美術學院（École des Beaux-Arts）、朗松學院（Académie Ranson）、朱利安學院（Académie Julian）和大茅舍藝術學院（Académie de la Grande-Chaumière）。在大茅舍學院，她受教於雷捷，直到1938年移民美國為止。布爾喬亞常選擇陰森且色情露骨的主題，這在當時的女性藝術家來說很不尋常。她於1970年代開始投身女性主義運動，參與示威、義演、討論會以及展覽。在她一生中，作品形態從抽象到具象、有機到幾何都有。她與當時的藝術名人交遊，與藝術史家、藝術家、畫廊老闆都有良好關係。布爾喬亞研究心理分析、經營自己的印刷及出版事業、教授藝術，並實驗多種創作媒材。在整整11年未舉辦個展之後，她在1964年展示了一批新形態的作品，之後就持續定期推出個展。一直要到1982年她在當代藝術博物館舉辦回顧展，她的作品才得到大眾認可。

布爾喬亞在1994年創作了她的第一個「蜘蛛」雕塑，這是系列作品中最大的一個，傳達出力量，標題〈媽媽〉則讓人想起孩子對媽媽的稱呼，喚起柔情及溫暖。這個雕塑象徵了布爾喬亞過世的母親，雕塑龐大的尺寸讓人驚嘆；這個母親具有普世性、強大但又令人畏懼。

〈母愛〉（Maternity），亞伯特・葛雷茲（Albert Gleizes），1934年作，油彩、畫布，168 × 105 公分，法國亞維農，卡維博物館（Musée Calvet）

布爾喬亞移民美國之前，曾在1938年與法國藝術家亞伯特・葛雷茲（1881-1953年）在秋季沙龍中一起參展。葛雷茲自稱是立體派的創始者，他無疑是這派畫法的早期倡導者，也是「黃金律」（Section d'Or）團體的重要人物，對於巴黎畫派有很大影響。

② 卵

在離地面將近9公尺處，是這個裝著灰色及白色大理石卵的鐵絲卵囊，掛在蜘蛛的身體下面。大理石卵只能照到一點光線。卵囊被又窄又不規則的肋骨支撐住，蜘蛛的身體也就是由類似的肋骨盤繞而成。做為母性的象徵——特別是布爾喬亞的母親，卵被安穩地托在腹腔中，象徵了安全。布爾喬亞藉由這件作品，面對她在母親過世後所遭遇到的「遺棄創傷」。

③ 尺寸

這件大型作品意圖營造出脆弱的感覺，所以又長又尖的腿在視覺上看起來特別細，愈接近地面愈尖，然而仍舊強壯到足以支撐整個架構。布爾喬亞在1932年至1935年間於索邦大學唸數學及藝術，對於比例的興趣一直是她作品中的重要元素。

① 腿部

這隻巨大的蜘蛛有八隻細長、多肢節的腿，把牠的身體高舉離地面。每一條多節的腿由一段段可互相連接的部分組成，底座則是末梢的尖端。彎曲如弓形的腿讓人想起哥德式大教堂的圓柱與拱門。觀者被迫要走進蜘蛛的腿間和身體之下，激起了對於空間、母性以及蜘蛛的不同情緒。

拒絕被界定的布爾喬亞在她漫長的創作生涯中，風格及技法一直在改變。除了繪畫以及創作像這樣的巨型作品外，她還實驗了乳膠、石膏和橡膠，此外也實驗了大理石以及銅等古典雕塑的媒材。

④ 地點

這件作品一開始是為倫敦泰特現代美術館的渦輪大樓所創作，屬於現地創作作品。後來布爾喬亞又打造了數個一樣的作品，當中包括這個於2001年在畢爾包鑄造的版本。無論位於何處，這些雕塑的規模都改變了周圍的空間感。

⑤ 裝配

這件作品利用包括焊接與澆鑄等不同技法，把銅、不鏽鋼和大理石結合在一起。布爾喬亞曾說：「蜘蛛是修理工，如果你把蜘蛛網弄壞了，牠不會生氣，只會重新織網，把它補好。」對布爾喬亞來說，這種媒材間的關聯和裝配是一種「修復……和重建」行為。她認為鋼是修復過程很重要的一部分，因為鋼給人一種既有力量又耐久的感覺。

〈哭泣的蜘蛛〉（The Crying Spider），奧迪隆‧魯東（Odilon Redon），1881年作，炭筆、畫紙，49.5 × 37.5 公分，私人收藏

布爾喬亞曾說過，法國版畫家、插畫家及畫家奧迪隆‧魯東（1840-1916年）對她影響很大。1938年，布爾喬亞在巴黎開了一間畫廊，展示包括魯東在內的藝術家的版畫及繪畫。魯東認為想像力優於直接觀察，他不顧當時流行的寫實主義以及印象派，而著重於個人的藝術視角。他在普法戰爭（1870-71年）期間曾在法國軍隊服役，退役後住在巴黎，開始以炭筆作畫，創作出黑暗、陰鬱、他稱之為「黑色系列」的黑色畫作，包括這隻有十隻腳而非八隻腳、毛絨絨的巨大蜘蛛。布爾喬亞早期曾加入超現實主義陣營，潛意識中的想法及恐懼持續是她作品中的主要元素。

黑雪花（Black Flakes）

安塞姆‧基佛（Anselm Kiefer）
2006 年作

油彩、乳膠顏料、壓克力、炭筆、鉛書、樹枝、石膏、畫布
330 × 570 公分
私人收藏

安塞姆・基佛（1945年生）這一代德國人並未親身經歷過猶太大屠殺，卻因這段歷史感到恥辱及罪惡，因此身為畫家和雕刻家的他勇敢地面對爭議性的議題，特別是和德國文化史以及國族認同相關的問題，這些一直是基佛作品中經常出現的潛在主題。

基佛出生於黑森林地區的多瑙艾辛根，一開始他在弗萊堡大學就讀法律以及羅馬尼亞語，但從1966年起，他師從彼得・德雷爾（Peter Dreher，1932年生）學畫。爾後他進入弗萊堡藝術學院，接著又到卡爾斯魯爾的藝術學院學習，而這段期間，他一直與德國表演藝術家暨裝置藝術家約瑟夫・博伊斯（Joseph Beuys，1921-86年）保持聯繫。基佛的一生作品受到各種不同影響，從他於黑森林地區所接受的天主教教育，到像博伊斯這樣的藝術家，還有猶太哲學思想卡巴拉（Kabbalah），都是影響他的因素。他的作品中經常出現的元素，從北歐神話到埃及諸神到煉金術都有。基佛結合稻草、土壤、灰塵、黏土、鉛、乾草、玻璃碎片和蟲膠等素材，以厚塗法（impasto）創作。他的風格經常令人聯想到新象徵主義和新表現主義運動（從表現主義、極簡主義和抽象主義發展而來）。

基佛通常以文學做為主題，這幅作品就是直接受到羅馬尼亞出生的詩人保羅・策蘭（Paul Celan）的一首詩所啟發。

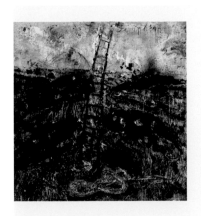

〈熾天使〉（Seraphim），安塞姆・基佛，1983-84年作，油彩、稻草、乳膠顏料、蟲膠、畫布，320.5×331公分，美國紐約，古根漢博物館

這幅作品是基佛「天使」系列（約1980-89年作）的其中一幅，呈現了燒焦的德國土地。他利用噴槍把畫布上的素材燒得焦黑，藉此混淆了天空與土地之間的界線。

❷ 綜合媒材

基佛混用的媒材十分特殊,都是根據材質的象徵意義和質地效果來做選擇。鉛、木頭和石膏與油彩、乳膠顏料、壓克力和炭筆結合在一起。他在探索生命、死亡及衰敗的本質時,經常會堆疊材料,具有豐富質感的表面創造出直接的雕塑效果,前景的木頭粗枝向空中延伸,像是刺穿表面的解脫。

❶ 雪

策蘭是說德語的羅馬尼亞猶太人,在第二次世界大戰期間被關進集中營,雖僥倖存活下來,但他父母就沒有那麼幸運。策蘭的父親死於斑疹傷寒,母親則遭納粹射殺身亡。策蘭的詩作《黑雪花》(Schwarze Flocken,1943年作)裡有一段是這樣寫的:「媽媽,秋天流著血離去,雪已灼痛我:我尋找我的心,讓它流淚。」在這裡,基佛在強調單一視角的直角線條中,用炭筆寫下摘錄的詩句,並朝地平線傾斜。詩中的雪和冰代表著大屠殺所造成的失落及沉默:基佛描繪出了沉默。

❸ 樹木

這些詭異的細長深色線條看起來很像骨瘦如柴的人影、公墓中標誌死者的木樁、甚至是集中營的尖刺鐵網,其實它們代表的是樹木。基佛經常在他的作品中畫樹木,因為樹木對他來說有很豐富的涵義,有些是文化性的,有些則是個人經驗——舉例來說,二次大戰期間,他和家人在住家附近的森林裡躲避聯軍的轟炸。

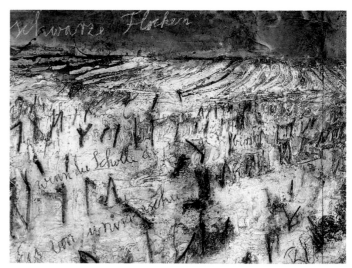

④ 煉金術

基佛說過鉛是「唯一重到足以承載人類歷史的材質」。它也是一種多功能的材質，因為鉛的色彩及形狀都能改變。煉金術士想把鉛變成黃金，基佛認為這種想要把一種事物轉變為另一種事物的渴望與藝術相似，他認為藝術家把顏料及畫布變成其他東西，這個角色就像過去的煉金術士一樣。在這裡，一本埋在雪中的大鉛書成了畫布的中心焦點。

⑤ 創作步驟

基佛此處的步驟既直接又充滿情感。他在下筆之前就知道自己想要達成的效果，但步驟會隨著繪畫的進行而改變。他解釋：「在你開始一幅畫之後，到了某些時刻你必須決定該如何繼續，該讓畫作往哪個方向走，這一步很困難。隨著每個決定，你把數百個可能性拋棄，永遠不可能知道你是否做了正確的選擇。」在這裡，幾乎像未加潤飾的情感面向凸顯了策蘭的悲傷，以及策蘭記憶的蒼涼。

⑥ 層次

顏料的層次創造出豐富的質感及強大的表現力，這個畫面充滿了神祕、悲傷和恐怖，有限的色調強調出雕塑的質感。基佛對大量的媒材運用嫻熟，散發出一種既自然、又人造的感受，讓人一方面感到經過精心計畫，另一方面又很直觀。同樣地，雖然這幅作品讓人想到失落、衰敗以及毀滅，從畫布上突出來的樹枝又可以被視為新生命、再創造以及救贖的代表。

〈冬景〉（Winter Landscape），卡斯伯·大衛·佛列德利赫（Caspar David Friedrich），約1811年作，油彩、畫布，32.5 × 45 公分，英國倫敦，國家藝廊

雖然卡斯伯·佛列德利赫並未直接影響基佛，兩人的作品卻有許多類似的地方。做為德國傳統的一部分，佛列德利赫的作品也成為基佛筆下多重意義及指涉的對象。佛列德利赫的〈冬景〉代表著基督信仰中救贖的希望，前景中，跛行的男子在十字架前拋下拐杖，高舉雙手祈禱；背景則是迷霧中浮現的哥德式大教堂，象徵死亡後重生的承諾。基佛的〈黑雪花〉讓人聯想到〈冬景〉中的精神象徵主義，只是在基佛憂傷的表現手法下，雪花沾染了鮮血，佛列德利赫作品中的雪則顯得高貴神聖。

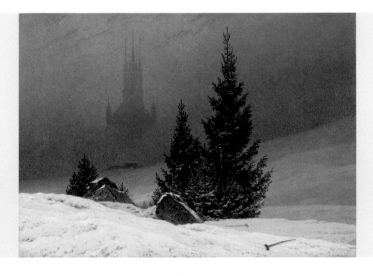

416 國王之死 The King's Death

國王之死
（The King's Death）
寶拉・雷戈（Paula Rego）
2014 年作

粉彩、紙
119.5 ×180.5 公分
英國倫敦，馬波羅藝廊

寶拉・雷戈1935年出生於葡萄牙里斯本，在倫敦斯萊德藝術學院接受藝術訓練。1959年至1975年間，她與英國藝術家丈夫維克多・威靈（Victor Willing，1928-88年），以及他們的三名子女經常在倫敦及葡萄牙兩地之間往返。1965年，雷戈在葡萄牙舉辦個展，雖然這次展覽爭議四起，但也讓她一夕成名。她最早期的作品是半抽象畫，而且通常是以自己素描作品中的元素拼貼而成的半抽象畫。1976年，雷戈回到倫敦；數年後，她放棄拼貼，開始使用壓克力直接畫於畫紙上。雷戈與大多數同代畫家不同，她用具有強烈敘事性的風格創作，描繪出小時候她姨祖母告訴她的民間傳說。有一段時間她沒有什麼事可做，威靈建議她應該試試畫插畫，於是故事也成為她的畫作中特別重要的部分。她基本上以類似連環漫畫的圖像風格來創作具象畫，畫出了〈簡愛〉（1847年作）、〈彼得潘〉（1911年作）、〈歸鄉記〉（1878年作）以及其他許多故事，這些畫作常常風格古怪，呈現出暴力或政治的主題，或是兩性間的殘忍、恐懼、復仇與權力，當中有許多更充滿了隱喻性的超現實元素，全都以大膽、強烈的風格揭示了她的尖銳、慧黠以及活力。

　　除了文學作品及童話故事，雷戈也為神話、卡通以及宗教文本畫插畫，她經常以自己的童年回憶及葡萄牙血統為創作靈感，但也會為這些元素加上一絲神祕特質。她堅稱自己的畫作不是插圖也不是敘事畫，就是故事；她曾說過，她繪畫是要「給恐懼一張臉孔」。她在繪畫以及版畫製作上使用了多種技巧，她說：「我懷抱著熱情及欣慰轉而創作蝕刻版畫與平板版畫，在版畫創作中，你可以給出自己全部的想像力，然後幾乎立刻就能看到結果。所以一幅畫面激發出下一幅畫面的靈感，以此類推。」

　　她2014年充滿懷舊情感、放肆又熱情的「葡萄牙最後的國王」系列，是一系列力量十足的具象性圖畫，融和了歷史以及家族故事，還有記憶以及雷戈鮮明的想像力。

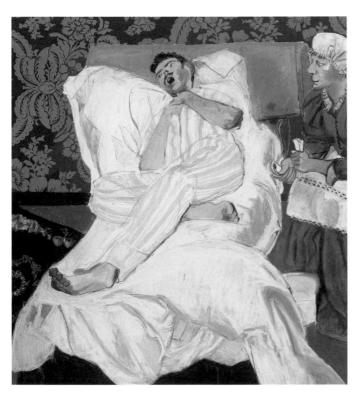

❷ 尊嚴

曼紐於1932年過世，得年42歲。雷戈描繪了他臨終的情況，他的症狀是氣管水腫，可能是遭下毒所造成的咽喉腫脹。畫中的男子斜倚著蓬鬆的白色枕頭，手抓喉嚨，一面痛苦地喘氣、一面翻白眼。雖然死亡的過程很痛苦，但雷戈描繪出這位流亡國王的尊嚴，塑造出悲傷的氣氛。

❸ 睡衣

雷戈用輕柔的筆觸和自信的用色，讓畫筆下的流亡國王身穿淺藍和白色條紋睡衣，傳達出這樣的概念：無論我們是誰，當我們過世時都是一樣的，這是虛空畫（vanitas）的現代詮釋。儘管這一刻充滿了恐懼，但畫中男子低調而虛弱的姿勢，仍然展現出皇室的優雅風範。

❶ 歷史

曼紐二世是葡萄牙最後一位國王，有人稱他為「愛國者」，也有人稱他為「不幸的人」。1910年，他在父親卡羅斯一世和哥哥路易‧菲利浦王子被暗殺之後，與母親奧爾良的艾米莉亞一起逃離了祖國。葡萄牙共和革命造成他永久流亡英國。雷戈也從葡萄牙搬到英國，因此與曼紐有一些共通之處。

④ 纖細的腳

雷戈作畫的速度極快，她運用粉彩和下筆的方式，是從她的拼貼、繪畫技巧，以及在版畫製作中用到的多種方法發展而來。她用長短交錯堆疊的筆觸，把曼紐的裸腳畫成如舞者般繃起，只是曼紐的腳是因為痛苦而扭動，而不是隨音樂的節奏起舞。曼紐慘白的膚色幾乎與床單的顏色一致，只是以冷暖兩種不同色調的灰所造成的強烈對比去突顯出來，用來強調當死亡來臨時，這位年輕人的蒼白慘澹。

⑤ 拼貼效果

穿著制服的女僕看著主人吃力地想要呼吸，手裡抓著此刻就算餵服也已無法發揮作用的藥物，她思考著該怎麼辦的表情幾乎顯得客觀。女僕灰白二色的制服，有別於花紋地毯、曼紐睡衣上的條紋以及背後的壁紙圖案，為畫面增添了效果——壁紙的圖案有點像維拉斯奎茲所畫的西班牙國王菲利浦四世身上所穿的厚重織錦服飾（右圖）。這些對比圖案、色彩及質地，讓人想起雷戈早年拼貼作品的效果。

⑥ 鏡中倒影

鏡中的服飾倒影除了創造出圖案、色彩及質地倍增，以及視點扭曲的視覺效果外，更在構圖中創造出超現實的並置。倒影中，瘦小的男子看似就要墜落，而且已經死去；女僕的臉則如同聖像一般，可以是看顧男子的天使，或是祭壇上的祈禱者。大片的布料以色調的對比創造出聲音被隔絕的感覺，彷彿在鏡子中，曼紐已死，四周一片沉寂。

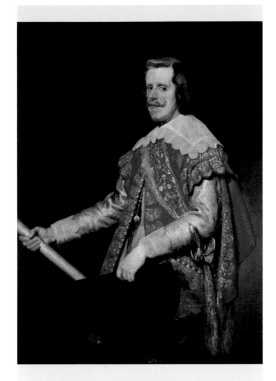

〈西班牙的菲利浦四世肖像於夫拉加〉（Philip IV of Spain at Fraga），迪亞哥・維拉斯奎茲，1644年作，油彩、畫布，130 × 99.5 公分，美國紐約，弗里克博物館（The Frick Collection）

這幅作品是維拉斯奎茲在1640年代繪製的唯一一幅西班牙菲利浦四世肖像，用來紀念西班牙圍攻法軍獲得勝利的戰事，所以畫家把筆下的國王描繪得高貴且威風凜凜。然而，這幅畫仍然具有維拉斯奎茲獨特的鬆散風格，以自由的筆觸捕捉奢華布料的質地及色彩效果，再透過暗色的背景凸顯出來。雷戈一向承認維拉斯奎茲對她的影響，雖然這幅畫中的菲利浦四世很健康，而雷戈描繪的是垂死的曼紐二世，還是可以看出雷戈曾仔細檢視呈現皇室的高貴風範，以及不同織物間的質感對比的種種方式。

名詞解釋

抽象藝術（Abstract art）
藝術作品不模仿真實世界，而是由造型、形狀與（或）顏色組成，與特定主旨無關。

抽象表現主義（Abstract Expressionism）
第二次世界大戰後的美國藝術運動，特點在於藝術家亟欲追求表現自由，透過顏料的感官特性傳達強烈情感。

學院藝術（Academic art）
有時也稱為「學院主義」（Academicism），一種歐洲官方藝術學院偏好的風格，尤其是17到19世紀之間的巴黎法蘭西藝術院（French Academy），成功的藝術家大都依循這個學院認可的風格來創作。學院藝術特別強調理性和精準的素描。

行動繪畫（Action painting）
藝術家藉由某些手勢在基底材上施加顏料，通常是澆注或潑灑。

空氣（大氣）透視法（Aerial or Atmospheric perspective）
為了製造距離感的錯覺，藝術家把背景裡的事物畫得色澤較淺而偏藍，比較模糊、細節較少，以模仿大氣造成的視覺效果。

直接法（Alla prima）
義大利文「起初」或「立即」的意思。一種快速的作畫風格，通常趁顏料未乾時一次完工，法文叫做「au premier coup」。

變體畫（Anamorphosis）
一種扭曲的平面圖像，必須要從某一側觀看或是利用彎曲的鏡面來映照，才能看到圖像所隱含的正常比例。

裝飾藝術（Art Deco）
這個名稱來自1925年在巴黎舉行的「國際裝飾藝術及現代工藝博覽會」（Exposition Internationale des Arts Décoratifs et Industriels Modernes）。裝飾藝術在1920與1930年代盛行，並且影響了各種形式的設計，從純藝術與裝飾性藝術到時尚、電影、攝影、交通運輸與產品設計都有。這種風格的特色是色彩豐富、大膽的幾何形狀與有稜有角的鍍金裝飾。

貧窮藝術（Arte Povera）
原文的義大利文名稱是由義大利評論家傑曼諾·切蘭（Germano Celant）新創，形容使用日常物品（例如報紙）而不是傳統媒材（例如油彩）創作出來的藝術。這類型作品主要出自1960與1970年代的義大利藝術家。

新藝術（Art Nouveau）
1890年代到第一次世界大戰之間，在多國流行的裝飾性藝術、設計與建築風格，常見生意盎然、不對稱與風格化的植物與草葉造型。

自動主義（Automatism）
繪畫、寫作與素描是基於隨機、自由聯想、壓抑的意識、夢境和恍惚狀態而來的一種創作方式。超現實主義藝術家特別熱愛這種創作手法，一般認為這是一種可以觸及心理潛意識的方法。

前衛（Avant-garde）
這個詞用來形容各種新穎、創新、完全不同以往的藝術創作方式。

巴比松畫派（Barbizon School）
活躍於1830到1870年間的一群法國風景畫家，也是寫實主義運動的一部分。畫派的名稱源於法國的村莊巴比松，因為這些藝術家會在這裡聚集、到附近的楓丹白露森林裡寫生。

巴洛克（Baroque）
在歐洲盛行於1600到1750年間的建築、繪畫、雕塑風格。典型的巴洛克風格充滿動感與戲劇感，最知名的藝術家有卡拉瓦喬（Caravaggio）與魯本斯（Rubens）。

包浩斯（Bauhaus）
在1919年由德國建築師華特·葛羅培斯（Walter Gropius）創建的藝術、設計與建築學院，在1933年被納粹關閉。包括康丁斯基和克利在內的許多藝術家曾經在包浩斯學院任職，而包浩斯代表性的流線型設計，影響遍及全世界。

藍騎士（Blaue Reiter, Der）
1911年在慕尼黑創立的藝術團體，以康丁斯基為領袖。創團的藝術家因為特別注重抽象與靈性表現，在德國表現主義裡獨樹一格。原文的德文名稱指的是康丁斯基作品裡的一個重要主題——一匹馬與一名騎士，對康丁斯基來說這代表超越寫實描繪的企圖。德國藝術家馬爾克（Marc）也很常在作品裡納入馬匹，因為動物對他來說是重生的象徵。

橋社（Brücke, Die）
這個字是德文的「橋」，是在1905年由一群德國表現主義藝術家在德勒斯登創立的團體，在1913年解散。橋派擁護激進的政治立場，立志創造能反映現代生活的繪畫新風格，以風景畫、裸體畫，鮮明的用色和簡單的造型聞名。成員有凱爾希納（Kirchner）、諾爾德（Nolde）等人。

拜占庭（Byzantine）
公元330-1453年間，在拜占庭（東羅馬）帝國統治時期或受這個帝國影響所創作的東正教宗教藝術。在這段時期，聖像畫是常見的藝術品，教堂內部精緻的馬賽克也是特色之一。

暗箱（Camera obscura）
拉丁文「黑暗的房間」的意思。一種光學儀器，從一個小洞或一面透鏡把影像投射到另一邊的牆面或畫布之類的平面上。暗箱從15世紀開始廣受使用，包括卡納雷多在內的很多藝術家會用來輔助自己用

準確的透視法構圖。

明暗對照法（Chiaroscuro）
義大利文「明—暗」的意思，用來形容繪畫裡強烈的光影對比造成的戲劇性效果。因為卡拉瓦喬而廣為人知。

古典主義（Classicism）
使用古典時期（classical antiquity）的原則或風格來創作。文藝復興藝術吸收了許多古典主義元素，18世紀等其他時代也曾經從古希臘羅馬文化汲取靈感。這個詞也有正規或節制的意思。

分隔主義（Cloisonnism）
後印象主義畫家使用的一種技巧，用明顯的深色線條框住平塗的色塊。

拼貼（Collage）
一種作畫風格，把各種媒材（常見的有報紙、雜誌、照片等等）混合貼在平面上。這種技巧是在1912-1914年間透過畢卡索、布拉克與他們的立體主義而開始受到藝術界重視。

色域繪畫（Colour Field）
原本是用來指稱1950年代的羅斯科（Rothko）與1960年代的弗蘭肯特勒（Frankenthaler）、路易斯（Louis）、諾蘭（Noland）等人的作品。色域繪畫的主要特色是在大面積平塗的單一色塊。

即興喜劇（Commedia dell'Arte）
義大利文「專業演員的喜劇」的意思。在16-18世紀風行於義大利與德國的一種喜劇表演，演員會戴著面具。

構圖／構成（Composition）
在一件藝術作品裡對各種視覺元素的安排組織。

構成主義（Constructivism）
1914年左右在俄羅斯發起的藝術運動，在1920年代擴散到歐洲各地，特色在於抽象化的表現以及使用玻璃、金屬和塑膠等工業原料作為媒材。

對立式平衡（Contrapposto）
原文是義大利文，用來形容一種特定姿態，也就是人物站立時把重心放在一腳上，讓肩膀和手臂往下半身的反方向相反扭轉。

立體主義（Cubism）
由畢卡索與布拉克發明的歐洲藝術風格，帶來重大影響與變革，在1907-1914間發展成熟。立體主義藝術家擯棄了固定視點的概念，使得作品表現的對象看起來四分五裂。從立體主義衍生出了包括構成主義與未來主義在內的許多後續藝術運動。

達達主義（Dada）
1916年，作家胡戈·巴爾（Hugo Ball）有感於第一次世界大戰造成的慘況，在瑞士發起的藝術運動。

達達主義的目標是顛覆藝術的傳統價值，特點是把使用「現成物品」（readymade）的手法導入藝術創作，並且抗拒手工技藝。重要藝術家有杜象（Duchamp）、畢卡比亞（Picabia）、阿爾普（Arp）、史維塔斯（Schwitters）等人。

荷蘭風格主義運動（De Stijl）

荷蘭文「風格」的意思。這是荷蘭一分雜誌（1917-32年）的名稱，由凡‧杜斯伯格（Van Doesburg）主編，目的是宣揚雜誌共同創辦人蒙德里安（Mondrian）的作品以及新造型主義（Neo Plasticism）的概念，結果這個雜誌名稱也成為它推廣的新造型主義的代號。荷蘭風格主義運動對包浩斯運動與一般商業藝術有顯著影響。

分光主義（Divisionism）

一種繪畫理論與技巧，根據光學原理直接用顏料在畫面上點出小色塊以產生色彩效果，而不是在調色盤上先混色。秀拉（Seurat）與希涅克（Signac）是最有名的分光主義畫家。這種技巧也叫點描畫法（pointillism）。

表現主義（Expressionism）

在20世紀出現的一種風格，為了表現情感效果而對顏色、空間、大小比例與造型加以扭曲，以激情的主題著稱，在德國尤其有許多藝術家採用這種風格，譬如康丁斯基、諾爾德與馬克（Macke）。

野獸主義（Fauvism）

從法文表示「野獸」的「fauve」衍生出來的詞。這是在1905-1910年間的藝術運動，特色是作品裡的筆觸狂放不羈、用色鮮豔，表現形式變形扭曲，圖樣扁平。相關畫家有馬諦斯（Matisse）與德朗（Derain）等人。

民俗藝術（Folk art）

用來指稱不在純藝術類別內、由未經科班訓練的人所創作的藝術。這類藝術的主題通常涉及家庭與社群生活，成品包括手工藝品、素人藝術與拼布等等。

前縮透視法（Foreshortening）

物體雖然就在畫面靠前方的近距離位置，還是被誇張地縮短，或是有某些部分被刻意放大，以營造透視效果。一般認為曼帖那（Mantegna）是使用這種手法的先驅。

壁畫（Fresco）

一種繪畫方法，在剛抹上灰泥的牆面或天花板上用水溶性顏料作畫。壁畫技法有兩種：溼壁畫（buon fresco）與乾壁畫（fresco secco）。溼壁畫又叫「真壁畫」，是在溼潤的灰泥上作畫，等灰泥乾燥後壁畫也成為牆面的一部分。乾壁畫是在已經乾燥的牆面上作畫。

未來主義（Futurism）

由義大利詩人菲利波‧托馬索‧馬里內蒂（Filippo Tommaso Marinetti）在1909年發起的藝術運動，特色是作品表達出現代生活的活力、能量與動態。加入這個運動的藝術家有薄丘尼（Boccioni）與巴拉（Balla）等人。

風俗畫（Genre painting）

表現日常生活情景的繪畫。這種風格的畫作在17世紀的荷蘭特別受歡迎，也可以用敘事畫這個類似的說法來表示。這個詞也用來指稱某些繪畫類別，譬如肖像或歷史畫。

罩染（Glaze）

在已經乾燥的不透明或淡彩塗層上添加的一層透明薄塗，以調整下方塗層的色彩與色調。

哥德（Gothic）

在1150年到大約1499年左右盛行的歐洲藝術與建築風格。在這段期間產出的作品特色是帶有優雅陰鬱的風格，但比起更早期的羅馬式（Romanesque）時期又明顯更加自然。

膠彩（Gouache）

也叫做不透明水彩（body colour），一種水溶性的不透明顏料。因為膠彩乾燥後沒有光澤，視覺效果相當扁平，所以不如油彩或水彩那麼受藝術家青睞。有些水彩畫家會用白色膠彩來打亮點，或是用膠彩來做薄塗層或厚疊的效果。

宏偉風格（Grand Manner）

在18世紀盛行的一種恢弘壯麗的繪畫風格，受到學院思想、古代歷史與神話影響，作品以理想化又公式化的方式呈現。

環歐旅行／壯遊（Grand Tour）

在17世紀到19世紀初期，通常是由富裕的年輕貴族男性在歐洲各地所做的旅行。壯遊也算是他們教育的一部分，旅程規畫的用意是讓人學習古典時代的藝術與建築。

灰色彩繪法（Grisaille）

源自法文的「gris」，也就是灰色的意思。繪畫時只用單一色彩做出不同色調，通常是灰色，以製造出強烈的三度空間效果。早期文藝復興的畫家特別常用這種手法。

底子（Ground）

也叫打底（priming），指的是作畫前在基底材（或基底平面）上先覆蓋某種塗層。底子可以協助固定與保護基底材，並且提供適當的表面來作畫，通常會加入一些顆粒狀物質讓顏料容易附著。不同的基底材需要不同的底子，譬如畫布很容易收縮，所以需要打有彈性的底子。

超寫實主義（Hyperealism）

繼照相寫實主義（Photorealism，英文又叫Superrealism）之後，從1970年代開始再度興起的一種繪畫與雕塑風格，極度要求寫實。照相寫實主義要求不帶個人情感、有如照片般精準的畫風，不過超寫實主義會在作品裡融入敘事或情感元素。代表藝術家有艾斯特（Estes）等人。

圖像學（Iconography）

從希臘文「eikon」衍生而來的詞，意思是「圖像」，指的是在繪畫裡出現的形象描繪。這個字的原意是畫在木板上作為祈禱對象用的聖人肖像。這個字在藝術界演變成用來指稱任何帶有特定意涵的物品或影像。

青年裸男（Ignudi）

源於義大利文「nudo」，意思是「裸體」。米開朗基羅用這個詞來指稱他畫進西斯汀禮拜堂天花板上的12名坐姿裸男。這12名裸男與古希臘雕像很相似，各自代表某種理想化的男性人物。雖然這些男性人物是不出自《聖經》，米開朗基羅還是把他們加進壁畫裡，為他重新描繪的聖經故事增添額外的元素。

厚塗（Impasto）

用筆刷或調色刀施加厚重顏料的技巧，使得筆觸或作畫痕跡明顯可見，有時顏料還會從表面突起，增添畫面質感。

印象主義（Impressionism）

1860年代在法國興起的一種革命性繪畫手法，描繪日常生活裡的自然風景與情境，由莫內（Monet）等藝術家創始，隨後獲得各國藝術家採用。印象主義畫家經常在戶外（法文：en plein air）作畫，而他們描繪光線的手法、用色與隨興的筆觸是最大的特色。印象主義畫家在1874首次舉辦聯展，得到的評論以訕笑居多，莫內的畫作《印象‧日出》（Impression, Sunrise，1872年作）更是遭到奚落，不過這個藝術運動也因為這幅畫而得名。

國際哥德式風格（International Gothic）

14世紀末與15世紀初在勃艮第、波希米亞（Bohemia）與義大利北部發展出來的一種哥德式藝術，特徵在於富有裝飾性圖樣、背景色彩豐富、人物姿態古典、線條流暢，而且會使用線性透視法。

細白灰泥（Intonaco）

源於義大利文「intonacare」，也就是「覆蓋」的意思，指的是為溼壁畫敷泥層時最後塗的一層平滑灰泥，而且每次只會在牆面或天花板塗一天能畫完的面積大小。

日本主義（Japonism或Japonisme）

1859年，西方世界在與日本開始通商的220年後，對日本藝術興起的一股熱潮。日本的浮世繪木刻版畫對印象主義和新藝術的影響特別強烈。

線性透視法（Liner perspective）

為了在平面上描繪出可信的三度空間與視覺深度所用的手法。線性透視法在文藝復興時期臻於化境，藝術家會使用一套由線條與消失點構成的方法，在

扁平或淺薄的表面上營造出空間深度的錯覺。

矯飾主義（Mannerism）
來自義大利文「maniera」，意思是「手法」。這個定義鬆散的詞指的是大約在1530年左右到1580年間的某些藝術作品。藝術家會使用扭曲的透視法、鮮豔的色彩、不合理的光線效果，並且把人物加以誇張或扭轉，呈現拉長體態的姿勢，造成一種戲劇化的效果，有時也顯得刺眼。這種風格以拉斐爾和米開朗基羅晚期的風格為基礎，由巴米加尼諾等藝術家拓展而成。

梅森奈特纖維板（Masonite）
一種把木質纖維透過蒸氣和加壓製模做成的硬纖維板，由美國工程師與發明家威廉・H・梅森（William H. Mason）在1924年取得專利。有些藝術家用這種纖維板作為繪畫的基底材。

Memento mori
這句拉丁文的大意是「謹記汝等必亡」。這在中世紀與文藝復興藝術裡是很常見的主題，也用來指稱為了引導觀眾思考自身的死亡課題所做的繪畫與雕塑。

墨西哥壁畫運動（Mexican Muralism）
在1910-1920年的墨西哥革命結束後出現的一種公共藝術形式，最初是由政府資助，藉由描繪官方認可的墨西哥歷史來教育公民。許多藝術家都曾經受雇於這個計畫，不過其中最主要的三位墨西哥壁畫家是奧羅斯科（Orozco）、里維拉（Rivera）與西蓋羅斯（Siqueiros）。

極簡主義（Minimalism）
在20世紀中期興起，並且在1960年代與1970年代盛行的一種抽象藝術風格，特色是表現手法簡約工整，並且刻意不表現情感、避免傳統構圖。

現代主義（Modernism）
一個概括的名詞，用來指稱19世紀晚期到20世紀早期的西方藝術、文學、建築、音樂與政治運動。能歸類為現代主義的典型特色是對既有觀念與形式不斷加以創新、試驗與推翻，並且認為推陳出新是合乎現代的作法。

那比派（Nabis, les）
這麼名字源於希伯來文的「先知」，指的是1890年代在巴黎的一群後印象主義前衛藝術家。他們採取象徵主義的創作手法，而且很推崇高更的作品。

自然主義（Naturalism）
就最概略的定義來說，這個詞是指藝術家不依循某種概念或做作的形式，而是透過實際觀察來描繪人事物。更廣義來說，自然主義也可以用來表示一件作品是具象而非抽象。

新古典主義（Neoclassicism）
從18世紀晚期到19世紀早期，在歐洲十分重要的藝術與建築運動，動機是出於一股想要復興古希臘羅馬藝術與建築的熱潮。這個名詞也用來指稱在1920與1930年代的一股類似風潮，當時有些藝術家也想要重現古典風格。

新表現主義（Neo-Expressionism）
在1970年代興起的國際性繪畫運動，受到表現主義藝術家原始個人情感表現和大膽下筆的影響，作品通常具有象徵意義，而且常見大型作品以及混和媒材的使用。屬於新表現主義的藝術家有基弗（Kiefer）等人。

新印象主義（Neo-Impressionism）
由法國藝術評論家菲利克斯・費內翁（Félix Fénéon）在1886年杜撰的詞，用來指稱由秀拉與希涅克領導的法國繪畫運動——志在以依據科學原理發展出來的分光法（點描法）在畫面上創造光線與色彩的錯覺。

新造型主義（Neo-Plasticism）
荷蘭畫家蒙德里安在1914年發明的詞彙，用來形容他的理論：為了尋求與表現「普世性的和諧」，藝術不應該有具象表達。蒙德里安的繪畫特色是用色很少，在畫面上有許多水平與垂直線條。

尼德蘭（Netherlandish）
指法蘭德斯（Flanders，現今的比利時）與荷蘭的藝術，由凡艾克與波希等多位藝術家發展出來。這種風格在15世紀興起，獨立於義大利文藝復興之外發展，特別是尼德蘭藝術家比文藝復興藝術家更早棄蛋彩改用油彩來作畫。尼德蘭時期的早期大約在1600年左右結束，晚期則持續到1830年。

新即物主義（Neue Sachlichkeit, Die）
原文是德文，指的是從1920年代持續到1933年的一個德國藝術運動。新即物主義反對表現主義，作品特色是不帶情感並且使用諷刺手法，代表藝術家有迪克斯（Dix）與格羅斯（Grosz）等人。

北方文藝復興（Northern Renaissance）
從公元約1500年開始，反映出義大利文藝復興影響的歐洲北部繪畫。這類型作品納入了對人體比例的考量與透視法，畫面裡也開始出現自然風景。德國藝術家杜勒曾經前往義大利觀摩學習，後來成為北方文藝復興的早期推手。北方文藝復興受到新教影響，創作主題與義大利繪畫裡的羅馬天主教主題形成對比。

奧菲主義（Orphism）
由法國畫家賈克・維庸（Jacques Villon，1875-1963年）創始的法國抽象藝術運動，特點在於明亮的色彩。這個詞在1912年由法國詩人紀堯姆・阿波里內爾（Guillaume Apollinaire）首次使用，以希臘神話裡的詩人與歌手奧菲斯（Orpheus）來形容羅伯・德洛內（Robert Delaunay）的繪畫。奧菲主義藝術家為立體主義注入更抒情的元素，克利、馬爾克與馬克都受到這個為期短暫的運動影響。

正交線（Orthogonal lines）
在線性透視法裡，這些線條彼此垂直並且指向一個消失點。正交的意思是「位於正確的角度」，與正交投影（orthogonal projection）有關，也就是另一種描繪立體物件的方法。

形而上繪畫（Pittura Metafisica）
原文是義大利文，指的是從德・基里訶（De Chirico）的藝術作品發展出來的繪畫風格，以詭譎的畫面呈現真實世界與日常生活。

戶外（Plein air）
見「印象主義」。

點描主義（Pointillism）
見「分光主義。」

普普藝術（Pop art）
由英國評論家勞倫斯・阿洛威（Lawrence Alloway）發明的詞，用來指稱英美兩國在1950年代到1970年代的一個藝術運動，特色是使用取自各種通俗文化的影像來創作，譬如廣告、漫畫、大量生產的產品包裝等等。普普藝術家有沃荷（Warhol）與李奇登斯坦（Lichtenstein）等人。

後印象主義（Post-Impressionism）
用來指稱受印象主義影響或為了反對印象主義而生的各種藝術作品與藝術運動。這個詞由英國藝術評論家與畫家羅傑・弗萊（Roger Fry）在1910年首創；當時他在倫敦舉辦了一個這類型作品的聯展。後印象主義藝術家有塞尚、高更、梵谷等人。

前拉斐爾派（Pre-Raphaelite Brotherhood）
1848年，一群英國畫家在倫敦成立的社團，宗旨是推廣年代早於文藝復興大師拉斐爾的藝術家作品。這個社團的成員有杭特（Hunt）、米萊（Millais）與羅塞蒂（Rossetti）等人。他們的作品特色是寫實並且注意細節，著重在凸顯社會問題、宗教與文學主題。

打底（Priming）
見「底子」。

原始主義（Primitivism）
受到所謂的「原始」藝術啟發而生的藝術作品。許多早期的歐洲現代藝術家都對原始藝術十分著迷，譬如來自非洲與南太平洋的部落藝術以及歐洲的民俗藝術。

小天使（Putto，複數型是Putti）
原文是義大利文，指長著翅膀、有裸體嬰兒形貌的人物，通常都是男性，在文藝復興與巴洛克藝術作品裡很常見。譬如拉斐爾就畫了不少小天使。

幅射光線主義（Rayonism）
在1910年到1920年之間興起的俄羅斯前衛藝術運動，受到立體主義、未來主義與奧菲主義影響而產生的一種抽象藝術的早期形式。

寫實主義（Realism）
1.19世紀中期的藝術運動，特色是以描繪農夫與勞動階級的生活為主題，代表藝術家是庫爾貝（Courbet）。
2. 不論主題是什麼，藝術家都以非常精確具象的手法來做畫的一種風格，成品有如照片。

文藝復興（Renaissance）
法文「重生」的意思，用來指稱藝術家重新發現了古典藝術與文化並且受到啟發，而在義大利再度興起的一種藝術風格，時間從1300年開始，並且在1500年到1530年間的文藝復興盛期（High Renais-

sance）達到顛峰。在盛期的重要藝術家有米開朗基羅、達文西與拉斐爾等人。

洛可可（Rococo）

源於法文「rocaille」，意思是「岩石作品」或「貝殼作品」，指的是在石窟裡或噴泉上的雕刻。這個詞是用來形容18世紀的法國視覺藝術風格，這種風格富有裝飾性而且經常使用類似貝殼的曲線和形狀。

羅馬式風格（Romanesque）

歐洲在10世紀與11世紀主要的藝術與建築風格，靈感來自古羅馬帝國。

浪漫主義（Romanticism）

從18世紀晚期到19世紀早期的藝術運動，大致的特色是強調個人經驗，注重直覺勝於理性以及心靈昇華的概念，從佛烈德利赫和泰納的風景畫，德拉克洛瓦、傑利柯和哥雅富有表現力的畫作可以看得出來。

神聖對話（Sacra conversazione）

原文是義大利文，指在文藝復興時期盛行起來的一種繪畫形式。這種作品通常是祭壇畫，畫裡有許多來自史上不同時期的聖人圍繞在聖母與聖子身邊，氛圍融洽。

沙龍（Salon, The）

在1667-1881年間，由法國皇家美術與雕塑學院（French Royal Academy of Painting and Sculpture，法蘭西藝術院的前身）舉辦的展覽。這個名稱來自羅浮宮的方形大廳（Salon Carré），也就是沙龍展從1737年開始的例行舉辦地點。入選沙龍展對藝術家來說是高度榮譽，而且展出成功的藝術家通常能引來贊助人青睞。

巴黎畫派（School of Paris）

巴黎在19世紀末期成為世界各地藝術家的重鎮，而巴黎畫派這個定義鬆散的詞是指那些20世紀初期在巴黎居住與工作的藝術家，包括畢卡索、馬蒂斯、夏卡爾、蒙德里安與康丁斯基在內。

薄塗法（Scumbling）

一種繪畫技巧，在已經乾燥的顏料上薄塗另一種色彩，或是不塗滿，好讓下層色彩透上來，創造出一種空間深度感與色彩變化。這些色彩遠看彷彿混合在一起。

分離派（Secession）

一群1890年代的德國和奧地利藝術家的自稱，因為這些藝術家從他們認為十分保守的藝術機構「分離」出來；主要領導人是維也納的克林姆。

黃金比例（Section d'Or）

原文是法文，指在1912年到1914年間一起創作的一群法國藝術家，組織鬆散。這些藝術家以立體主義為主要風格，並且特別注重數學比例。

暈塗法（Sfumato）

來自義大利文「fumare」，意思是「如煙霧般瀰漫」。由達文西發明的一種特殊混色方式，透過細緻的漸層把陰影與深色調不著痕跡地混和起來。

社會寫實主義（Social Realism）

19世紀與20世紀的一種藝術形式，目的是為不良的社會環境與艱困的日常生活發聲，使用的手法一般來說十分寫實。這個詞通常用來指稱在經濟大恐慌時期活躍於北美洲的壁畫藝術家，譬如里維拉與奧羅斯科。

繃畫布（Streching）

想要在畫布上繪製油畫，首先要把畫布緊緊繃在「內框」或木製底座上並且釘住固定，之後才能放進裝飾用的外框裡。

至上主義（Suprematism）

俄羅斯的抽象藝術運動，而這個詞是由運動的主要領導人物馬列維奇（Malevich）在1913年創造的。這類繪畫作品的特點在於用色很少，並且會使用簡單的幾何造型來作畫，例如方形、圓圈與十字等等。

超現實主義（Surrealism）

1924年，法國詩人安德烈・布荷東（André Breton）藉由發表〈超現實主義宣言〉（Manifesto of Surrealism）在巴黎發起的藝術與文學運動，特點在於藝術家醉心於離奇、不合邏輯、有如夢境般的事物，並且與達達主義一樣企圖驚世駭俗。加入這個運動的藝術家有達利（Dalí）、恩斯特（Ernst）、馬格利特（Magritte）與米羅（Miró）等人。超現實主義著重隨機性與因應衝動而生的作畫手勢，而不是有意識的想法（見「自動主義」）。這個運動對包括抽象表現主義在內的後續藝術運動產生了重大影響。

象徵主義（Symbolism）

法國評論家尚・莫雷亞斯（Jean Moréas）在1886年發明的詞，用來形容法國詩人斯特凡・馬拉美（Stéphane Mallarmé）與保羅・魏爾倫（Paul Verlaine）的詩作。這個詞應用在藝術上是指以神話、宗教與文學為主題的作品，內容強調情感與心理狀態，並且對情色、墮落和神祕的題材特別感興趣，主要藝術家有魯東（Redon）與高更等人。

綜合主義（Synthetism）

在1880年代，高更、貝納與他們在不列塔尼蓬塔旺（Pont-Aven）的藝術圈用這個詞來指稱自己的創作哲學，意思是藝術應該是藝術家綜合主題與個人情感的成果，而不是單純倚靠觀察現實世界。

蛋彩（Tempera）

源於拉丁文「temperare」，意思是「依比例混和」。蛋彩是一種用色粉、蛋液（或只用蛋黃或蛋白）與水混和成的顏料，乾燥得很快而且色彩持久，在文藝復興時期達到使用巔峰，後來被油彩取代。

暗色主義（Tenebrism）

源於義大利文「tenebroso」，意思是「陰暗」。用來指稱色調陰沉的繪畫作品。

三聯畫（Triptych）

由三片畫屏鉸接在一起的繪畫或雕刻，通常做為祭壇裝飾。

錯視畫法（Trompe l'oeil）

法文「騙過眼睛」的意思，指藝術家故意在繪畫時製造錯覺效果，讓觀眾以為他們看到的畫面就是實體對象。

頭像畫（Tronie）

荷蘭文「臉」的意思。在17世紀左右的荷蘭黃金時期（Dutch Golden Age）與法蘭德斯的巴洛克風格繪畫裡，很常見這種繪畫樣式。這些身分通常不明的肖像是根據真人模特兒所畫，臉部表情較為誇張，有時會做特殊角色裝扮。即使沒有委託人，這類頭像畫在普羅大眾間還是很盛行，也賣得很好。

浮世繪（Ukiyo-e）

原文來自日文，是17世紀到19世紀之間的一種日本木刻版畫與繪畫風格，特點是空間感很扁平，色彩鮮豔並富有裝飾效果，畫裡通常會出現動物、風景與戲劇場景。

底色（Underpainting）

通常是一層色澤中性的薄塗顏料，在正式作畫前塗加，以確立畫面最暗的調子。底色有很多種，譬如土綠（verdaccio）與透明有色打底（imprimatura）。

虛空畫（Vanitas）

一種藝術作品類型，通常是靜物畫，而且畫裡的物品有象徵意義，譬如頭骨、損壞的樂器或腐爛的水果，隱含生命短暫、死亡不可避免的寓意。

喬爾喬・瓦薩里（Vasari, Giorgio）

16世紀的義大利建築師、畫家與作家，以《藝苑名人傳》（Lives of the Artists）這本書最為人所知，書裡記載了從14世紀到16世紀的義大利藝術家傳記。這本書在1550年首次發行，至今都是為藝術史研究奠基的重要作品。

景觀畫（Veduta，複數型：vedute）

原文是義大利文「景觀」的意思，指一種描繪城市景觀或自然風景的繪畫，而且精確到能讓人認出地點。景觀畫特別常用來指稱某些18世紀義大利藝術家的作品，譬如卡納雷多（Canaletto）。

溼中溼（Wet-in-wet）

一種繪畫技巧，把溼潤的顏料塗到溼潤或未完全乾燥的基底上，讓畫面顯得柔和又不明確，輪廓邊緣也模糊不清。

乾上溼（Wet on dry）

與薄塗法（scumbling）類似，在已經乾燥的基底上塗以溼潤、偏溼或偏乾的顏料，可以改變最終顯現的色彩。

作者與作品索引

原文索引

圖片版權

All works are courtesy of the museums, galleries or collections listed in the individual captions.

Key: bl = bottom left; br = bottom right

細看藝術 - 揭開百大不朽傑作的祕密

作　　者：蘇西‧霍吉
翻　　譯：林凱雄、陳海心、謝雯仔
主　　編：黃正綱
資深編輯：魏靖儀
美術編輯：吳立新
行政編輯：秦郁涵

發 行 人：熊曉鴿
總 編 輯：李永適
印務經理：蔡佩欣
美術主任：吳思融
發行經理：吳坤霖
圖書企畫：張敏瑜

出 版 者：大石國際文化有限公司
地　　址：新北市汐止區新台五路一段97號14樓之10
電　　話：(02)2697-1600
傳　　真：(02)8797-1736

2023年9月初版二刷
定價：新臺幣990元／港幣330元
本書正體中文版The Quarto Group授權
大石國際文化有限公司出版
版權所有，翻印必究
ISBN：978-957-8722-23-1（精裝）
* 本書如有破損、缺頁、裝訂錯誤，請寄回本公司更換
總代理：大和書報圖書股份有限公司
地址：新北市新莊區五工五路2號
電話：(02) 8990-2588
傳真：(02) 2299-7900

圖書館出版品預行編目（CIP）資料

細看藝術 - 揭開百大不朽傑作的祕密
蘇西‧霍吉 作；林凱雄、陳海心、謝雯仔 翻譯. --
初版. -- 新北市：大石國際文化，2018.11
432 頁；22 x 23.5 公分
譯自：Art in detail : 100 masterpieces
ISBN 978-957-8722-23-1（精裝）

1. 西洋畫 2. 藝術欣賞
947.5　　　　　　　　　107007704

作者簡介

蘇西‧霍吉（Susie Hodge），文科碩士暨英國皇家藝術學會會士（FRSA），集藝術史學者、作家、藝術家、記者於一身，著作超過100本，經常為廣播與電視新聞節目和紀錄片供稿，曾二度獲《獨立報》（The Independent）選為最佳藝術撰述。

譯者簡介

林凱雄，三腳渡人。英文、法文譯者，自由撰稿人。臺大生命科學系學士，馬賽地中海高等藝術暨設計學院（ESADMM）碩士級文憑肄業。譯有《道歉的力量》（好人出版）、《為什麼傷心的人要聽慢歌》（商周出版）等書。各方賜教與工作聯絡信箱：linsulaire.ft@gmail.com

陳海心，臺北人，東吳大學中文系、臺北藝術大學美術史研究所畢業，主要研究領域為17、18世紀西方繪畫藝術中的女性形象。嗜愛藝術，最愛文學。從事翻譯工作至今十年，現為自由譯者。

謝雯仔，臺大外文系學士，臺師大英語研究所文學組碩士，曾就讀於臺大藝術史研究所。曾任臺灣立報國際編譯多年，現為專職譯者，近期譯作有《思考的演算：跟著電腦學思考，你也可以成為計算思考大師》、《週期表的故事：元素的奇妙生活，元素與人類的相遇》、《創意設計的典型‧非典型思考：有本事設計，有能力說服，更有創意造反》、《永遠的現在式：失憶患者H.M.給人類記憶科學的贈禮》等書。